private time in public space | tiempo privado en espacio público

INSITE97

essays by / ensayos de

Susan Buck-Morss

Néstor García Canclini

George E. Lewis

José Manuel Valenzuela Arce

a dialogue by / un diálogo entre

Jessica Bradley

Olivier Debroise

Ivo Mesquita

Sally Yard

edited by / editado por

Sally Yard

san diego / tijuana

inSITE97: *New projects in public spaces by artists from the Americas* was a collaboration of twenty-seven nonprofit institutions in San Diego and Tijuana. The exhibition and community engagement projects that composed inSITE97 were coordinated by Installation, a nonprofit visual arts organization in the United States, and the Consejo Nacional para la Cultura y las Artes through the Instituto Nacional de Bellas Artes in Mexico. The project was organized in association with the Mexican Consulate in San Diego, the state of Baja California, and the city of Tijuana. The exhibition was on view from 26 September through 30 November 1997.

inSITE97: *Nuevos proyectos de arte público de artistas del continente americano* fue una colaboración de 27 instituciones no lucrativas en San Diego y Tijuana. La exposición y los proyectos de enlace con la comunidad que conformaron inSITE97 fueron coordinados por Installation, una organización privada de carácter no lucrativo dedicada a las artes plásticas, en Estados Unidos, y por el Consejo Nacional para la Cultura y las Artes a través del Instituto Nacional de Bellas Artes en México; en colaboración con el Consulado General de México en San Diego, el gobierno de Baja California y el xv Ayuntamiento de la ciudad de Tijuana. El proyecto estuvo en exhibición del 26 de septiembre al 30 de noviembre de 1997.

This publication has been supported by
Esta publicación fue posible gracias al apoyo de
Mary and James Berglund
Fondo Nacional para la Cultura y las Artes, México
Chris and Eloisa Haudenschild
Mex-Am Cultural Foundation, Inc
The Lucille and Ronald Neeley Foundation
The Schoepflin Foundation

Spanish Editor Editor en español
Carlos Aranda Márquez

English Editors Editoras en inglés
Julie Dunn, Danielle Reo

Publication Coordinators and Editors Coordinadoras de la publicación y editoras
Linda Caballero-Merritt, Tania Owcharenko Duvergne

Translators Traductoras
Sandra del Castillo, Mónica Mayer

Design Diseño
Leah Roschke

Printed by Impreso por
Palace Press International in China

Library of Congress Catalog Card Number: 98-073650
ISBN 0-9642554-3-X

Distributed by Distribuido por
Trucatriche
710 East San Ysidro Blvd no 1560, San Ysidro, CA 92173
Tel: 619/662-3766 Fax: 619/662-3782
E-mail: books@trucatriche.com Web: trucatriche.com

PARTICIPATING INSTITUTIONS
INSTITUCIONES PARTICIPANTES

African American Museum of Fine Arts

Athenaeum Music and Arts Library

California State University, San Marcos

Casa de la Cultura de Tijuana

Center for Research in Computing and the Arts
 University of California, San Diego

Centro Cultural de la Raza

Centro Cultural Tijuana

Centro Universitario UNIVER, Noroeste

Children's Museum/Museo de los Niños, San Diego

Departamento de Cultura Municipal, Tijuana

El Colegio de la Frontera Norte

El Sótano

Founders Gallery, University of San Diego

Fundación Cultural Artensión Artención, AC

Installation

Instituto de Cultura de Baja California

Instituto Nacional de Bellas Artes

Mexican Cultural Institute of San Diego

Museum of Photographic Arts

San Diego Museum of Art

Southwestern College Art Gallery

Stuart Collection, University of California, San Diego

Sushi Performance and Visual Art

Timken Museum of Art

Universidad Autónoma de Baja California

Universidad Iberoamericana Plantel Noroeste

University Art Gallery, San Diego State University

Major Corporate Sponsors
Principales Patrocinadores
Corporativos
Aeroméxico
am/pm, México
Anheuser Busch
 Companies/Budweiser
Catellus Development Corporation
Grupo Calimax
The Hotel St. James/Ramada
TELMEX

Individual Sponsors
Patrocinadores Individuales
Mary and James Berglund
Bud and Esther Fischer
Chris and Eloisa Haudenschild
Irwin and Joan Jacobs
Elly and Carl Kadie
Marvin Krichman
Leah Roschke

Corporate Sponsors
Patrocinadores Corporativos
Alden Design Associates
Califormula
Canal 12 de Tijuana
Clarion Hotel Bay View, San Diego
Delta Airlines
Editorial Televisa, SA de CV
Elegant Events
Granger Associates
H&R Block
Nicholas-Applegate
Outdoor Systems Advertising
RanRoy Company
Roel Construction Company, Inc
The ReinCarnation Project
The San Diego Daily Transcript
Sistema Informativo ECO
Televisa, SA de CV
X-BACH

Individual Donors
Donantes Individuales
Barbara Bloom
Barbara Borden and Joel Mack
Patricia and Marc Brutten
Dolores Cuenca
Familia de Pina
Edward Glazer
Michael Levinson
Luis Orvañanos Lascurain
Randy S. Robbins, AIA
Robert Shapiro
Bob Spelman
Eva and Marc Stern
Victor Vilaplana

Corporate Donors
Donantes Corporativos
20/20 Studios
Aerolíneas Argentinas
Amigos de Bellas Artes, AC
Centre City Towing
Centro de Cultura Casa Lamm, SC
Chuey's Restaurant & Cantina
Conklin Litho
Excel-SERVI Gráfica, SA de CV
Fondo Mixto de Promoción Turística
 de Tijuana
Hotel La Villa de Zaragoza
Kimberly-Clark de México, SA de CV
Pueblo Amigo Holiday Inn
Vinos LA Cetto

Foundations
Fundaciones
The Angelica Foundation
The BankAmerica Foundation
The Burnham Foundation
The Nathan Cummings Foundation
The Helen Edison Lecture Series
 University of California, San Diego
Fundación Cultural Artensión
 Artención, AC
The James Irvine Foundation
The Lee Foundation
Mex-Am Cultural Foundation, Inc
Mexican Cultural Institute
 of San Diego
The Lucille and Ronald Neeley
 Foundation
The Peter Norton Family Foundation
The Rockefeller Foundation
The Schoepflin Foundation
The Travelers Foundation
US-Mexico Fund for Culture
 supported by/apoyado por:
 • Fondo Nacional para la Cultura
 y las Artes
 • Fundación Cultural Bancomer
 • The Rockefeller Foundation
The Andy Warhol Foundation
 for the Visual Arts

Government Support
Apoyo Gubernamental
California Arts Council
 a state agency
City of San Diego Commission
 for Arts and Culture
Fondo Nacional para la Cultura
 y las Artes
Instituto Nacional de Bellas Artes
Mexican Government Tourism Office
National Endowment for the Arts
 a federal agency
United States Consulate, Tijuana
United States Embassy, Mexico City

inSITE es una forma de difundir las artes y la cultura. Una forma entre otras, porque no es la primera ni mucho menos la única que se da en la franja donde terminan, pero también donde empiezan, dos naciones, dos culturas. En unos cuantos años, inSITE se ha identificado como una creación de la zona; por eso la expresa y la imagina, a la vez que es expresión e imaginación de quienes aquí hacen su vida.

inSITE es una actividad auténticamente binacional. No puede describirse ni como mexicana ni estadounidense, tampoco exclusivamente chicana; se trata de una actividad que es producto y, sin duda, ya productora de ese rico acontecer social que conforma la vecindad de las ciudades de Tijuana y San Diego.

De otra parte, no es por capricho que inSITE sea también identificada con el arte público. Aquí todo parece ocurrir en los espacios abiertos, en el tráfago de la vida diaria. Aquí el ámbito más propicio para la producción artística tal vez no sea otro que el que proyecta la gente en movimiento.

Pero tampoco ésta es la única frontera posible. inSITE97 convocó a más de cincuenta artistas de once países del continente. Todos ellos compartieron entre sí y la comunidad sus modos de ver, de pensar la experiencia de la frontera. Todos nuestros países, hoy como nunca, viven muy de cerca el fenómeno de la frontera como resultado de la globalización. De un extremo a otro de América hay y habrá mercados de libre comercio, movimientos de capital, relaciones, compromisos que representan riesgos y oportunidades. Las fronteras, se decía, separaban y unían; ahora se dice que las fronteras se están desdibujando. La verdad es que la frontera, como concepto, ha venido extendiéndose, ensanchándose; ha venido constituyéndose, ella misma, en una nueva realidad cultural. inSITE, desde un principio adoptó el propósito de generar ese conocimiento en una región por demás vigorosa y prometedora del continente.

inSITE is an avenue for disseminating culture and the arts. In this it is not unique; it is neither the first nor the only such channel to appear along this border that marks the end, and also the beginning, of two nations, two cultures. inSITE expresses and imagines this region at the same time that it is itself the product of the expressions and imaginings of those who make their lives here. Authentically binational, inSITE cannot be described as either Mexican, American, or Chicano. Rather it is a product, and a producer, of the rich social encounter that is the Tijuana-San Diego community.

Nor is inSITE's identification with public art arbitrary. inSITE's component elements tend to take place in open spaces, to form part of the hustle and bustle of daily life. In this sense, the most appropriate arena for artistic expression may be the one that is created by people in motion.

This border is not the only frontier. inSITE97 brought together over fifty artists from eleven countries of the Americas, who shared with one another and with the community their vision, perception, and experience of the border. Today as never before, all countries are experiencing the reality of life on the edge of a frontier—one result of the process of globalization. From one end of the Americas to the other, there are freely moving flows of trade and investment capital, social networks, mutual commitments that present risks and opportunities. Borders, the saying goes, both separate and unite. Yet the saying needs to be amended, since borders are gradually being erased, even as the concept of border broadens in meaning in the face of a new cultural reality. From the start, inSITE has operated in this edgy terrain, in a region that is one of the most vigorous and promising on the continent.

GERARDO ESTRADA AND ELOISA HAUDENSCHILD

Presidents, inSITE97

En el otoño de 1997, la región fronteriza que circunscribe a las ciudades de San Diego y Tijuana fue escenario de la realización de inSITE97, tercera edición de un encuentro cultural que en los años recientes ha permitido a amplios públicos apreciar el quehacer artístico contemporáneo de toda América.

En esta ocasión, más de cincuenta reconocidos artistas de países como Argentina, Brasil, Chile, Colombia, Cuba, México, Estados Unidos y Canadá, entre otros, se reunieron para crear obras en sitios públicos reales y virtuales: estaciones de tren, centros comerciales, plazas o páginas del *Internet* donde pudieran ser apreciadas por un gran número de espectadores a ambos lados de la frontera y más allá.

El resultado ha sido una oportunidad magnífica para aproximarse a las artes plásticas que se perfilan actualmente en América. Son una forma inédita, un reflejo del diálogo y la interacción entre individuos, grupos y culturas de México y Estados Unidos, pero también entre América del Norte y Latinoamérica y entre los países que integran estas regiones.

El arte se ha manifestado en correspondencia con las raíces locales y nacionales, pero también con las tendencias regionales que entrelazan a varias de estas raíces con el arte contemporáneo.

Gracias a un amplio programa educativo de enlace con la comunidad que promovió el encuentro de creadores de esa región fronteriza con los pobladores y visitantes de la misma en escuelas, centros comunitarios y bibliotecas; así como de otras actividades que incluyeron conferencias de importantes escritores, artistas y promotores culturales, presentaciones musicales y exposiciones, inSITE97 adquirió una dimensión de festival cultural en donde la apreciación del arte público estuvo acompañada por el diálogo y la reflexión.

El desarrollo de una actividad como ésta dependió de un trabajo de colaboración igualmente diversificado. En sus distintas etapas estuvieron involucradas numerosas instituciones públicas y privadas de Estados Unidos y México bajo la coordinación de Installation, en Estados Unidos, y el Consejo Nacional para la Cultura y las Artes, por la parte mexicana, que contó con el respaldo del Ayuntamiento de Tijuana, el Gobierno de Baja California y el Consulado de México en San Diego.

Testimonio de todo ello, del proceso de conceptualización y realización del proyecto, de los alcances de las exposiciones, del contenido y el desarrollo de las diversas actividades paralelas, y de la cooperación entre instituciones sostenida a lo largo de tres años son las páginas que el lector tiene en sus manos y que representan la vitalidad de inSITE97.

In fall 1997, the border region circumscribed by San Diego and Tijuana served as the stage for inSITE97, the third iteration of a cultural encounter that in recent years has made contemporary artistic expression from throughout the Americas accessible to a broad public. More than fifty artists from Argentina, Brazil, Chile, Colombia, Venezuela, Cuba, the Dominican Republic, Mexico, the United States, and Canada participated in this event. They developed works of art for both real and virtual public sites—train stations, shopping malls, plazas, and sites on the Internet—where they could be viewed by a broad array of people from both sides of the border, and beyond.

The works in inSITE embody an unbound expression of the ongoing dialogue and interaction between individuals, groups, and cultures of Mexico and the United States—and also between North America and Latin America and among the countries that constitute these regions. This art resonated with local and national meanings. It voiced issues specific to San Diego/Tijuana even as it reflected broad currents in contemporary art. The consideration of public space was nested in a context of dialogue, reflection, and social interaction, as artists moved out into the cities, working with neighborhood residents, schools, community centers, libraries.

Bringing such an event to fruition requires an equally diversified collaborative effort. Many public and private institutions from the United States and Mexico were involved in the various phases of inSITE's development. Coordinating this effort were Installation in the United States and the Consejo Nacional para la Cultura y las Artes, aided by the municipal government of Tijuana, the state government of Baja California in Mexico, and the Mexican Consulate in San Diego. Affirmation of the worth of this broad undertaking—from conceptualization to realization, in its content and the development of myriad parallel activities, in the interinstitutional collaboration sustained over three years—lies in these pages, which record the vitality of inSITE97.

RAFAEL TOVAR

President, Consejo Nacional para la Cultura y las Artes
México

It is a great pleasure to present this publication documenting the third version of inSITE. It was decided early on in the conceptualization of inSITE97 that the terms "installation" and "site-specific," which had figured in the programs of inSITE92 and inSITE94, would be set aside in favor of an investigation of public space—as a *subject* to be explored, not merely as a *site* for locating works. Equally important was the decision to base the project on a rhythm of residencies for both curators and artists. Periodic residencies in the region with the curatorial team began in September 1995 and have been essentially ongoing through the completion of this publication. Far beyond simply selecting the artists, the curators have been integral to the development of the project as a whole. They played a crucial role in the design of artists' residencies, which began in June 1996. These residencies (each artist spent an average of 100 days in the region developing his or her project) were conceived with the expectation that projects would almost certainly have greater impact if artists spent time here.

Guided by the participating institutions, a rethinking of the role of education programs resulted in the development of the community engagement component of inSITE97. At the center of this effort, fifteen artists from the region were commissioned to develop workshop-oriented, hands-on programs enlisting the participation of diverse publics in communities beyond the geographic edges of the exhibition. Almost all of the community engagement projects were nurtured by one of the collaborating museums, cultural centers, or universities.

Es un enorme placer presentar esta publicación que documenta la tercera edición de inSITE. Desde el inicio de la conceptualización de inSITE97, se decidió que los términos "instalación" y "sitio específico" que habían figurado en los programas de inSITE92 y de inSITE94 se cambiarían por una investigación del espacio público, como tema a *explorarse* y no simplemente como un *espacio* para ubicar la obra. De igual forma fue importante la decisión de basar el proyecto en una serie de residencias tanto para los curadores como para los artistas. Las residencias periódicas en la región con el equipo curatorial se iniciaron en septiembre de 1995 y esencialmente han continuado a lo largo del proyecto hasta el término de esta publicación. Más que simplemente seleccionar artistas, los curadores han sido parte integral del proyecto en general. Han representado un papel crucial en el diseño de las residencias de los artistas, que se iniciaron en junio de 1996. Estas residencias (cada artista vivió un promedio de 100 días en la región mientras desarrollaba su proyecto) se concibieron con la expectativa de que los proyectos, sin duda, tendrían un mayor impacto si los artistas pasaban tiempo aquí.

Atentos a las instituciones participantes, el replanteamiento del papel de los programas educativos dio como resultado el componente de proyectos de enlace con la comunidad de inSITE97. El eje del proyecto fue comisionar a quince artistas de la comunidad el desarrollo de programas de talleres diseñados para estimular la participación de diversos públicos en comunidades más allá de los límites geográficos de la exhibición. Casi todos los proyectos de enlace con la comunidad fueron promovidos por uno de los museos, centros o universidades que colaboraron.

Todo esto significó una evolución considerable del contexto institucional dentro del que se ha venido desarrollado inSITE. Concebido en 1992, el primer inSITE se ideó como un programa que conjugaría la labor de varias instituciones en San Diego que en ese momento estaban comisionando y exhibiendo instalaciones y arte *in situ*. Aunque varias obras se ubicaron en Tijuana, inSITE92 no pretendió tener un carácter "binacional". Más bien buscaba proporcionar un contexto para una actividad que ya se estaba desarrollando en la región. La segunda versión, a finales de 1994, se vio transformada por dos cambios fundamentales: en primer lugar por la

All of this represented a considerable evolution of the institutional context within which inSITE has unfolded. Conceived in 1992, the first inSITE was envisioned as a program that would draw together San Diego institutions that at the time were commissioning and exhibiting installation and sited art. Although several works were located in Tijuana, inSITE92 did not presume a "binational" character, focusing on providing a context for the lively activity already underway in the region. The second version, in late 1994, was transformed by two crucial shifts: first, the participation of cultural, educational and political institutions from Baja California and Mexico City; and second, the enthusiasm of nearly every arts organization in the binational region to commission at least one new work. inSITE94 included more than seventy-five projects sponsored by thirty-eight institutions at nearly forty sites in San Diego and Tijuana. Each institution took the initiative to select artists; the project was remarkable for the scale of collaboration and participation. Beyond its force as an exhibition, inSITE94 suggested the rich possibilities of working on a binational basis and engaging the region's communities in artists' processes of working outside the context of traditional arts venues.

Planning for inSITE97 entailed the development of institutional mechanisms needed to realize a complex cultural project on both sides of the US/Mexico border. With the fundamental decision to formalize a structure for project development under the auspices of the Instituto Nacional de Bellas Artes (INBA) in Mexico and Installation in San Diego, the project evolved from a cooperative effort to a true partnership. In turn, it was necessary for each institution to rethink its traditional approach to planning. This entailed understanding the ways in which cultural institutions in the two countries are similar and, in turn, developing new structures for working where fundamental differences exist.

To adequately express our thanks to the literally hundreds of people who made inSITE97 a reality would be impossible. Indeed, behind each name on the several lists found in this book is a relationship that made our efforts as co-directors more than worthwhile. We are profoundly grateful to the artists who participated in the exhibition and community engagement projects. Likewise we are intensely grateful to Jessica Bradley, Olivier Debroise, Ivo Mesquita and Sally Yard—a formidable curatorial team on any continent.

participación de instituciones culturales, educativas y políticas de Baja California y la ciudad de México y, en segundo lugar, el entusiasmo de casi todas las organizaciones en la región binacional por solicitar por lo menos una obra nueva. inSITE94 incluyó más de 75 proyectos comisionados por 38 instituciones en casi 40 espacios en San Diego y Tijuana. Cada institución tomó la iniciativa de seleccionar artistas; el proyecto fue extraordinario debido a la escala de colaboración y participación. Aparte de la fuerza que tuvo inSITE94 como exposición, nos permitió vislumbrar la riqueza de las posibilidades de un trabajo binacional y de que se involucrara a las comunidades de la región en el proceso de los creadores trabajando fuera del contexto tradicional de distribución artística.

La planificación de inSITE97 requirió del desarrollo de mecanismos institucionales necesarios para realizar un proyecto cultural complejo en ambos lados de la frontera EU/México. A partir de la decisión fundamental de formalizar una estructura para el desarrollo del proyecto bajo los auspicios del Instituto Nacional de Bellas Artes (INBA) en México e Installation en San Diego, el proyecto evolucionó de ser una mera colaboración a una verdadera sociedad. Igualmente, fue necesario que cada institución revisara su enfoque tradicional hacia la planificación. Esto requirió entender las formas en las que las instituciones culturales en ambos países son similares y al mismo tiempo hubo que desarrollar nuevas estructuras de trabajo en áreas en las que existen diferencias fundamentales.

Expresar nuestro agradecimiento literalmente a los cientos de personas que hicieron posible inSITE97 sería verdaderamente imposible. Sin embargo, detrás de cada nombre de las diversas listas que se encuentran en este libro, existió una relación que permitió que nuestros esfuerzos como codirectores realmente valiera la pena. Estamos profundamente agradecidos a los artistas que participaron en la exposición y en los proyectos de enlace con la comunidad. Así mismo, queremos expresar nuestro especial reconocimiento a Jessica Bradley, Olivier Debroise, Ivo Mesquita y Sally Yard, un equipo curatorial formidable en cualquier continente.

Faith in this project by our board of directors and the extraordinary group of individual, foundation, and corporate sponsors has been essential. We are particularly grateful to the board's executive committee (Lucille Neeley, Hans Schoepflin, Mary Berglund, José Luis Martínez, María Cristina García Cepeda, and Rafael Tovar) for their dedication of countless hours and enormous resources. Co-presidents Eloisa Haudenschild and Gerardo Estrada were much more than figureheads—rather, they were essential guides and confidants as the project unfolded.

The commitment of the participating institutions and their staffs to continue in this collaborative venture has been inspirational, as was the participation in inSITE97 public programs of an extraordinary group of writers, cultural critics, and thinkers.

We also wish to acknowledge the enormous support of the various public agencies that allowed inSITE97 to occupy an extraordinary range of sites throughout the region. We want particularly to acknowledge the intervention and support of then US Attorney Alan Bersin and Consul General of Mexico in San Diego Luis Herrera-Lasso, enlightened public officials with whom we have had the privilege to work closely. Our effort to reach a wide audience would have been impossible without Barbara Metz of Metz Public Relations and Sandra Azcárraga and the staff of Fundación Artención (María Elena Blanco, Norma Echeverría, Martha García, Ericka Muñoz, and Regina Ugarte).

Expressions of thanks and admiration do not begin to compensate the heroic staffs of Installation (Linda Caballero-Merritt, Jennifer Crowe, Philip Custer, Sofía Hernández, Norma Medina, Mark Quint, Danielle Reo, Sharon Reo, Melania Santana, Teresa Williams, and Reneé Weissenburger) and INBA (Walther Boelsterly, Delia Martínez, Mónica Navarro, Antonio Vallejo, and Claudia Walls).

Finally our thanks to Carlos Aranda Márquez, Linda Caballero-Merritt, Sandra del Castillo, Julie Dunn, Tania Duvergne, Mónica Mayer, Vicente Quirarte, Danielle Reo, and Leah Roschke for their tireless dedication to this publication which, without the hand and great intelligence of Sally Yard, could not have been completed.

La fe que han tenido en este proyecto nuestro consejo directivo y el extraordinario grupo de individuos, fundaciones y patronos corporativos ha sido esencial. Estamos particularmente agradecidos con el comité ejecutivo del consejo (Lucille Neeley, Hans Schoepflin, Mary Berglund, José Luis Martínez, María Cristina García Cepeda, y Rafael Tovar) por su dedicación a lo largo de un sinnúmero de horas y enormes recursos. Los co-presidentes, Eloisa Haudenschild y Gerardo Estrada, no lo fueron nada más de nombre: a lo largo del proyecto fueron guías esenciales y nuestros confidentes.

El compromiso que han mostrado las instituciones participantes y sus equipos por continuar esta colaboración ha sido toda una inspiración, al igual que lo fue la participación en inSITE97 en los programas públicos de un extraordinario grupo de escritores, críticos culturales e intelectuales.

Asimismo, queremos agradecer el enorme apoyo de varias instancias públicas que le permitieron a inSITE97 ocupar un extraordinario rango de ubicaciones a lo largo y ancho de la región. Particularmente nos gustaría reconocer la intervención y el apoyo de Alan Bersin, Procurador de Estados Unidos y del Cónsul General de México en San Diego Luis Herrera-Lasso, funcionarios públicos de amplio criterio con quienes hemos tenido el privilegio de trabajar muy de cerca. Nuestro esfuerzo por acceder a un público muy amplio hubiera sido imposible sin Barbara Metz, de Metz Public Relations, y Sandra Azcárraga y el equipo de la Fundación Artención (María Elena Blanco, Norma Echeverría, Martha García, Ericka Muñoz y Regina Ugarte).

Nuestro agradecimiento y admiración difícilmente compensan al heroico equipo de Installation (Linda Caballero-Merritt, Jennifer Crowe, Philip Custer, Sofía Hernández, Norma Medina, Mark Quint, Danielle Reo, Sharon Reo, Melania Santana, Teresa Williams, y Reneé Weissenburger) y al del INBA (Walther Boelsterly, Delia Martínez, Mónica Navarro, Antonio Vallejo y Claudia Walls).

Finalmente, nuestro agradecimiento a Carlos Aranda Márquez, Linda Caballero-Merritt, Sandra del Castillo, Julie Dunn, Tania Duvergne, Mónica Mayer, Vicente Quirarte, Danielle Reo y Leah Roschke por su incansable dedicación a esta publicación, la cual, sin la mano y gran inteligencia de Sally Yard no hubiera sido terminada.

MICHAEL KRICHMAN AND CARMEN CUENCA

Executive Directors, inSITE97

A decade shy of the millennium, Vito Acconci proposed that "public space, in an electronic age, is space on the run. Public space is not space in the city but the city itself. Not nodes but circulation routes"[1] Reading like a postmodern premonition, Acconci's "Public Space in a Private Time" provoked the title of this book and suggested the guises in which artists would deploy their projects for inSITE97: transfigured vehicles roving urban streets; a tour circulating between tattoo studio, cafe, bookstore, and juice bar, luring the viewer with a promise of gumball machine prizes; feigned promotional come-ons infiltrating tourist bureaus; narratives navigating the corridors of the Internet. In choosing their sites, artists implicitly identified those "publics" who would likely happen upon the work in the course of daily routine. Interventions by three artists were conceived to operate across the pages of this book as well as in the space of the city.

With its lingo of cooperation and countering stance of exclusion, the thwarted metropolis of San Diego/Tijuana is a veritable minefield and spectacle of the discordances at the base of urban life more generally. While Tijuana's ever more numerous colonias are makeshift in construction and impromptu in plan, the suburbs and gated communities of San Diego have materialized through a short-term gold-rush logic of development. The growth of this sixth largest urban concentration in the United States and fourth most populous in Mexico has in some sense been driven by those on the margins of conventional civic participation: squatters who put down roots and developers whose allegiances are elsewhere. In this restlessly mobile place of exchange, economies and labor forces, political structures and urban fabrics, languages and mythologies abut. At the edges of their nations, the two cities are prone to fantasy—endpoints of successive mythic journeys in pursuit of the grail of prosperity.

Following the lead of inSITE97, this book is composed in two affiliated parts, each arranged so as to move from philosophical inquiry toward the investigation of pragmatic embodiment. The first section, centered on the exhibition, ponders the capacity of art to register in the real world. While Susan Buck-Morss probes art's "stunning power" in relation to the limits of its effect in "What is Political Art?," Allan Sekula's *Dead Letter Office* delineates the coordinates of economic clout, political muscle and cultural construct within which quotidian life unfolds across this hemispheric conjunction. In "De-

Faltando apenas una década para terminar el milenio, Vito Acconci propuso que "el espacio público en la era electrónica es un espacio dado a la fuga. El espacio público no es espacio en la ciudad, sino la ciudad misma. No son nodos, sino rutas de circulación . . ."[1]. Como si fuese premonición posmoderna, "Public Space in Private Time" de Acconci provocó el título de este libro y sugirió los modos en que los artistas desplegarían sus proyectos para inSITE97: vehículos transfigurados ambulando por las calles; un viaje circulando entre un salón de tatuajes, un café, una librería y una juguería, seduciendo al espectador con la promesa de premios en máquinas de chicles; señuelos promocionales fingidos infiltrando agencias de turismo, narrativas navegando los corredores del *Internet*. Al escoger sus sitios, los artistas implícitamente identificaron esos "públicos", quienes seguramente se encontrarían con las obras en el transcurso de sus rutinas cotidianas. Intervenciones de tres artistas fueron concebidas para operar en el espacio de la ciudad, así como a través de las páginas de este libro.

Con su drama cotidiano de servicios y recursos impugnados, en el argot de la cooperación y una postura que demuestra exclusión, la frustrada metrópolis de San Diego/Tijuana es un verdadero campo minado y, en términos más generales, en el espectáculo de las discordancias en la base de la vida urbana. En tanto en Tijuana, las colonias sin trazo urbano y construidas con materiales provisionales son cada vez más numerosas, las comunidades suburbanas enrejadas en San Diego se han materializado gracias a una lógica de fraccionamiento de utilidades a corto plazo. El crecimiento de ésta, la sexta concentración urbana de mayor importancia en Estados Unidos y la cuarta más poblada en México, en cierto modo ha sido impulsado por aquellos que se encuentran en los márgenes de la participación cívica convencional: paracaidistas que sientan raíces y fraccionadores cuyas lealtades están en otros lares. En la orilla de sus naciones, ambas ciudades son propensas a la fantasía —destinos finales de sucesivos viajes míticos en busca del cáliz de la prosperidad.

Siguiendo el ejemplo de inSITE97, este libro está integrado por dos partes afiliadas, ambas diseñadas para llevarnos de la reflexión filosófica a la investigación de su encarnación pragmática. La primera sección, centrada en la exhibición, se refiere a la capacidad del arte para tener ingerencia en el mundo real. Susan Buck-Morss analiza la "sorprendente capacidad" del arte con relación a los límites de sus efectos en "¿Qué es arte político?" en tanto que *Dead Letter Office* de Allan Sekula delimita las coordenadas de la fuerza económica, el poderío político y el imaginario cultural dentro de los que la vida diaria se desarrolla a lo largo de esta conjunción hemisférica.

urbanized Art, Border De-installations," Néstor García Canclini probes the fluctuating and unstable urban frontiers that scarcely can contain the fluid energies of transnational forces. "Private Time in Public Space: A Dialogue" by the curatorial team for the exhibition mulls over the import of the forty-two projects' forays into downtown districts and urban outskirts. Statements by the artists together with photographic documentation invoke some semblance of the impassioned force and disarming self-effacement and wit of the work.

The second section of the book, focused around the inSITE97 community engagement projects, considers the force with which art might activate self-awareness—articulating individual and collective experience. In "The Old People Speak of Sound: Personality, Empathy, Community," George Lewis considers the process of listening, within the African-American musical traditions of improvisation, as an encounter with history, memory, identity and personality—a model of the "formation and nurturance of community." Rethinking the tensions of the region within the continuum of time, Miguel Rio Branco's photo work *Between the Eyes, the Desert* conjures the primordial frame of desiccated land and generative ocean, side-by-side montaged grids of the momentary: fragmented portraits and emblems of vernacular convention. José Manuel Valenzuela Arce's essay ponders the anomie of a late twentieth-century urban existence in which the dematerialized messages of the media and beckoning allures of commercial campaigns are countered by assertions of identity—tattoos marking the body and inscriptions across urban walls. "Stories from down the block and around the corner" and the artists' compelling accounts of their processes consider the import of the fifteen projects made in exorbitantly disparate neighborhoods.

Fugitive photographic images of high school seniors—solemn and expectant—from Tijuana and San Diego appear at chance intervals throughout the pages of text. Developed unevenly, according to the vagaries of light available in sites throughout the exhibition, Liz Magor's *Blue Students* inhabit the book as they did the duration of inSITE97—metaphoric markers of their worldly counterparts.

SALLY YARD

1 Vito Acconci, "Public Space in a Private Time," *Critical Inquiry* 16 (Summer 1990), 911.

"Arte desurbanizado, desinstalaciones fronterizas" de Néstor García Canclini estudia las fluctuantes e inestables fronteras urbanas que apenas pueden contener las energías fluidas de las fuerzas transnacionales. "Tiempo privado en espacio público: un diálogo" del equipo curatorial de la exposición reflexiona sobre la importancia de cómo cuarenta y dos artistas apañaron los distritos del centro y de las afueras de las ciudades. Los textos de los artistas junto con la documentación fotográfica reflejan tenuemente la fuerza apasionada, la generosidad enternecedora y el ingenio de los proyectos.

La segunda sección del libro, que se refiere a los proyectos de enlace con la comunidad, es una reflexión sobre el potencial del arte para crear conciencia, para articular y desplegar la experiencia individual y colectiva. En "Las personas mayores hablan de sonido: personalidad, empatía y comunidad," George Lewis reflexiona sobre el proceso de escuchar dentro de la tradición de improvisación musical afro-americana como un encuentro con la historia, la memoria, la identidad y la personalidad, un modelo para la "formación y desarrollo de la comunidad". Al replantear las tensiones de la región dentro del continuo del tiempo, el trabajo fotográfico de Miguel Rio Branco *Entre los ojos, el desierto* conjura el marco primordial de tierra árida y océano generativo. A su lado, tenemos el entretejido ensamblado de lo momentáneo: retratos fragmentados y emblemas de la convención vernácula. El ensayo de José Manuel Valenzuela Arce se refiere al abandono que conlleva la existencia urbana del siglo XX, en la que los mensajes desmaterializados de los medios masivos y la llamativa seducción de las campañas comerciales son contrarestados por las afirmaciones de identidad, tatuajes en el cuerpo e inscripciones urbanas a lo largo de sus muros. "Historias sobre nuestra cuadra y a la vuelta de la esquina" y las interesantes descripciones de los artistas de sus procesos giran en torno a los resultados de quince proyectos realizados en las colonias más exorbitantemente dispares.

Las imágenes fotográficas fugitivas de estudiantes de preparatoria de Tijuana y San Diego —solemnes y llenos de expectativas— aparecen inesperadamente a lo largo de las páginas de texto. Reveladas disparejamente de acuerdo a las variaciones de luz existentes en los sitios a lo largo de la exposición, los *Alumnos en azul* de Liz Magor habitan el libro como lo hicieron durante el transcurso de inSITE97, marcas metafóricas de sus contrapartes en el mundo.

1 Vito Acconci, "Public Space in a Private Time", *Critical Inquiry* 16 (verano 1990), pag. 911.

What is Political Art?

SUSAN BUCK-MORSS

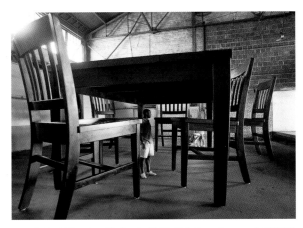

Robert Therrien *Under the Table Debajo en la mesa*, inSITE94

What is political art? That is my question. And I want to take a philosophical approach to the inquiry by dealing with concepts: what is "political"? and also, what is "art"? Are these impossible questions to answer? Perhaps so. But they are asked, nonetheless, every time an artist takes up the challenge of politics in her or his work. Unanswerability does not change the fact that they are necessary questions, so let us have the courage to begin—recognizing, however, that such an inquiry does not have a chance of rising above the level of the ideological if it is left in a decontextualized and ahistorical terrain. We need to modify the question by situating it in time and space. But what time? what space? These are questions of proportions. Consider, for example, the formulation: What is political art on the planet earth, at the end of the twentieth century? Granted, this particular situating in time and space loads the question, attributing to the moment a monumental and even mystical meaning. But aside from the fact that the hard drives of early computers are going to have a difficult time adjusting, the year 2000 is in itself nothing special. It is simply a counting device, and a brutally Christian-centric one at that. As for the spatial contextualization, "planet earth," this very large terrain would seem to have the disadvantage of ignoring "difference" (one of the most overused, hence *un*differentiated terms in today's discourse). But it could also be employed for precisely the opposite effect: Evoking the huge dimensions of the universe puts earth in its place, a speck of blue-green dust in some galaxial eye, which may survive until the *next* millennium . . . or just as well, may not. It points to the enormity of the force field into which the small human actions of "political art" are deployed. It might help to keep the inquiry honest.

On the other hand, it might not. As the wisdom of fairy tales tells us: Things can be too big; they can be too small. How to find the right time and space? There is a fascination today (at the end of the second millennium) with the two extremes of time—with the era of dinosaurs at one end and the era of space travel at the other, the prehistoric and the post-historic. In Stanley Kubrick's film *2001* there is a breathtaking montage that brings these two extremes into touch: an ape-becoming-man at the dawn of human history throws his first tool into the air—an animal bone, useless to eat, the discard of this carnivore's meal, which he has discovered as a weapon to use instrumentally against others of his species in the struggle for food. The ape-becoming-man, exhilarated beyond containment by his weapon-invention, throws it high into the air with the ecstatic energy of discovery. The bone reaches the peak of its parabolic curve, white against the blue sky, and begins its downward descent, transformed suddenly into a spaceship, falling through the black heavens of the universe, in the year 2001. This montage is one of the most powerful representations of time ever achieved in the art of cinema, providing an experience of the antithetical extremes of the moment and infinity. In form, it takes an instant; in content, it encompasses the whole four million years of human development. One is reminded, with Benjamin, of Baudelaire's experience of hashish: what seemed to him eternally long "had only lasted several seconds."[1] All of human history is traversed with the speed of light, condensed to nothing at the vanishing point of the film cut. What is the politics of this art, this representation of time?

¿Qué es arte político?

TRADUCCIÓN POR MÓNICA MAYER

¿Qué es arte político? He aquí mi pregunta. Y pretendo aplicar un enfoque filosófico a esta interrogante al tratar conceptos como: ¿qué es "político"?, así como ¿qué es "arte". ¿Acaso será posible responder a estas preguntas? Es poco probable. Sin embargo, cada vez que un artista asume el reto de lo político en su obra, las enfrenta. La imposibilidad de responderlas no altera en lo absoluto la validez de las preguntas, sin embargo, tengamos el valor para empezar a reconocer que es imposible que dicha cuestión tenga la menor posibilidad de trascender el nivel ideológico si se la deja en un terreno descontextualizado y ahistórico. Debemos modificar la pregunta situándola en el tiempo y el espacio. ¿Pero, qué tiempo? ¿Qué espacio? Estas son cuestiones de proporción. Consideremos, por ejemplo, la formulación: ¿Qué es arte político en el planeta Tierra, a finales del siglo XX? Acepto que esta manera particular de situar la pregunta en el tiempo y el espacio le impone una carga, atribuyéndole al momento un significado monumental e incluso místico. Pero aparte del hecho de que los discos duros de las computadoras antiguas van a tener dificultades de adaptación, el año 2000 en sí mismo no tiene nada de extraordinario. Se trata simplemente de una forma de conteo. Una que es, por cierto, brutalmente cristiano-céntrica. Y en referencia a la contextualización espacial "planeta tierra", es un campo tan amplio que parecería padecer la desventaja de ignorar a la "diferencia" (uno de los términos más gastados y por lo mismo *no* diferenciados del discurso actual). Pero también podría ser utilizado precisamente con el efecto opuesto: evocar las enormes dimensiones del Universo pone a la Tierra en su lugar, una partícula azul verdosa en el ojo de alguna galaxia que posiblemente sobreviva hasta el próximo milenio o quizá no. Subraya la inmensidad del ámbito sobre el que se ejercen las pequeñas acciones de "arte político" del ser humano. Podría ayudar a que esta averiguación mantuviera su honestidad.

Por otro lado, podría suceder lo contrario. Como lo muestra la sabiduría de los cuentos de hadas: las cosas pueden ser demasiado grandes o demasiado pequeñas. ¿Cómo establecer el tiempo y el espacio correctos? Hoy (a finales del segundo milenio), experimentamos una fascinación con los dos extremos del tiempo. Por un lado con la era de los dinosaurios y por el otro la era de los viajes espaciales: lo pre-histórico y lo post-histórico. En la película *2001: Odisea del Espacio* de Stanley Kubrick hay un montaje conmovedor en el que se tocan estos dos extremos: el mono en proceso de convertirse en hombre en los albores de la historia de la humanidad lanza al aire un hueso, su primera herramienta. Ha descubierto en este desecho de carnívoro al que ya no le puede comer nada más, un instrumento que puede utilizar en contra de otros miembros de su especie en la lucha por el alimento. Tremendamente excitado por el invento de su arma, el mono en proceso de convertirse en hombre la lanza al aire con la energía estática del descubrimiento. El hueso llega a la cima de su curva parabólica, su blancura contrastando con el azul del cielo y empieza su descenso. Súbitamente se ve transformado en una nave espacial que atraviesa el obscuro firmamento del universo en el año 2001. Este montaje es una de las representaciones cinematográficas del tiem-

Apollo 11—Earth View Vista de la Tierra, NASA, 1969

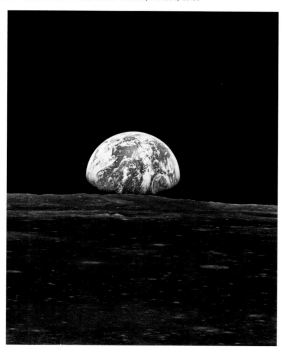

Now consider as the most antithetical representational strategy imaginable, site-specific art. It insinuates itself as close to the now and the here as it can get. Time, moving no faster than our time, rushes nowhere. Space is familiar and secure. But precisely this concreteness of the aesthesiological field can give rise to effects of the uncanny, transforming everyday time and space even as it is affirmed. Marcos Ramírez ERRE made a project for inSITE94 entitled *Century 21*. Rather than evoking some futuristic wonder of science fiction, it predicts for the next century more of the same. It is a recreation of a one-room Mexican shanty built from scraps of wood and metal, with laundry on the line and a dim TV lighting the interior, and displayed with architectural drawings and the building permit, showing that it conforms to code. The time of this installation, 1994, was the era of NAFTA (North American Free Trade Agreement), of free trade but no freedom in the movement of labor, and no unequivocal guarantees for workers on either side. The space is the border city of Tijuana. The shanty occupies the plaza of the city's official cultural center, and with this positioning, the margin and the center are juxtaposed. The transient, precarious culture of poverty undermines the legitimacy of the official culture of urban wealth, produced for a capitalist class that knows no borders. Like many site-specific installations, this art insinuates social criticism into the experience of the everyday—here of lunch-hour pedestrians on the plaza. Such art is a moral statement. If successful, it leaves viewers with a bad conscience. This is the source, but also the limit of its political effect. In the words of one critic of this piece, "it is art of a particularly devastating sort, simultaneously expressing art's stunning power and its inescapable weakness, its eloquence and its impotence."[2]

Over the past forty-two years, the city of Kassel in Germany has held ten art shows in a series called *documenta*. Intertwining the specific site of the city with worldwide artistic movements, it gives meaning to the slogan: "Think globally, act locally." Its tenth exhibition was in 1997. For a hundred days, various sites in the city became both forum and museum as centers for display, information, and critical debate. The exhibition juxtaposed visual documents from all over the planet and inserted art into everyday practice, so that the population lived in its space and time. From all reports, the show's interpenetration with public space was a great success. But *documenta* X has produced a catalogue, *Politics/Poetics*, that is troubling to read. It is a retrospective, taking as its theme art and politics since the end of World War II. The principle of montage is used here to produce a confusing overlay of theoretical text and visual image, an often bewildering superimposition of art and media documentation, that brings both critical theories and critical visions into play. The curator,

Catherine David, says in an interview published in the catalogue that the confusion was intentional: "If people today are not capable of grasping quickly the codes of meaning that constantly change, they perish." All of this provides evidence of precisely the stunning power of art—and its impotence.

Fifty years of theoretical writing on the politics of art are included in the catalogue, from Adorno, Benjamin, Fanon, Foucault and Gramsci, to Balibar, Deleuze, Habermas, Miyoshi, Said, and Spivak—all the right names are here. A whole tradition of critical art is presented in retrospect, privileging those artists who have criticized the forms, institutions, and social functions of art itself, as well as several sections on "political" architecture—again, we find the right names, from the art of Hans Haacke to the architecture of Rem Koolhaas.

But one is left with the suspicion that theorists and artists have been talking to each other for the past five decades, in a conversation mediated by the art critics that leaves the general public out of the active discussion. Critical theorists legitimate the artists, who in turn legitimate the theorists, producing a tradition of political art that is quite content to remain "art"—a subcategory within art history rather than an intervention into politics in the practical sense. The institutionalized canon of the work of political artists threatens to become just another art genre.

The *documenta* catalogue provides representational references to political history of the past fifty years: Algiers, Budapest, Cuba, Hiroshima, Prague, South Africa, Vietnam and, on several occasions, the fall of the Berlin Wall. Kassel figures prominently, but so do other cities of the globe. No major global player is excluded. Illustrations include all the visual media: oil painting, photography, cinema, video, poster, installation, performance, architecture, urban planning, photojournalism, and computer art. There is so much here, such an overwhelming heap of words, images, places, and events that one cannot help but marvel at the energy of decades of critical theory and critical art practices. They have been enormous pressures of resistance on the forces of cultural inertia. They have exposed the global order to scrutiny. They have challenged official standards of propriety. But gathered together as an archive of recent history, packaged in this weighty catalogue that could easily find a home on the coffee table in the living room, it gives the distinct impression that the massive efforts of artists to intervene "politically/poetically" have been staged in some separate space. The "art world," however global it has become, is capable of being encapsulated. Against a background of political violence, the art scene leads its own life, one that provides contrasts and indicates potentials, but without modifying that background of political violence one

Marcos Ramírez ERRE *Century 21*, inSITE94

Marcos Ramírez ERRE *Century 21*, inSITE94

po más impactantes que se hayan logrado y nos permite experimentar la antítesis de un momento y el infinito. Su forma toma sólo un instante, en tanto que su contenido abarca los cuatro millones de años de desarrollo humano. Uno recuerda, con Benjamin, la experiencia de Baudelaire con el *hashish:* lo que a él le había parecido interminable "había durado sólo unos cuantos segundos"[1]. Se efectúa un recorrido a lo largo de la historia de la humanidad a la velocidad de la luz que se condensa en la nada en el punto de fuga del corte fílmico. ¿Cuál es la postura política de este arte, de esta representación del tiempo?

Ahora tomemos la estrategia de representación diametralmente opuesta: el arte creado para un sitio específico (también conocido como *site-specific*) que pretende ser lo más cercano al aquí y al ahora posible. El tiempo no tiene prisa por ir a ningún lado puesto que camina a la misma velocidad que nuestro tiempo. El espacio nos es familiar y seguro. Pero es precisamente esta concreción del campo del conocimiento estético la que puede transformar al tiempo y al espacio cotidiano en formas misteriosas, aún al afirmarlos. Marcos Ramírez ERRE realizó un proyecto para inSITE94 titulado *Century 21* en el que más que evocar alguna maravilla futurista de ciencia ficción, predice para el próximo siglo más de lo mismo. Su obra recrea un jacal de desperdicio de madera y metal con su ropa colgada en el tendedero en el que la tenue luz de un televisor ilumina el interior, e incluye los planos y el permiso de construcción comprobando que se apega a los reglamentos. El tiempo de esta instalación, 1994, fue al inicio de la era del TLC (Tratado de Libre Comercio) que en efecto abrió el comercio, pero sin incluir la libertad de movimiento laboral o garantías tangentes para los trabajadores de ambos lados. El espacio fue la ciudad fronteriza de Tijuana. Colocó el jacal en la explanada del CECUT, el conjunto cultural oficial en el centro de Tijuana, creando una yuxtaposición del margen y el centro. La precaria cultura de la pobreza de la población flotante cuestiona la legitimidad de la cultura oficial de riqueza urbana producida para una clase capitalista que no reconoce fronteras. Como muchas instalaciones de sitio específico, este tipo de arte también inserta la crítica social en la cotidianidad, como en este caso en la realidad de los transeúntes paseando a la hora de la comida por la explanada. Este tipo de arte emite una opinión moral. De lograr su objetivo, el público se sentirá culpable. Este es el origen, pero también el límite de su efecto político. En las palabras de uno de los críticos de esta obra, "es un arte particularmente devastador, ya que simultáneamente evidencia los poderes admirables del arte y su insoslayable debilidad. Tanto su elocuencia como su impotencia"[2].

Durante los últimos 42 años, la ciudad de Kassel en Alemania ha sido sede de diez exposiciones en una serie llamada *documenta.* Al entretejer el espacio específico de la ciudad con los movimientos artísticos mundiales, da sentido al lema: "Piensa globalmente, actúa localmente". En 1997 se efectuó la décima exhibición. A lo largo de cien días, diversos espacios de la ciudad se convirtieron tanto en foro y museo, como en centros de exposición, información y debate crítico. La exhibición yuxtaponía documentos visuales de todas partes del planeta, insertando el arte a la práctica cotidiana para que la población viviera su espacio y su tiempo. De acuerdo con todos los reportes, la interpenetración de la exposición con los espacios públicos fue tremendamente exitosa. Pero la lectura de *Politics/Poetics,* el catálogo publicado por *documenta X,* es preocupante. Es una visión retrospectiva cuyo tema central es el arte y la política desde finales de la II Guerra Mundial. El recurso del montaje es utilizado aquí para producir una conjunción confusa del texto teórico y la imagen visual, en una sobreposición asombrosa del arte y la documentación de los medios que compagina tanto las teorías críticas como las visiones críticas. La curadora, Catherine David, explica en una entrevista publicada en el catálogo que la confusión fue intencional: "Si la gente

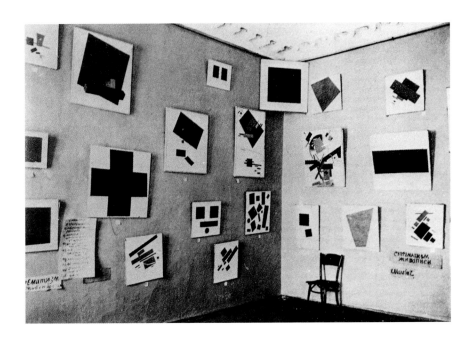

0.10 exhibition exposición
Petrograd, 1915-16

iota. Even if we concede that the politics of art is always indirect—indeed, especially if we concede this point—we are left with the question: What is political art?

Let us try again. Starting here, starting now, can we begin by asking: What is "art"? Of course, we know the familiar pitfalls. If we try to define art by some intrinsic quality—beauty, say, or the sublime, or disinterested pleasure—we are simply projecting one set of cultural (spatial) and historical (temporal) values onto the whole of humanity. Much of the "anti-aesthetic" of contemporary art has been aimed against these traditional meanings. But if we answer merely descriptively—that art is what "artists" do, or what hangs in the legitimating institutions of museums, or what the market passes off as art—even if this list includes what artists do in protest against museums and the market—we have not tackled the *philosophical* task of defining art that it was our purpose to pursue.

And what of "politics"? There are, of course, as many approaches to the politics of art as there are artists, and who are we to say that only certain ones are politically correct? Moreover, what is understood as political art changes radically over time. To consider one dialectical extreme: In the 1930s, artists under the influence of socialist realism adopted as their politics the glorification of the worker. Half a century later, a new generation of Soviet artists poked fun at those efforts. They adopted instead a different kind of "realism"—could we call it "capitalist realism"?—in depicting the exhausted workers as they really exist in the late twentieth century. These images, too, are political art.

Another example: "Formalism" was the most damning thing one could say politically about an artist in the Soviet Union in the 1930s. But formalism was precisely the criterion for political art, according to the Western Marxist Clement Greenberg in his highly influential article of 1939, "Avant-garde and Kitsch." Greenberg's cultural radicalism, not unlike that of Adorno, was a protest against the kitsch of socialist propaganda and capitalist mass culture alike. In privileging the "politics" of abstract expressionism as opposed to the socially engaged art of the 1930s, Greenberg endorsed the separation of art from life, returning to the tradition of art for art's sake that had been the criterion for radical art at the end of the nineteenth century.

In this context, it is revealing to trace the fate of the square as its painted form has moved through the political landscape of the twentieth century. In December 1915, at the "last Futurist exhibition," *0.10* in Petrograd, Russia, Malevich showed his groundbreaking "Suprematist" painting, *Black Square.* He meant it to have metaphysical significance as "ground zero," the beginning of a new cosmic era. In 1920 El Lissitzky made Suprematism useful to the Bolshevik Revolution—and also made a bid for Suprematism's position as *the* revolutionary art, by illustrating a children's book, *The Story of Two Squares* (they visit earth to engage in the revolutionary rebuilding of its cities). But through the century, the revolutionary square of Malevich has been reiterated so often as to become stylistically conservative. Black squares, yellow squares, red squares have been painted by "abstract" artists around the globe.

The square has lost the mystical power that it had for Malevich in 1915. It is a cliché, if not itself kitsch, and Robert Rauschenberg was not wrong to parody it by painting his own square with house paint and a paint roller (causing Ad Reinhardt to scream in protest: "Does he think it is easy?"). In a certain sense, of course, Greenberg is correct: Formalist art *is* political insofar as its very existence is a protest against the usefulness of things within present social and economic arrangements. Moreover, despite the contested terrain of the term art, one thing is certain. Given the current, global realities of cultural production, "art" (let us keep the

hoy en día no es capaz de entender rápidamente los códigos de significado que están en constante transformación, sucumben". Todo esto es prueba contundente de los asombrosos poderes del arte . . . y de su impotencia.

Este catálogo incluye cincuenta años de textos teóricos en torno al arte político que abarcan desde Adorno, Benjamin, Fanon, Foucault y Gramsci, hasta Balibar, Deleuze, Habermas, Miyoshi, Said y Spivak. Todos los nombres indicados han sido incluidos. Nos muestra una retrospectiva de toda una tradición de arte crítico, privilegiando a esos artistas que han criticado las formas, instituciones y función social del arte mismo, así como a varias secciones de arquitectura "política" en la que nuevamente aparecen todos los nombres correctos desde el arte de Hans Haacke hasta la arquitectura de Rem Koolhaas.

Pero a uno le queda la sensación de que durante las últimas cinco décadas los teóricos y los artistas han estado hablando entre ellos mismos, en una conversación mediada por los críticos de arte que excluye al público en general de esta discusión. Los teóricos críticos legitiman a los artistas, quienes a su vez legitiman a los teóricos, produciendo una tradición de arte político bastante satisfecha de mantenerse como "arte", una sub-categoría de la historia del arte, más que como una intervención práctica en la política. El *canon* institucionalizado del trabajo de artistas políticos amenaza en convertirlo simple y sencillamente en otro género artístico.

El catálogo de *documenta* incluye referencias visuales de la historia de la política de los últimos cincuenta años: Argelia, Budapest, Cuba, Hiroshima, Praga, Sudáfrica, Vietnam y, en varias ocasiones, a la caída del Muro de Berlín. Kassel, al igual que otras ciudades del mundo, aparece constantemente. No queda excluido ningún jugador global de primera línea. Las ilustraciones incluyen todos los medios visuales: pintura al óleo, fotografía, cine, video, carteles, instalación, *performance,* arquitectura, diseño urbano, foto-periodismo y arte digital. El volumen de palabras, imágenes, lugares y eventos es tan apabullante, que uno no puede dejar de admirar la energía de décadas de prácticas de teoría crítica y práctica artística crítica. Han ejercido una tremenda resistencia oponiéndose a las fuerzas de inercia cultural que ha expuesto al orden mundial al escrutinio público. Han retado los estándares oficiales de lo que se considera aceptable. Pero reunidos como un archivo de la historia reciente, empacados en este voluminoso catálogo que fácilmente podríamos encontrar en la mesita de café en la sala de alguien, da la clara impresión de que los esfuerzos masivos de los artistas de intervenir "políticamente/poéticamente" han sucedido en otra dimensión. El "mundo de arte", a pesar del proceso de globalización que ha sufrido, puede ser encapsulado. El arte vive su propia existencia en un ambiente de violencia política al que le marca contrastes e indica potenciales, pero sin modificar dicho ambiente de violencia política en lo más mínimo. Aun si concedemos que la política del arte siempre es indirecta, pero especialmente si aceptamos lo anterior; persiste la pregunta: ¿Qué es el arte político?

Intentémoslo nuevamente. Aquí y ahora, podemos empezar por preguntarnos: ¿Qué es "arte"? Sin duda conocemos las trampas habituales. Si tratamos de definir el arte por alguna cualidad intrínseca como la belleza, por ejemplo, o lo sublime, o el placer desinteresado, simplemente estamos proyectando una serie de valores culturales (espaciales) e históricos (temporales) sobre toda la humanidad. Mucha de la "anti-estética" del arte contemporáneo surge en contra de estos significados tradicionales. Pero si sólo respondemos en forma descriptiva que el arte es lo que hacen los "artistas", o lo que se expone en instituciones legitimadoras como los museos, o lo que el mercado acepta como arte, aun cuando esta lista incluya lo que los artistas hacen en protesta en contra de museos y del mercado —esto no significa que hayamos enfrentado, como era nuestra intención, la definición *filosófica* del arte.

¿Y qué de la "política"? Hay, naturalmente, tantas versiones de política del arte como hay artistas, y ¿Quiénes somos nosotros para decir que sólo algunos de ellos son políticamente correctos? Más aun, a lo largo del tiempo, el concepto de arte político cambia radicalmente. Ejemplifiquémoslo con un extremo dialéctico: En la década de los treintas, bajo la influencia del realismo

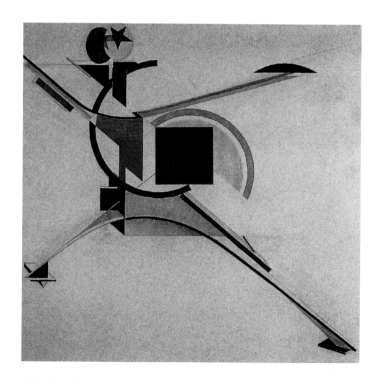

El Lissitzky *The New One El Nuevo* from Figures for A. Kruchenykh's opera *Victory over the Sun Victoria sobre el Sol*, 1920-21, State Tret'iakov Gallery, Moscow

word in quotation marks) must continue its fight for the right to exist. This fight is itself a political battle, if only because "art" marks a space in the cultural discourse outside of the instrumental logic of commodity production. Even if art *is* a commodity, and *does* get produced instrumentally, it exists as a cipher within bourgeois discourse for the possibility of something else. This possibility of an alternative reality, including a form of human society radically different from the one presently existing, brings us to a second question: Not just, what is politics, but what is revolutionary politics, and how does it relate to the politics of art? And it leads us into the whole muddled thicket of the avant-garde.

I call it a muddled thicket, because the word "avant-garde," the meaning of which in everyday use seems so self-evident, has no conceptual clarity whatsoever. Historians have traced it back to the French social philosopher of the early nineteenth century, Saint-Simon, and to the faith in historical progress that his movement espoused. Engineers, scientists, and artists were understood by Saint-Simon as historical visionaries, an *avant-garde* elite who would lead the masses into the utopia of an industrialized future. By the end of the nineteenth century, the "avant-garde" referred primarily to the cultural radicals: bohemian artists at the fringe of the economy, modernists who espoused "art for art's sake," cultural anarchists who scandalized the bourgeoisie by flaunting accepted social values. When Lenin called his own minority Marxist party the "avant-garde" in 1902, he was taking advantage of the term's cultural caché at the time (Marx himself did not use either term, vanguard or avant-garde). But with the success of the Bolshevik Revolution, the cultural avant-garde was faced with the reality of a political avant-garde and had to take a stand, vis-à-vis not only bourgeois culture but bourgeois political and economic structures as well. (For clarity's sake we can make a distinction between the cultural avant-garde and the political vanguard, although the terms were used interchangeably in Bolshevik Russia. The art-historical concept of the Russian avant-garde was not codified until the 1960s.) With the victory of the political vanguard in the October Revolution, the connection of the avant-garde with historical progress was revitalized. Artists succumbed to the notion of progress, and to the didactic purpose of art. The elitism of the avant-garde meant being "ahead" of the rest of society in an historical sense, implying that the others, indeed, the masses, were lagging "behind." In an effort to close this gap, revolutionary art entered "into life" with a vengeance. Avant-garde artists in the Soviet Union (Suprematists, Futurists, and the new, post-revolutionary Constructivists) all turned to "production art," designing not only children's books, but clothing, furniture, dishes, curtains, street festivals, trolley tickets, stage sets, not to mention architectural structures of every sort. Artists saw their task as the creation of new human beings, and of the new environments that would nurture their developing forms.

This was a powerful moment in "political art." Art was not propaganda but use value, providing a transformed vision of everyday life with social-revolutionary implications. In the Soviet Union, however, the tying together of the cultural avant-garde and the political vanguard led to the subservience of art to the Party's needs. Art stopped being political and became ideological—a fatal mistake. But once the temporality of vanguard history had been accepted, it was logical for artists to dance to the tune that the Party played. Meanwhile in the West, "avant-garde" art in the context of the Cold War returned to the self-consciously autonomous stance— art for art's sake—of the end of the nineteenth century. The ironic fate of Malevich's square was to end up as the icon of American modernism, surfacing as a dominant image of the exhibition *American Art in the 20th Century* that opened at the Martin-Gropius Bau in Berlin in 1993.

What is the relevant meaning of "avant-garde" in our own time? It is helpful to recall that both vanguard and avant-garde were originally military terms, referring to spatial, not temporal deployment. If we hold ourselves to this original meaning behind the metaphorical one, we will not be misled into equating the avant-garde with history's so-called progressive forces. In the military meaning, the avant-garde (or vanguard) of the army goes out in front of the troops to meet the "enemy" in an unexpected moment, and with the advantage of the shock of surprise, delivers the first blow. But if we give up the idea of a temporal battlefield of "history" on which warring classes are deployed, then who is the enemy? Whose side is the avant-garde on? Let us not take the easy route of identity politics, which merely reverses the binaries of oppressor and oppressed, whether defined in terms of classes or sexes or races or cultures. Let us all take responsibility for the world as it exists today, and as it will exist tomorrow—the result of our acting and reacting the way we do, whatever our position within it. Taking responsibility for the world implies agency, allowing for the possibility of a different future. Bad conscience opens up to praxis.

By what we do every day—or don't do—we make our world. We are implicated without any malice of intent. The "we" referred to here are all of us who succeed one way or another within the system, which means that without our labor it could not perpetuate itself. If the system is the problem, the enemy is within. It is a part of ourselves. We know this, we sense it in our bones. We know that our pension funds make us benefit from capitalism's successes. We know our preoccupation with brand names and consumerism allows global corpora-

social, los artistas adoptaron como política la glorifi-cación del trabajador. Medio siglo después, una nueva generación de artistas soviéticos se burla de aquella propuesta. En su lugar ellos adoptan otra clase de "realismo" que podríamos denominar "realismo capitalista", representando a los agotados trabajadores como realmente existen hacia finales del siglo XX. Estas imágenes, también, son arte político.

Otro ejemplo: En los años treinta, "Formalista" era el peor adjetivo con el que uno podía clasificar política-mente a un artista en la Unión Soviética. Pero de acuer-do al marxista occidental Clement Greenberg en su trascendente artículo de 1939 "La Vanguardia y el Kitsch", el formalismo era precisamente el criterio a seguir en el arte político. El radicalismo cultural de Greenberg, bastante parecido al de Adorno, era una protesta tanto contra el *kitsch* de la propaganda socialis-ta, como contra la cultura de masas capitalista. Al pri-vilegiar la "política" del expresionismo abstracto en oposición al arte comprometido socialmente de los años treintas, Greenberg apoyó la separación del arte y la vida, regresando a la tradición del arte por el arte que fuera el criterio aceptado para el arte radical a finales del siglo XIX.

Dentro de este contexto es importante rastrear la fortu-na del cuadrado en su forma pintada a lo largo del paisaje político del siglo XX. En diciembre de 1915, durante la "última exposición Futurista," *0.10* en Petrograd, Malevich expuso su trascendental pintura "Suprematista" *Cuadrado Negro,* que para él tenía un significado metafísico como una "zona cero", el princi-pio de una nueva era cósmica. En 1920, al ilustrar el libro infantil *La Historia de Dos Cuadrados* (visitan la tierra para trabajar en la reconstrucción revolucionaria de sus ciudades), El Lissitzki aplicó el Suprematismo a la Revolución Bolchevique, proponiéndolo como el arte revolucionario. Pero a lo largo del siglo, el cuadrado revolucionario de Malevich ha sido retomado tan frecuentemente que se ha convertido en algo estilística-mente conservador. En todo el mundo, los artistas "abstractos" han pintado cuadrados negros, cuadrados amarillos, cuadrados rojos.

El cuadrado ha perdido el poder místico que tuvo para Malevich en 1915. Aunque en sí mismo no sea *kitsch,* sí es un *cliché.* Y Robert Rauschenberg no se equivocó al hacer una parodia pintando su propio cuadrado con pintura de casa y un rodillo (por lo que Ad Reinhardt puso el grito en el cielo: "¿Acaso él cree que es tan fácil?"). En cierto modo, Greenberg no se equivocó: en la medida de que la existencia misma del arte formalista es una protesta en contra de la utilidad de las cosas dentro de los arreglos sociales y económicos actuales, sí es político. Mas aún, a pesar del terreno tan discutido del término arte tampoco se puede negar que dada la reali-dad actual global de la producción cultural, el "arte"

(dejemos la palabra entre comillas) continúa luchando por su derecho a existir. Este combate en sí mismo es una batalla política, aunque sea sólo porque el "arte" marca un discurso cultural fuera de la lógica instrumen-tal de la producción mercantil. Aún si el arte *es* una mercancía que *se produce* instrumentalmente dentro del discurso burgués, implica otras posibilidades como la de plantear una realidad alternativa, incluyendo una forma de sociedad humana radicalmente diferente a la que existe actualmente. Esto nos lleva a una segunda pre-gunta: No solamente ¿Qué es político?, sino ¿Qué es una política revolucionaria? Y ¿cómo se relaciona a la políti-ca del arte? Y caemos en el berenjenal de la vanguardia.

Lo llamo un berenjenal porque la palabra "vanguardia", cuyo significado cotidiano parece tan evidente, carece de claridad conceptual. Los historiadores lo han rastreado hasta Saint-Simon, el filósofo social francés de princi-pios del siglo XIX, y a la fe en el progreso histórico al que se adhirió su movimiento. Para Saint-Simon los inge-nieros, científicos y artistas eran visionarios históricos, una élite *vanguardista* que podía guiar a las masas hasta la utopía de un futuro industrializado. Pero para finales del siglo diecinueve, "vanguardia" se refiere principal-mente a los radicales culturales: artistas bohemios al margen de la economía, modernistas que abogaban por el "arte por el arte mismo", anarquistas culturales que escandalizaban a la burguesía al retar los valores sociales aceptados. Cuando en 1902 Lenin llamó a su propia minoría dentro del partido marxista la "vanguardia", estaba aprovechándose del *caché* cultural del término en aquel momento (Marx mismo no utilizó los términos vanguardia o *avant-garde*). Pero tras el triunfo de la Revolución Bolchevique, la vanguardia cultural se enfrentó con la realidad de la vanguardia política y tuvo que asumir una posición, no sólo ante la cultura bur-guesa, sino también ante las estructuras políticas y económicas burguesas. (Para obtener una mayor clari-dad, haremos la distinción entre vanguardia cultural y la vanguardia política, aunque en la Rusia Bolchevique los términos se utilizaban indistintamente. El concepto de la historia del arte de la vanguardia rusa no se codificó hasta la década de los sesentas). Ante la victoria de la vanguardia política en la Revolución de Octubre, el vínculo entre la vanguardia y el progreso histórico se revitalizó. Los artistas sucumbieron ante la noción de progreso y los objetivos didácticos del arte. El elitismo de la vanguardia significaba estar "adelante" del resto de la sociedad en un sentido histórico, implicando que, en efecto los otros, las masas, se encontraban en la "reta-guardia". El arte revolucionario irrumpió violentamente en un esfuerzo por subsanar esta brecha. Los artistas vanguardistas de la Unión Soviética (Suprematistas, Futuristas y los nuevos Constructivistas post-revolu-cionarios) se dedicaron al "arte de producción", diseñan-do no sólo libros infantiles, sino ropa, muebles, vajillas, cortinas, festivales callejeros, boletos de trolebús,

tions to exploit labor globally. We know how our personal success as academics and cultural producers feeds the hegemonic ideology. We know that our personal relationships are not what they could be, that we repeat the limiting conventions of our same-sex or heterosexual relations—out of habit, out of impotence, out of fear.

Unhappy consciousness, Hegel called it. Alienation was the name in the early writings of Marx. Inauthenticity is the existentialist term. Most of the time it remains a half-articulated thought, surging up into consciousness momentarily, not only in the obvious instances, passing by homeless or begging persons in the street, but in those cases when, with an absence of any visible victim, we make a decision to save our own skin, or job, or personal relationships, or economic interests, knowing that someone else will pay the price, that someone else is going to lose.

A friend of mine says politics ought not to be about uncovering enemies, but rather about making peace—not in a naive sense of us "all just getting along" as Rodney King expressed it. But in an awareness that certain structures of social life make peace impossible: by their very nature they pit classes, or sexes, or "races," or nations against each other. It is these structures that need to be attacked, in their everyday banality—not by blowing up buildings, but by blowing up the significance of our seemingly *in*significant everyday practices of compliance. And it is here that the cultural avant-garde finds a military mission. If it shocks us in the midst of our mundane existence and breaks the routine of living even for a second (the enemy within ourselves *is* this routine of living), then it is allied with our better side, our bodily side that *senses* the order of things is not as it should be, or as it could be. The time of *this* avant-garde is not progress, but interruption—stopping time, or slowing it down, or reaching into past time, forgotten time, in order to shatter the placid surface of the pre-

sent. Consider the work of Fred Wilson, whose museum installations subvert the institution of the museum from within. In *Mining the Museum,* at the Maryland Historical Society, Wilson places slave manacles in the exhibition case with colonial silver pitchers and teapots, as forgotten objects of the same historical era. (He found the manacles in the museum's basement.) Transgressing its defining boundaries, moving into spaces where it isn't allowed—such art's place is *dis*placement. Its effect is what Denis Hollier calls "guerilla warfare," no longer "exhibiting in a place, but exhibiting a place," appropriating spaces that are *in*appropriate, challenging their self-understanding.[3] The political effectiveness of such actions is admittedly temporary, and always in danger of being co-opted into a system that thrives on the new, the untried, the transgressive. But we are dealing here with political effects that make no claim to permanence. They cannot be reified and secured within the artwork itself.

The avant-garde experience of temporal interruption and spatial displacement is not limited to artworks. It is important to rescue the term from its monopolization by art historians and art critics. I am convinced that any philosophical concepts valid for art experience must be valid for other cultural experiences as well. I have argued this case for the bedrock concept of "aesthetics"—the original meaning of which is "perceptive by feeling," a cognitive mode that is in no way the exclusive property of "art."[4] As a form of cognition through the bodily senses, aesthetic experience has the power to undermine official cultural meanings, and inform our critical, corporeal side, the side that *takes* the side of human suffering and bodily pain wherever it occurs, and supports the possibilities for social transformation that present structures disavow.

Is this an answer, at least a partial answer to the question of time, and the question of space of political art? The time of the avant-garde as interruption. The space of the avant-garde as displacement. Imaginings that are inap-

Fred Wilson *Mining the Museum*
Maryland Historical Society, 1992
Slave shackles Grilletes de esclavos:
Mrs. Vivian M. Rigby
Kirk silver Plata:
Maryland Historical Society

escenografías por no mencionar estructuras arquitectónicas de todo tipo. Los artistas asumieron como su trabajo la creación del nuevo ser humano así como los nuevos ambientes que alimentarían las formas que estaban desarrollando.

Este fue un momento muy vital para el "arte político". El arte no era propaganda, sino que tenía un valor de uso, transformando la visión cotidiana de la vida a través de sus implicaciones socio-revolucionarias. Sin embargo, en la Unión Soviética, la alianza entre la vanguardia cultural y la vanguardia política condujo a que el arte se pusiera al servicio de las necesidades del Partido. El arte dejó de ser político para hacerse ideológico, lo que fue un error fatal. Pero una vez aceptada la temporalidad de la historia de la vanguardia, era lógico que los artistas bailaran al son que les tocaba el Partido. Mientras tanto en Occidente, dentro del contexto de la Guerra Fría, el arte de "vanguardia" regresa a su postura autónoma y centrada en sí misma del arte por el arte de finales del siglo diecinueve. El destino irónico del cuadrado de Malevich fue acabar como ícono del modernismo estadounidense, al aparecer como la imagen dominante en la exposición *American Art in the 20th Century,* inaugurada en el Martin-Gropius Bau en Berlín en 1993.

¿Cuál es el significado real de "vanguardia" hoy en día? Es útil recordar que originalmente tanto vanguardia como vanguardismo fueron términos militares, que se referían a un despliegue espacial y no temporal. Si nos limitamos a su significado original antes que al metafórico, dejaremos de confundir la vanguardia con las así llamadas fuerzas progresistas de la historia. En su significado militar, la vanguardia de un ejército marchaba al frente de las tropas a encontrarse con el "enemigo" en el momento menos esperado y, con la ventaja de la sorpresa, asestaba el primer golpe. Pero si abandonamos la idea de un campo de batalla temporal de la "historia" en el que vemos un despliegue de clases encontradas, ¿quién es el enemigo? ¿Del lado de quién está la vanguardia? No tomemos el camino fácil de las identidades políticas que simplemente revierte el binomio oprimido y opresor, ya sea definida en términos de clases o sexos o razas o culturas. Aceptemos que hoy todos debemos asumir una responsabilidad por el mundo tal y como existe o como existirá mañana, que será el resultado de la forma en que actuamos y reaccionamos, cualquiera que sea nuestra posición. Asumir la responsabilidad por el mundo implica poder intervenir en éste, permitiendo la posibilidad de un futuro diferente. El primer paso hacia la praxis es una conciencia intranquila.

Construimos nuestro mundo a través de lo que hacemos o dejamos de hacer todos los días. Aun sin malas intenciones, estamos implicados. El "nosotros" al que nos referimos aquí somos todos los que de una forma u otra tenemos éxito en el sistema, lo que significa que sin nuestro trabajo éste no podría perpetuarse. Si el sistema es el problema, el enemigo está adentro de nosotros. Es parte de nosotros. Esto lo sabemos, lo sentimos en los huesos. Sabemos que los fondos de nuestras pensiones son un resultado del éxito del capitalismo. Sabemos que nuestro interés por marcas de productos y por el consumismo permiten que las corporaciones globales exploten a los trabajadores en todo el mundo. Entendemos que nuestro éxito personal como académicos y productores culturales alimenta a la ideología hegemónica. Sabemos que nuestras relaciones personales dejarían de ser lo que son si no reprodujéramos las limitadas convenciones de nuestras relaciones con el mismo sexo o heterosexuales por hábito, impotencia o miedo.

Hegel la llamó "conciencia infeliz". Enajenación fue el término utilizado en los primeros escritos de Marx, y los existencialistas la llamaron falta de autenticidad. Por lo general se trata de un pensamiento articulado parcialmente que se concientiza súbitamente y no sólo en los momentos obvios como al pasar junto a los indigentes o pordioseros en la calle, sino también en esos casos en los que, sin una víctima visible, optamos por salvar nuestro pellejo o nuestro trabajo, o relaciones personales, o intereses económicos, a sabiendas de que alguien más pagará el precio, que otro tendrá que perder.

Un amigo mío siempre dice que la política no debería abocarse a descubrir enemigos, sino a hacer las paces — no en un sentido inocente de "todos debemos llevarnos bien", como lo expresó Rodney King, sino con la conciencia de que ciertas estructuras sociales hacen que la paz sea imposible: por su naturaleza misma ponen a las clases, sexos, o razas y naciones unas en contra de otras. En lugar de volar edificios hay que atacar estas estructuras en toda su banalidad cotidiana, desarticulando su significado aparentemente inocuo en nuestras prácticas y complacencias cotidianas. Y aquí es donde la vanguardia cultural encuentra una misión militar. Si nos sorprende en medio de nuestra existencia mundana y rompe la rutina de vivir, aunque sea por un segundo (el enemigo interno *es* esta rutina de vida) entonces podemos aliarnos con lo mejor de nosotros mismos, nuestro lado físico que *percibe* que el orden de las cosas no es lo que debería o podría ser. El tiempo de *esta* vanguardia no es el progreso, sino la interrupción: detener el tiempo, hacer que transcurra más lentamente, o regresar al pasado, al tiempo olvidado para romper la plácida superficie. Pensemos en el trabajo de Fred Wilson, cuyas instalaciones museográficas subvierten la institución del museo desde adentro. En *Mining the Museum,* en el Maryland Historical Society, Wilson coloca los grilletes de los esclavos en una vitrina al lado de jarras de plata y teteras coloniales como si fueran objetos olvidados de un mismo período histórico. (Encontró los grilletes en el

Andy Warhol *Elvis*, 1963, © The Andy Warhol Foundation for the Visual Arts, Inc/Art Resource, NY

propriate, that trouble the boundaries—of institutions, nations, sexes, cultures, and centrally, of art itself.

If such concepts describe the forms of the "avant-garde" in our time, this is not to suggest that avant-garde experience exhausts the forms of political art. But I do want to imply that art does not exhaust the forms of avant-garde experience. It is quite possible, for example, to describe certain phenomena of mass culture as avant-garde. In his lifetime (if not in his death cult), Elvis Presley's performances were avant-garde. They challenged boundaries between Black and White culture in fundamental, and lasting ways. They challenged the gendering of sexual display. But most strikingly, the "eccentric" gesture of his pelvic thrust ruptured a repressive sexual order. It was a protest against the body's culturalization. It functioned that way at the time, as erotic and dangerous, shocking and subversive, but also allied with bodily pleasure as a site of resistance.

Whether David Bowie or Michael Jackson accomplish a similar subverting of gender—or whether this reiteration of the formula for market success (like that of Malevich's squares) becomes conservative—is an open question. What is clear, however, is that in our time, when cyberspace threatens to make our bodies (the site and source of aesthetic cognition) obsolete, art resists by insisting on the body, fashioning the sensate body as itself representation, as in Renée Stout's *Fetish* works,

Ana Mendieta's *Silueta* series, or Orlan's enlistment of plastic surgery as a means of aesthetic self-documentation ("This is my body; this is my software").

Contemporary artists have gone to great lengths to explore their own bodies as the artwork—shooting themselves in the arm, masturbating under the gallery floor—and it is not clear that all these are examples of either avant-garde experience, or "political art," but they do introduce a topic that seems unavoidably present in any discussion of political art, and that is physical violence. Violence is the limit experience that either promises to provide the definitive boundary between art and politics, or threatens to destroy the boundary altogether. There is a long history of the representation of physical violence. It means different things at different times. But always the imaged representation of violence is an ambivalent experience. It is not only aesthetics—cognition through feeling—but *an*aesthetics as well. The image is virtual, the violence is not present as we gaze. It has happened sometime *before*, somewhere *else*. Perhaps one of the greatest political dangers of the virtual realities that are becoming, increasingly, our reality, is that we become numb to violence done not only to others but to ourselves, incapable of responding with political agency even when self-preservation is at stake (a situation Walter Benjamin saw as symptomatic of fascism). In any case, it is striking that in so much video art the

sótano del museo). Su capacidad de transgredir las fronteras de las definiciones, de moverse dentro de espacios prohibidos, hacen que el espacio de este arte sea el *des*plazamiento. Su efecto es lo que Denis Hollier llama "guerra de guerrilla", ya no tanto "exhibir en un lugar, sino exhibir el lugar", apropiándose de espacios considerados *in*apropiados, cuestionando la visión que tienen de sí mismos[3]. Más aún, la efectividad política de dichas acciones es temporal y siempre existe el peligro de ser coptado por un sistema que se nutre de lo novedoso, lo inexplorado, lo transgresor. Pero nadie pretende que dichos efectos políticos perduren. No pueden concretizarse o constreñirse a la obra de arte misma.

La experiencia vanguardista de interrupción temporal o el desplazamiento espacial no se limita a las obras de arte. Es importante rescatar el término del monopolio impuesto por parte de historiadores y críticos de arte. Estoy convencida de que cualquier concepto filosófico válido para la experiencia artística también debe ser válido para otras experiencias culturales. En otras ocasiones, he argumentado que éste es el caso para el concepto fundamental de "estética" —cuyo significado original era "perceptivo por sentimiento", un modo cognoscitivo que en lo más mínimo es característica exclusiva del "arte"[4]. Como una forma de conocimiento a través de los sentidos físicos, la experiencia artística tiene el poder de socavar los significados culturales oficiales e informar a nuestro lado crítico y corpóreo, el lado que *toma* partido con el sufrimiento humano y el dolor físico cuando ocurren y que apoya las posibilidades de una transformación social que las estructuras actuales niegan.

¿Será ésta una respuesta o por lo menos una respuesta parcial a la pregunta del tiempo, a la cuestión del espacio en el arte político? El tiempo de la vanguardia como interrupción. El espacio de la vanguardia como desplazamiento. Imaginarios inapropiados que alteran

los límites: de instituciones, naciones, sexos, culturas y, particularmente, del arte mismo.

Si dichos conceptos describen las formas de la "vanguardia" en nuestro tiempo, esto no sugiere que la experiencia vanguardista abarca todas las formas del arte político. Pero sí quiero implicar que el arte no abarca todas las formas de la experiencia de vanguardia. Es muy posible, por ejemplo, describir ciertos fenómenos de la cultura de masas como de vanguardia. Durante su vida (por no decir en su culto en muerte), las actuaciones de Elvis Presley fueron de vanguardia puesto que cuestionaron las fronteras entre la cultura negra y blanca en formas fundamentales y duraderas. Cuestionaban el despliegue sexual de género, pero lo más sobresaliente, su gesto pélvico "excéntrico" transgredía el orden sexual. Era una protesta en contra de la culturización del cuerpo. En ese momento funcionaba como algo erótico y peligroso, sorprendente y subversivo, pero a la vez se aliaba al placer físico como una forma de resistencia.

Si David Bowie o Michael Jackson han logrado una subversión de género similar, o si lo suyo es esta reiteración de la fórmula para lograr un éxito mercantil (como los cuadrados de Malevich) y por ende conservadores, queda como pregunta abierta. Sin embargo, lo que es claro en nuestro momento es que cuando el ciberespacio amenaza con hacer que nuestros cuerpos (la sede y fuente del conocimiento estético) sean obsoletos, el arte se resiste al insistir en transformar al cuerpo sensorial en representación, como en la obras *Fetish* de Renée Stout, la serie *Siluetas* de Ana Mendieta o en el uso de la cirugía plástica como medio de autodocumentación estética de Orlan ("Este es mi cuerpo, éste es mi *software*").

Los artistas contemporáneos han hecho un gran esfuerzo por explorar sus propios cuerpos como obras de arte al darse un balazo, masturbarse bajo el piso de la galería y si bien no es claro que todos estos sean ejemplos o de

Andy Warhol *Ambulance Disaster Desastre de Ambulancia* 1963, © The Andy Warhol Foundation for the Visual Arts Inc/Art Resource, NY

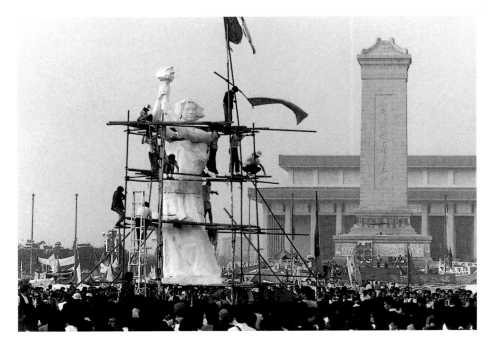

The Goddess of Democracy/Student Uprising Revuelta Estudiantil Beijing, China, 1989, Sipa Press

body is a central concern, a body often represented as estranged from itself, as if cyborg bodies do not quite feel, are not quite present, suffer pain only virtually. Is it more or less frightening when in performance art, the real, actually present body-as-spectacle is a body in pain, and yet we are capable of viewing it as if it were only virtual? It may suggest that political art today need not continue the avant-garde taboo against beautiful art. The politics of perceiving stunning beauty—not as a false harmony on the surface, but as a moment that shines through the disharmony of the world—may be more shocking to today's viewer than the violent images that flood the media to excess.

What is political art? It is, in all its variety, contextualized, critical practice. Boris Groys in *Gesammtkunstwerk Stalin* argued that Stalin's Five-Year Plans actually realized the project begun by the Bolshevik avant-garde to change the world and fashion new human beings—hence politics is a continuation of art by other means.[5] But let us reverse the equation and suggest that art is—or should be—the continuation of politics by other means—means that are never merely instrumental but always, like ethics, an end in themselves. Because the means, as an end in themselves, matter, art can never be reduced to information. Representation is never transparent. The means of art, responsible for its opacity, is always part of the information, the most important part, the most *political* part. It accounts for art's stunning power, and its impotence.

But perhaps politics needs to be more like art, not less (including more impotent!). Politics needs to concern itself not only with what or who is represented, but how. And despite the compromising conditions of art exhibitions, curators are not badly positioned to be political mobilizers, taking over the role of the Party in the sense, not of leading the masses, but of providing a space and a time for critical reflection. But only an art that opens up to visual culture in its broadest sense—to the world outside the museum, outside the discipline of art history, outside the hermetic circles of theory—is adequate to the task.

A version of this essay was presented at the conference *Private Time in Public Space,* organized as part of inSITE97, at El Colegio de la Frontera Norte, Tijuana, 22 November 1997.

Susan Buck-Morss is professor of political philosophy and social theory at Cornell University.

1 Walter Benjamin, "Konvolut N," *Passagen-Werk*, trans. by Leigh Hafrey and Richard Sieburth, in Gary Smith, ed., *Benjamin: Philosophy, Aesthetics, History* (Chicago: University of Chicago Press, 1989), 74.

2 Christopher Knight, "New Border Customs," *Los Angeles Times*, October 1, 1994, F1, F8.

3 Denis Hollier, "While the City Sleeps: Mene, Mene, Tekel, Upharsin," *October* 64 (Spring 1993), 3.

4 Susan Buck-Morss, "Aesthetics and Anaesthetics: Walter Benjamin's Artwork Essay Reconsidered," *October* 62 (Fall 1992), 3-41.

5 Translated as Boris Groys, *The Total Art of Stalinism,* trans. by Charles Rougle (Princeton: Princeton University Press, 1992).

Hachivi Edgar Heap of Birds *Don't Believe Miss Liberty,* 1989
Collection of the artist Colección del artista

la experiencia de vanguardia o del arte "político", sí introducen la violencia física como tema ineludible en cualquier discusión de arte político. La violencia es la experiencia límite que promete trazar la frontera definitiva entre el arte o la política o que amenaza destruir el límite completamente. Hay una larga historia de la representación de la violencia física. Ésta significa diferentes cosas en distintos momentos, pero la representación icónica de la violencia siempre es una experiencia ambivalente. No sólo es estética —conocimiento a través de sentimiento— sino que también es *an*estética. Es una imagen virtual ya que la violencia no está presente ante nuestra mirada. Sucedió *antes* y en *otro* lugar. Quizá uno de los principales peligros políticos de las realidades virtuales es que nos hacen inmunes a la violencia ejercida no sólo en contra de otros, sino en contra de nosotros mismos. Paraliza nuestra acción política, aun cuando nuestra supervivencia está en juego (situación que Walter Benjamin consideró sintomática del fascismo). De cualquier forma, es sorprendente que el cuerpo sea el tema central en tanto video arte, pero con frecuencia este cuerpo es representado como ajeno a sí mismo, como si los cuerpos *cyborg* en verdad no sintieran o no estuvieran realmente presentes y sólo sufrieran el dolor virtualmente. ¿Será más o menos aterrador cuando en una obra de *performance*, en el que el cuerpo-como espectáculo ante a nosotros realmente está padeciendo dolor, y sin embargo somos capaces de percibirlo como si fuese virtual? Esto puede sugerir que el arte político de hoy no tiene que continuar con el tabú vanguardista en contra del arte bello. El mensaje político de belleza sorprendente —no como una falsa armonía superficial, sino como un momento que sobresale ante la falta de armonía del mundo— hoy

puede sorprender más al espectador actual, que las imágenes violentas que inundan los medios.

¿Qué es el arte político? Es, en todas sus variedades, una práctica crítica contextualizada. En *Gesammtkunstwerk Stalin,* Boris Groys argumentaba que el Plan de Cinco Años de Stalin, en efecto, implementaba un proyecto iniciado por la vanguardia bolchevique para cambiar el mundo y moldear un nuevo ser humano —por lo mismo la política resultó ser una continuación del arte por otros medios. Pero habría que revertir la ecuación y sugerir que el arte es, o debería ser, la continuación de la política por otros medios,[5] mismos que nunca son meramente instrumentales sino, como la ética, un fin en sí mismos. Debido a que los medios, como fines en sí mismos sí tienen importancia, el arte nunca puede ser reducido a mera información. La representación nunca es transparente. El medio del arte, responsable por su opacidad, siempre es parte de la información, la parte más importante, la parte *más política* que refleja los poderes asombrosos del arte así como su impotencia.

Pero quizá la política necesita ser un poco más como el arte, no menos (¡incluso más impotente!). La política debe abocarse no sólo a qué o quién está siendo representado, sino cómo. Y, a pesar de las condiciones comprometedoras de las exposiciones de arte, los curadores no están mal situados para ser movilizadores políticos, asumiendo el papel de Partido, no en el sentido de guiar a las masas, sino en el de proporcionar un espacio y un tiempo para la reflexión crítica. Pero el único arte apto para esta labor será el que se abra a la cultura visual en el sentido más estricto, al mundo afuera del museo, afuera de la disciplina de la historia del arte, fuera de los herméticos círculos de la teoría.

Una versión de este ensayo se presentó en la conferencia *Tiempo privado en espacios públicos* organizada como parte de inSITE97 en El Colegio de la Frontera Norte, Tijuana, el 22 de noviembre de 1997.

Susan Buck-Morss es profesora de filosofía política y teoría social en Cornell University.

1 Walter Benjamin, "Konvolut N", *Passagen-Werk*, traducido por Leigh Hafrey y Richard Sieburth, en *Benjamin: Philosophy, Aesthetics, History,* editado por Gary Smith, Chicago, University of Chicago Press, 1989, pag. 74.

2 Christopher Knight, "New Border Customs", *Los Angeles Times,* 1° de octubre de 1994, pags. F1, F8.

3 Denis Hollier, "While the City Sleeps: Mene, Mene, Tekel, Upharsin", *October* 64 (primavera 1993), pag. 3.

4 Susan Buck-Morss, "Aesthetics and Anaesthetics: Walter Benjamin's Artwork Essay Reconsidered", *October* 62 (otoño 1992), pags. 3-41.

5 Traducido como Boris Groys, *The Total Art of Stalinism,* traducido por Charles Rougle, Princeton, Princeton University Press, 1992.

HYUNDAI CONTAINER FACTORY AND TRUCKER'S GRAFFITI, TIJUANA (diptych)

TWENTIETH CENTURY FOX SET FOR *TITANIC* AND MUSSEL GATHERERS, POPOTLA (diptych)

FÁBRICA DE CONTENEDORES DE HYUNDAI Y GRAFFITI CAMIONERO, TIJUANA (díptico)

SET DE LA TWENTIETH CENTURY FOX PARA EL *TITANIC* Y RECOLECTORES DE MEJILLONES, POPOTLA (díptico)

SHIPYARD WELDER CUTTING STEEL FOR HYUNDAI TRUCK CHASSIS, ENSENADA

SOLDADOR EN LOS ASTILLEROS CORTANDO ACERO PARA EL CHASIS DE UNA CAMIONETA HYUNDAI, ENSENADA

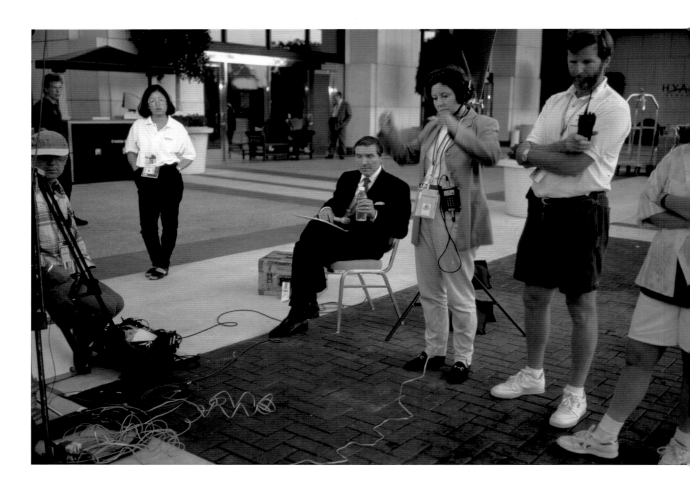

ABC NEWS CREW COVERING THE REPUBLICAN CONVENTION, SAN DIEGO (diptych)

METALWORKERS EMPLOYED BY A HYUNDAI SUBCONTRACTOR SIGNING AUTHORIZATION PAPERS FOR AN
INDEPENDENT UNION, TIJUANA

OBREROS METALÚRGICOS EMPLEADOS DE UNA FILIAL DE HYUNDAI, FIRMANDO LA AUTORIZACIÓN DE UN
SINDICATO INDEPENDIENTE, TIJUANA

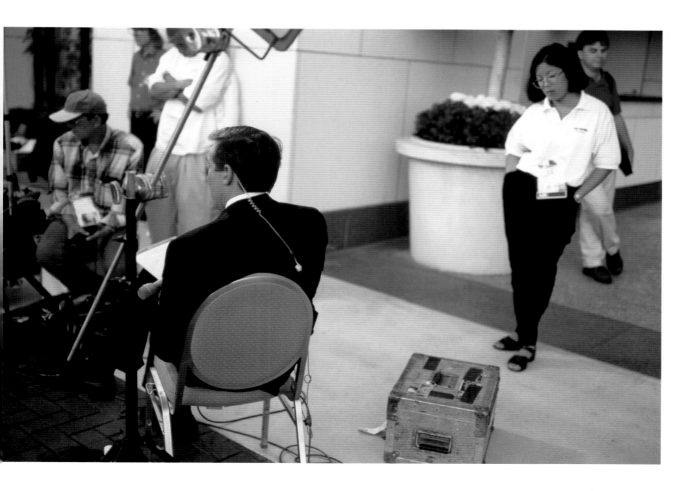

EQUIPO DE VIDEO DE ABC NEWS CUBRIENDO LA CONVENCIÓN REPUBLICANA, SAN DIEGO (díptico)

SCAVENGER AT WORK DURING THE REPUBLICAN CONVENTION, SAN DIEGO

BARRENDERO TRABAJANDO DURANTE LA CONVENCIÓN REPUBLICANA, SAN DIEGO

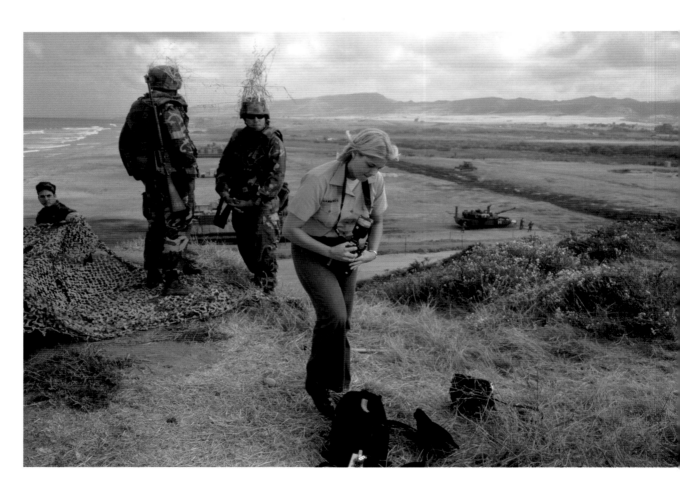

NAVY PHOTOGRAPHER AND MARINES PARTICIPATING IN AMPHIBIOUS LANDING EXERCISE, CAMP PENDLETON (diptych)

LOBBYIST'S SON AT THE REPUBLICAN CONVENTION, SAN DIEGO

HIJO DE UN DEFENSOR DURANTE LA CONVENCIÓN REPUBLICANA, SAN DIEGO

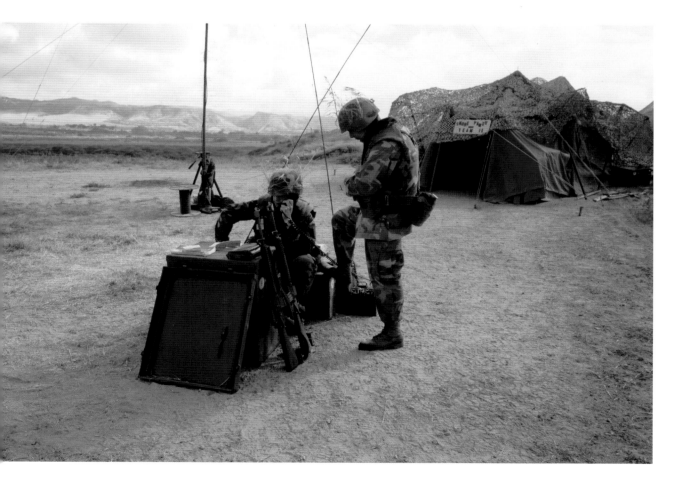

FOTÓGRAFO DE LA MARINA Y MARINES DURANTE UN EJERCICIO DE ATERRIZAJE MARÍTIMO, CAMP PENDLETON (díptico)

REPUBLICAN BOAT RIDE, SAN DIEGO

RECORRIDO EN BARCO DE REPUBLICANOS, SAN DIEGO

IMPOUNDED CHINESE IMMIGRANT-SMUGGLING SHIP AND ABANDONED RUSSIAN FISHING BOAT, ENSENADA (triptych)

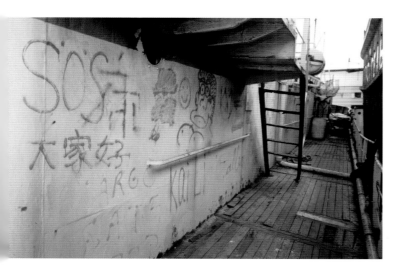

CÁNDIDOS INMIGRANTES CHINOS, BARCO DE CONTRABANDO Y PESQUERO RUSO ABANDONADO, ENSENADA (tríptico)

TUNA CANNERY, ENSENADA

COFFIN FACTORY, TIJUANA (diptych)

ENLATADORA DE ATÚN, ENSENADA

FÁBRICA DE ATAÚDES, TIJUANA (díptico)

Arte desurbanizado, desinstalaciones fronterizas

NÉSTOR GARCÍA CANCLINI

Hace apenas veinte años el arte de vanguardia consideraba una de las mayores innovaciones sacar las obras de los museos a la ciudad. El espacio urbano era visto como un horizonte que desafiaba a los artistas habituados a situar sus obras en salones silenciosos, protegidos para la contemplación. Las preocupaciones se dirigían a cómo interactuar con públicos no entrenados, usar materiales que no se alteraran con cambios climáticos y adaptar las piezas a las reglas de la comunicación urbana. Las ciudades podían ser percibidas como espacios inhóspitos o excitantes, pero en general se las imaginaba como un orden, un ámbito público acotado.

Si bien desde el siglo XIX hubo impugnaciones radicales a la "degradación mecánica" (Baudelaire) de la urbanidad moderna, y ese rechazo condujo a algunos artistas al exilio (Gauguin a Tahití, Nolde a Japón, Segall a Brasil), las vanguardias plásticas del siglo XX se propusieron más bien corregir o renovar el orden urbano mediante señalizaciones, el rescate de zonas degradadas e intervenciones que valorizaran aspectos descuidados de las ciudades. Ni los realizadores de *happenings,* ni el Colectivo de Arte Sociológico Francés (Hervé, Fischer, Fred Forest), ni los muralistas chicanos, ni las diversas corrientes que experimentaron la reinserción política del arte en América Latina problematizaban casi nunca la estructura urbanística de las ciudades. Desde la Bauhaus y el constructivismo, el modernismo brasileño y el muralismo mexicano, hasta las vanguardias de los años sesenta la ciudad es mirada como un espacio a renovar mediante innovaciones más o menos utópicas. Sólo unas pocas disidencias cinematográficas, como *Metrópolis,* de Fritz

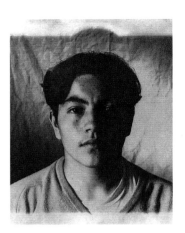

Lang, las obras de Grosz y, desde mediados de siglo, registros fotográficos tan elocuentes como la serie sobre Nueva York de William Klein y los trabajos de Paolo Gasparini sobre urbes latinoamericanas captan la desintegración de la ciudad moderna.

Esta mirada crítica se expande a partir de los años ochenta, cuando la desurbanización se convierte en un asunto central de los estudios sobre ciudades. Podemos pensar en las nuevas modalidades del arte urbano en relación con tres movimientos de esta desurbanización: a) la desarticulación de ciudades medianas y grandes por la expansión acelerada de su territorio y su población; b) la relativa sustitución de los espacios tradicionales de encuentro colectivo (plazas, cafés, cines, iglesias) por ámbitos cerrados, semiprivados (centros comerciales, calles y barrios de uso restringido), y por el creciente consumo de espectáculos a domicilio recibidos mediante las terminales electrónicas; c) la desestructuración de ciudades que se conurban con otras, incluso pertenecientes a un país distinto, como ocurre con la formación de la metrópoli transfronteriza (Herzog) que enlaza Tijuana y San Diego.

¿Cómo relacionar a las artes visuales con esta triple modificación del sentido urbano? Voy a proponer una reflexión sobre cómo el arte está encarando este asunto, con particular referencia a lo observado en la frontera de México con

De-urbanized Art, Border De-installations

TRANSLATED BY SANDRA DEL CASTILLO

A mere twenty years ago, those on the art world's cutting edge were considered truly innovative when they decided to bring art out of museums and into the city. Urban space was the new horizon. It would present a fresh challenge to artists who had grown accustomed to exhibiting their work in the silence of museums and galleries, then considered the appropriate atmosphere for the contemplation of art. Bringing art into public spaces raised new questions: How to interact with an uninitiated public? Which media would best resist changing climatic conditions? How to adapt works of art to the patterns of urban movement? Cities could be seen either as inhospitable spaces or as exciting new venues; in either case they were envisioned as a clearly defined public sphere.

The nineteenth century witnessed a radical rejection of the "mechanical degradation" (as Baudelaire put it) of modern urban life—a rejection that drove several artists into exile: Gauguin to Tahiti, Nolde to Japan, Segall to Brazil. Over the course of the twentieth century, in contrast, those on the vanguard of the art world opted instead to rectify or renew the urban order. They rescued decaying urban areas by redirecting attention to the rich but forgotten aspects of city life. Yet neither those who catalyzed this re-evaluation, nor the Collectif d'Arte Sociologique Français (Hervé, Fischer, Fred Forest), nor the Chicano muralists, nor the many currents that experimented with the reintroduction of politics into Latin American art directly addressed the urban structure per se. From the Bauhaus and Constructivism, from Brazilian modernism and Mexican muralism to the vanguard of the 1970s, the city is seen as a space to be renovated through largely utopian innovations. Only a few cinematographic exceptions, such as Fritz Lang's *Metropolis,* together with the paintings and prints of George Grosz and, in the middle of the century, William Klein's eloquent photographic series on New York and Paolo Gasparini's photographs of the cities of Latin America, capture the disintegration of the modern city.

This critical focus expands beginning in the 1980s, when the breakdown of the city becomes a central theme in urban studies. We can envision the new forms of urban art as a reflection of the three aspects of this urban decay: (1) the collapse of the sense of "community" in large and medium-sized cities under the pressures of accelerated population growth and spatial expansion; (2) the tendency to replace traditional gathering places (public squares, cafes, cinemas, and churches) with closed, semiprivate environments (shopping centers and gated streets and neighborhoods) and the growth of the home entertainment industry; and (3) the destructuring of cities whose peripheries touch upon the edges of other urban spaces, even when these contiguous urban cores transcend a geopolitical boundary, such as the "cross-border metropolis" (Herzog) that links Tijuana and San Diego.

How can one relate the visual arts with this three-faceted change in the meaning of "urban"? I offer one viewpoint on how art is addressing this new context, with special attention to events that occurred on the Mexico/US border during inSITE94 and inSITE97. I consider what the visual arts can do today to rearticulate the notions of "public" and "private" in urban spaces, including in cross-border interactions. Today, when neither historical monuments and landmarks nor sculptures in parks or squares can compete with the oversized advertisements on billboards or in neon, or with towering corporate architecture, can urban art win and hold the eye of the passerby or capture for a moment the attention of the hurried motorist?

Estados Unidos durante la realización del conjunto de instalaciones inSITE, en 1994 y 1997. Analizaré lo que hoy pueden hacer las artes visuales respecto de la rearticulación de lo público y lo privado en escenarios urbanos, y también en relación con las interacciones transfronterizas. Cuando ya ni los monumentos históricos ni las esculturas en parques o plazas son capaces de competir con la publicidad espectacular, ni con la monumentalidad de la arquitectura corporativa ¿puede algún tipo de arte urbano detener al paseante o capturar algunos segundos la atención del automovilista?

Ciudades donde estalla la modernidad

El hecho de que América Latina haya mudado en los últimos cincuenta años la mitad de su población a las ciudades ha sido una transformación civilizatoria, y, sobre todo, un cambio radical de lo que significaba vivir en esas ciudades. Si la capital mexicana, que en 1940 tenía 1,640,000 habitantes, creció hasta 17,000,000 en los noventa, fue en nombre de la industrialización y del atractivo que suscitaban los consumos modernos frente a la terca pobreza del campo. El proceso de Tijuana, que en las mismas cinco décadas subió de 50,000 personas a 1,200,000, no se debió en los primeros tiempos a un auge industrial, pero sí a la expulsión de la vida rural mexicana y al deseo, a menudo frustrado, de trasladarse a ciudades de Estados Unidos, a trabajar en tareas rurales mejor pagadas en ese país o al menos aprovechar el dinamismo comercial del norte de México. Tales búsquedas de uno u otro tipo de modernidad expandieron a estas dos ciudades, y a muchas otras, más allá de cualquier posibilidad de atender las necesidades básicas de la población. Sin viviendas, ni servicios sanitarios, ni escuelas, ni trabajos suficientes, y sobre todo sin planes reguladores ni inversiones adecuadas, el desordenado crecimiento de las periferias y la degradación del centro histórico de las grandes urbes engendraron megalópolis —como las de México, São Paulo, Lima— y ciudades medias de crecimiento atropellado, cuyos rasgos predominantes son lo contrario del proyecto moderno: en vez de la racionalización de la vida pública, el caos producido por la privatización del espacio urbano que hacen millones de coches y decenas de miles de vendedores ambulantes; el desarrollo industrial, el comercio formal e informal fueron agravando año tras año la contaminación del suelo, el agua y el aire (Ward). Son especialmente las ciudades de los países menos desarrollados las que confirman la afirmación del urbanista Rem Koolhaas de que "el siglo XX es una batalla perdida contra la cantidad".

Los ideales modernos de democratizar el acceso a los bienes y servicios, universalizar los derechos y construir formas racionales de convivencia en un espacio público regulado según los intereses de las mayorías, se diluyen en ciudades desarticuladas y cada vez más inseguras. Quienes pueden, construyen conjuntos residenciales y lugares de trabajo cerrados a la circulación o con acceso rigurosamente restringido. Muchos centros comerciales colocan controles igualmente estrictos. En algunos barrios de Río de Janeiro, Bogotá o Medellín los habitantes quedan expuestos a una violencia que, al revés de lo que se esperaba de la vida urbana, reduce la esperanza de vida; en otros barrios populares, los vecinos se organizan para cuidar la seguridad y aún impedir la entrada de la policía (Caldeira). Todos los sectores encuentran en el entretenimiento y la información de los medios electrónicos la ocasión para recluirse en la privacidad doméstica. Los desequilibrios e incertidumbres engendrados por la utilización irracional y especulativa del espacio urbano parecen ser así compensados por las redes invisibles de la comunicación mediática (García Canclini, 1997).

Un tercer tipo de desestructuración ocurre al conurbarse varias ciudades. Para seguir con los mismos ejemplos, la diseminación de la ciudad de México alteró también las condiciones de vida de Cuernavaca, Toluca y 27 poblaciones pequeñas ya integradas a la misma mancha urbana. Tijuana se ha incorporado parcialmente al sistema conurbado establecido en California desde San Diego a Los Angeles, pero es un ejemplo de cómo las continuidades binacionales, que configuran una metrópoli transfronteriza, no eliminan discontinuidades históricas entre el sector estadounidense y el mexicano. Los imaginarios que asignan significados diversos a cada región persisten a pesar de los cambios ocurridos en las últimas décadas. La leyenda negra de Tijuana, sinónimo de vicio, prostitución y narcotráfico desde los años veinte, cuando la ley seca en Estados Unidos favoreció la proliferación en esta ciudad de casas de juego, cabarets y otras actividades perseguidas al norte del Río Bravo, se acentuó luego con la afluencia de migrantes de todo México: si no podían pasar a Estados Unidos, iban formando barrios precarios en esta ciudad fronteriza (Valenzuela).

La valoración despectiva sigue reproduciéndose en las últimas décadas, pese a la instalación de industrias, sobre todo maquiladoras que relacionan de otro modo a la frontera con la economía internacional: uno de los principales rubros, la producción de electrodomésticos y bienes audiovisuales, abarca el 70 por ciento de los televisores producidos en el mundo (Campbell: 31). Se modernizaron, además, el comercio y la urbanización de Tijuana, con lo cual se acentúa su continuidad con San Diego. Pero los diarios, la radio y la televisión de EU y del

Cities Where Modernity Soars

The fact that Latin America has moved half of its population into cities over the last fifty years has restructured urban culture, radically changing what it means to live in these cities. The population of Mexico City numbered 1,640,000 in 1940. Its growth to 17 million residents by the 1990s took place in the name of industrialization. It was driven as well by the magnetic pull of the new consumer goods available in urban centers, especially when contrasted with the intransigent poverty of rural life. The parallel growth process in Tijuana, whose population grew from 50,000 inhabitants to over 1,200,000 in the last fifty years, was not due in its early stages to a booming industrial sector. Rather, it stemmed from the expulsion of population from rural Mexico and from the desire of these displaced rural residents (a desire that often went unfulfilled) to find work in the better-paying agricultural sector of the United States, or at least to partake of the benefits of the economic dynamism of northern Mexico. The demographic shifts spurred by these kinds of aspirations for a more modern lifestyle catalyzed the development of both Tijuana and San Diego (along with many other areas), far in excess of these cities' capacity to meet the basic needs of their growing populations.

Nearly everywhere in the less developed world, there was a lack of adequate housing, basic public services, schools, and job opportunities—together with an absence of plans for regulating urban growth and investment necessary to support the provision of urban infrastructure. These shortages generated uncontrolled growth on the urban periphery and stagnation in the historic urban centers, giving rise to megalopoles—like Mexico City, São Paulo, and Lima—and to fast-growing mid-sized cities, whose predominant features run directly contrary to the modern project: rather than bringing order to public life, they brought chaos—a chaos of urban space clamoring with millions of cars and miles of street vendors, with industrial development and formal and informal businesses increasing the contamination of soil, water, and air year by year (Ward). It is precisely these cities of the less developed world that confirm the statement of urbanist Rem Koolhaas: "the twentieth century is a losing battle against quantity."

Modern ideals of democratizing access to goods and services, of extending rights universally, and of developing rational forms of sharing public space in ways that meet the interests of the majority are diluted in these disjointed and increasingly unsafe cities. The well-to-do build residential areas and workplaces that are more or less closed to outsiders. Even some shopping malls restrict access. Residents in parts of Rio de Janeiro, Bogota, and Medellin are exposed to heightened levels of violence that, contrary to the promise of urban

modernism, actually push life expectancy down. In working-class neighborhoods, residents organize their own citizen patrols to protect their community—and sometimes to keep the police at bay (Caldeira). And all neighborhoods are swept up in the revolution that brings entertainment and information into the household via radio and television and enables (perhaps encourages) families to remain in the privacy and safety of their homes. It almost seems that the invisible networks of the media somehow compensate for the imbalances and uncertainties that the irrational and speculative use of urban space has created (García Canclini 1997).

The third kind of destructuring takes place when several cities grow up in a shared space. Returning to an example used above, the effects of the expansion of Mexico City were also felt in the daily life of Cuernavaca, Toluca, and twenty-seven small towns—all now absorbed into a single urban blur whose core is the capital city. To a certain degree, Tijuana has similarly been absorbed into the urban system that extends from San Diego northward to Los Angeles. Yet this example demonstrates that the binational continuities that allow the formation of a cross-border metropolis do not wipe out the historical discontinuities between the US and the Mexican components of this con-urban system. The old myths that attribute different meanings to these two halves of a single cross-border urban area persist, despite the changes that have taken place in recent decades. Tijuana's dark history of gambling, prostitution, and drug trafficking—which dates from the 1920s, when Prohibition in the United States encouraged the relocation of casinos and cabarets south of the border—was accentuated by the influx of migrants from all parts of Mexico. If these migrants found they could not gain entry to the United States, they established precarious settlements in this booming border city (Valenzuela).

This negative evaluation has persisted without modification over recent decades, despite the city's massive industrialization program that was spearheaded by the maquiladora (in-bond assembly) sector, which has

centro de México siguen reproduciendo la visión negativa tradicional. Los 1600 agentes de la patrulla de Estados Unidos que controlan los 65 millones de cruces de personas por año entre estas dos ciudades no confían que esas actividades "modernas" puedan distinguirse del narcotráfico y otras prácticas que hacen prevalecer la visión peyorativa en el imaginario estadounidense. Por eso aplican más o menos el mismo rigor a los tijuanenses que cruzan para comprar en los centros comerciales de San Diego, los periodistas, los choferes de camiones comerciales, los marinos y jóvenes estadounidenses que vuelven de divertirse en Tijuana, los funcionarios, los trabajadores que viven del lado mexicano y cruzan todos los días para trabajar en San Diego o San Ysidro.

¿Qué puede hacer el arte que quiere ser urbano y público ante estos procesos de descomposición de las ciudades, cuando la inseguridad y la cultura a domicilio contribuyen a recluir a la población en la privacidad hogareña? ¿Es posible que los artistas intervengan en imaginarios casi impermeables a las modificaciones del desarrollo modernizador? ¿Cómo insertarse en la globalización que trasciende a las ciudades, en las fluídas comunicaciones transnacionales, comerciales y mediáticas, consagradas por el Tratado de Libre Comercio? En relación con estas cuestiones se colocan las preguntas acerca de si tiene futuro la utopía moderna de re-situar el arte en la vida pública.

inSITE se propuso no sólo hacer arte urbano, sino desarrollar una metodología para que los artistas elaborasen trabajos específicos, capaces de interactuar con la realidad de la frontera. Se les requirió que residieran varias semanas en Tijuana y San Diego, que hicieran recorridos guiados por expertos en la zona y conviviesen con la gente en los espacios en que iban a insertar sus obras. En suma, se buscó evitar el paracaidismo de piezas concebidas sin tomar en cuenta el contexto. A ello se añadió la participación de patrocinadores, líderes y centros culturales de la región, que ayudó a que las experiencias fueran aceptadas. Esto es de particular importancia en una zona multicultural compleja, cargada por múltiples suspicacias, donde es tan arduo conseguir permisos oficiales para hacer experiencias a pocos metros de la frontera como el respeto y la colaboración de barrios populares que controlan con celo sus territorios.

Los 42 artistas de toda América, desde Canadá a la Argentina, que recibieron diez mil dólares cada uno para producir instalaciones en estas ciudades, o en los intersticios de la frontera, dieron respuestas diversas. Varios de ellos trabajaron en contextos o con objetos representativos de las transformaciones de las ciudades. Otros buscaron responder a los desafíos urbanos desde la intimidad, de casas o sótanos. Por lo tanto, requieren criterios diversos para valorar los logros y desaciertos de sus interacciones con medios y actores diferentes.

Lo monumental y lo íntimo

Hubo épocas en que los arquitectos y los artistas agigantaban las obras para consagrar acontecimientos y personajes fundacionales de las ciudades y las naciones, o para expresar el voluntarismo de proyectos revolucionarios o imperiales: esculturas monumentales y edificios públicos que superaban la línea de edificación, el arte gráfico ruso, las grandes vallas y la cartelística cubana de los años sesenta. En otro lugar analicé cómo el monumentalismo conmemorativo y pedagógico de México había quedado disminuido en la competencia con torres corporativas y la publicidad espectacular que sofoca a los héroes o resignifica su sentido original: el coloso de Tula situado a la entrada de Toluca es desbordado por un reloj con el gran logotipo de Ford; Carmen Serdán, que aún empuña el fusil en su monumento de Orizaba, tiene detrás un cartel de propaganda de Phillips, diez veces más grande, que anuncia la "nueva tele portable" con una mujer que declara "soy tu chica a todo color" (García Canclini, 1992: 215-299).

Algunos artistas, como los que cubrieron con murales en Chicano Park las rampas del puente que une San Diego con la isla de Coronado, y aún confían en el poder de colores vibrantes e imágenes gigantescas para marcar su presencia en el barrio Logan de esa ciudad, establecen un discurso cosmogónico que enlaza la figura de Quetzalcóatl (la serpiente emplumada) con pirámides, la conquista de México, los próceres de la revolución mexicana, la virgen de Guadalupe y Frida Kahlo, conjuntos de migrantes y líderes chicanos, el Che y otros dirigentes de luchas asociadas. Si bien la fuerza de la policromía y la saturación del espacio bajo el cruce de tres autopistas logran una fuerte interacción con ese símbolo vial de la modernización estadounidense, la retórica empleada vincula períodos distantes y figuras muy heterogéneas sin problematizar sus articulaciones: la diversidad histórica emblemática y política queda subsumida bajo un discurso uniforme que exalta con semejante elocuencia todos los símbolos recuperados por el imaginario chicano. Queda la pregunta de si la acumulación multisecular y la sobredramatización pareja de tantos elementos visuales son recursos apropiados para reelaborar las acciones requeridas por una etapa mucho más compleja del desarrollo urbano y de las luchas sociales en una economía globalizada.

linked Mexico's northern border with the global economy. One of the sector's principal features is the manufacture of household appliances and audiovisual equipment, including 70 percent of television sets produced worldwide (Campbell: 31). Tijuana's commerce and urban project have been modernizing on par, further accentuating the city's continuity with San Diego. Yet the print media, radio, and television in the United States and in the interior of Mexico have continued to disseminate the old negative view of Tijuana. The 1,600 agents of the US Border Patrol who oversee the entry of the 65 million border crossers between San Diego and Tijuana every year do not always see a clear distinction between these "modern" activities and the narco-trafficking and other practices that predominate in the pejorative vision of Tijuana that persists in the US imagination. For this reason, they bring the full rigor of their profession to bear on Tijuana residents crossing the border to shop, on journalists, on truck drivers, on US sailors and young people week-ending in Tijuana, on government officials, and on workers who live in Mexico and cross daily to work in San Diego or San Ysidro.

What can an art that aspires to be urban and public do when faced with these processes of urban deterioration, when insecurity and the home delivery of culture combine to keep people confined to their homes? Can artists gain access to imaginations that are virtually impermeable to the metamorphosis of modernizing development? How to connect with a globalization that transcends cities, with transnational streams of communication, trade, and alliances blessed by the North American Free Trade Agreement? And added to all these questions are others that speak to the viability of the modern utopian endeavor to reintroduce art into public life.

inSITE does not aim merely to produce urban art. Its goal has been to empower artists to create works that both strengthen and are nourished by the reality of our border. Participating artists in inSITE97 were required to spend several weeks in Tijuana and San Diego, to participate in directed field tours of the region, and to mingle with the population in the spaces the artists had selected for the installation of their work. In sum, everything was done to avoid the creation of art that was not rooted in its context. Enriching this mix were regional sponsors, leaders, and cultural centers, whose involvement facilitated the artists' internalization of their experiences. This is particularly important in such a complex multicultural area, charged with suspicion, where it is equally difficult to obtain official permits to make installations just a few feet from the border or to win respect and community involvement in blue-collar colonias, where residents jealously guard their domain.

The forty-two participating artists from all of America, from Canada to Argentina—each of whom received $10,000 to produce an installation in one of the two cities or on the border itself—responded in a variety of ways. Some chose to work in contexts or with objects that represented the transformations underway in these cities. Others responded to the challenge of urban space from the intimate perspective of homes or rooftops. Concordant with the artists' broad range of responses, we must adopt an equally broad range of criteria for evaluating the success or failure of the interfaces they created between their art and its physical and social surroundings.

The Monumental and the Intimate

Architects and artists of past eras produced work on a monumental scale to celebrate events and honor personages of central importance to the histories of cities and nations, or to express the will of the populace in revolutionary or imperial undertakings. Their works included monumental sculpture and public buildings that far exceeded practical needs, Soviet graphic art, Cuban poster and wall art of the 1970s, and so on. Elsewhere I have discussed how Mexico's commemorative and instructional monumentalism has been diminished in its modern-day encounter with corporate skyscrapers and multistory billboards. These latter overwhelm national heroes or redefine their original message: the colossus that guards the entry to Toluca now stands before a clock displaying the Ford Motor Company logo. Carmen Serdán, still clutching a rifle in a monument in Orizaba, has as background a billboard, ten times greater in size, that advertises Phillips' new "carry-along TV" while a young woman coos, "I'm yours, in living color" (García Canclini 1992: 215–99).

Some artists—like those who painted the Chicano Park murals on the undergirders of the Coronado Bay Bridge, beginning in 1973, and put their faith in the power of vibrant color and gigantic image to affirm Barrio Logan's place in San Diego—have embraced an origin myth that combines the plumed serpent Quetzalcóatl, pyramids, the conquest of Mexico, leaders of the Mexican Revolution, the Virgin of Guadalupe, Frida Kahlo, migrants, Chicano leaders, Che Guevara, and more. Even though the power of polychrome and the claim made on the space beneath the bridge overpass establish a strong interaction with this cement symbol of US modernization, the rhetoric nevertheless links distant and very heterogeneous times and figures, without defining the links between them: the political and emblematic diversity of historical symbols is subsumed within a uniform discourse that exalts with equal eloquence all of the representations recovered from the

Cierta percepción de estas dificultades para articular lo local y lo global es visible en la obra de Jamex y Einar de la Torre colocada en el Centro Cultural Tijuana, como parte de inSITE97. De nuevo un símbolo precolombino es recargado con elementos "modernos": las paredes de la pirámide tapizadas con plástico verde, semejante al de los coches, escaleras de cristal y elementos interiores de vidrio soplado, con un niño que corona el conjunto, exhalación de la pirámide-volcán, y referencia, según los artistas, al "fenómeno del *Niño*" que trastorna el clima en todo el mundo. Las imágenes orgánicas que habitan la pirámide sugieren fuerzas de la naturaleza atrincheradas en la construcción precolombina, defendida por brazos que empuñan botellas rotas. La obra incorpora elementos multiculturales y modernos, pero propone replegarse en "lo propio" y preservarlo usando indiscriminadamente formas orgánicas y mecánicas, arcaísmos y violencias (alcoholismo, pelea) representativas de la mitología negra de la frontera.

Si las artes visuales tienen posibilidad de decir algo en la inmensidad de las megaciudades, entre la arquitectura y la publicidad de grandes empresas, no es mediante la prepotencia del tamaño, sino dialogando con la iconografía urbana y mediática, parodiando sus mensajes manipuladores, incluso dejándose intervenir por los *graffitis* que reubican la solemnidad del discurso oficial o artístico en los movimientos cotidianos.

La despragmatización de los símbolos urbanos

Entre los monumentos y la intimidad doméstica está la calle. En décadas anteriores, decíamos, hacer arte público o urbano se concibió como "sacar las obras a la calle y a las plazas". Pero ninguna novedad respecto de las obras con las que estos escultores generaron cierto asombro en galerías y museos hace treinta años y luego se dedicaron a repetir sin riesgos. Me parece que lo más atractivo del arte público no sucede con quienes exponen al aire libre obras concebidas para salones, sino entre quienes se preguntan qué se puede hacer con lo que ya está ocurriendo allí. Entre los protagonistas de nuestras calles y de la descomposición de lo urbano están los coches. Símbolos de riqueza, poder y velocidad, su proliferación descontrolada los volvió también representaciones del empobrecimiento de la vida urbana y de la inmovilidad y la impotencia en los embotellamientos diarios. Dos participantes en inSITE97 trabajan estos significados paradójicos. Rubén Ortiz retoma las adaptaciones de coches prestigiosos, como los Cadillac, que viene haciéndose en Nuevo México y California desde hace dos décadas por los *low riders*. Una de las versiones sobre el origen de esta denominación es que comenzó a aplicarse a los autos de los trabajadores que, al viajar muy cargados, se iban haciendo más bajos. Hubo quienes acentuaron ese acercamiento al suelo, lo cual los obligó a circular lentamente. Además, se paran a conversar en medio de la calle y llevan la radio con alto volumen. Cuando les reclaman por estorbar el tránsito, dicen que les interesa usar los coches no sólo como medio de transporte sino para socializar. También es evidente la intención de exhibirse: en las adaptaciones hidráulicas para subir o bajar el auto, circular en dos o tres ruedas, en las decoraciones implantadas en los coches siguiendo la iconografía y el uso estridente del color. Al asociarse con un *low rider*, y participar en inSITE con *La ranfla cósmica*, "híbrido entre el automóvil y la televisión", Ortiz declara a estos coches merecedores de intervenir en una exhibición de arte, como si fueran un *ready-made*, una instalación producida en las calles por grupos californianos que reelaboran el imaginario automovilístico según estrategias no pragmáticas en el uso del espacio urbano.

Del otro lado de la frontera, en la Colonia Libertad, de Tijuana, Betsabeé Romero usó un coche antiguo, semejante a muchos que los mexicanos compran baratos en Estados Unidos y reciclan, para incrustarlo en la tierra, junto a la banda fronteriza, tapizado con tela estampada y lleno el interior de flores secas. Además de acentuar lo lúdico y dramático sobre lo utilitario, sugiere una feminización de este símbolo masculino.

inSITE: arte en sitio, no arte de sitio. Más que "expresar" el lugar, lo propio de una tierra o una cultura nacional, más que instalarse en lo existente, son desinstalaciones,

Chicano imagination. The question remains whether this multisecular accumulation and the parallel over-dramatization of so many visual elements represent models that could be applied to a far more complex state of urban development and social struggle in a globalizing economy.

We find reflections of these difficulties in articulating the local and the global in the work of Jamex and Einar de la Torre, located in the Centro Cultural Tijuana as part of inSITE97. Once again, a pre-Columbian symbol is overlaid with "modern" elements: the walls of a pyramid are covered with green plastic, crystal stairs, and blown glass. A child—the breath of the pyramid/volcano—crowns the structure. According to the artists, this is a reference to *El Niño,* the "phenomenon of the child" who is changing the global climate. The organic images that inhabit the pyramid suggest that the forces of nature are embedded in this pre-Columbian structure, defended by arms that thrust broken bottles. The work incorporates multicultural and modern elements, but its strength is its inherent self-identity, which it preserves through the undiscriminating use of organic and mechanical forms, archaisms and violence (alcoholism, fighting) that are representative of the dark mythology of the border.

If the visual arts are to convey a message in the vastness of the megacity, amidst skyscrapers and corporate advertisements, it will not be by virtue of size. The message will come out of a dialogue with urban iconography, perhaps in a parody of the megacity's manipulated messages such as the graffiti that takes the solemnity of official or artistic discourse and resituates it in public daily life.

De-Pragmatizing Urban Symbols

Caught between urban monuments and the intimacy of domestic life lies the street. In past eras, creating public and urban art meant "bringing art to the streets." But there is nothing innovative or bold in re-creating for open-air venues works that won their creators renown in galleries and museums thirty years ago. I find the greatest attraction in public art not in gallery pieces exhibited in the open air, but in the work of artists who seek to incorporate the pre-existing dynamic of the urban venue. Bridging the gap between our street protagonists and urban collapse is the automobile—symbol of wealth, power, speed. Yet its heedless proliferation has also made it a symbol of the impoverishment of urban daily life, and the congestion of urban traffic suggests that it can also stand as a symbol of immobility and impotence. Two artists participating in inSITE97 infuse their pieces with these paradoxical meanings. Rubén Ortiz interprets the conversion of luxury cars, like the

Cadillac, into low riders, a favorite undertaking in New Mexico and California for over twenty years. According to one account, low riders originated with the overladen, hence low-riding, cars of the working man. When young people began imitating and accentuating this look, they perforce had to drive at slow speeds, and this encouraged stopping mid-street to talk—always with the accompaniment of a radio on full blast. When other drivers complain that they are holding up traffic, the owners of low riders respond that their cars are more than a means of transportation. They are the focus of their social life. Showing off is part of the equation; hence the hydraulic system that raises and lowers the chassis, the stunt driving on two or three wheels, the flashy custom paint jobs. Ortiz's interpretation of the low rider in his inSITE97 installation, *Alien Toy* (which the artist calls a hybrid of car and television), affirms that these vehicles are, in effect, ready-made pieces of installation art, conceived by bands of individuals who redefine the meaning of the car in line with visions that have nothing to do with the rational use of urban space.

On the other side of the border, in Tijuana's Colonia Libertad, Betsabeé Romero adapted a broken-down car, like thousands of secondhand vehicles that Mexicans buy in the United States for use in northern Mexico. The artist covered it with canvas which she then painted, planted it in the dirt next to the border fence, and filled the interior with dried flowers. In addition to accentuating the ludicrous and dramatic over the utilitarian, Romero has also feminized this traditionally masculine symbol.

inSITE: art in place, not art for a place. More than "expressing" its location or the uniqueness of a political space or national culture, more than installing art in a pre-existing context, these pieces are "de-installations," changing the meaning of urban, of automobile, of what is expected in art.

alteraciones del sentido urbano, del uso de los coches, de lo que es habitual en el arte o los espectadores rutinariamente esperan.

¿Arte de frontera o arte en la frontera?

Así como las políticas nacionales se construyen en gran parte con prácticas defensivas, las políticas culturales suelen ser concebidas para afirmar identidades locales. Sin embargo, la globalización económica y financiera se manifiesta en las ciudades, especialmente en las megalópolis y en las de frontera, a través de la estética arquitectónica de los centros comerciales y los edificios corporativos, la proliferación de nombres en inglés de tiendas, restaurantes y lugares de diversión. ¿Qué sentido tiene seguir reclamando a los artistas y a las políticas culturales que sean el refugio nostálgico de autonomías preglobales y hasta premodernas?

De modo equivalente a la barda de acero instalada por Estados Unidos, algunos funcionarios e intelectuales mexicanos han querido ver esta zona como un espacio donde, contra el intenso intercambio económico y los millones de cruces anuales, la cultura podría reducirse a una trinchera ensimismada. En vista de la cantidad de películas, relatos periodísticos y la próxima filmación de una telenovela basada en los aspectos escandalosos de Tijuana, el Ayuntamiento conservador de esta ciudad consiguió en agosto de 1997 del Instituto Mexicano de la Propiedad Industrial el registro del "buen nombre de la ciudad" para protegerlo de quienes deseen usarlo en "publicidad y negocios, difusión de material publicitario, folletos, prospectos, impresos, muestras, películas, novelas, videograbaciones y documentales". La pretensión de controlar el uso del patrimonio simbólico de una ciudad fronteriza, apenas a dos horas de Hollywood, se ha vuelto aún más extravagante en esta época, en que gran parte del patrimonio se forma y difunde más allá del territorio local, en las redes invisibles de los medios.

Algunas obras de inSITE ensayan respuestas más imaginativas al desconcierto que produce la interculturalidad. Elijo el caballo de Troya que Marcos Ramírez ERRE colocó desde septiembre pasado, a pocos metros de las casetas de la frontera, con dos cabezas, una hacia Estados Unidos, otra hacia México. Ante todo, me interesa su modo de evitar el estereotipo de la penetración unidireccional del norte al sur. También se aleja de las ilusiones opuestas de quienes afirman que las migraciones del sur estarían contrabandeando lo que en EU no aceptan, sin que se den cuenta. Me decía el artista que este "antimonumento" frágil y efímero es "traslúcido porque ya sabemos todas las intenciones de ellos hacia nosotros, y ellos las de nosotros hacia ellos". En medio de los vendedores mexicanos circulando entre autos aglomer-

ados frente a las casetas, que antes ofrecían calendarios aztecas o artesanías mexicanas y ahora "al hombre araña y los monitos del Walt Disney", Ramírez ERRE no presenta una obra de afirmación nacionalista sino un símbolo universal modificado. La alteración de ese lugar común de la iconografía histórica que es el caballo de Troya busca indicar la multidireccionalidad de los mensajes y las ambigüedades que provoca su utilización mediática. El proyecto incluye reproducir el caballo en camisetas y postales para que se vendan junto a los calendarios aztecas y "los monitos de Disney" junto a las casetas; también cuatro trajes de troyanos para que se los pongan quienes deseen fotografiarse junto al "monumento", "como cuando vas a Chichén Itzá y te venden tu piramidita, tu camisetita y tu fotito, que sales igual en cualquier parte del mundo".

Los cambios en los modos de habitar, transitar y comunicarse vuelven claro que las artes no tienen esencias nacionales, ni orden urbano estable, ni territorios acotados para representar. Ya sea en las metrópolis transfronterizas, las ciudades-mundo que existen como centros de gestión de flujos globales (Castells, Sassen) o las redes interurbanas conectadas por autopistas y trenes de alta velocidad, si algo puede llamarse aún arte urbano necesita hablar de la interculturalidad contenida en las ciudades y que las desborda. No sólo de la apropiación de espacios, sino de la velocidad con que nos alejamos de ellos y de las aglomeraciones que nos demoran. Como ya no vivimos en la era de "las entidades urbanas discretas" (Choay) ni llegamos aún a la época de la comunicabilidad global, el lenguaje artístico puede hacerse entender si encuentra metáforas y relatos para nombrar estas situaciones intersticiales y las paradojas que implican. Pero no se trata tampoco de hacer un nuevo tipo de realismo, ahora representativo de las indecisiones de la interculturalidad. El atractivo de las instalaciones efímeras reside, en parte, en despojarse de cualquier pretensión de representatividad durable, en imaginar lo que la exploración estética puede ofrecer no al concentrarse sobre un objeto o un espacio, sino en las relaciones inestables que ocurren entre los objetos, las personas y los espacios (Oliveira y otros). Estoy pensando en un arte urbano que, como la literatura concebida por Italo Calvino, hable a la vez de las ciudades visibles e invisibles, del "que está preso en ella" y "del que llega por primera vez", de la ciudad por la que se pasa sin entrar y "la que se deja para no volver", las ciudades que "a través de los años y las mutaciones siguen dando su forma a los deseos y aquellas en que los deseos o bien logran borrar la ciudad o son borrados por ella".

Border Art, or Art on the Border?

Countries construct their foreign policies primarily for their own defense. In much the same manner, cultural policies generally serve to affirm local identities. And yet, everywhere we look in urban spaces, especially in the megalopoles and in border cities, we find evidence of economic and financial globalization in the architecture used in shopping malls and corporate buildings, in the proliferation of English names for shops and restaurants, and so on. What purpose would be served by insisting that artists and cultural rules construct a nostalgic refuge for a preglobal, even premodern, autonomy?

In a reflection of the sentiment underlying the US-built steel border fence, some Mexican officials and intellectuals perceive the border zone as an area where Mexican culture is under assault, attacked by the intense cross-border exchanges of goods, money, and people. Responding to the plethora of films, news articles, and an upcoming soap opera that feature the more scandalous aspects of Tijuana, in August 1997 this city's conservative municipal government registered the city name with the Mexican Institute of Industrial Property, to prevent its misuse in "advertising and business, publicity, brochures, prospectuses, articles, signs, movies, books, videotapes, and documentaries." This effort to restrict the use of a patrimonial symbol of a border city located just hours from Hollywood becomes even more absurd when we consider how much of Mexico's patrimony is actually created and/or disseminated far beyond the country's boundaries through the invisible web of the media.

Some pieces in inSITE test more imaginative responses to the perplexity that interculturalism can generate. I offer the two-headed Trojan Horse that Marcos Ramírez ERRE installed just meters from the border ports, one head looking toward the United States, the other toward Mexico. What appealed above all was the artist's ability to sidestep both the stereotypical view of a unidirectional ingress from north to south and a countervailing

claim that the migratory flow from the south is an unwitting form of contraband, illegal but often undetected in the United States. The artist informs us that this fragile and ephemeral "antimonument" is "translucent because we can already see their intentions toward us, and they see ours toward them." Amidst the Mexican street vendors weaving among the cars queued up to cross the border—vendors who used to hawk Aztec calendars and Mexican ethnic crafts but now hoist Spiderman and Disney characters—Ramírez ERRE does not give us a work of national affirmation but rather a modified universal symbol. This variation on the Trojan Horse, a classic piece of historical iconography, signals the multidirectionality of message and the ambiguities that ensue from mediated discourse. The project also involved reproducing the horse on T-shirts and postcards, to be sold in the line, side-by-side with the Aztec calendars and the Disney characters. There were also four Trojan costumes that people could put on to be photographed next to the "monument." "Just like visitors to Chichén Itzá, who buy their little pyramid, a T-shirt, and a snapshot."

Changes in the ways in which we live, move about, and communicate make it clear that there are no longer any nation-bound identities, nor single stable urban essence, nor fixed territories for art to represent. Whether in transborder metropoles—these world-cities that catalyze global flows (Castells, Sassen)—or as part of interurban networks of freeways and bullet trains, if anything is to be denominated urban art it must necessarily speak to the interculturalism that exists within—and overflows—the city. It must speak not only of the appropriation of space, but also of the speed at which we move between spaces and of the crowds that hold us back. We no longer live in an age of "discrete urban entities" (Choay). And we have not yet arrived at the era of global intercommunication. Hence, the language of the arts can be understood only if it finds metaphors and narratives that can give a name to these interstitial situations and the paradoxes they embrace. We are not speaking of creating a new kind of realism that is representative of the confusions of intersecting and blending cultures. The appeal of ephemeral installations lies in part in their ability to unmask the pretense of lasting representation, to conjure up an aesthetic that does not rely on a particular object or space but that embodies the fleeting connections that are made between objects, people, and spaces (Oliveira et al). I envision an urban art reminiscent of the literary work of Italo Calvino, an art that speaks simultaneously of visible and invisible cities, of "those who are held captive inside them" and "those who are just now approaching," of cities one moves through without entering and "leaves, never to return." Cities that "over years and mutations continue to lend their shape to desires, and those wherein desires either erase the essence of the city or are erased by it."

Agradezco a José Manuel Valenzuela Arce, con quien estoy compartiendo la investigación sobre el significado de inSITE en la frontera, y a Alejandro Castellanos, que está colaborando en dicho estudio, sus comentarios que han contribuido a la elaboración de este texto. A la vez, señalo que este trabajo forma parte de una investigación personal sobre la interacción cultural entre latinoamericanos y estadounidenses, realizada con el apoyo de la Universidad Autónoma Metropolitana y del Fideicomiso para la Cultura México-Estados Unidos.

Una versión de este ensayo se presentó en la conferencia *Tiempo privado en espacios públicos* organizada como parte de inSITE97 en El Colegio de la Frontera Norte, Tijuana, el 22 de noviembre de 1997.

Néstor García Canclini es profesor-investigador de la Universidad Autónoma Metropolitana, México.

BIBLIOGRAFÍA

Caldeira, Teresa Pires do Rio. "Building up walls: the new pattern of spatial segregation in São Paulo", *International Social Science Journal* 147 "Cities of the future: managing social transformations", 1996.

Calvino, Italo. *Las ciudades invisibles,* Barcelona, 1993.

Campbell, Federico. "Nuevas fronteras, nuevos lenguajes", *Revista de diálogo cultural entre las fronteras de México* 4, primavera 1997.

Castells, Manuel. *La ciudad informacional,* Madrid, Alianza, 1995.

Choay, Francoise. "El regene de l urbá y la mort de la ciutat", en Dethier, J. y Guiheux, A. (dir.), *Visions Urbanes: Europa 1870-1993,* Barcelona, Electra, 1994.

D Elia, A. "La ciutat els artites, 1919-1945", en Dethier, J. y Guiheux, A. op.cit.

de Oliveira, Nicholas, Nicola Oxley y Michael Petry. *Installation Art,* Washington, DC, Smithsonian Institution Press, 1994.

García Canclini, Néstor. "Monumentos, carteles, grafitis", en Escobedo, Helen (comp.), *Monumentos mexicanos,* México, Grijalbo-CNCA, 1992.

García Canclini, Néstor. "Urban cultures at the end of the century: the anthropological perspective", *International Social Science Journal* 153, septiembre 1997.

Hall, Peter. "The global city", *International Social Science Journal* 147, op.cit.

Herzog, Lawrence. *Where North Meets South: cities, space, and politics on the US-Mexico border,* Austin, University of Texas Press, 1990.

Holston, James, and Arjun Appadurai. "Cities and Citizenship", *Public Culture* 8, invernada 1996.

Koolhaas, Rem. "¿Qué fue del urbanismo?", Madrid, *Revista de Occidente* 185, octubre 1996.

Sassen, Saskia. *The Global City: New York, London, Tokyo,* Princeton, Princeton University Press, 1991.

Valenzuela, José Manuel. *A la brava ése! Cholos, punks, chavos banda,* Tijuana, El Colegio de la Frontera Norte, 1988.

Ward, Peter. *México, una megaciudad: producción y reproducción de un medio ambiente urbano,* traducido por Lili Buj, México, Alianza, 1991.

Yard, Sally (comp.). *inSITE94: una exposición binacional de arte-instalación en sitios específicos,* San Diego, Installation Gallery, 1995.

I wish to thank José Manuel Valenzuela Arce, my colleague in this study into the meaning of inSITE on the border, and Alejandro Castellanos, another project participant, who has provided valuable comments on this essay. The essay itself forms part of my research on the cultural interaction between Latin Americans and people from the United States, supported by the Universidad Autónoma Metropolitana and the Fideicomiso para la Cultura México-Estados Unidos.

A version of this essay was presented at the conference *Private Time in Public Space*, organized as part of inSITE97, at El Colegio de la Frontera Norte, Tijuana, 22 November 1997.

Néstor García Canclini is research professor at the Universidad Autónoma Metropolitana, Mexico City.

BIBLIOGRAPHY

Caldeira, Teresa Pires do Rio. 1996. "Building up walls: the new pattern of spatial segregation in São Paulo." *International Social Science Journal* 147: "Cities of the future: managing social transformations."

Calvino, Italo. 1993. *Las ciudades invisibles*. Barcelona.

Campbell, Federico. 1997. "Nuevas fronteras, nuevos lenguajes." *Revista de diálogo cultural entre las fronteras de México* 4 (Spring).

Castells, Manuel. 1995. *La ciudad informacional*. Madrid: Alianza.

Choay, Francoise. 1994. "El regene de l urbá y la mort de la ciutat." In *Visions Urbanes: Europa 1870-1993*, J. Dethier and A. Guiheux, eds. Barcelona: Electra.

D Elia, A. 1994. "La ciutat els artites, 1919-1945." In J. Dethier and A. Guiheux, op.cit.

de Oliveira, Nicholas, Nicola Oxley and Michael Petry. 1994. *Installation Art*. Washington, DC: Smithsonian Institution Press.

García Canclini, Néstor. 1992. "Monumentos, carteles, grafitis." In *Monumentos mexicanos*, Helen Escobedo, ed. México: Grijalbo-CNCA.

García Canclini, Néstor. 1997. "Urban cultures at the end of the century: the anthropological perspective." *International Social Science Journal* 153.

Hall, Peter. 1996. "The global city." *International Social Science Journal* 147, op. cit.

Herzog, Lawrence. 1990. *Where North Meets South: cities, space, and politics on the US-Mexico border*. Austin: University of Texas Press.

Holston, James, and Arjun Appadurai. 1996. "Cities and Citizenship." *Public Culture* 8 (Winter).

Koolhaas, Rem. 1996. "¿Qué fue del urbanismo?" *Revista de Occidente* 185 (October).

Sassen, Saskia. 1991. *The Global City: New York, London, Tokyo*. Princeton: Princeton University Press.

Valenzuela, José Manuel. 1988. *A la brava ése! Cholos, punks, chavos banda*. Tijuana: El Colegio de la Frontera Norte.

Ward, Peter. 1991. *México, una megaciudad: producción y reproducción de un medio ambiente urbano*, trans. by Lili Buj. México: Alianza.

Yard, Sally, ed. 1995. *inSITE94: A Binational Exhibition of Installation and Site-Specific Art*. San Diego: Installation Gallery.

Private Time in Public Space: A Dialogue
Tiempo privado en espacio público: un diálogo

CURATORIAL TEAM EQUIPO CURATORIAL

JESSICA BRADLEY

OLIVIER DEBROISE

IVO MESQUITA

SALLY YARD

TRADUCCIÓN POR MÓNICA MAYER

Lorna Simpson *Call Waiting*

IM Each one of us may have a different perspective on why we did inSITE97. For me, it was initially the challenge of producing a show in conditions that on one level were predetermined—there is the Mexican/American border, a highly politicized area with strong social and economic issues together with the cultural difference. Of course, after a couple of meetings, we decided not to address a specific theme, and to have the area as a background for the artists to work in. For example, apparently Lorna Simpson's film *Call Waiting* is not political—it's very poetic, it's a total fiction, constructed as a film, as a narration. But then it becomes a very political work, at the moment that it deals with communication. While there was nothing superficially related to the issues of the area in

IM Me parece que deberíamos hablar de qué hicimos en inSITE97 y es posible que cada cual tenga un punto de vista diferente. Para mí, en un principio implicó el reto de producir una exposición bajo condiciones que hasta cierto punto estaban predeterminadas, ya que se trata de la frontera México/Estados Unidos, un área altamente politizada con una marcada problemática política y social, además de sus diferencias culturales. Naturalmente, después de un par de reuniones, decidimos no imponer un tema específico y dejar que la zona sirviera como telón para el trabajo de los artistas. Por ejemplo, aparentemente, *Call Waiting* —el trabajo de Lorna Simpson— no es político, es muy poético, una ficción total construida como película, como una narración. Pero desde el momento en que se refiere a la comunicación, su contenido político salta a la vista. Aunque aparentemente en *Call Waiting* no había nada relacionado con la situación específica del área, el problema de la comunicación es permanente. Toda la película se desarrollaba como si hubiera una red de conversaciones telefónicas, con interconexiones y desconexiones a través de teléfonos celulares, altoparlantes, en el tiempo de espera entre llamadas en inglés, español, ruso, chino y punjabi.

SY Me pareció que la película, sin ser explícita, transformaba o desarticulaba completamente las nociones convencionales de identidad política de los años noventa: cada uno de los personajes inevitablemente se escurría entre las rendijas de cualquier demarcación lingüística, y por ende cultural, que pudieran haber sido sugeridas. En este sentido era una historia muy de Nueva York. Además, fue hecha con mucho garbo y tanto visualmente como su hilo narrativo eran cautivadores.

Call Waiting, there is this problem of communication all the time. The whole film played out as this web of telephone conversations, with liaisons and break-ups conducted on cell phone, speaker-phone, in the time allowed by call waiting, in English, Spanish, Russian, Chinese, Punjabi.

SY I thought that, without saying it, the film completely transformed or disarmed conventional nineties notions of identity politics: each of the characters inevitably slid across any linguistic, and by extension cultural, delineations that might have been suggested. In this sense it was a very New York story, done so gracefully—visually and in its narrative thread.

IM It had a kind of *film noir* elegance and drama. But all the time there was this strangeness, this disruption that is done by a voice, speaking a language that nobody understands. The piece is about the Americas in this way. In terms of politics, we just had, for example, the Americas summit in Chile and all the time they were talking about dialogue, which was a subject of discussion that was interrupted by different kinds of communications, languages, delays of interpretations and translation. So in terms like that, I really think it was an astonishing piece.

JB It could have been done in the languages appropriate for this region only, and it would have been just flat, too obvious. Instead, as one watched the film, one realized that this is what is happening everywhere as frontiers are absorbed in a global culture and economy.

IM And the very notion of communication through technology is quite American. The idea of call waiting is a US invention. It's part of this efficiency. And Lorna made this disruptive. I think the diversity of political issues that the show addressed is beyond the factual—beyond the actual area. It was not only regarding the Mexican/American relationship, cultural clashes; it was not about north and south; it went beyond that. I think Lorna Simpson is one example, and Doug Ischar another—Doug, in the way that he made this very private experience, and he exposed that in a very subtle manner, without many cues to understand the work. It was very sparse visually, but it was appealing to other senses:

IM Tenía la elegancia y dramatismo del *film noir*. Pero todo el tiempo había una sensación extraña, el rompimiento que se da cuando se escucha una voz hablando en un idioma que nadie entiende. En este sentido, la pieza se refiere a las Américas. En función de política, por ejemplo, acaba de efectuarse la cumbre de las Américas en Chile, en la que se la pasaron hablando sobre el diálogo, que era el tema de discusión, mismo que fue constantemente interrumpido por diferentes clases de comunicación, idiomas, demoras de interpretación y traducción. Bajo esos términos, me parece una pieza sorprendente.

JB Pudo haber sido hecha exclusivamente en los idiomas apropiados para esta región y hubiera sido demasiado plana, demasiado obvia. En vez de esto, al ver la película, uno se percataba de que, con la globalización de la cultura y de la economía que está absorbiendo todas las fronteras, esto mismo está sucediendo en todas partes.

IM La noción de comunicación a través de la tecnología es en sí misma algo muy estadounidense. La idea de llamadas en espera es una invención de Estados Unidos. Es parte de su eficiencia. Y Lorna logró crear una disrupción. Creo que la diversidad de planteamientos políticos que se abarcan en esta exposición va más allá de los hechos, más allá del área. No sólo tuvo que ver con los conflictos culturales en la relación México/Estados Unidos; no se refirió exclusivamente al norte y al sur; fue más allá. Me parece que Lorna Simpson es un ejemplo y Doug Ischar otro —Doug, en la forma en que hizo de todo esto una experiencia muy privada y la expuso en forma muy sutil, sin proporcionar demasiadas pistas para entender el trabajo. Visualmente fue muy parco, pero era muy atractivo para los demás sentidos: el oído, el caminar, el estar en el espacio. El sonido del candado cerrándose era difícil de identificar, pero muy evocador; sugería perder el tiempo en el vestidor. Y la mirada, porque había cámaras miniatura colocadas adentro de cada uno de los elementos— la camisa doblada, los pantalones cortos de gimnasia, la caja de zapatos que producían una sensación de voyeurismo. Sin embargo, era muy sencillo: dos o tres elementos que visualmente no eran muy fuertes, pero sí intrigantes. Aún así, lo obligaba a uno a quedarse en ese espacio y, en ese sentido, cambió el tiempo de este tipo de exposición. Uno tenía que permanecer ahí más tiempo, caminando por el gimnasio, preguntándose cuál era su objetivo, que quería decir. Creo que en esto radicó la efectividad de su obra. Él creaba una experiencia particular, en cierto espacio, en un lugar que todos conservan en la memoria: el gimnasio de la preparatoria.

OD No deja de ser irónico que el gimnasio tuvo que permanecer cerrado a su uso normal durante los tres días que estuvo instalada la obra de Doug. Sin embargo, el gimnasio seguía impregnado por el olor a sudor y me

hearing, walking, being in the space. The sound of the slow adjustment of the lock was difficult to identify, but very evocative; it suggested lingering in the locker room. And gazing, because there were very small cameras that were positioned inside each of the elements—the folded shirt, the gym shorts, the shoe box. So there was a certain voyeuristic feel. Yet it was very simple, two or three elements that were not visually forceful, but intriguing. But you had to stay there, walking around the gym, and in this way he changed the time of this kind of exhibition. I think that was the effectiveness of his work. He provided a particular experience, in a certain space that everybody has a memory of—the gym of your high school.

OD Of course there is the irony that the gym had to be closed to its normal use during the three days that Doug's work was installed, but it was still deeply impregnated with the smell of sweat, and I think Doug was very conscious of this component, this resonance of masculinity, floating on top of his almost invisible visual intervention. There was an eroticism to this piece that was due to the smell.

JB It was important that we decided not to name the exhibition with an imposing title or ask the artists to respond to the specific thematic of the border itself. The same fertile mix and poetic juxtapositions would not have happened had we been more restrictive, nor could we have been as open to the variety of conceptual approaches possible. The border is a fact. The variety of ways that it affects lives on both sides is endless and the relationships of one side to the other are symbiotic despite the apparent differences in advantages to being on one side or the other.

IM Many artists felt that there were these strong preconditions to do something. One artist said to me that of course the press would have certain expectations of the work in this place, which I think was true. When we refused to make a theme, instead saying the site is this, the context is this, we were trying to create something more open. That was what we planned: that it could be a space for awareness, but it could be also a space for poetics. And I think that we believed that the poetics could be political. I think that was our point: we do believe that art can do something, despite the fact that, pragmatically speaking, it can do nothing. We tried to promote this artistic practice as an intervention. We left it to the artists to do that. In the course of their successive residencies, artists located the contexts in which they wanted to work. As curators we were more facilitators—articulating and mediating—than we were authors.

parece que Doug estaba muy consciente de este componente, esta resonancia de masculinidad que flotaba por encima de su intervención visual casi invisible. El olor le daba un cierto erotismo a esta pieza.

JB Me parece que fue importante no imponerle un título a la exposición, ni pedirle a los artistas que respondieran a alguna temática fronteriza específica. De haber estipulado directrices más explícitas, no creo que se hubieran obtenido la misma mezcla fértil, la variedad, las sorpresas y las yuxtaposiciones poéticas que se lograron. En efecto, la frontera es una circunstancia bastante obvia. La variedad de formas en las que afecta la vida en ambos lados es infinita y su relación simbiótica, a pesar de las aparentes ventajas o desventajas que implica estar de uno u otro lado.

IM Muchos artistas sintieron que estos eran prerrequisitos indispensables antes de hacer algo. Un artista me dijo que evidentemente la prensa tendría ciertas expectativas sobre el trabajo en este lugar, lo cual supongo que es cierto. Pero al negarnos a definir un tema y en lugar de esto plantear que éste era el sitio y el contexto, tratamos de crear algo más abierto, más libre. Eso es lo que planeamos: que pudiera ser un espacio de concientización, pero también un espacio para la poética. Y creo que asumimos que la poética puede ser política. Me parece que ése fue nuestro punto: creemos que el arte puede lograr algo, aun cuando en términos prácticos no puede hacer nada. Tratamos de promover esta práctica artística como una intervención. Esa parte se la dejamos a los artistas. En el transcurso de sus sucesivas residencias, los artistas ubicaron los contextos en los que querían trabajar. Más que considerarnos como autores, nuestra función como curadores fue la de facilitar el proceso, articulando y mediando.

OD ¿Autores? Nunca consideré que mi trabajo como curador fuera el de autor, que es muy diferente al de escritor. Como curadores estamos bajo la influencia de los artistas y, como tal, no debemos interferir con su creatividad. Esta es una postura ética que pudimos mantener en inSITE, probablemente porque nosotros cuatro logramos integrarnos muy bien, lo cual me parece que es una situación bastante inusual.

SY Habíamos decidido seleccionar a cada artista colectiva y unánimemente. Creo que en realidad le sacamos provecho a las tensiones entre los distintos puntos de vista. En cierto modo, todo el proyecto fue como un modelo de negociación. Fue notorio que muchos artistas consideraran crucial la participación del público en el significado de la obra. El proyecto de José Antonio Hernández-Diez me pareció particularmente significativo ya que dependía totalmente de esta participación. En la tarde, al entrar al cuarto asoleado en el segundo piso de la Casa de la Cultura, uno se encontraba con una caja minimalista que bien podría ser de Don Judd.

OD Authors? I never considered my work as a curator as authorship. This is very different from writing: as curators we are under the influence of the artists, and as such, should not interfere. This is an ethical position we were able to fulfill in inSITE, probably because the four of us were able to work together closely—a pretty rare situation, I would think.

SY Having resolved to decide on each artist collectively and unanimously, I think we really took the tensions between perspectives as being useful. But again it involves all this mediation; the whole project is a sort of model of negotiation. It was important that many of the artists made the involvement of the viewer crucial to the meaning of the work. José Antonio Hernández-Diez's project was quite stunning, I thought, in its dependence on participation. Entering the sun-filled room upstairs in the Casa de la Cultura in the afternoon, you encountered what looked to be a Don Judd-like minimalist box. But depending on whether anyone else was there and who it was, the structure was revealed to be a sound box activated by aluminum baseball bats. A single beat started a passage of recorded music; two beats halted the sound.

OD It was really macho. I visited the work with a group of businessmen, and they really went at it, until everybody was in this sort of mad, aggressive competition.

• • •

JB There is the question of public space and civic space and the differences between the two cities—how in San Diego really the public spaces are consumer spaces, shopping malls. Whereas in Tijuana, and in Mexico in general, there is a reversal. There are copies of the American-style shopping mall, but those aren't perceived as the most public spaces. They are almost like an elite space compared to the publicness of street life. The notion of public space as we would talk about it in San Diego is completely blown apart in Tijuana because in a sense it's all public space. To make a generalization, spaces of consumption are the only ones that you can truly call quasi-public spaces in the US and then there are official civic sites, but there is no real public sense of ownership of those spaces—they are rarely animated, publicly occupied spaces, except perhaps by mass tourism groups. I thought that the young artists from Mexico—Eduardo Abaroa, Daniela Rossell, Thomas Glassford, Melanie Smith—inserted themselves very effectively within whatever one can consider public space on the San Diego side of the border in very subtle interventions, weaving their way through a kind of parody. These artists really instigated an activation of public places rather than constructing a monumental occupation of that space. And in Tijuana, the location of Pablo Vargas Lugo's pseudo-newspaper stand was on the

Dependiendo de que uno se encontrara solo o de quien estuviera en el cuarto, la estructura se revelaba como una caja de sonido que podía ser activada por unos bates de béisbol de aluminio. Al golpear una o más de las cuatro secciones se activaba un pasaje de música grabada; dos golpes paraban el sonido.

OD Era muy machista. Visité la obra con un grupo de hombres de negocios muy exitosos y se involucraron tanto que hasta terminaron en una frenesí competitivo agresivo.

• • •

JB Estaba pensando sobre las diferencias en ambas ciudades entre el espacio público y el espacio cívico y sobre cómo en Estados Unidos, en San Diego, los espacios públicos son áreas comerciales, plazas. Por su parte en Tijuana y quizá en general en México sucede casi lo contrario ya que aunque hay un paralelismo o copia de estos centros comerciales tipo estadounidense, no pienso en ellos como espacios públicos. Comparado con la vida pública en las calles, son casi como un espacio elitista. Para hacer una generalización, aparte de los sitios cívicos oficiales, en Estados Unidos los espacios de consumo son los únicos que pueden llamarse cuasi espacios públicos. Pero no hay un espacio público real en el sentido de propiedad de esos espacios. Excepto por los grupos de turismo masivo que los visitan, rara vez son espacios animados por una vida pública. Me pareció que los artistas jóvenes de México —Eduardo Abaroa, Daniela Rossell, Thomas Glassford y Melanie Smith— insertaron sus intervenciones muy sutilmente en lo que sea que pueda considerarse un espacio público en la frontera del lado de San Diego entretejiendo una cierta clase de parodia. Más que ejercer la ocupación monumental de dicho espacio, estos artistas realmente instigaron una activación de los espacios públicos. Y en Tijuana, el sitio del pseudo puesto de periódicos de Pablo Vargas Lugo estaba a la orilla de la plaza del Centro Cultural Tijuana, junto a la Bola, el planetario que parece como una nave espacial que aterrizó. Provisto de periódicos aparentes —*The New York Times* y *El Financiero*— que están borrosos e ilegibles; viruses del espacio propagándose a través de vehículos informáticos.

SY Daniela Rossell fue realmente astuta al escoger como sitio el teatro Balboa, que fue construido en 1924, que está encajado en la arquitectura posmoderna ecléctica de Horton Plaza, un centro comercial espectacular del centro en San Diego. El teatro fue nombrado en honor al explorador Vasco Núñez de Balboa, el primer europeo en divisar el Océano Pacífico. El relato de su

Daniela Rossell *The Sound of Music La novicia rebelde*

edge of the plaza of the Centro Cultural Tijuana by the *bola*—the planetarium—which looks like a landed spaceship. The kiosk was stocked with ostensible newspapers—*The New York Times* and *El Financiero,* but they were blurred and illegible—viruses from space propagating through information vehicles.

SY Daniela Rossell was really sly, with her choice as a site of the Balboa Theatre, which was built in 1924 and is now embedded in the eclectic postmodern architecture of Horton Plaza, a downtown San Diego shopping mall extravaganza. The theater is named for the explorer Vasco Nuñez de Balboa, the first European to spot the Pacific Ocean. His voyage of discovery is recounted in the mosaic design on the floor of the entry vestibule, complete with the date 1513.

OD Daniela had originally conceived of a work that would have entailed a large—very large, maybe six-foot-high—molar submerged off the Baja coastline south of Tijuana. It would have been presented as a mysterious discovery that could be viewed from a glass-bottom boat, and with a whole array of souvenirs available for purchase. But the logistics made this impossible.

IM It was a great idea. Downtown Tijuana is filled with dentists' offices, and they are announced with the most unlikely advertising signs and giant images of teeth.

viaje de descubrimiento se encuentra plasmado en el diseño del mosaico del piso de la entrada del vestíbulo, junto con la fecha de 1513.

OD Daniela originalmente concibió una obra en la que había que sumergir una muela grande, muy grande, quizá de 6 pies de altura, en la costa al sur de Tijuana. La idea era presentarla como un descubrimiento misterioso que podría verse desde una lancha con piso transparente y habría habido toda una serie de *souvenirs* a la venta. Pero por cuestiones de logística fue imposible.

IM La idea era genial. El centro de Tijuana está lleno de consultorios dentales y se anuncian con los más sorprendentes letreros con imágenes de dientes gigantescas.

SY La marquesina de Daniela, con su anuncio *"Coming Soon: Molar Dick"* que sonaba como título de película pornográfica exótica, también nos remitía a la épica narrativa de Melville de la conquista del mar. Además, el teatro, tanto como el área Gaslamp de San Diego ha recorrido el ciclo en el que de la respetabilidad pasó a la decadencia, para después ser remodelado. Al acercarse uno descubre en las vitrinas del teatro unos inesperados dioramas miniatura acomodados como joyas, ilustraciones del descubrimiento de la gran muela y mapas en los que se documentaban las estructuras oceánicas comunitarias, satirizando felizmente nuestras problemáticas. A través de los diagramas, por ejemplo,

SY You couldn't miss Daniela's marquee, with its announcement, "Coming Soon: Molar Dick," which sounded like a crazed porno movie title even as it called up Melville's epic narrative of conquest at sea. Of course it's true that the theater, like the Gaslamp Quarter of San Diego generally, has run the urban cycle from respectability to seediness to redevelopment. Up close you discovered these completely unexpected miniature dioramas arranged like jewelry store displays in the windows of the theater. There were vignettes of the discovery of the giant molar, and charts that documented ocean community structures in a really wonderful spoof of our issues. Thorough diagrams, for example, laid out the "Spatial Classes and Guild Structure of Reef Communities."

IM It's very striking the way that it was almost impossible to see everything in inSITE, and it certainly had to be done in a car or bus. This is not a region for a walking tour.

SY Well, that's southern California. And the perimeter of Tijuana is as broad as Houston's, minus the sleek freeways and efficient street systems. In San Diego, it's perfectly possible to get in the car in your garage, drive to your office, park in the underground parking structure, and take the elevator up to the right floor— never outside the privacy of your own space. As I saw it, the artists were operating in public space, or in relationship to public space, but the very notion of what is public was an open question. It was important to me that the artists infiltrate the city in ways that we could not foresee. For me the unwitting viewer, on the way somewhere else, who happened upon one work or another was essential. It was in this context that some of the projects boldly assumed a disguise—as a house, or a water fountain, a business, an inaugural speech.

IM On the other hand, I think that this question of public space is a US issue, more than an issue of all the Americas. The distinctions between private and public space are much less clear in Colonia Libertad in Tijuana, for example, than in La Jolla. But in any case "in site" in Portuguese would be defined as "from that place." Works in Tijuana became part of a certain chaos that exists there. There is the movement of popular creation in Tijuana by anonymous people of the urban space, a sort of natural motion. It's much more controlled in the States. So this makes for different possibilities of appropriation in this urban space.

JB But does the place then overwhelm the art, does it make the art irrelevant?

OD We tried to approach the concept of public space by selecting artists that we knew or expected would take the challenge, or had previously worked in public spaces, including the media—press, radio, TV, and so on. One stunning exception was Betsabeé

se establecían las "Clases Espaciales y la Estructura Gremial de las Comunidades del Arrecife".

IM Creo que es muy sorprendente la forma en que era casi imposible ver todo en inSITE y que ciertamente se tenía que recorrer en un vehículo. No es una región para paseos.

SY Bueno, eso es el sur de California, y el parámetro de Tijuana es tan amplio como el de Houston sin los elegantes sistemas de calles y autopistas eficientes. En San Diego es perfectamente factible subirte al carro en tu cochera, manejar a la oficina, estacionarte en el estacionamiento subterráneo y tomar un elevador al piso indicado sin jamás salir de la privacidad de tu propio espacio. Desde mi punto de vista, los artistas estaban operando en espacios públicos o en relación con espacios públicos, pero la noción misma de lo "público" era una pregunta abierta. Fue importante para mí que los artistas se infiltraran en la ciudad en formas que no pudiéramos preveer. Para mí el espectador inadvertido, en su camino a alguna parte, que se encontrara con alguna obra u otra, era esencial. Aquí era donde algunos de los proyectos asumían audazmente la simulación: como una casa, un bebedero, un negocio, un discurso inaugural.

IM Por otro lado, me parece que éste es un tema que le interesa más a Estados Unidos que al resto de América. Las diferencias entre el espacio público y el privado en la Colonia Libertad en Tijuana están menos marcadas que, por ejemplo, en La Jolla. Pero de cualquier forma "*in site*" en portugués puede definirse como "de ese lugar". Las obras en Tijuana se integraron a un cierto caos que ahí existe. En Tijuana hay un movimiento artístico, anónimo popular urbano que se da en forma bastante natural. En Estados Unidos todo es más controlado. Esto plantea diferentes posibilidades de apropiación del espacio urbano.

JB ¿Pero, entonces, el lugar se traga al arte, hace que el arte sea irrelevante?

OD Tratamos de acercarnos al concepto de espacio público seleccionando artistas que sabíamos o esperábamos que asumirían el reto, o que previamente habían trabajado en espacios públicos, incluyendo los medios masivos como prensa, radio y televisión. Una excepción sorprendente fue Betsabeé Romero que básicamente es pintora y ha realizado algunos trabajos en exteriores. Al elegir la Colonia Libertad como lugar para trabajar, al igual que lo hizo en inSITE94 Silvia Gruner colocando, a lo largo de la barda, 111 figuras de yeso de la antigua diosa Tlazoltéotl, Betsabeé en cierto modo repitió el enfoque de ésta, de tal suerte que yo preguntaría si los artistas no están "museificando" ciertos espacios "indómitos".

JB El sitio en la Colonia Libertad siempre prevalecerá. El sitio mismo siempre tendrá un aspecto espectacular.

Romero, mainly a painter with a small body of outdoor works. By choosing as her site Colonia Libertad, where Silvia Gruner installed 111 casts of an ancient figure of Tlazoltéotl along the fence for inSITE94, Betsabeé in a certain way repeated Gruner's approach. I would thus raise the question of some spaces "in the wild" becoming "museumized" by the artists.

JB The site in Colonia Libertad will always prevail. The site itself will always have this spectacular aspect.

OD Certainly many of the spaces the artists occupied in San Diego had a museumized character, however rough they might have been, like the basement of the Children's Museum/Museo de los Niños or some of the rooms at the ReinCarnation building or even the International Information Centers. But it was also interesting to see how some artists—Melanie Smith, Rosângela Rennó, Daniela Rossell, Eduardo Abaroa, for example—made attempts at "tijuanizing" the clean urban landscape of San Diego's downtown, introducing some kind of "roughness," mainly through irony. Melanie's reconstruction of a tourist agency, in this sense, was particularly successful.

SY Thomas Glassford chose the International Information Centers for his assault on the issues of territorial conquest, nationalistic ardor, and James Bond heroics.

OD I thought the selection of the location, in a tourist information center in downtown San Diego, was excellent. This was the *lieu de passage* par excellence, a sight visited by so many people on vacation in southern California. The video was very funny, of course—in its direct parody of James Bond movies—with a protagonist who is determined to slap down golf greens, their holes marked by US flags, on a bizarre range of places, from skyscraper rooftops to a dominatrix's bosom. Nevertheless, the aesthetic of this video matches the remaining videos on display in the information center: it became almost invisible among those clichéd images of hotel lobbies, beach resorts, marinas, and sports. At the same time, something was going on there—some kind of "imperfection" maybe, in Glassford's video, that disturbed the genial atmosphere of the center. Or was it the music, somehow too strident for the usual tourist ad?

SY Melanie Smith's site for her false tourist agency—a storefront on Fifth Avenue at Broadway—was parodoxical. Certainly you could easily take it to be a legitimate visitors' bureau, and it's only a block or so from Horton Plaza, which is itself a real attraction. And yet that particular block is walked somewhat more by transients than tourists, I suspect. The promotional images could really have been nearly anywhere—generic seaside holiday destinations. And the aggrandizing

OD Sin duda muchos de los espacios que los artistas ocuparon en San Diego, por menos sofisticados que hayan sido, tenían carácter museal, como el sótano del Children´s Museum/Museo de los Niños o algunos de los cuartos en el edificio ReinCarnation o incluso el International Information Centers. Pero también fue interesante ver cómo artistas como Melanie Smith, Rosângela Rennó, Daniela Rossell, Eduardo Abaroa, por ejemplo, intentaron "tijuanizar" los limpios paisajes urbanos del centro de San Diego, introduciendo una cierta "aspereza", principalmente a través de la ironía. En ese sentido, la reconstrucción de Melanie de una agencia turística fue particularmente exitosa.

SY A unas cuantas cuadras, en International Information Centers, estaba *City of Greens* de Thomas Glassford que me pareció una obra extraordinaria. Thomas Glassford escogió el International Information Centers para su asalto sobre las temáticas de la conquista territorial, el ardor nacionalista y el heroísmo a lo James Bond.

OD A mí me pareció que la selección del local, en una oficina de información turística en el centro de San Diego, fue excelente. Este era el lugar de paso por excelencia, un sitio visitado por una gran cantidad de turistas en el sur de California. El video, parodia directa de las películas de James Bond, era muy cómico. El protagonista está decidido a terminar con los campos de golf, mismos que se encuentran en los lugares más estrafalarios —desde rascacielos hasta los pechos de una dominatriz— y cuyos hoyos están marcados por banderas de los Estados Unidos. Sin embargo, la estética de este video es similar a la del resto de los que se transmiten en la oficina de información: casi se perdía entre esas imágenes comunes, corrientes y estereotipadas de recepciones de hoteles, playas, marinas y deportes. Al mismo tiempo, algo estaba sucediendo. Quizá una

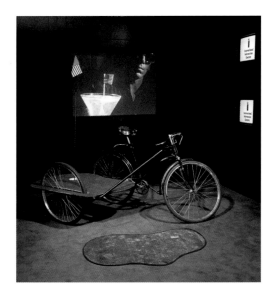

Thomas Glassford *City of Greens*

Melanie Smith *The Tourists' Guide to San Diego and Tijuana*
La guía turística de San Diego y Tijuana

language was pretty out of line with the banal scenarios of the posters and postcards, all presented, nonetheless, in a slick commercial style. The imagery of the tour showed up in the projects made by quite a few of the artists from Mexico City. There was *The Loop* of Francis Alÿs, and the route that mapped a lopsided five-pointed star in Abaroa's *Border Capsule Ritual Black Star*, and Miguel Calderón's taxi ride from Mexico City to San Diego to deliver his music video. I thought that Christopher Knight wrote with great precision about *Border Capsule Ritual Black Star* as a roguishly subversive public art tour: "To get all his souvenirs, you must search out five gumball machines in five locations around downtown San Diego. In a cheeky, miniature version of a tour of the various sites where the art for inSITE97 is installed, you're here forced to follow the wicked path of a pentagram. With insolent wit, Abaroa's devilish little prizes handily demolish one dominant edifice of public discourse about art today[:] the political demand for a culture of virtue"[1]

OD Despite Francis's denials, I think there was a very political stake about his "non-effort" to cross the border the way usual Mexican migrants do—jumping the fence, facing the Border Patrol and all that it implies. Instead of waiting for the right moment, of looking for the right crossing spot, he took the opposite path. His impatience resulted in a twenty-day roundtrip, almost without leaving aircrafts, airports, and airport hotels. His project was kind of cynical—and that is something I liked about it—the cynicism of an artist who is able because of his status as an artist to fulfill many people's dreams. I remember, while he was preparing his trip in Mexico City, in July and August 1997, how people would envy him, without realizing how painful and uninterest-

cierta "imperfección" en el video de Glassford rompía la atmósfera cordial del centro. ¿Acaso sería la música, quizá un poco demasiado estridente para el anuncio turístico habitual?

SY El sitio de Melanie en un local comercial con vista a la calle de la Quinta Avenida en Broadway, era paradójico. Sin embargo, podía confundirse con una oficina de turismo legítima y estaba a tan sólo una cuadra o poco más de Horton Plaza, el extravagante centro comercial de San Diego que en sí mismo es un verdadero atractivo turístico. Y, sin embargo, sospecho que por esa cuadra caminan más los transeúntes que los turistas. Me sorprendió que el concepto de viaje fue recurrente en varios de los proyectos de los artistas de la ciudad de México. Por un lado Francis Alÿs hizo *The Loop*, por otro estaba *Cápsulas satánicas black star* de Eduardo Abaroa, cuya ruta trazaba una estrella de cinco picos. O el viaje en taxi de Miguel Calderón de la ciudad de México a San Diego para entregar su video-clip. Me pareció que Christopher Knight lo describió muy claramente en su texto sobre *Cápsulas satánicas black star* de Eduardo Abaroa cuando dijo que era un viaje de arte público tramposamente subversivo: "Para obtener todos sus *souvenirs*, se tienen que encontrar las cinco maquinitas expendedoras de chicles en cinco lugares en el centro de San Diego. Es una versión miniatura e impertinente de un viaje por los distintos sitios en los que el arte de inSITE97 está colocado, que lo obliga a uno a recorrer el malvado camino de un pentagrama. Con astucia insolente, los pequeños premios diabólicos de Abaroa demuelen hábilmente uno de los pilares del discurso público sobre arte hoy en día (:) la exigencia política de una cultura de la virtud . . ."[1].

OD A pesar de que Francis lo negaba, me parece que su obra, al rehusarse a cruzar la frontera en la forma habitual en la que lo hacen los inmigrantes mexicanos que brincan la barda, enfrentan la Patrulla Fronteriza y todo lo que ello implica, tenía un trasfondo muy político. En lugar de esperar el momento indicado, de buscar el sitio indicado para cruzar, agarró camino en el sentido contrario. Su impaciencia dio como resultado un viaje redondo de 20 días en los que casi no salió de aviones, aeropuertos y hoteles de aeropuertos. Su proyecto era bastante cínico y eso es algo que me gustó, pues mostraba el cinismo de un artista que por su condición como tal, puede hacer realidad los anhelos de muchas personas: recuerdo la envidia que le tenía la gente durante sus preparativos para su viaje desde la ciudad de México en los meses de julio y agosto de 1997, sin darse cuenta de lo doloroso y poco interesante que resultaría tal y como lo había diseñado. Los nombres de ciudades como Shanghai, Hong Kong, etc. sonaban tan atractivos. Su proyecto tenía mucho que ver con el tema del artista como turista: en uno de sus primeros bocetos se planteó visitar las diversas bienales de arte de 1997 (y hubo muchísimas). Creo que fue un comentario con-

ing it was going to be the way he designed it. The attraction of city names—Shanghai, Hong Kong, etc. His project was very much about the artist as a tourist: one of the first drafts proposed touring the many art biennials of 1997 (and there were a lot). I think this was a powerful and critical statement about contemporary artists being converted into a commodity, a merchandise "packaged" for instantaneous exportation. The artist (not particularly his art) as a metaphor (or, maybe, as goods) for economic fluxes and diplomatic negotiations. A touristic object for this new, apparently marginal, diplomatic cultural industry called a biennial.

JB For Francis to travel around the world was a wonderful extension of his works that consist of simply taking a walk.

IM Well, since the only material that could be presented was the documentation of the trip around the globe, the work operated as a performance of an artist searching for a strategy to produce a piece here. So it becomes very conceptual and his strategy is in how the artist puts himself in the space in order to do something.

OD I thought it worked really well to present Francis's boarding passes, hotel receipts, postcards, and e-mails as a sort of small archive in a file box sitting on a shelf at the Centro Cultural Tijuana. No doubt some visitors missed it. But I remember seeing people taking a lot of time reading through it, and even got a phone call from some Austrian traveler-drifter who got my number from one of Francis's e-mails in the package.

SY As I went through the box, the whole work became for me this insistent record of transit. He can never actually stop and be some place. In a perverse trickery by which space traversed appears to devour time, an e-mail to Olivier reported: "The plane crosses the International Date Line while I am sleeping. It costs me a day of life: a Friday 13." Two days later, Francis wrote to announce: "Began playing a new game: 'Exponential Tourism.'" This takes the form of arriving in a city, finding out where the major tourist attractions are located, visiting as many as possible. Once "on location," the artist must stand "at the 'Kodak Point' and smile, angling to figure in the frame of as many photos taken by tourists as possible, attempting to synchronize the flashing camera of the tourist facing you with your own flashing camera This game exponentially transports my image from the site to wherever the photographers will return to." Francis walked, mostly, wherever he went. Seoul, 30 June: "It took me the whole morning to find the pedestrians, they were under my very feet. Below the smart city lies a second class mall."

· · ·

Eduardo Abaroa *Cápsulas satánicas black star Border Capsule Ritual Black Star*

tundente y crítico sobre los artistas contemporáneos que están dispuestos a "entrarle al juego" y a convertirse en un producto, una mercancía "empacada" para su exportación instantánea. El artista (no particularmente su arte) como metáfora (o, quizá, como mercancía) de flujos económicos y negociaciones diplomáticas. Un objeto turístico para esta nueva industria cultural diplomática, aparentemente marginal, llamada Bienal.

JB Para Francis, viajar alrededor del mundo fue una maravillosa extensión de sus piezas anteriores que simplemente consistían en una caminata.

IM Bueno, como el único material que podía presentar era la documentación del viaje alrededor del mundo, el trabajo funcionó como el *performance* de un artista buscando una estrategia para producir una obra aquí, lo cual le resulta imposible por la dificultad que implica instalar un trabajo en este lugar y en estas circunstancias. Así es que se torna muy conceptual y su estrategia está en cómo el artista se sitúa en el espacio para hacer algo.

OD Para mí el presentar los pases de abordar, recibos de hoteles, tarjetas postales y correos electrónicos como parte de un pequeño expediente colocado en un fichero sobre una de las repisas en el Centro Cultural Tijuana funcionó muy bien, aunque sin duda pasó desapercibido para algunos visitantes. Pero recuerdo haber visto a personas que pasaban un buen rato leyendo todo cuidadosamente. Incluso recibí una llamada de algún viajero austríaco sin rumbo que obtuvo mi número de alguno de los correos electrónicos de Francis en el paquete.

SY Cuando revisé los contenidos de la caja, para mí la obra entera se transformó en un obstinado registro de

SY Christina Fernandez drew you into the physical terrain, on both sides of the border, which Francis's journey had been devised to evade. Her works occupied places where people of modest or even desperate means, en route somewhere else, wait—for the bus or for the right moment to venture north across the frontier.

IM She considered the timing of people waiting there. In the San Ysidro Greyhound station there was that video in which the five participants in Fernandez's project each recounted a journey of migration. And on the ceiling, the fluorescent fixtures had been made into lightboxes illuminating drawings and maps of the five stories.

SY You saw these when you sank back into the seats to rest. Just south of the border, in a spot along the fence where migrants regularly cross and often are intercepted, she reversed the terms of surveillance and of power that customarily govern this dusty no-man's-land—installing a high-powered telescope looking north. Christina's piece managed to return the fractious juxtaposition of the two cities, which plays out most visibly in political and legal arenas, to its elemental private dimension, with all the modest individuality of human circumstance. For me, Christina's telescope called up three layers of associations of vision with power. First, the use of an arsenal of infrared sensors and imaging devices to enable the US Border Patrol to locate border crossers. Second, the telescope as a device and image of exploration, which presumably provided the first glimpse of Mexico to the Spanish conquistadors. And third, the installation of the stone obelisk border markers in the nineteenth century the entire length of the US/Mexico border—placed at intervals such that the next one, off toward the horizon, was always just visible.

Christina Fernandez *Arrivals and Departures Llegadas y Salidas*

tránsito. El nunca puede detenerse y permanecer en un lugar. En una copia de un correo electrónico a Olivier el 14 de junio de 1997 reporta: "El avión atraviesa la Línea de Huso Horario mientras duermo. Me cuesta un día de vida: un viernes 13". Y un correo electrónico del 15 de junio dice lo siguiente: "Empecé a practicar un nuevo juego: "Turismo exponencial". Consiste en llegar a una ciudad, encontrar en donde se encuentran los principales atractivos turísticos y visitar la mayor cantidad de ellos posible. Una vez que el artista está "en locación" debe pararse en el "Punto Kodak" y sonreír, colocándose para aparecer en el mayor número posible de fotos tomadas por turistas, tratando de sincronizar el flash de la cámara del visitante con el de la suya . . . Este juego transporta mi imagen exponencialmente de ese sitio al lugar al que regresarán los turistas". A donde iba, Francis casi siempre cominaba. Seúl, 30 de junio: "Me tomó toda la mañana encontrar a los peatones, estaban abajo de mis propios pies. Abajo de la ciudad elegante se encuentra el centro comercial popular".

. . .

SY Christina Fernandez te jalaba al terreno físico, en ambos lados de la frontera, que el viaje de Francis había sido diseñado para evadir. Sus obras ocupaban lugares donde la gente de escasos o casi nulos recursos, en ruta a otro destino, esperan el camión o el momento adecuado para cruzar la frontera hacia el norte.

IM Ella tomó en cuenta la situación específica de las personas que estaban ahí esperando. En la terminal de autobuses Greyhound en San Ysidro presentó un video en el que cada uno de los cinco participantes en el proyecto de Fernandez narraba un viaje migratorio. Y transformó las lámparas en el techo en cajas de luz que iluminaban dibujos y mapas de las cinco historias.

SY Uno las veía al tomar asiento y recargarse a descansar. Asimismo, justo al sur de la frontera, instaló un potente telescopio con orientación hacia el norte en un lugar junto a la barda en donde los inmigrantes cruzan con frecuencia y casi siempre los interceptan, revirtiendo los términos de la vigilancia y del poder que generalmente rigen en esta polvorienta tierra de nadie. La pieza de Christina lograba regresar la irritante yuxtaposición de dos ciudades que es más evidente en los campos político y legal, a su dimensión privada elemental, con toda la modesta individualidad de la circunstancia humana. Para mí, el telescopio de Christina evocaba tres niveles de asociaciones de la vista con el poder. En primer lugar el uso de todo tipo de sensores infrarojos y aparatos de rastreo que permiten a la Patrulla Fronteriza de Estados Unidos detectar a quienes cruzan la frontera. En segundo lugar, el telescopio como un instrumento e imagen de la exploración que, supuestamente, fue la forma en la que los conquistadores españoles divisaron México por primera vez. Y en tercer lugar, la instalación

The aggressive monitoring of this cartographic juncture, and its evidently unstaunchable permeability were suggested in Fernando Arias's work in the basement of the ReinCarnation building.

IM This was very theatrical and eloquent: the stainless steel attached to that length of border-fence-corrugated steel. All of it poised over a line of white powder. As an artist from Colombia, Fernando could not miss the fact of the circulation of illegal drugs across the border.

JB Which was heightened in that dungeonlike, subterranean space. But there was another aspect to the work that involved the endoscope, especially during the artist's performance on the opening days. The performance of the medicalized, clinically inspected body—in this case, the view of the unseen passages for the transfer of drugs from one side of the border to the other in the interests of the narco-economy of the region. It also made me think of all that virtual reality gear—things hooked up to the body to enhance the experience of fabricated realities.

IM Rosângela Rennó's *United States*, with its portraits of residents of Tijuana, does this symbolic passage of the portrait subjects, in which she presents them in San Diego. Rosângela had a commercial portrait photographer in Tijuana make the photographs for her. It is a strategy of her art: her work is always being made by another. She's not a photographer. She's always appropriating and transforming the content of images. I mean, appropriation is her strategy in order to construct a discourse. In this case, the people whom she chose as models are not people who moved to the United States of America. They moved from every state in Mexico to Tijuana as their destination. There is the idea of being Mexican and not Mexican-American. The border becomes not a barrier, but a goal. They move to be there.

SY There is a commonly held perception in California that Tijuana is a place where an ocean of people surges to the border just waiting to get across. Tijuana is not generally viewed as a city expanding as rapidly as San Diego. But obviously it hasn't grown to become the fourth largest city in Mexico because everybody is just passing through.

OD Well, Tijuana has the reputation of being one of the fastest-growing cities in the world.

SY Kim Adams's *Toaster Work Wagon* masqueraded as a sort of itinerant vending stand, alighting for a few hours in one place after another. This charming, whimsical vehicle fabricated from Volkswagen and custom parts was towed on a trailer from site to site, unloading its stock of two-headed bicycles. As it made its way, over the course of several weeks, from Playas de Tijuana to the Starlight Bowl, from the plaza of the

de los obeliscos de piedra que señalaban la línea divisoria a lo largo de la frontera en el siglo XIX y que estaban colocados a una distancia tal que el siguiente siempre era apenas visible a lo lejos en el horizonte. La inspección agresiva de esta costura cartográfica y su permeabilidad evidentemente inhermética fueron sugeridas en la pieza de Fernando Arias en el sótano del edificio ReinCarnation.

IM Esto era muy teatral y elocuente: acero inoxidable colocado a lo largo del tramo de barda de acero corrugado. Todo esto colocado sobre una línea de polvo blanco. Esta fue una obra muy política. Originario de Colombia, Fernando no podía ignorar el tema del tráfico de drogas ilegales a través de la frontera.

JB Y resultaba aún más patente en ese espacio subterráneo, como un sótano. Pero también vimos esa otra parte de la obra en la que se utilizaba un endoscopio, especialmente durante el *performance* del artista durante las inauguraciones. El *performance* del cuerpo inspeccionado clínicamente desde una perspectiva médica. En este caso era una vista de las rutas ocultas por medio de las que se transporta la droga a través de la frontera en beneficio de los intereses narco-económicos de la región. También me recordó todos esos aparatos de realidad virtual conectados al cuerpo para dar realce a la experiencia de las realidades creadas.

IM Al tomar fotografías de residentes en Tijuana en su obra *Estados Unidos*, Rosângela Rennó hace que los retratados emprendan un viaje simbólico para presentarlos en San Diego. Rosângela contrató a un fotógrafo comercial de Tijuana para hacer las tomas. Es una de las estrategias de su trabajo: su obra siempre la hace alguien más. Ella no es fotógrafa. Siempre se está apropiando y transformando los contenidos de imágenes. En otras palabras, la apropiación es su estrategia para estructurar un discurso. En este caso, las personas a quienes seleccionó como modelos no eran emigrantes a Estados Unidos. Llegaron de todos los estados de México, siendo Tijuana su destino final. Se consideran mexicanos y no mexicano-americanos. La frontera no es una barrera sino una meta. Se mudaron para vivir ahí.

SY Hay un prejuicio común en California de que Tijuana es un lugar en donde se agita un mar de gente en espera de cruzar la frontera. Generalmente no se piensa en Tijuana como una ciudad con un crecimiento tan acelerado como el de San Diego. Pero evidentemente no se ha convertido en la cuarta urbe más grande en México, simplemente por ser una ciudad de paso.

OD Bueno, Tijuana tiene fama de ser una de las ciudades de mayor crecimiento en el mundo.

SY El *Toaster Work Wagon* de Kim Adams, que estaba disfrazado como puesto ambulante que se estacionaba unas cuantas horas en un lugar y luego en otro. Este vehículo caprichoso y atractivo estaba fabricado con

Kim Adams *Toaster Work Wagon*

Centro Cultural Tijuana to Horton Plaza, all around the two cities, it created this marvelous street corner spectacle.

JB Kim's encounters with people were quite comical: when asked he said that he was just trying out a new product line—obviously one with a rather limited market. His Janus-faced bicycles had two seats, two front wheels and handle bars, but were joined at the back like Siamese twins—always headed in two directions at once.

IM It was so playful. At the same time there was a kind of ironic relation to the two-headed horse made by Marcos Ramírez and his collaborators. Ramírez's stood as a fairly strong kind of political statement. This literally straddled the real border, which is just south of the San Ysidro immigration station. With one head in Mexico and the other in the US, *Toy an Horse* was among the nine or ten projects that unleashed their elements in both cities.

JB Marcos's horse was easy to see. You didn't have to go to a museum or building. You didn't even have to get out of your car. Tens of thousands of people encountered this as a drive-by en route across the border. When Kim Adams opens up his Trojan horse of the *Toaster Work Wagon* and the little bicycles come out, they can't go anywhere—they are immobilized, only becoming mobile and potent with cooperation.

SY There was a wonderful discussion on public radio with kids interviewed at one of Kim's sites: one was asked what she thought of all this, how did it work, could they ride it? She said something like, "Well, as long as Susie does what I tell her to do, it works."

JB It has all those ironies because it is about both cooperation and dominance.

• • •

refacciones de Volkswagen y otras hechas. Un trailer lo remolcaba de un lado al otro donde descargaba su cargamento de triciclos bicéfalos. A lo largo de varias semanas recorrió desde Playas de Tijuana hasta el Starlight Bowl, de la plaza del Centro Cultural Tijuana a Horton Plaza. En ambas ciudades creaba un espectáculo callejero maravilloso.

JB Los encuentros de Kim con la gente en San Diego eran bastante cómicos: cuando se le preguntaba, contestaba que estaba solamente ensayando una nueva línea de producto; obviamente uno con un mercado más bien limitado. Sus biciclos con rostro de Jano tenían dos asientos, dos llantas delanteras y dos manubrios, pero estaban unidos en la parte trasera como gemelos siameses: siempre dirigiéndose en dos direcciones al mismo tiempo.

IM Era una pieza tan juguetona. Al mismo tiempo hay una cierta relación irónica con el caballo bicéfalo de Marcos Ramírez y sus colaboradores porque la obra de Ramírez era una declaración política bastante contundente. Éste literalmente estaba a horcajadas en la verdadera frontera, que es justo al sur de la estación de inmigración de San Ysidro. Con una cabeza en México y la otra en los Estados Unidos, *Toy an Horse* fue uno de los nueve ó diez proyectos que desplegaba sus elementos en ambas ciudades.

JB Sí, y el caballo de Marcos era muy visible. No se tenía que ir a un museo o a algún viejo edificio. Ni siquiera tenía uno que bajarse de su carro. Cientos de miles de personas lo pudieron ver desde su carro al cruzar la frontera. Cuando Kim Adams abre su caballo de Troya, el *Toaster Work Wagon* y salen las pequeñas bicicletas, no pueden ir a ningún lado. En cierto sentido son impotentes e inmóviles. Pero al mismo tiempo la cooperación las vuelve móviles y potentes.

SY Hubo una maravillosa discusión en la estación de radio cultural en la que entrevistaron a los niños en uno de los sitios. A una niña le preguntaron que pensaba de esto, cómo funcionaba y cómo podían manejarla. Contestó algo como: "Bueno, siempre que Susie haga lo que le digo, funciona".

JB ¿Tiene todas esas ironías porque se refiere a la cooperación o a la dominación?

• • •

IM En referencia a este tema del arte y el espacio público, hay otra práctica que es un estilo de trabajo muy estadounidense. Existe el trabajo que va dirigido a la comunidad, que atrae al público en forma muy dirigida. Está relacionada, creo, con un sentido muy peculiar de la filantropía estadounidense.

JB Muchos proyectos de arte público parecen estar dominados por una cierta política liberal.

IM In regard to this issue of public art and public space, there is another kind of practice that is very much a US way of working. There is the work that addresses a community, and draws in the public in a very focused way. It is related, I think, to a peculiarly US sense of philanthropy.

JB There is a sort of liberal politics that seems to dominate many public art projects.

SY Betsabeé's *Ayate Car* brought the complexity of what is meant by "public" into focus for me. There were these two dramatically dissimilar publics, with fundamentally divergent relationships to the art and the place. The neighbors in Colonia Libertad were very hospitable to the bus- and carloads of art-viewing visitors who were essentially traipsing through their backyard. But for the art-goers, *Ayate Car* occupied one point on a route through the region charted by the works in the exhibition.

IM I felt that Tijuana was altered by the presence of the show there, and San Diego not. Betsabeé succeeded, for example, in engaging the community, not only for producing the work, but then feeling responsible for it. That was an achievement.

SY But I think there are different ways that works affect people's experience. David Avalos's *Paradise Creek Educational Park Project* constructed a framework for a program that will go on indefinitely within the context of Kimball Elementary School, which is in National City where David grew up and lives. The piece was a collaboration with Margaret Godshalk, his sister, who teaches fifth grade there, and her husband who is an urban planner. I mention this because I see it as very much rooted in the neighborhood. This will become a laboratory, for biological and ecological observation, a studio workshop for art and writing. Paradise Creek, directly behind the school, is tidal, like the ocean linked with the moon, and I imagine there will be school projects that are astronomical and mythological, even anatomical—considering, for example, the ties between lunar and menstrual cycles.

IM And this brings up again the questions of audience. David did something here that was real, rather than operating in a more ethereal critical space. We speak of breaking borders, crossing lines. And yet we're somewhat confounded when we face projects like this, which really cross boundaries of art and actual life. I remember one day I was looking at Liz Magor's piece and the one thing that really amazed me, besides many other things, was the fact that it was children photographed, but they looked like old people photographed because of the distortion.

JB Her work had a ghostly presence, like something from the past. Having set up a studio situation in

SY El *Ayate Car* de Betsabeé ejemplifica perfectamente bien la complejidad de lo que significa "el público" para nosotros. Los vecinos de la Colonia Libertad fueron muy cordiales con las camionadas y carros llenos de visitantes. Pero se trataba de dos públicos dramáticamente diferentes con relaciones fundamentalmente divergentes hacia el arte y hacia el lugar. Para el público del medio artístico, *Ayate Car* era una parada en la ruta en el recorrido para ver las obras de la exposición.

IM Sentí que la exposición tuvo un verdadero impacto en Tijuana, mas no así en San Diego. Por ejemplo, Betsabeé Romero logró involucrar a la comunidad no sólo en la producción de la obra, sino que incluso llegaron a sentirse responsables por ella. Eso fue un éxito.

SY Pero me imagino que hay diversas maneras en que las obras afectan la experiencia de la gente. El proyecto de David Avalos en la Escuela Primaria Kimball se pensó como el marco para un programa que continuará indefinidamente dentro del contexto de la escuela que está en National City, donde David creció y actualmente vive. Esta pieza fue una colaboración entre Margaret Godshalk, su hermana —que es maestra de quinto año ahí— y su esposo, que es urbanista. Menciono esto porque me parece muy enraizado en el vecindario. Éste se convertirá en un laboratorio para la observación y aprendizaje de la biología y la ecología, un taller estudio para las artes y la escritura. Paradise Creek es como la marea, como el océano y su relación con la luna, y me imagino que habrá proyectos escolares que sean astronómicos y mitológicos, incluso anatómicos, considerando, por ejemplo, la relación entre la luna y los ciclos menstruales.

IM Esto nos lleva nuevamente al tema del público. Más que operar en un espacio crítico etéreo, David hizo algo aquí que era real. Hablamos de romper fronteras, de cruzar líneas. Y, sin embargo, nos confundimos al enfrentar proyectos como éste que en verdad cruzan las fronteras del arte y la vida. Recuerdo que un día estaba viendo la obra de Liz Magor y lo que más me sorprendió, entre muchas otras cosas, fue el hecho de que había fotografiado muchachos pero debido a la distorsión se veían como ancianos.

JB Esa presencia fantasmagórica, como algo del pasado se debe parcialmente a la técnica. Magor montó estudios en Tijuana y San Diego y fotografió a los muchachos del último año de preparatoria como para un anuario. Después colgaba los negativos encapsulados en vidrio con papel foto sensible para que se expusieran o "nacieran" de acuerdo a la luz disponible que permitía que se fueran revelando durante el transcurso de la exposición. Al final, los retratos, muchos de los cuales aparecen a lo largo de esta publicación, están sobre o subexpuestos en diversos grados. Algunos de los estu-

Liz Magor *Blue Students Alumnos en azul*

Tijuana and San Diego to photograph high school seniors as if for a yearbook, she then displayed the photo-chemical-sensitive paper so that the portraits were exposed or "came to life" depending on the available light, developing over the course of the exhibition. As a result, the portraits, a number of which appear throughout this publication, are under- or overexposed to varying degrees. Some of the students remain present, others have faded away, and still others are cloaked in the original obscurity of the negative image.

IM I think that Liz was the only artist who linked all the works in the exhibition, because some of the negatives were installed in nearly every site in both cities.

JB Since the images taken in Tijuana and those taken in San Diego were purposely mixed up, carried from one side of the border to the other and back again, and literally not exposed until installed, there was a wonderful metaphoric and utopian reorganization of the actual flow of populations in this region—a freedom of movement.

SY The exhibition seemed to be inhabited by these young observers. There was a pathos to the piece, too: that sense of promise and eagerness about these teenagers. The technique was built around making visible the work of time in the photographic process—a sort of intimation of the transformations wrought by time in our lives. The faces gazed ahead, intent and mysterious, subject to the indelible, if for the moment unseen, force of circumstance.

diantes continúan presentes, otros se han borrado y permanecen ocultos en la obscuridad original del negativo de la imagen.

IM En mi opinión Liz fue la única artista que unió todas las obras en la exposición porque se instalaron algunos de los negativos en casi todos los sitios en ambas ciudades.

JB Como los negativos tomados en Tijuana y los de San Diego a propósito se intercalaron al azar, llevándolos de un lado al otro de la frontera y nuevamente de regreso y literalmente no se revelaron hasta el momento de su instalación, se produjo una maravillosa reorganización metafórica y utópica de los verdaderos flujos de población en esta región. Una libertad de movimiento.

SY La exposición parecía habitada por estos jóvenes observadores. La pieza también tenía un cierto *pathos*: la sensación de promesa y el entusiasmo de estos adolescentes. La técnica se elaboró en torno a la idea de hacer visible el paso del tiempo por medio del proceso fotográfico, casi como una insinuación de los estragos del tiempo en nuestras vidas. Los rostros miraban hacia adelante, solemnes y misteriosos, sujetos a las indelebles, por un momento, fuerzas invisibles de la circunstancia.

El título de este diálogo está endeudado con el ensayo cautivador de Vito Acconci, "Public Space in a Private Time", *Critical Inquiry* 16 (verano 1990), 911.

1 Christopher Knight, "inSITE, Outta Sight", *Los Angeles Times,* 4 de octubre de 1997, pag. F1.

The title of this dialogue is indebted to Vito Acconci's "Public Space in a Private Time," *Critical Inquiry* 16 (Summer 1990), 911.

1 Christopher Knight, "inSITE, Outta Sight," *Los Angeles Times,* October 4, 1997, F1.

PROJECTS FOR THE EXHIBITION

LOS PROYECTOS DE LA EXPOSICIÓN

Projects are in general arranged by site, noted opposite artists' names, moving roughly from south to north. Those works that eluded the confines of site—either through uncanny mobility, proliferation or evanescence— inhabiting instead the sprawl of time, appear first. Each statement is by the artist, unless otherwise indicated, and appears first in the language in which it was originally written. Individual project information follows, beginning on page 208. A map of the sites can be found on page 220.

En general los proyectos están distribuidos por sitio, especificado frente a los nombres de los artistas, aproximadamente en dirección de sur a norte. Aquellas obras que eluden los confines de una ubicación, ya sean por su movilidad espectral, por su proliferación o por su desvanecimiento —habitando el espacio temporal, aparecen primero. A menos que se indique lo contrario, cada declaración ha sido escrita por el artista y aparece primero en el idioma en el que originalmente fue escrito. Posteriormente, a partir de la página 208, se incluye información del proyecto individual. En la página 220 se encuentra un mapa de los sitios.

francis alÿs

The Loop

In order to go from Tijuana to San Diego without crossing the Mexico/USA border, I will follow a perpendicular route away from the fence and circumnavigate the globe heading 67° SE, NE, and SE again until meeting my departure point. The items generated by the journey will attest to the fulfillment of the task. The project will remain free and clear of all critical implications beyond the physical displacement of the artist.

The project was completed between June 1 and July 5, 1997.

Para viajar de Tijuana a San Diego sin cruzar la frontera entre México y los
Estados Unidos, tomaré una ruta perpendicular a la barda divisoria. Circun-
navegaré la Tierra desplazándome 67° SE, luego hacia el NE y de nuevo hacia el
SE, hasta llegar al punto de partida. Los objetos generados por el viaje darán
fe de la realización del proyecto, mismo que quedará libre de cualquier con-
tenido crítico más allá del desplazamiento físico del artista.

El proyecto se completó del 1° de junio al 5 de julio de 1997.

andrea fraser

Inaugural Speech Discurso Inaugural

Inaugural Speech was pre-
pared as my contribution to
inSITE97. The fact that the
federal government of
Mexico contributed half of
the exhibition's budget was
largely responsible for the
unusual (in the United
States) scheduling of official
public opening ceremonies,
complete with speeches by
public officials.

Inaugural Speech was deliv-
ered on September 26,
1997, at the San Diego
opening of inSITE97. The
Tijuana ceremony took place
the following evening. The
San Diego opening, which
included a performance by
Laurie Anderson, was spon-
sored in part by Anheuser
Busch Companies, Inc. A
loading dock at a factory-
turned-cultural-center in
downtown San Diego was
transformed into a stage for
the occasion. The street was
blocked off and seating for
2,000 set up. Speeches by
officials included the United
States Attorney for
Southern California reading
a letter from President
Clinton and the Under-
secretary of Foreign
Relations for Mexico read-
ing a letter from President
Zedillo—both letters con-

Thank you.
Thank you. Thank you very much.
On behalf of the participating artists—who have, actually, been seated way in the back...Hi! [The speaker waves.]
Good evening and welcome to inSITE97.
As an art exhibition, inSITE97 is focused on the exploration and activation of public space.
I think I can speak for all of the artists when I say that this is an extreme-ly important aim. Especially now, when here and throughout the Americas all aspects of the public sphere are under attack, when the public sector is being downsized, public services privatized, public space enclosed, public speech controlled, and pub-lic goods of all kinds exchanged for the currency of private goals, be they pres-tige, privilege, power, and profits.
Public art cannot forestall the forces foreclosing on our public lives. But it can remind us of what we are losing, like the casual democracy of everyday encoun-ters, when we find ourselves equal before places and things that needn't be paid for and can't be purchased, or the practical democracy of forums of public speech, where differences of status do not determine our places at the podium.

All the more reason why it is such a special opportunity for me to address you here this evening.
This is a perfect example of what makes inSITE97 so rewarding for its artists. As an exhibition of public art works and community engagement projects, it gives us the opportunity to address people who would otherwise never stop to look or listen. There are all of you here this evening, but that's just the beginning. There are the tens of thousands of people expected to tour the exhibition sites. There are the hun-dreds of thousands who will just happen upon our work, unawares, in their parks and plazas, on their streets.
You will encounter our work as you walk along beaches, sit in cafes, go to elementary schools or see adult films, wait for buses, get tattoos, fish, cruise and, of course, cross the border.
You are residents, tourists, students, sailors, migrants; you are young and old, gay and straight, US, Mexican, and Chicano; you are upper- middle- and working class, you are unemployed; you live in walled estates, gated communities, condo-miniums, trailer parks, shanties, and doorways.
inSITE97 depends on the active involvement of its audiences. You are our audi-ence this evening, and it is with great enthusiasm that I thank you for your par-ticipation.
Finally, I think that I can speak for all of the artists when I express my gratitude for the tremendous support that we have received from the exhibition's organizers.
Thanks to them, we will achieve a new level of recognition—locally, nation-ally and internationally, within the art world, and beyond.
[The speaker turns to her right.]
Thank you.

[She turns back to the audience.]
Thank you very much.
Thank you.
And thank you, Andrea, for that thoughtful introduction.
As one of the exhibition's organizers, I can say that Andrea is truly exem-plary of the artists participating in this event. An internationally recognized and emerging talent, she has delved into the commotion and poetic pause of this discon-tinuous urban sprawl, probing, digging, tracking, traversing and intervening in pub-lic space, discerning domains of dialogue and reverie.
And, Andrea is only one of over fifty artists and authors from eleven coun-tries participating in our exhibition and events. As a group they represent the most influential cultural figures of the Americas. It is their extraordinary achievements that we celebrate here this evening.
[Applause.]
Thank you.
We find ourselves this evening in a restlessly metaphoric place. It's a place of conflict and contradiction, disparity and division, rift and entanglements, all poised at a juncture of economies, labor forces, languages, artistic cultures, and urban communities.

It is a matrix of forces that tends to strain relationships and threatens to pull us apart.

This exhibition demonstrates the enormous potential in working together. The participation and support of so many federal, state, and municipal agencies, national foundations, and international corporations demonstrates a shared belief that the arts are a uniquely powerful means of promoting understanding across borders, of building bridges between groups, and discovering common ground in a multicultural and increasingly transnational society.

This is indeed the terrain in which the new arrangements of "global culture" are being formed.

It isn't possible to thank all of the many people who have contributed to this event. But we do want to say a special word of thanks to our board of trustees. They are a deeply devoted group of individuals who have generously volunteered their time, knowledge and wealth, networking, promoting, opening their homes for exclusive parties.

Who could forget that evening!

A black-tie benefit gala that equaled the raw creativity, exuberance, and international flavor of the exhibition itself. There was music, dancing, live performance and superb cuisine, all in a lavish and dramatic setting.

And that's just one example of the many ways that our trustees have marshaled their extensive resources in support of our project. In their long and distinguished careers they have served as directors, executive vice presidents, state appointees, partners, brokers, planners, director generals, secretary generals, consul generals, vice presidents of development, co-founders, chairmen, owners, significant shareholders, registered principals, chief financial officers, chief executive officers, and presidents throughout the Americas.

[The speaker turns to her right.]

To our trustees I would like to say, we are all deeply in your debt, and I thank you.

[She turns back to the audience.]

Thank <u>you</u>.

Thank you so much and thank you from the bottom of my heart for this. . . .

I am privileged.

I am truly privileged.

Working with such an accomplished and multitalented group of artists and art experts has indeed been a rare and rewarding experience. This warm evening is an apt metaphor for how I feel about these wonderful creative people.

I am very proud of them and what they have done for us.

For us, this event is a unique opportunity to step up to the world stage. We want people to realize that there is a <u>lot</u> going on down here.

We're home to many internationally respected institutions, to Nobel Prize winners, authors, artists, celebrities, custom ocean-view homes, boutiques, luxury, charm, sophistication, and jet-setters from around the globe.

If you don't believe me, just look around this evening. This is <u>not</u> your regular crowd. This is very cutting-edge. This is very much big time, on an <u>international</u> level!

We are not provincial.

We're the gateway to the Pacific and Latin America. We're the information hub of NAFTA. We're a major center for high-tech, software, media, and financial services.

We should also be a major center for art.

Our binational strength can help to get us there.

But first we have to put aside parochial interests and realize that our power lies in the relationships we forge and the common goals we establish.

Citizenship and national origin have never stood for much in our cosmopolitan community. In this new age of global culture and capital, they mean less and less.

As more and more of our Latin American friends are joining our museum boards and country clubs, and purchasing estates in our neighborhoods, we are discovering that we have more in common than art, golf, and horsemanship. There are also political and economic interests that we share. Through cooperative projects such as this we are testing the soil for new hybrids; planting seeds which will blossom into beautiful joint ventures, election victories, and influence on policy throughout the hemisphere.

Of course, we could not approach these goals without the support of governments here and abroad. That is why I want to say a special word of thanks to our

Preparé *Discurso Inaugural* como mi participación en inSITE97. El hecho de que el Gobierno Federal de México aportara la mitad del presupuesto de la exposición fue el motivo de la inusual (en Estados Unidos) programación de ceremonias públicas inaugurales oficiales, con todo y los discursos de los funcionarios públicos.

Discurso Inaugural se presentó el 26 de septiembre de 1997 en la inauguración en San Diego de inSITE97. La ceremonia en Tijuana se efectuó la noche siguiente. La inauguración en San Diego, que incluyó un *performance* de Laurie Anderson fue patrocinada por Anheuser Busch Companies, Inc. Para ello se transformó el área de carga de una fábrica convertida en centro cultural en el centro de San Diego en escenario. Cerraron la calle al tránsito vehicular para acomodar 2,000 asientos. Los discursos oficiales incluyeron una carta del Presidente Clinton leída por el procurador del Sur de California en los Estados Unidos y la lectura de una carta del Presidente Zedillo leída por el Subsecretario de Relaciones Exteriores de México, ambas felicitando a

gratulating the organizers and participants in the show. One of the co-directors of the exhibition introduced me, the last of the speakers, saying: "I am now happy to introduce an artist participating in inSITE97, Andrea Fraser, who is, as her contribution to inSITE97, making a speech. Thank you very much."

friends at city, state, and federal agencies who have helped to make this effort a success.

Representing our public sponsors this evening, I am delighted to introduce a man who was elected and overwhelmingly re-elected by a small minority of the voting-age population.

Throughout his career, he has shown optimism and courage.

He is the national leader in the drive to stop illegality.

He has made tough choices necessary, cutting our income taxes.

His toughness was proven yet again when, recovering from a burst appendix, he was wheeled onto the floor to cast a tie-breaking vote on budget reduction.

He enjoys reading history and cheering for the Chargers.

I think that we all owe him a vote of thanks.

[The speaker turns to her right.]

Thank you.

[She turns back to the audience.]

[Applause.]

Thank you.

[Applause.]

Thank you.

Won't you all sit down, please?

Thank you very, very much. Thank you.

It is a high honor and a rare privilege for me to join you in kicking off this tremendous effort.

And, I have to say that I am quite intrigued with many of the art projects that I have seen so far.

But I can only begin by acknowledging my wife. A "career volunteerist," she is a shining example of just how much one woman can achieve—and achieve with grace, with style, and with class. She's been so active, in fact, that I haven't seen her in months. It is wonderful to have her with us here this evening.

Gayle and I are strong supporters of the arts, and we applaud you for your efforts to bring quality art reflecting our diverse cultures into all of our lives. It is our exciting and distinctive art that keeps us on "the cutting edge." And there is no better place to be on "the cutting edge" than here.

Our region is a diverse region, populated by many different kinds of people. There are people who work in our fields and flower shops, hotels, and factories. There are people who vote. There are people who pay taxes. There are people who establish foundations. There are people who send their children to public schools. There are people who vote.

And yet, despite this diversity, we are held together by our belief in diversity. We are devoted to that myth. It's our myth. It's all that many of us have.

Throughout our history, we have always answered <u>adversity</u> with a dream.

West! over desolate prairie and frozen mountains, we risked our lives crossing the mighty, until one day we found ourselves gazing down from the heights upon a golden valley of promise, inviting us to partake of the good life.

Quality communities, quality lifestyles, prime location. Benches and landscaping. Family-friendly neighborhoods and vibrant, multi-purpose districts. California Casual, Renaissance England, and Palazzo Italiano in forty-nine different colors.

Multilevel. Stunning.

Within the next three years, no single race or ethnic group will make up a majority of this region's population.

We know what we'll look like. Just look around at this crowd tonight!

Yes! That's right!

I'm the redneck son of a poor dirt farmer! But even I can understand the benefits of cultural diversity in our new global society.

With just 5 percent of the world's population, but 20 percent of the world's income, we must sell to the other 95 percent just to maintain our standard of living.

Because we are drawn from every culture on earth, we are uniquely positioned to do it.

We will meet the challenge of building the first society to embrace every ethnic group on the planet.

We will share a common future.

We will invent that future—and export it.

We are now the world leader in television set production and golf course design. One hundred seventeen golf courses in our city alone. That's good news!

We have made your lives more livable, with tougher penalties for graffiti taggers. We now prohibit young people from loitering in public places. There's the Juvenile Curfew Enforcement Policy and the Anti-Cruising Ordinance. We confine demonstrations to parking lots!

We listened to what you wanted. We heard what you said: Stop the raw sewage flows that have plagued our residents!

We are now an advocate for business, not an adversary. We cut business taxes in half and then in half again.

Ours is a growth economy, built on the low-wage labor of people motivated to perform. With little or no unemployment and welfare benefits, a job is their only chance for survival. That equals a savings to you of up to 80 percent on your labor costs.

Our success is because of you. You: business, hotel and restaurant owners, investors, and professionals.

Legitimate members of the community.

You are the ones who have made it happen and I thank you.

Our corporate sponsors also deserve a special word of thanks for our success.

Representing our corporate sponsors this evening, I have the honor to introduce to you a man whose outstanding leadership at the helm of a remarkable organization is deserving of special praise. Thanks to his vision, his competitive spirit, his tenacity and his uncompromising commitment to excellence, he has made this flagship Enterprise a global champion.

We are proud to count him as one of us.

[The speaker turns to her right.]

Thank you.

[She turns back to the audience.]

Thank you. Good morning. And welcome to those of you who are from out of town. I'm happy to see so many of my old friends here today. It's also exciting to see so many new faces.

I must say that I swell with pride and satisfaction in your accomplishments. Too many of us have been told, "You can't, you shouldn't, you won't." But you found a way around those obstacles. You can, you should, and you did!

Increasingly, as public expenditures are reduced, corporate philanthropy is being called on to support the building blocks of our diverse communities. We view our contributions as an investment in regions where our company has a presence.

The globalization of culture makes this an especially favorable time for us. Films, TV programs, music, sports, and classic products are proliferating and spreading around the world.

We must maximize our tie-ins with culture.

We may be the world's largest, but the world market still offers tremendous potential for growth.

We must act aggressively, making inroads with a strong presence and significant investment.

But in our zeal for global success, we must also be willing to discover and appreciate the uniqueness of each market. In this we have been able to draw on the diversity of our work force, people who understand <u>other</u> cultures and who speak <u>other</u> languages.

We have hired <u>local</u> people. We have developed <u>local</u> partnerships. We clearly picked the right partner in Mexico, in Brazil. Argentina is growing rapidly. Our partner is the leader in Chile.

And, as personal incomes rise in developing countries, more and more people will be able to spend money on "luxury" items, like ours.

We will work to transform regional identities, indigenous cultures, and stable communities into differentiated markets.

We will work to create the future that we imagine. A future in which everywhere around the globe, we will symbolize the good things in life.

We are the world . . . 's beer company—"<u>la companía cervecera del mundo</u>." <u>Gracias!</u>

los organizadores y participantes en la exposición. Uno de los co-directores de la exposición me presentó a mí, el último de los oradores, diciendo: "Ahora tengo el gusto de presentar a Andrea Fraser, artista participante en inSITE97 cuya contribución al evento será dar un discurso. Muchas gracias."

PRIMARY SOURCES:

inSITE94 exhibition catalogue.

inSITE97 press releases.

inSITE97 *Guide/Guia*.

The Rockefeller Foundation, *Annual Report*, 1996.

Fodor's 97: San Diego.

"Biography of Governor Pete Wilson." Web site, 1997.

"Biography of Gayle Wilson, First Lady of California." Web site, 1997.

California Arts Council, "Message from Governor Pete Wilson," 1997.

"Remarks By President Ford, President Bush and President Clinton at Luncheon," Philadelphia, Pennsylvania, April 28, 1997.

Governor Pete Wilson, "California: Forging America's Future," second Inaugural Address, Sacramento, California, January 7, 1995.

Iris H. W. Engstrand, *San Diego, Gateway to the Pacific: A Christopher Columbus Quincentennial Commemorative*, 1992.

President Bill Clinton, "Remarks by the President at University of California at San Diego Commencement," June 14, 1997.

Mayor Susan Golding, "The City of Infinite Possibility," fifth State of the City Address, San Diego, California, December 4, 1996.

Alfa Southwest Corporation, "Maquila Workers at a Tijuana Electronics Assembly Plant Are Typical of the Efficient Employees Who Characterize the Industry."

Thomas d'Aquino, "Globalization, Social Progress, Democratic Development and Human Rights: The Responsibility of an International Corporation," address delivered to the Academy of International Business, Annual General Meeting, Banff, Canada, September 27, 1996.

Sol Trujilo, "American Hispanic Population: Reaching New Heights, Seeking New Horizons," address delivered to the US Hispanic Chamber, Denver, Colorado, September 20, 1996.

BankAmerica Foundation, *Report*, 1992-1993.

Anheuser Busch Companies, Inc, *Annual Report*, 1996.

liz magor

Blue Students Alumnos en azul

Blue Students began when I set up studios at the School of Creative and Performing Arts in San Diego and the Preparatoria Federal Lázaro Cárdenas in Tijuana and invited senior students to pose for my camera with their most steady and level gaze.

One by one they came to sit, and as I framed each young face in the viewfinder I was stunned by the potential I saw there, as though the reserve of humor, invention, and compassion was enormous and imminent. Affected by their promise I treated each portrait equally and made the best negative possible. My plan was to set the pictures on a course that approximates a life while confining it to the terms governing photography. Unlike life, the terms of photography are simple—light is everything.

To print the pictures I made frames that pressed each negative against a sheet of paper coated with iron salts. Daylight would convert the exposed salts, producing a blue positive image. I wanted a perfect place for every face as I situated them around San Diego and Tijuana. The indirect light of hallways and stairwells would make the best exposures, but when these were full I had to locate pictures in places that were too dark or too bright, like basements and windows. As I tore back the black mask on the portraits in these bad situations I apologized to the subjects, the camera, the lab technicians, and to the god of photography for this abuse of light-sensitive material. It was like throwing away immeasurable beauty, promise, and effort.

Three months later I collected the pictures for washing. As the unexposed salts washed away, some faces came up pale and wan, or registered no image at all as though they had never existed. Others, burned dark by the sun, were stuck in the deep blue with only the whites of their eyes appearing.

A small group came out as good prints, the winners in a test of light and chemistry. These are just images that have either made it or failed, but with the faces of people wedded to the material it brings to mind parables of fortune and the effect of circumstance on the outcome of a life.

Remembering the brilliance I saw in every face I continue the project in my imagination. I've let go of the photographic analogy and instead picture a perfect, benevolent space for each real life to develop.

Alumnos en azul empezó cuando monté estudios en el School of Creative and Performing Arts en San Diego y en la Preparatoria Federal Lázaro Cárdenas en Tijuana e invité a los alumnos del último año de preparatoria a posar para mi cámara regalándome su mirada más firme y ecuánime.

Uno por uno vinieron a posar y al ver cada rostro joven a través del visor, me sorprendió el potencial que encontré, como si la reserva de humor, inventiva y compasión fuese enorme e inminente. Impactada por su potencial, realicé cada retrato con el mismo interés e hice el mejor negativo posible. Mi plan era encauzar las fotografías en un proceso que se aproxima a la vida, confinándolo a los términos que rigen a la fotografía. A diferencia de la vida, los términos de la fotografía eran simples: la luz es todo.

Para imprimir las fotografías hice marcos que presionaban cada negativo contra una hoja de papel bañada en sales de hierro. La luz del día transformaría las sales expuestas, produciendo imágenes positivas en azul. Al situarlas en San Diego y Tijuana busqué un lugar perfecto para cada una. La luz indirecta de un pasillo o unas escaleras daría mejores exposiciones, pero una vez ocupados estos espacios tuve que situar las fotografías en lugares que eran o demasiado obscuros o demasiado brillantes, como sótanos y ventanas. Al arrancar la máscara negra de los retratos bajo estas circunstancias adversas, le pedía perdón a los retratados, a la cámara, a los técnicos del laboratorio y al dios de la fotografía por infringir este abuso sobre el material fotosensible. Era como desperdiciar la belleza, un potencial y un esfuerzo incalculable.

Tres meses después recuperé todas las fotografías para lavarlas. Al enjuagar las sales no expuestas, algunos rostros surgieron pálidos y débiles o no hubo registro alguno de imagen, como si nunca hubieran existido. Otros, sobreexpuestos por el sol, se habían ahogado en el azul profundo y sólo se veía lo blanco de sus ojos.

Hubo un pequeño grupo de impresiones de calidad que fueron las ganadores de la prueba de luz y química. Éstas no son más que imágenes que sí salieron o que no tuvieron buenos resultados. Pero el hecho de que estén enlazados los rostros de la gente y el material, nos remite metafóricamente al azar y al efecto de las circunstancias en el devenir de una vida.

Cuando recuerdo la brillantez que percibí en cada rostro, continúo el proyecto en mi imaginación. He abandonado la analogía fotográfica, substituyéndola en mi mente por un espacio benévolo en el que cada vida real pueda desenvolverse.

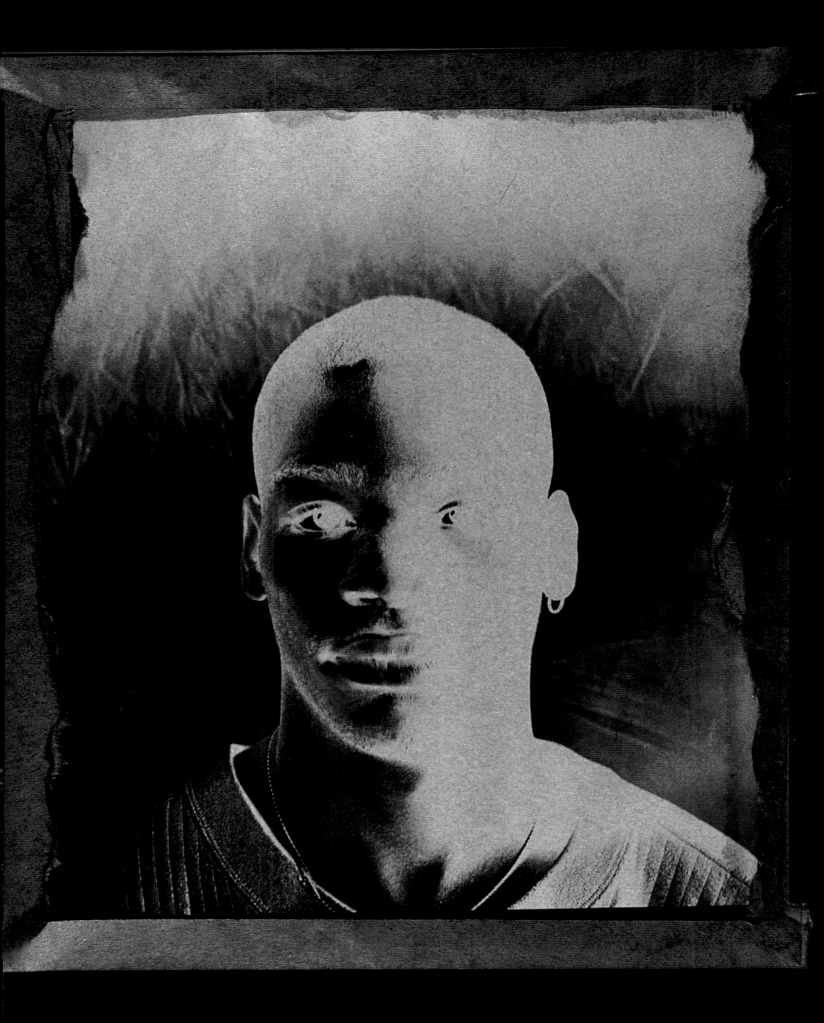

kim adams

Toaster Work Wagon

With its two hinged car hoods and 1960s VW bus ends welded together like a winged toaster or mechanical bird, *Toaster Work Wagon* plays with expectations concerning direction (forward may look sideways, and sideways suggests backward or forward) as well as function. Parked in various spots—blending in on the beach, working the crowd in front of a Planet Hollywood or humoring permanent projectile sculptures—it opens into a temporary work station sometimes suspected as a cover for clandestine actions. Once displayed on the ground, however, the *Wagon*'s load of small, two-headed bicycles (joined at the rear wheel to make an *Every-Which-Way*) attracts a crowd of bystanders as children perform a game of precarious cooperation—deciding, on the move, who leads and who follows, and which way to cycle away. During the performance, when enthusiasm carries the moment, my assistant and I make an unannounced, larger-than-life gift of the just tested two-headed bike. The most unexpected element of the work is how easy it is to give the bikes away. With the parent(s) too surprised to refuse, and children jumping up and down on the spot, the bicycles are carried off, awkwardly maneuvered through the narrow doors of a bus or crammed into the trunk of a car.

Toaster Work Wagon, con sus dos cofres de bisagra y la parte trasera de una combi de 1960 soldadas como si fuera un tostador con alas o un pájaro mecánico, juega con expectativas de dirección (de frente puede parecer de lado, y de lado sugiere hacia atrás o hacia adelante), así como de función. Estacionado en diversos sitios, integrándose a la playa, trabajando la multitud frente a Planet Hollywood o condescendiente ante esculturas proyectiles permanentes, al abrirse se convierte en una estación de trabajo temporal que en ocasiones pareciera encubrir actos clandestinos. Sin embargo, una vez desplegado sobre el suelo, el cargamento del *Wagon,* las bicicletas bicéfalas (unidas por la rueda posterior tornándose *Multidireccional*) atraen a la multitud de transeúntes que observan a los niños entablar un precario juego de cooperación, decidiendo en el trayecto, quien es el líder y quien sigue y qué dirección tomar. En el momento de mayor entusiasmo del *performance,* sin previo aviso, mi asistente y yo regalamos la extraordinaria y recientemente calada bicicleta bicéfala. El elemento más inesperado del trabajo es constatar lo fácil que es regalar las bicicletas. Ante padre(s) demasiado sorprendidos para rechazarla y niños saltando de alegría, las bicicletas emprenden el camino, entrando con dificultad por las angostas puertas de un autobús o siendo retacadas en la cajuela de un carro.

iran do espírito santo

Drops

Drops was an installation that had its parts functioning as marks spread out in the border area. Twenty concrete dice were scattered in twenty different sites, ten in each city, both in San Diego and Tijuana.

The straight line of the border made me think of a game board and gigantic concrete dice made allusion to fate or denial of chance.

This was an installation dealing with paradoxes at different levels. It was an artwork that did not fit in one moment into one's perception, and as representations of dice the elements contradicted the function of the represented object.

Since I saw *Drops* as an enacted situation very much bonded to the structure of the organization of an art event, I counted on the extra information about the work, such as this publication, to inform how it was in its totality, but I also valued the casual encounter of a passerby with this sculpturesque object that was out of place—something to sit on or just an obstruction.

I also like to think of it as having had a sort of invisible monumentality: it was something you knew was there but that could not be embraced, something arranged according to someone else's will.

Drops fue una instalación cuyas partes funcionaban como marcas distribuidas en toda el área fronteriza. Hubo veinte dados de concreto distribuidos en veinte diferentes lugares, diez en la ciudad de San Diego y otros diez en Tijuana.

La línea recta de la frontera me hizo pensar en un juego de mesa y los gigantescos dados de concreto aludían al destino o la negación del azar.

Esta instalación se refería a las paradojas a distintos niveles. Era una obra de arte que el público no podía percibir en su totalidad simultáneamente y, como representación de dados, el elemento contradecía la función del objeto representado.

Ya que consideré *Drops* como una situación decretada muy ligada a la estructura de la organización del evento artístico, me basé en la información paralela a la obra, como esta publicación, para informar cómo era en su totalidad. Pero también valoré el encuentro casual de un transeúnte con este objeto escultural fuera de lugar, fuera para sentarse en él o para que fuese sólo otra obstrucción.

También me gustó pensar que tenía una cierta monumentalidad invisible: era algo que se sabía que estaba ahí, pero no se podía abarcar, algo arreglado de acuerdo a la voluntad de otro.

louis hock

International Waters Aguas Internacionales

In 1705 Father Eusebio Kino wrote, "California is not an Island." Almost 300 years later I would add, "California is also not two islands." The confluence of two dynamic natural forces, water and people, defies the rigid notion of a US/Mexican "line" and makes other intertwining characteristics of the region, such as culture and economy, possible. Serving as an emblem for this confluence, *International Waters* offered up a transnational drink to visitors.

International Waters was sited in Border Field State Park (US) and the Sección Monumental (Mexico), a place where visitors come to look at the fencing that runs into the sea, view the last of 258 obelisks marking the international boundary, and picnic at the Pacific Ocean. The twin water fountains served a public drink to people on either side of the border. The drinkers were visible to each other through a window cut into the steel boundary fence. The water was pumped from a 1,200-foot-deep well five miles east and one mile north of the site and deposited in a large tank adjacent to the fountain. The potable water accumulated from rains falling to the north and south of the site 10,000 years ago. The future landscape might be imagined in the context of this past.

The bull ring, the lighthouse, the obelisks, the constant presence of the US Border Patrol, various plaques, abundant commemorative signs, and the fence itself all lend a tangible history and attraction to the site. This field of monuments documents the narrative of two nations. The 1890s obelisk was enclosed by fencing to guard its Italian marble from theft. Later, after this fencing was removed, the first of a series of more and more substantial barriers was installed along the border. *International Waters* sought to be a conceptual intervention in this continuing narrative; however, the character of the work took on a more provocative role. Toward the end of the installation, US government authorities replaced the stretch of the opaque border fencing running in front of the fountain with chainlink fencing. This vastly expanded the view possible from the window that had been cut in the opaque fence while simultaneously sealing off the opening.

En 1705 el Padre Eusebio Kino escribió: "California no es una isla". Casi 300 años después yo agregaría "California tampoco son dos islas". La confluencia de dos fuerzas naturales dinámicas, agua y gente, desafían la noción rígida de una "línea" EU/México y permiten el entretejido de otras características de esta región, tales como cultura y economía. Planteándose como emblema de esta confluencia, *Aguas Internacionales* ofrecía un trago de agua transnacional a los visitantes.

Aguas Internacionales se colocó en el Border Field State Park (EU) y en la Sección Monumental (México), un lugar donde los visitantes vienen a ver el enrejado que corre hasta internarse en el mar, admiran el último de los 258 obeliscos que marcan la frontera internacional y van a pasar el día en las playas del Océano Pacífico. Las fuentes gemelas de agua le ofrecían a las personas en ambos lados de la frontera un bebedero público. Quienes tomaban agua podían ver a los del otro lado a través de una apertura cortada en la reja de metal fronteriza. El agua fue bombeada de un pozo con 1,200 pies de profundidad a cinco millas al este y una milla al norte del sitio y se depositaba en un tinaco junto a la fuente. El agua potable se acumuló de precipitaciones pluviales al norte y sur de este sitio hace 10,000 años. El paisaje futuro puede imaginarse en el contexto de este pasado.

La plaza de toros, el faro, los obeliscos, la presencia constante de la Patrulla Fronteriza de Estados Unidos, diversas placas, una gran cantidad de letreros conmemorativos y la barda misma representan una historia tangible y son el atractivo del lugar. Este campo de monumentos documenta la narrativa de dos naciones. El obelisco de 1890 fue enrejado para evitar que se robaran el mármol italiano. Posteriormente, después de que quitaron este enrejado, se instaló la primera de una serie de barreras más y más substanciales a lo largo de la frontera. *Aguas Internacionales* pretendía ser una intervención conceptual en esta narrativa continua. Sin embargo, el carácter del trabajo asumió un papel más provocativo. Hacia el final de la instalación, las autoridades del gobierno de Estados Unidos cambiaron un tramo de la barda sólida frente a la fuente, con cercado eslabonado. De tal suerte que era posible tener una vista bastante más amplia de la que había sido posible a través de la ventana cortada en la barda sólida, mientras simultáneamente se cerraba la pequeña apertura.

acconci studio

Island on the Fence Isla en la muralla
This project remains unrealized Este proyecto continúa sin ser emprendido

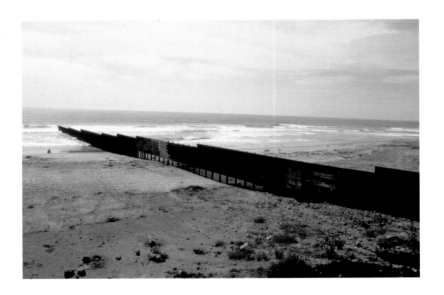

Proposal: An Island, split in two by the fence, that rises and falls with the tide.

The island is a mound of sand, or a heap of rocks. Beach umbrellas stand over the island like sentinels, half on one side and half on the other—the pole of an umbrella might be fixed to the ground on one side of the fence, while its canopy hovers over the fence and reaches the other side. (The umbrellas are there for camouflage: their poles slip over the posts on which the island rises and falls.)

Each half of the island functions as a respite; people can rest here, in the middle of a swim out in the ocean.

It's as if the island breathes: the mound heaves up and down as the waves swoop in toward the shore.

At low tide, the island lies low, cut by the fence, near the bottom of the fence. From one half of the island, you can see through the fence-posts, you can see other people through the fence-posts; you can talk to someone on the other half of the island, as if behind prison bars.

The mound swells up like a whale: at high tide, each half of the island, on either side of the fence, rises up the fence—the two halves meet at the top of the fence. Now you can touch the person from the other half of the island, you can hug each other while the fence retreats helplessly under you. Your one small step is a giant step; you can step from one half-island onto the other, over the fence, over the border.

Time passes; the meeting is over; the tide falls. You're on one side or the other again; you can't sit on the fence forever, you're either here or there.

Propuesta: Una isla, dividida en dos por la muralla, que se eleva y desciende con la marea.

La isla es un montículo de arena o una pila de rocas. En ésta hay sombrillas de playa. Son como centinelas. La mitad está de un lado y la mitad del otro. El palo de una sombrilla puede estar fijo al piso en un lado de la muralla, mientras que el dosel se cierne hacia el otro lado. (Las sombrillas sirven de camuflaje: sus palos se deslizan sobre los postes sobre los que se eleva y desciende la isla).

Cada mitad de la isla funciona como un descanso; la gente puede reposar en ella mientras nada en el mar.

Es como si la isla respirara: el montículo sube y baja mientras las olas la precipitan hacia la playa.

Cuando baja la marea, la isla, oculta a los pies de la muralla, yace dividida. Desde una mitad de la isla se puede ver a través de los postes-muralla; es posible ver a otras personas a través de los postes-muralla; se puede hablar con alguien del otro lado de la isla, como si fueran barrotes en una prisión.

El montículo sube y baja como una ballena: con la marea alta, cada mitad de la isla, en ambos lados de la muralla, se eleva a lo alto de la misma y ambas mitades se encuentran en la parte superior. Ahora puede tocar a la persona en la otra mitad de la isla, se pueden abrazar mientras la muralla se retrae indefensa a sus pies. Un pequeño paso suyo es un paso gigante; usted puede pasar de una mitad de la isla a la otra por encima de la muralla, por encima de la frontera.

El tiempo pasa; la reunión termina; la marea baja. Está nuevamente del otro lado; no puede sentarse sobre la muralla por siempre, o está aquí, o está allá.

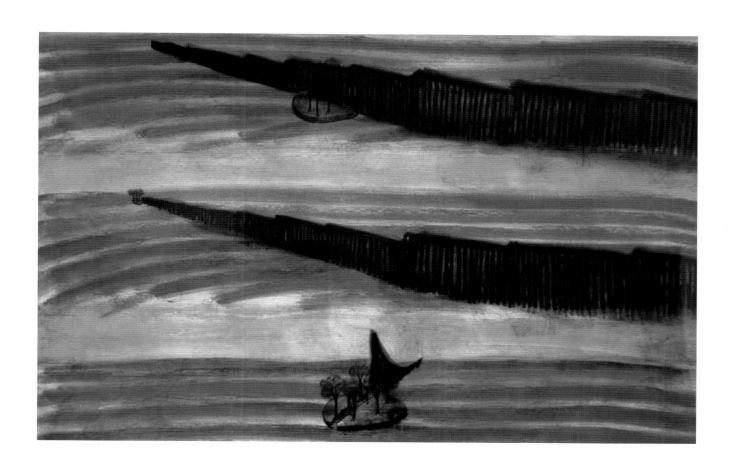

nari ward

Untitled Depot Estación sin título

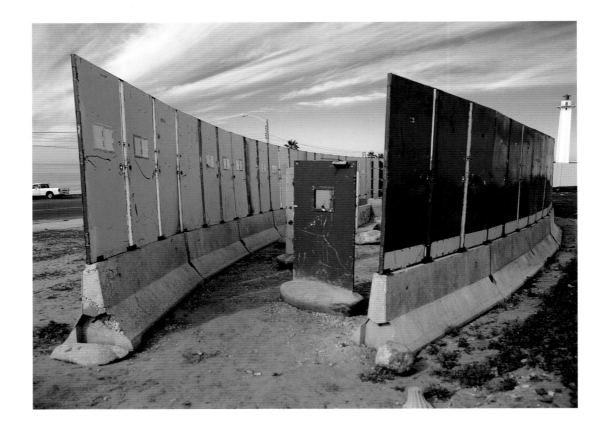

I enjoy the feeling of jumping on bed springs. Working to fight gravity; rising, falling, bouncing, flipping. It's fascinating and there is that split second or less where you feel suspended. What could this state of suspension offer if it were constant? Would it be like floating in water or drifting off to sleep?

Looking to find harmony between rest and motion; losing yourself in the invisible. Indeed it is about the unseeable—unattainable like forgotten passages and disinherited forms. Clichés with layered meanings: **P**ause, **R**ewind, **P**lay, **F**ast **F**orward, **R**epeat—where all that is necessary is **S**top.

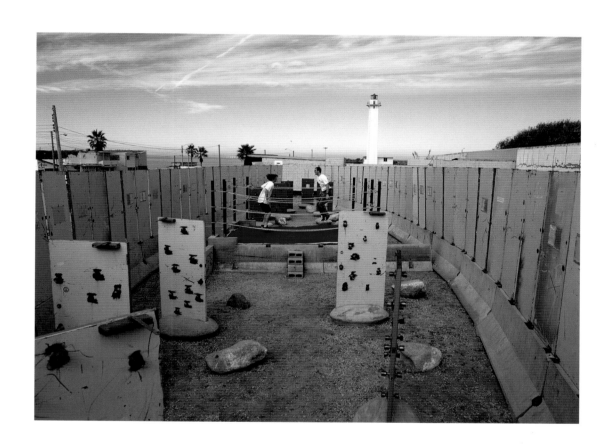

Me gusta brincar sobre los resortes de colchones, combatir la gravedad, subir, caer, rebotar, dar maromas. Es fascinante y por una milésima de segundo o menos, uno se siente suspendido en el aire. ¿Qué sucedería si este estado de ingravidez fuera permanente? ¿Sería como flotar en el agua o dormirse?

La búsqueda de la armonía entre el descanso y el movimiento: perderse en lo invisible. En efecto, trata sobre lo no visto —pasajes olvidados, inalcanzables y formas desheredadas. *Clichés* con multiplicidad de mensajes: **P**ausa, **R**egresar, **T**ocar, **A**delantar, **R**epetir— cuando todo lo que se necesita es **P**arar.

manolo escutia

El round nuestro de cada día Our Daily Rounds

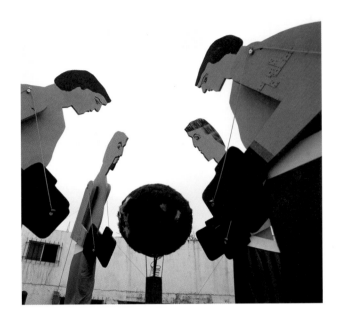

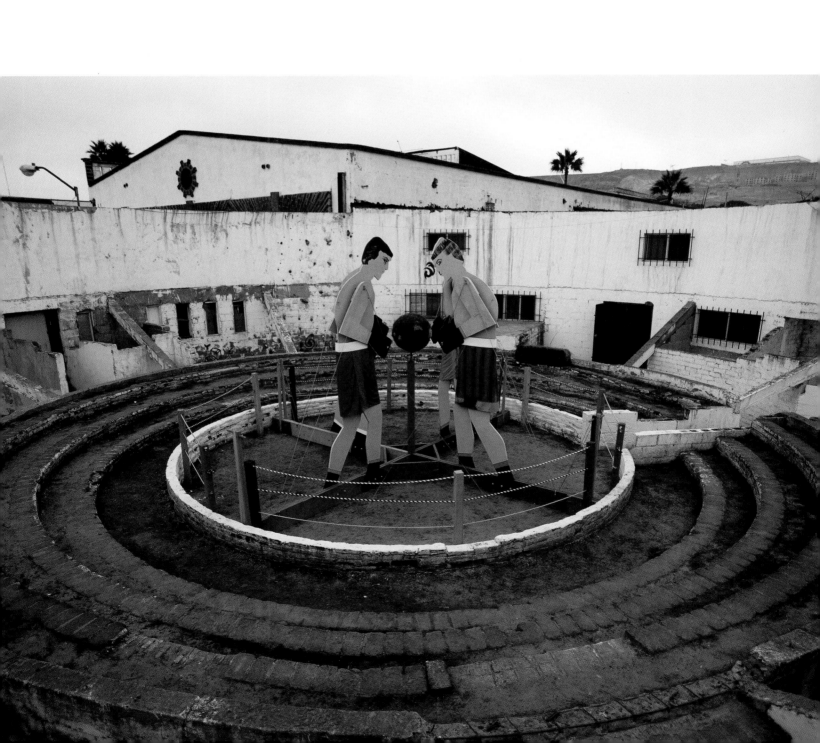

josé antonio hernández-diez

Sin Título/Untitled
(Arroz con mango)

1) Select midi channel. Adjust sensibility.

2) Select pad no. 1. PRESS:

Me pongo a pintarle y no lo consigo.

PRESS:

3) Select pad no. 2. PRESS:

PIN. PAN. PUN. AYYYYY. . .

PRESS:

4) Select pad no. 3. PRESS:

#@☆?

PRESS:

5) Select pad no. 4. PRESS:

TATA. TATATA. TATATATA. TARARA. TATA. TATATA
TARARA. TATA. TATATA. TARARARA. TARARARA

PRESS:

6) PRESS:

7) PRESS:

miguel calderón

Death Perra

My work does not deal with cultural phenomena in an anthropological manner but more in a personal way. After a long wait I decided to reside in the San Diego/Tijuana region to develop a site-specific piece instead of making a preconceived one; maybe too many ideas came to mind. During my residency there I collected (for a very moderate amount of money, since eventually they were going to be thrown away anyway) at least 2,000 black-and-white photo negatives taken by the local photographers of people posing at Tijuana nightclubs. I was hoping to create a photo journal in conjunction with a series of color images of people I hung out with at clubs in San Diego. After a few weeks there I felt rather bored and decided to go back to México to digest my ideas. Unfortunately my luggage, with a lot of writings and photographs, was stolen on the flight home. I thought of so many things, amongst them I thought it could have been cool to take surfing lessons—being such a southern California thing, the idea of learning how to slide on waves, and going through this personal experience—and then have people see me surf really well during the show (obviously if I had learned it right). I finally decided that I didn't want to go back there and that I would just create my piece at home, based on the whole idea of cheesy UFO stuff (I visited Heaven's Gate and it was a creepy experience) and the also cheesy satanic stuff that I've heard goes on around the border area.

A lot of people I met there watched a lot of MTV so I decided to make a fun music video dealin' with the idea of playing records backwards and eventually seeing things projected onto these sounds. I got a whole bunch of friends to come with me and climb these fake UFOs and to play records backwards and to burn turntables and on and on to create a video to then edit with the music/sounds of old occult satanic UFO records.

Once that was done I decided instead of taking a plane up there, since I had been mugged in a cab, why not take one up there to get accustomed to riding them again. A few cab drivers laughed at me but finally I got one to drive me up there with the meter running. After an insane but intense trip (he explained to me that he used to mug people!), I drove the cab across the border, people saw the car with amusement and a lady actually tried to see if I would take her to some plaza!!

Mi obra no trata el fenómeno cultural en forma antropológica, sino de manera más personal. Después de una larga espera decidí vivir en la región San Diego/Tijuana para desarrollar una pieza para sitio específico en lugar de realizar una obra preconcebida; quizá me surgieron demasiadas ideas. Durante mi estancia allá, junté (por un monto muy moderado ya que eventualmente los tirarían) unos 2,000 negativos de fotografías blanco y negro de personas posando en los clubes nocturnos de Tijuana tomados por fotógrafos locales. Mi idea era crear un diario fotográfico junto con una serie de imágenes a color de las personas con las que visitaba los centros nocturnos en San Diego. Después de unas cuantas semanas me sentí un tanto aburrido y decidí regresar a México a digerir mis ideas. Desafortunadamente me robaron el equipaje junto con muchos textos y fotografías en el vuelo de regreso. Pensé en tantas cosas, entre ellas pensé que hubiera sido buena onda tomar clases de surfeo, siendo algo tan californiano. La idea de aprender a deslizarme sobre las olas y vivir esta experiencia y que luego la gente me viera surfear realmente bien durante la exposición (obviamente si hubiera dominado la técnica). Finalmente decidí que no quería regresar y que simplemente realizaría mi pieza en casa basándome en la idea de material chafa de OVNIS (visité Heaven's Gate y fue una experiencia macabra) y también sobre todas las ondas satánicas chafas que me he enterado suceden en el área fronteriza.

Mucha de la gente que conocí allá ve demasiado MTV, por lo que decidí hacer un video musical divertido en torno a la idea de tocar discos en reversa y eventualmente proyectar significados sobre estos sonidos. Conseguí que una bola de amigos vinieran conmigo y se treparan a estos OVNIS falsos y tocaran discos hacia atrás y quemaran tornamesas, etc, etc, para crear un video y editarlo con la música/sonidos de antiguos discos de OVNIS satánicos ocultos. Después, debido a que me habían asaltado en un taxi, decidí que en lugar de viajar en avión, sería preferible tomar un taxi hasta allá para acostumbrarme nuevamente a viajar en ellos. Unos cuantos taxistas se rieron cuando se los comenté, pero finalmente conseguí que uno me llevara hasta allá con el taxímetro puesto. Después de un viaje loco pero intenso (¡Me explicó que él asaltaba gente!) conduje el carro por la frontera, a algunas personas les causó gracia ver el carro y ¡una señora hasta me preguntó si la podría llevar a una plaza!!

tony capellán

El buen vecino The Good Neighbor

El buen vecino es un símbolo de las fronteras, de la situación fronteriza; de lo que ha traido como consecuencia que a un país le cercenen parte de su territorio —que se lo arrebaten. Es una metáfora de lo que es México, es una mesa cubierta de chile molido atravesada por una sierra. En ambos extremos están dos sillas como símbolos de poder. El poder que nos ha llevado a todo esto. La frontera de Tijuana/San Diego desborda todo lo imaginado.

The Good Neighbor is a symbol of the border, of the "border situation": a consequence of a country being partitioned—divested of its territory. It is a metaphor for Mexico, it is a table covered in ground chili peppers, traversed by a saw. Flanked at both ends by two chairs—symbols of power. The power that has taken us to all this. The Tijuana/San Diego border goes beyond the imaginable.

Entrevista por From an interview by Gabriel Santander, *Hoy en la Cultura*, Canal Channel 11, México, 1997.

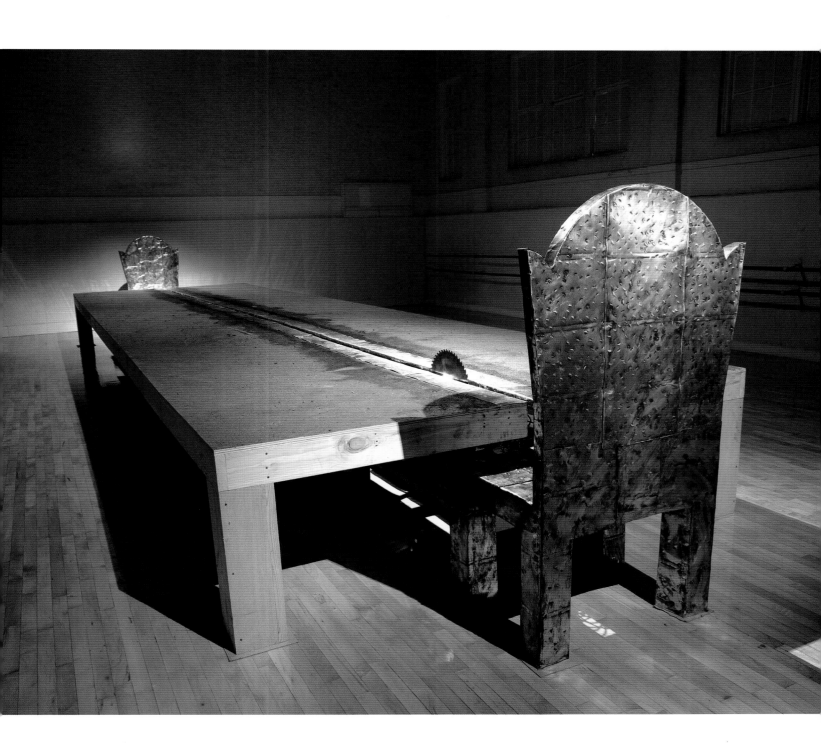

spring hurlbut

Columna Serpiente, Autosacrificio

My work was situated in a school in Tijuana, which is a copy of a neoclassical school in Arizona. The building facade contains classical Greek columns and ornamental mouldings. Classical ornament originally symbolized human and animal sacrifice. The column represented the sacrificial victim. The capital was the head, the column was the bound body, and the base was the victim's feet.

There has been a shifting symbolic meaning surrounding snakes throughout history, across cultures and civilizations. The serpent, which can shed its skin, is often associated with the power of regeneration and immortality. I constructed a classical Greek column titled *Columna Serpiente*. The surface was covered in cast snakes. These coiling snakes were incarnations of the memory of the mythological snake goddess Coatlicue. She was portrayed by the Aztecs as a human body with a double-headed serpent face, wearing a skirt of copulating snakes.

Autosacrificio consisted of cast vertebrae coiling around the necks of two Greek capitals. The echinus of the Doric capital is said to have its origins based on the spinal column. The second element in this work was a pair of bases with a set of cast skeletal feet embedded in the top to represent the victim's bound feet. The title *Autosacrificio,* or self-sacrifice, refers to the Aztec ritual of cutting a small amount of one's own flesh and drawing blood; the ritual of turning oneself into a victim for a fleeting moment.

Classical Greek architecture has been used as the ideal model for the foundation of Western architecture. I'm suggesting that its origins are stained in sacrificial blood. The project I made in Tijuana represents a desire to create a fusion between Western architecture and Mexican architecture in order to acknowledge their sacrificial beginnings.

Mi obra estuvo en una escuela en Tijuana, réplica de una escuela neoclásica en Arizona. La fachada del edificio tiene columnas griegas clásicas y molduras ornamentales. La ornamentación clásica originalmente significaba el sacrificio humano y animal. La columna representaba a la víctima sacrificada: El capitel era la cabeza, la columna el cuerpo atado y la base representaba los pies de la víctima.

El significado simbólico de las serpientes ha variado a lo largo de la historia, las culturas y civilizaciones. Las serpientes pueden cambiar de piel, por lo que frecuentemente se les asocia con el poder de regeneración y la inmortalidad. Construí una columna griega clásica titulada *Columna Serpiente*. Su superficie estaba cubierta con víboras de yeso. Estas serpientes retorcidas eran encarnaciones en memoria de Coatlicue, la diosa serpiente mitológica. Los aztecas la representaban como un cuerpo humano con rostro de serpiente bicéfala y vistiendo una falda de víboras copulando.

Autosacrificio consistía en vértebras de yeso enroscadas alrededor de los cuellos de dos capiteles griegos. Originalmente se supone que el equino del capitel dórico estaba basado en la columna vertebral. El segundo elemento en este trabajo eran un par de bases con un juego de pies esqueléticos de yeso en la parte superior que representan los pies atados de la víctima. El título *Autosacrificio* se refiere al ritual azteca de cortarse un poco de piel hasta que brotara sangre; el ritual de convertirse uno mismo en víctima por un instante.

La arquitectura griega clásica ha sido utilizada como el modelo ideal de la arquitectura occidental. Lo que yo sugiero es que sus orígenes están manchados con sangre sacrificial. El proyecto que emprendí en Tijuana representa el deseo de crear una fusión entre la arquitectura occidental y la arquitectura mexicana para dar fe de sus orígenes en el sacrificio.

patricia patterson

**La Casita en la Colonia Altamira
Calle Río de Janeiro No. 6757, Tijuana**

COLLABORATORS COLABORADORES

Trinidad de León

Marcia Reséndiz

David Burke

Erin Coleman

Julia Schwadron

Yesha Tolo

pablo vargas lugo

Kiosko Esotérico **Esoteric Kiosk**

Acerca de kiosko esotérico On an Esoteric Kiosk

El cielo y el infierno. Bacterias Heaven and hell. en las profundidades de la tierra Bacteria in the core of the earth y evidencia de vida extraterrestre. El posible inicio de and the evidence of extraterrestrial life una raza de seres The possible origin of a race of thinking beings pensantes en las fronteras del conocimiento humano del espacio, el tiempo, la materia y el lenguaje. El escandaloso in the frontiers of human knowledge of space, time, matter and language elemento inmediato de la mediatización desprovisto de un mensaje definido, la cáscara del signo o su esencia, según el punto de vista, mezclado con la indefinición visual y la indiferencia. The scandalous immediate element of mediation lacking a definite message, the shell of a sign or its essence, depending on the point of view, mixed with visual indefinition and indifference. An appropriate allegory of the limits Una apropiada alegoría de los límites. El momento The moment in which the gesture becomes sign, the moment in which the inert is transformed into an organism, matter into language en que el ademán se transforma en signo, el momento en que lo inerte se transforma. The origin en organismo, la materia of life en lenguaje. El origen de la vida como esperanza de la abolición de la as a dream of the abolition of death muerte.

Comienza, se aglutina pero no ve, oye ni entiende. Muere. Comienza otra vez y se reproduce, no ve, oye ni entiende. Begins, it coagulates but does not see, hear or understand. Dies. Begins again and reproduces, does not see, hear or understand. Dies but still remains. Feeds and breathes. Grows and gathers. Gather again, keep feeding and reacting. Keep feeding and breathing and reproducing and dying. Do not think. Grow and want. Think and pretend. Pretend to know but only name. Muere pero Name but do not believe not to live también permanece. Se alimenta y respira. Crece y se asocia. Se asocian otra vez, siguen alimentándose y reaccionando. Se sigue alimentando y respirando y reproduciéndose y muriendo. No piensan. Crecen y quieren. Piensan y pretenden. Pretenden saber y sólo saben nombrar. Nombran, crecen, se alimentan, se reproducen y mueren. Pretenden no morir y nombran. Nombran pero no creen no vivir. Buscan vivir y no crecen pero quieren. Quieren vivir y nombrar que viven y pretenden y mueren. Creen nombrar cómo piensan para vivir pretendiendo que quieren. Quieren no pensar, pero creen ver, oír, alimentarse, reproducirse . . . no quieren.

Seek to live and do not grow but want. Want to live and name how they live and pretend and die. Believe to name how they think to live pretending they want. Want not to think, but think to see, hear, feed, reproduce . . . do not want not to Exactamente want. no querer.

Exactly.

E D U A R D O A B A R O A

jamex de la torre
einar de la torre

El Niño

Nuestro proyecto estuvo basado en la excepcional capacidad de reinvención que tiene el área fronteriza. Vivimos en una región donde el encuentro, el choque y el cruce de tradiciones y estilos de vida forman un espacio ideal para la hibridación. Aquí podemos darnos el lujo de desechar de los dioses antiguos e inservibles porque en este lugar se producen nuevos todo el tiempo. Para nosotros *El Niño* es el perfecto semidiós moderno de la ambigüedad: por un lado un santo niño, por otro demonio climatológico.

Nuestro niño era una estatua de yeso sobre una pirámide cubierta de vinilo. La pirámide era como un volcán: inestable, donde treinta y seis brazos emergían por los costados, cada uno armado con una botella rota que expresaba rebelión. Al mismo tiempo el niño, en un ataque de ironía religiosa, estaba a punto de salirse de su jaula que tenía forma de sagrado corazón. Queremos trazar una similitud entre el fenó-meno climatológico cíclico conocido como El Niño y El Sexenio, el periodo presidencial sexenal mexicano que rige los ciclos destrucción/construcción en la economía del país. El niño o el joven salvador era la contraparte de Quetzalcóatl, el mesías azteca, representado por una serpiente emplumada (una llanta de tractor) bajo la jaula en forma de corazón del niño.

El interior de nuestra pirámide, visible a través de las escaleras de vidrio, era la matriz original de todos los niños. En ella teníamos varios niños Jesús de yeso esperando nacer y transmutándose en brazos de yeso que emergen como Huitzilopochtli, el dios azteca de la guerra, cuando salió del vientre de su madre: un adulto con un arma en la mano: ¿Quien *nutrirá* a este niño?

Our project was rooted in the exceptional ability the border region has for cultural reinvention. We live in a region where encounter, clash, and crossroads of traditions and lifestyles form an ideal place for hybridization. Here we can afford to throw out the old useless gods because here new ones are being produced all the time. *El Niño* is for us the perfect modern demigod of ambiguity—part holy child, part weather demon.

Our *niño* was a plaster statue on top of a vinyl-covered pyramid. The pyramid was like a volcano, unstable, with thirty-six plaster arms protruding from the sides, each armed with a broken bottle, expressing rebellion. At the same time, *el niño*, in a fit of religious irony, was about to come out of his sacred-heart-shaped cage. We wanted to correlate the cyclical weather phenomenon known as *El Niño* with *El Sexenio*, the six-year presidential term in Mexico that rules cycles of destruction/construction in the nation's economy. *El niño* or the young savior was a counterpart for Quetzalcóatl, the Aztec messiah; this was represented with a feathered serpent (a tractor tire) under the *niño*'s heart-shaped cage.

The interior (visible through the glass staircases) of our pyramid was the womblike origin of all *niños*; here we had several plaster baby jesuses waiting to be born and transmuted into the plaster arms protruding from the exterior, just like how Huitzilopochtli (Aztec god of war) came out of his mother's womb: full-grown with weapon at hand. Who will nurture this *niño*?

ken lum

Canadians often fret about how to maintain the border while at the same time building stronger ties with the United States. Visiting San Diego/Tijuana made me think about how most borders today have an American inflection. Having spent two years in Paris, I know that a preoccupation of the French is related to the matter of maintaining borders with the United States. This preoccupation also was palpable when I visited Japan, South Africa, Australia, and China. Today, everything borders on the United States. America has become everyone's neighbor.

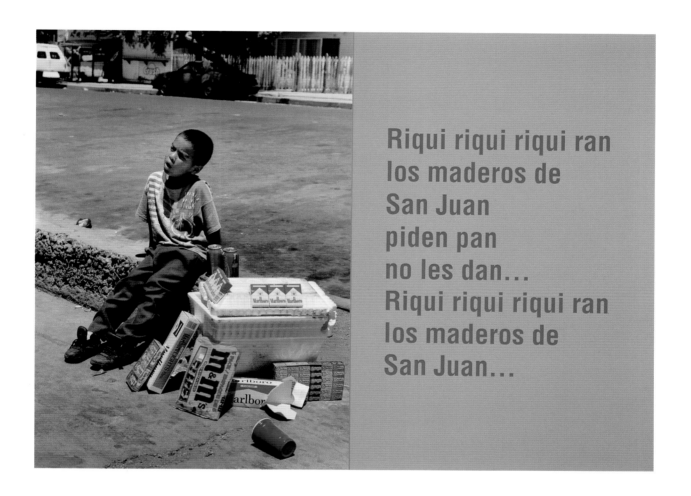

**Riqui riqui riqui ran
los maderos de
San Juan
piden pan
no les dan…
Riqui riqui riqui ran
los maderos de
San Juan…**

Los canadienses siempre se preocupan sobre cómo conservar las fronteras y a la vez entablar lazos más fuertes con los Estados Unidos. El visitar San Diego/Tijuana me hizo pensar cómo la mayoría de las fronteras tienen una inflexión estadounidense. Habiendo vivido dos años en París, sé que una preocupación de los franceses está relacionada con el asunto de mantener las fronteras con los Estados Unidos. Esta preocupación también era palpable cuando visité Japón, Sudáfrica y Australia y China. Hoy en día, todo bordea con los Estados Unidos. Los Estados Unidos de América se han convertido en el vecino de todos.

allan sekula

Dead Letter Office

SET FOR *TITANIC,* POPOTLA (diptych)

Those who identify, consciously or not, with the white adventurers who seized the northern part of California from Mexican cattle ranchers in the 1840s continue to regard the long peninsula of Baja California as a kind of vestigial organ, a primeval, reptilian tail. Here, in the place of escape, drunkenness and dreams, it is permissible to vomit without shame.

The dream-work performed by the "white system" imagines "Baja," a lower space, as a utopia of childhood freedoms, a space in which lobsters can be devoured ravenously, vehicles driven with reckless abandon. The fugitives in Hollywood films invariably seek the border, as if no laws held beyond.

And now Hollywood itself is fugitive, crossing the triple fence to stage its own expensive retelling of the story of modernity's encounter with the primordial abyss.

Extras float and shiver among the dummy corpses, flailing about and gagging on command, a veritable reserve army of the drowned. Eighty miles north, hapless immigrants stumble upon another narrative, a dress rehearsal for an amphibious landing. A

California congressman, the architect of the triple fence, worries about Chinese nuclear weapons smuggled across the border in cargo containers. A former secretary of defense writes an illiterate scenario for an invasion of Mexico. The United States Marines investigate having their tank transporters built in Tijuana by a Korean conglomerate. A North American actor, reading the voice-over to a promotional film for the same Korean conglomerate, slips and speaks of the "artesian" traditions of Mexican labor.

A paranoid truth at the end of the twentieth century may be closer to this: the industrialized northern border of Mexico is the prototype of a grim Taylorist future. The re-floated *Titanic* is the belated harbinger of the runaway assembly line. A reservoir of cheap labor is contained and channeled by the hydraulic action of an apartheid machine. The machine is increasingly indifferent to democracy on either side of the line, but not indifferent to culture, to the pouring of oil upon troubled waters.

The photographs were made between August 1996 and June 1997.

SET PARA EL *TITANIC*, POPOTLA (díptico)

Aquellos que se identifican, conscientemente o no, con los aventureros de raza blanca que se apoderaron del norte de California de los ganaderos mexicanos en la década de los años 1840 siguen considerando la larga península de Baja California como una especie de órgano residual, cola de un reptil primario. Ahí, en ese territorio para escapadas, borracheras y ensueños, se permite vomitar sin vergüenza.

El trabajo de ensueño emprendido por el "sistema de la cultura blanca" se imagina a "Baja" como un espacio inferior, una utopía de libertades infantiles, donde las langostas pueden ser devoradas con voracidad, donde los coches se manejan con imprudente abandono. Los fugitivos, en las películas de Hollywood, buscan invariablemente la frontera, como si ninguna ley existiera más allá.

Y ahora, Hollywood mismo huye, cruza la triple barda para exponer su propia y muy cara versión de la historia de una modernidad que tropieza con el abismo primordial.

Los extras flotan y tiemblan entre maniquíes de cadáveres, gesticulando y atragantándose según las órdenes, un verdadero ejército de ahogados. Ciento sesenta kilómetros al norte, migrantes desafortunados tropiezan con otra narrativa, el ensayo general de un desembarco marítimo. Un senador de California, arquitecto de la triple barda, se preocupa por las armas nucleares chinas que cruzan ilegalmente la frontera en contenedores. Un exsecretario de la Defensa de los Estados Unidos escribe el inepto guión de una invasión a México. Los *Marines* investigan cómo un consorcio coreano lograría construir sus portaviones en Tijuana. Al leer el texto de una película promocional de esta misma compañía coreana, un actor estadounidense, se equivoca y habla de las tradiciones "artesianas" del trabajo en México.

Una verdad paranoica, a final de este siglo veinte, podría resumirse de la siguiente manera: la frontera industrial norte de México es el prototipo de un sombrío futuro taylorista. Al volver a flotar, el *Titanic* es el vetusto precursor de una maquiladora incógnita. Una reserva de mano de obra barata es contenida y dirigida por la acción hidráulica de la maquinaria del *apartheid*. La máquina es cada vez más indiferente a la democracia, en ambos lados de la línea, pero no es indiferente a la cultura, aceite derramado sobre aguas turbias.

Las fotografías fueron realizadas entre agosto de 1996 y junio de 1997.

betsabeé romero

Ayate Car

El *Ayate Car*, símbolo de la búsqueda incesante de un milagro, un auto que llega hasta la frontera con toda su carga de esperanza pero la línea es dura. La aparición nunca sucede. El rechazo, la inmovilidad, el descenso son su situación. Lo que sí aparece, es el otro lado del carro: frente a la tecnología, la seguridad y la velocidad, la fragilidad y el azar. Lo sedentario del automóvil que aún moviéndose nada cambia. El auto como casa, como refugio, como altar. En el *Ayate Car*, lo interior se vuelve exterior, lo masculino, femenino, lo mecánico, artesanal, lo urbano, personal y afectivo. Una ofrenda a la larga historia de accidentes y desapariciones que se viven a diario en sitios como la Colonia Libertad.

The *Ayate Car*, symbol of the unceasing quest for a miracle, a vehicle that arrives at the border filled with a cargo of hope, but the line is hard. The apparition does not come—only rejection, immobility, and decline. What appears instead is the other side of the car, opposite to technology, security, and speed: fragility and chance. In its sedentariness, the car suggests that even were it to move, nothing would change. The automobile as home, refuge, altar. In the *Ayate Car*, interior becomes exterior, masculine becomes feminine, mechanical becomes craft, and urban becomes personal and emotional. An offering to a long history of accidents and disappearances that are a daily staple in places like Colonia Libertad.

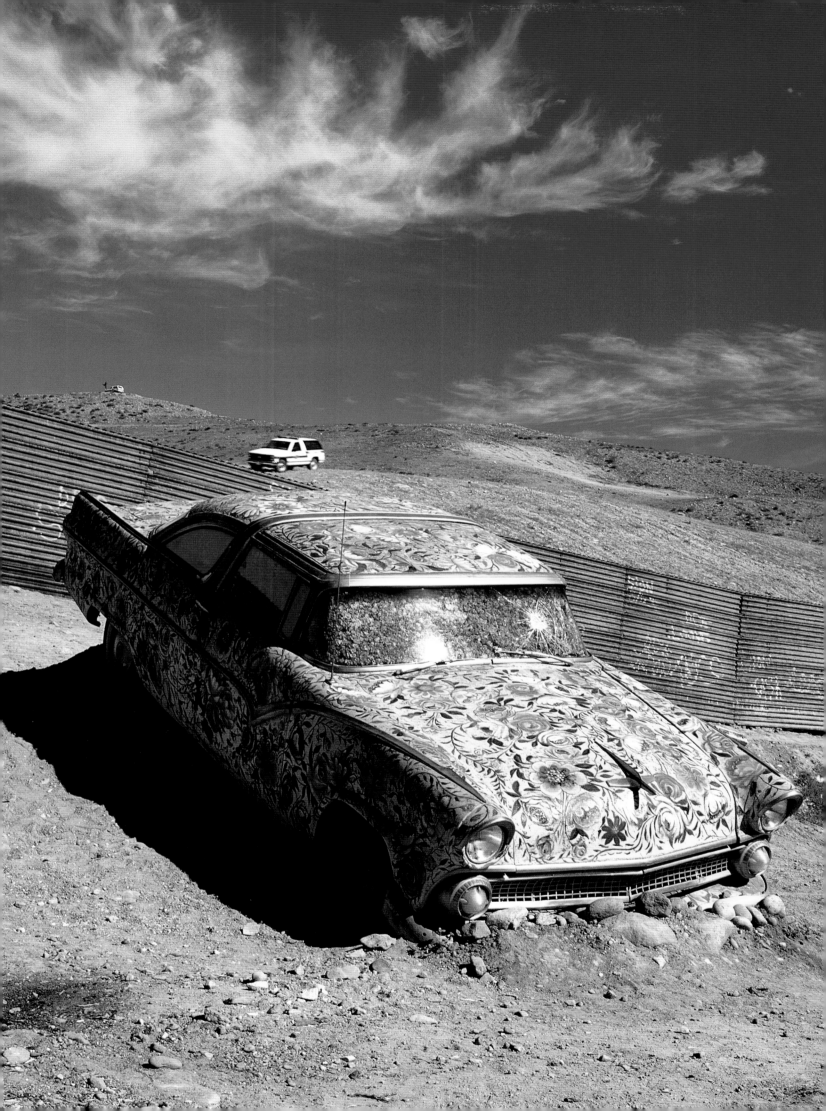

christina fernandez

Arrivals and Departures Llegadas y Salidas

Arrivals and Departures was composed of two installations: one at the San Ysidro Greyhound bus station just to the north of the official San Ysidro International Border crossing, the other a short distance to the south and east of that border station, in Colonia Libertad, Tijuana.

In a ten-minute video shown on a television monitor in the bus station, narratives of migration were told in Spanish and English by Alfredo Alvarez (from Cheyenne, Wyoming, USA); Francisco Gonzalez Alvarado (from San Mateo Ixtatan, Huehuetenango, Guatemala); Juan Pablo Oñate (from Degollado, Jalisco, Mexico); Maria Ramirez (from Fairacres, New Mexico, USA); and Leda Ramos, remembering the journey of Francisca Ramos Granados (from Ereguayquin, El Salvador). Across the ceiling, backlit Dura-trans reproductions of drawings made by these participants recounted the five individual migratory journeys. Illuminated by a skylight, a Dura-trans image traced the routes across a composite map.

In Colonia Libertad, a reproduction of a brass nineteenth-century seaman's telescope, encased in a copper-plated, wrought-iron armature, was mounted adjacent to a stretch of the international boundary fence where many undocumented migrants cross into the United States.

Llegadas y Salidas constó de dos instalaciones: una en la terminal de autobuses Greyhound en San Ysidro justo al norte del cruce de la Frontera Internacional de San Ysidro y la otra en la Colonia Libertad, Tijuana, un poco al sureste de la terminal fronteriza.

En la terminal de autobuses se proyectaba un video de diez minutos en un monitor de televisión en el que Alfredo Alvarez (de Cheyenne, Wyoming, Estados Unidos), Francisco Gonzalez Alvarado (de San Mateo Ixtatan, Huehuetenango, Guatemala), Juan Pablo Oñate (de Degollado, Jalisco, México), Maria Ramirez (de Fairacres, Nuevo México, Estados Unidos) y Leda Ramos, recordando el viaje de Francisca Ramos Granados (de Ereguayquin, El Salvador), narraban las historias de sus migraciones en inglés y en español. En las pantallas de las lámparas del techo había reproducciones traslúcidas de dibujos hechos por estos participantes representando los cinco viajes migratorios individuales. Iluminados por un tragaluz, una imagen traslúcida mostraba las rutas sobre un mapa compuesto.

En la Colonia Libertad, junto a la barda de la frontera internacional en donde muchos inmigrantes indocumentados cruzan hacia Estados Unidos, se colocó una reproducción de un telescopio de marinero de latón del siglo XIX encerrado en una armadura de hierro dulce chapado en cobre.

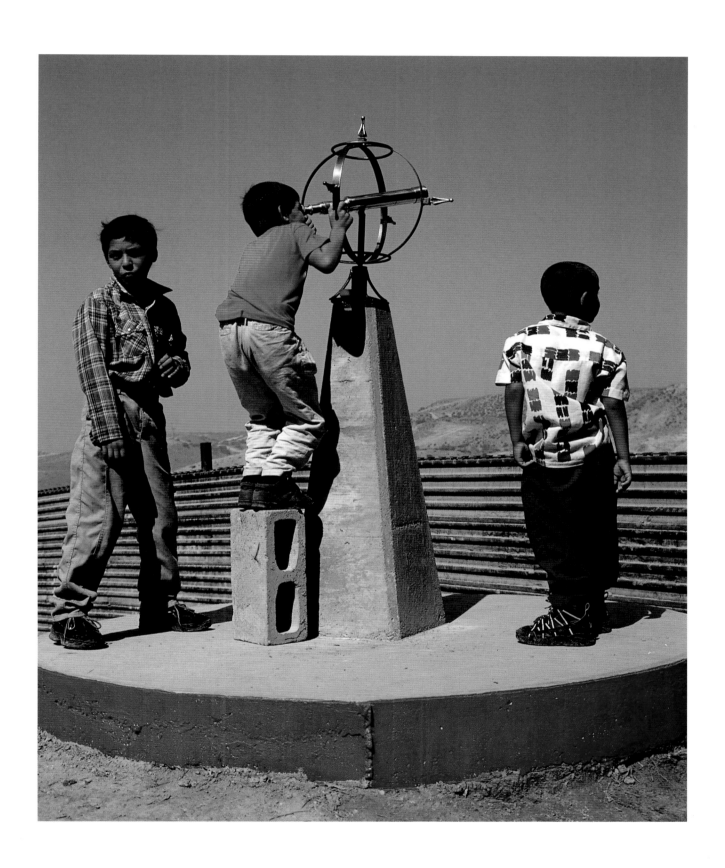

marcos ramírez ERRE

Toy an Horse

Straddling the US/Mexico border
San Ysidro Port of Entry
Montado sobre la frontera
México/Estados Unidos
Puerta de Entrada San Ysidro

COLLABORATORS COLABORADORES

Hugo Josué Castro Mejía

Francisco Javier Galaviz

Armando Páez

Alejandro Zacarias Soto

5:30 AM
Cualquier día entre semana . . .

Me levanto, recojo mi herramienta, mi café, y me dirijo a la frontera. Si bien me va, la cruzo en media hora — tiempo suficiente para ponerme a organizar mi día mientras despierto por completo. Treinta minutos de seguir las luces rojas de los autos frente a mí en una línea de espera repetida diariamente durante los últimos 20 años. Vivir en Tijuana, trabajar en San Diego, coser y descoser la frontera para rescatar lo mejor de "dos mundos" para mí uno solo ceñido a la mitad por un cinturón que esconde de noche lo que descubre de día.

En la frontera Tijuana-San Diego habemos 50,000 personas cuya neurosis diaria depende de cuánto tiempo hay que esperar para cruzar *al otro lado*. Gente como yo que viaja encapsulada en sus autos y pensamientos. Hace días apareció por la mañana justo en la línea de demarcación un gigantesco caballo de madera de dos cabezas, una de cada lado de la frontera. Mirarlo me despertó una gran curiosidad —¿Quién y para qué lo habrán puesto ahí? Pronto se convirtió en un elemento familiar en mi cruce por las mañanas. Me hacía meditar sobre la situación que guardan México y Estados Unidos— y todos los países que comparten fronteras similares. También sobre la mía. Esta realidad de estar en los dos lados a la vez que en ninguno, esa sensación de estar atorado permanentemente en estos mundos tan distintos entre sí y tan comunes y familiares para mí.

Hoy desperté con la rutina acostumbrada formándome en mi hilera favorita. De pronto, me percaté que el caballo ya no estaba. Fue tan extraño no mirarlo. Se había convertido en parte de mi paisaje personal. En esto meditaba cuando llegué hasta donde estaba el oficial de migración, le enseñé mi permiso de trabajo y me dejó pasar. Sólo entonces, me dí cuenta que el caballo sigue en su lugar.

FULANO DE TAL, EMIGRADO

5:30 AM
Any day of the week . . .

I get up, gather my gear, a cup of coffee, and head for the border. If luck is with me, I queue up for half an hour to get across the line—time to organize my day and finish waking up. Thirty minutes following the brake lights of the cars ahead, in a line that I've traced every day for the last twenty years. Living in Tijuana, working in San Diego, weaving back and forth across the border to catch the "best of both worlds," my circular existence divided at midpoint by this line that hides by night what it reveals by day.

There are 50,000 people on the Tijuana/San Diego border whose daily neurosis depends on how long they must wait to cross to *the other side*. People like me, who travel cocooned in their cars and in their thoughts. One morning a few days ago, a giant horse appeared at the line, a wooden horse with two heads, one on either side of the border. It sparked my deepest curiosity—who had put it there, and why? The horse soon became a familiar sight in my daily early-morning crossings. It prompted me to meditate about the relationship between Mexico and the United States—and between all countries that share a similar border. It also prompted introspection. This reality of existing on both sides of the border, but not fully on either side, this sensation of being caught forever in these two worlds, at the same time so different and so alike, and so familiar.

Today I woke to the usual routine, lining up in my customary place in the border queue. Suddenly, the horse was no longer there. Its absence felt strange. It had become a part of my personal journey. So went my thoughts until my turn came at the border port. I showed the official my work permit and he waved me on. Only then did I realize that the horse remains in its place.

JOHN DOE, EMIGRANT

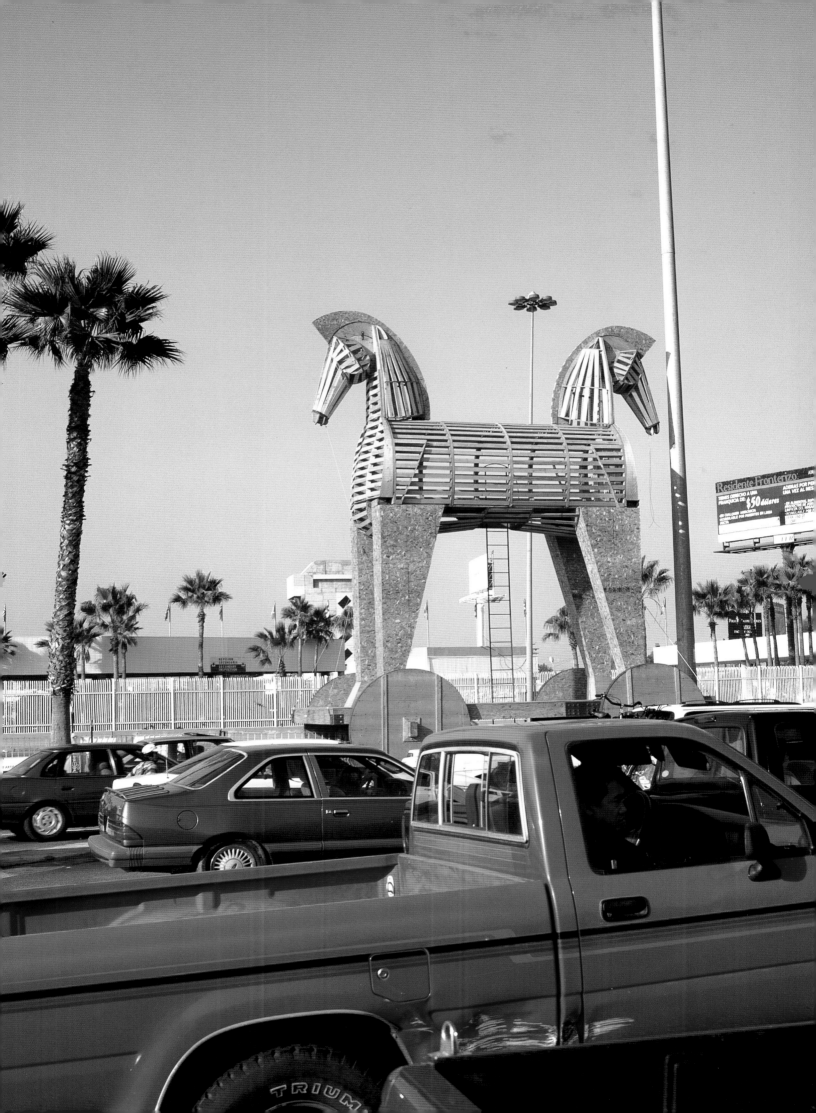

david avalos

Paradise Creek Educational Park Project
El proyecto del parque educativo Paradise Creek

Paradise Creek Educational Park is a public works collaboration-in-process including the city of National City, the local school district, and the National Parks Service. Under the coordination of Ted Godshalk, the Educational Park seeks to frame a half-mile length of the creek within a park that will highlight and protect this natural resource. For inSITE97, I worked on various aspects of the Educational Park with Ted and Margaret Godshalk.

I want to tell you about Paradise Creek. It drains the National City area watershed into the Sweetwater River and the San Diego Bay. It is a salt marsh, twice a day receiving the tidal water from the bay. Part of the creek runs right behind our school. It is part of our community and yours, so we want to know and learn more about it and we want you to know about it too.

Most of Kimball's students pass Paradise Creek everyday. As part of our class activities we visit the creek to observe and record the weather conditions, air temperature, and water temperature. We also do water quality testing to measure the dissolved oxygen, phosphate, and pH levels. After we get our results for the things we tested, we record them in our science log.

From a presentation to the San Diego Port Commissioners by Porsche Sanborn a member of Margaret Godshalk's fifth-grade class at Kimball Elementary School

We made the mural because we thought that people would say, "Look at all the living things in the creek. We shouldn't dump trash there."

Miguel Tapia
a fifth-grade student

Working on the mural I learned about the names of the plants and the animals, like the duck and the snowy egret. I learned about looking at the plants and mixing the paints to get the color of the plant. This is the first time I ever painted. It's a good thing to do because it's fun. I learned how to draw with paint and I want to do it again. I want to be an artist. I don't know what kind yet.

Cuauhtemoc Garcia
a fifth-grade student

El parque educativo Paradise Creek es un proyecto público de colaboración-en-proceso en el que participan la ciudad de National City, el Distrito Educativo local y el Servicio Nacional de Parques. El objetivo del Parque Educativo, coordinado por Ted Godshalk, es llamar la atención hacia la media milla de longitud del arroyo dentro de un parque que destacará y protegerá este recurso natural. Como artista comisionado de inSITE97 trabajé en varios aspectos del Parque Educativo con Ted y Margaret Godshalk.

Les quiero hablar sobre el arroyo Paradise Creek que drena la cuenca del área de National City al Río Sweetwater y la Bahía de San Diego. Es un pantano salado que recibe el agua de la marea de la bahía dos veces al día. Una parte del arroyo pasa exactamente por atrás de nuestra escuela. Forma parte de nuestra comunidad y de la suya, así es que queremos saber y aprender más sobre él y queremos que usted también lo conozca.

La mayoría de los estudiantes de Kimball pasan el arroyo Paradise Creek todos los días. Como parte de nuestras actividades escolares visitamos el arroyo para observar y registrar las condiciones climáticas, la temperatura del aire y la temperatura del agua. También efectuamos pruebas de calidad de agua para medir los niveles de oxígeno, fosfato y pH. Una vez obtenidos los resultados de lo que analizamos, los anotamos en nuestra bitácora de ciencia.

Presentación a los Comisionados del Puerto de San Diego por **Porsche Sanborn**
alumno del 5° año de la clase de Margaret Godshalk, Kimball Elementary School

Hicimos un mural porque creímos que la gente diría, "Mira todos los seres vivos en el arroyo. No deberíamos arrojarle basura".

Miguel Tapia
alumno del 5° año

Trabajando en el mural aprendí los nombres de plantas y animales, como el pato y la garceta. Aprendí a observar las plantas y la mezcla de pinturas para obtener el color de la planta. Fue la primera vez que pinté. Es bueno hacerlo porque es divertido. Aprendí a dibujar con pintura y quiero hacerlo nuevamente. Quiero ser artista. Todavía no sé de qué tipo.

Cuauhtemoc Garcia
alumno del 5° año

doug ischar

Drill Taladro/Adiestramiento

Dolores Magdalena
Memorial Recreation Center
Logan Heights

runny nose

leaky thermos

flat tire

blue bird

white cap

black eye

long arm

blue balls

red glare

nariz mocosa

termo con gotera

llanta ponchada

pájaro azul

gorra blanca

ojo morado

brazo largo

pelotas azules

fulgor rojo

rubén ortiz torres

Alien Toy UCO (Unidentified Cruising Object)
La ranfla cósmica ORNI (Objeto rodante no identificado)

La ranfla cósmica se basó en la camioneta arreglada *Wicked Bed* de Salvador "Chava" Muñoz. *Wicked Bed* ha sido la campeona mundial de baile radical cuatro años consecutivos (1994, 1995, 1996, 1997).

Alien Toy is based on the low rider pickup truck, *Wicked Bed,* by Salvador "Chava" Muñoz. *Wicked Bed* has been the world champion of radical bed dancing four years in a row (1994, 1995, 1996, 1997).

El siguiente texto es una síntesis de la conferencia-*performance* leída de la computadora en el Sushi Performance and Visual Art durante inSITE97.

Venimos de Marte. ¿De Marte de quién?

Una troka extraña que se descompone en varias partes ha sido vista cerca de la garita de San Ysidro. Imágenes de criaturas fálicas de alguna raza cósmica chupando cheves o en atuendo revolucionario son representadas por los artesanos de Tijuana. Treinta y nueve personas compraron tenis Nike negros antes de cruzar las puertas del cielo en el Rancho Santa Fe. Otras con menos suerte han sido deportadas.

Chava Muñoz vino de Jalisco a Califas. Él ha alterado la forma y la función de su automóvil de manera tan extrema que es difícil reconocerlo. Sus hallazgos lo ubican dentro de la vanguardia de la cultura *low rider*. Su posición de intruso dentro de la misma comunidad lo ha mantenido al margen del clasicismo del Chevy Impala. Él es un iconoclasta autodidacta. Cual Doctor Frankenstein le ha dado vida a una agresiva máquina irracional. La tecnología ha sido apropiada y utilizada de manera imprevista y seductora.

Barrio *ballet mechanique.*

El intercambio cultural es esencial en el desarrollo de nuevas formas artísticas y de expresión. La migración implica intercambio cultural y por lo tanto es esencial en el desarrollo de una vanguardia cosmopolita. Esto ubica a California dentro de un lugar privilegiado como centro cultural.

Los marcianos llegaron ya y llegaron bailando el ricachá.

Terrícolas, venimos en son de paz.

The text that follows is a condensed adaptation from the computer-read performance lecture at Sushi Performance and Visual Art during inSITE97.

A very strange pickup truck with sixteen hydraulic systems has been sighted close to the San Ysidro border. Images of extraterrestrial phallic creatures drinking beer or in revolutionary outfits can be seen in Tijuana. Thirty-nine earthlings got black Nike sneakers before crossing the gate to heaven in Rancho Santa Fe. Others haven't been that lucky and have been deported.

Chava Muñoz came from Jalisco to California. He altered the shape and the function of his car to such an extreme that it is hard to recognize it at all. His research locates him in the avant-garde of low rider culture. As an outsider to the low rider community he was able to free himself from the classicism of the Chevy Impala. He is a self-taught iconoclast. Like some sort of Doctor Frankenstein he has given life to an aggressive, irrational machine. Technology has been appropriated and used in seductive, unexpected ways.

Barrio ballet mechanique.

Cultural exchange is essential in the development of new forms of art and expression. Migration implies cultural exchange; therefore, it is an essential factor in the development of a cosmopolitan avant-garde. This certainly puts California in a privileged position to become an important cultural center.

Take me to your leader. We come in peace.

Guess what? We don't need any leaders.

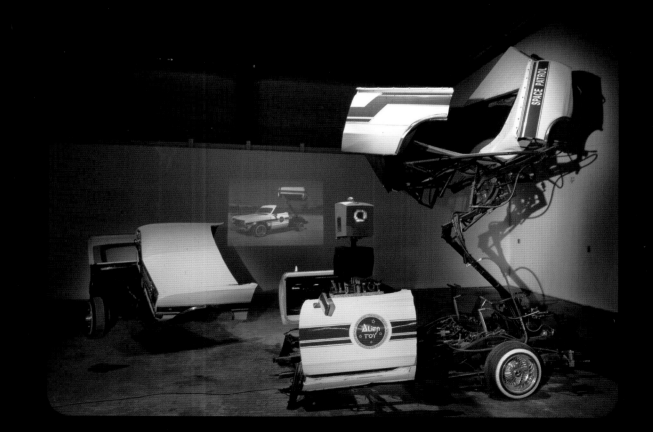

chicano park artists task force

Four Our Environment

Raul Jaquez

Armando Nuñez

Victor Ochoa

Mario Torero

In April 1970 the community of Barrio Logan succeeded, through tenacity and peaceful demonstration, in compelling the city of San Diego to grant several acres of land as a park. The open space, cleared of its blocks of homes in the construction first of Interstate 5 and then the Coronado Bay Bridge, had lain fallow at the center of the neighborhood. In spring 1973 the painting of murals on the freeway abutments began, and in the years since then Chicano Park has been a site of broad-ranging community action and expression. More than forty murals organized by artists and collaborative teams from throughout California and the southwestern United States have recast the stark concrete intruders into a pantheon of Chicano heroes, an imagery of the mythical land of Aztlán, a commentary on the forces at work in the world today.

Twenty-five years after the first murals were completed, the poisoning of the real land is increasingly evident and alarming. Members of the Chicano Park Artists Task Force–FUERZA (formed in 1995 in response to plans by Caltrans to retrofit the bridge against earthquake damage) enlisted the occasion of inSITE97 to deploy a four-pronged attack. *Four Our Environment* was conceived around four intertwined elements:

1. In the physical environment, *Árbol de la Vida*, led by Victor Ochoa, entailed the planting of trees native to California, to make a greener barrio.

2. The historical context was elucidated through *Altar Net*, a pyramid sculpture/interactive information center constructed by Armando Nuñez and Victor Ochoa, focusing on the history of Barrio Logan and Chicano Park. Murals were restored; a pedestrian walk mural was made by Ochoa and Cheryl Lindley. The first informational pamphlet on Chicano Park, including an essay by curator Gabriela Salgado, together with images, was designed by Ochoa. A video was produced, and a maquette of the park was completed by environmental designer Norma Medina. Saturday school was offered at the park.

3. The mythological setting was invoked in a sculpture made by Mario Torero, which took its form from an arrow made by the Kumeaya Indians, who inhabited this area before the arrival of Europeans. Its title, *Arrow Head*, *Victory*, alludes to the first alliance, at Arrowhead, Arkansas, of Plains Indian tribes, against invasion of their lands by the United States.

4. Cyberspace was enlisted for a virtual environment incorporating an interactive Web site designed by the father/son team of Raul Jaquez and Joaquin Jaquez. A cybertrip documented this project for inSITE97 and transported the viewer/reader/listener through Barrio Logan and Chicano Park.

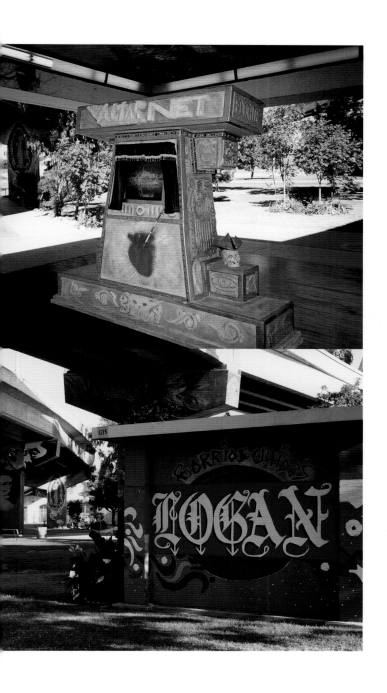

Por medio de su tenacidad y manifestaciones pacíficas, en abril de 1970 la comunidad de Barrio Logan logró convencer a la ciudad de San Diego de ceder varias hectáreas de terreno para convertirlas en parque. El espacio abierto, desprovisto ya de las manzanas de casas derrumbadas cuando se construyó primero la autopista Interstate 5 y después el Puente de Coronado Bay, habían dejado el centro del vecindario como terreno baldío. En la primavera de 1973 empezaron a pintarse murales en los contrafuertes de la autopista y desde entonces Chicano Park ha sido testigo de una gran variedad de acciones y expresiones comunitarias. Más de cuarenta murales organizados por artistas y equipos de colaboración a lo largo de California y el suroeste de Estados Unidos han transformado a los rígidos intrusos de concreto en panteón de héroes chicanos, en imaginario de la mítica tierra de Aztlán, en un comentario sobre las fuerzas que afectan al mundo actual.

Veinticinco años después de que se concluyeron los primeros murales, el envenenamiento real de la tierra es cada vez más evidente y alarmante. Los miembros de Chicano Park Artists Task Force —FUERZA (integrado en 1995 en respuesta a los planes de Caltrans de reforzar el puente contra temblores) aprovecharon inSITE97 para lanzar un ataque en cuatro direcciones. *Four Our Environment* fue concebido en torno de cuatro elementos entretejidos:

1. El ambiente físico. En *Árbol de la vida,* dirigido por Victor Ochoa, se plantaron árboles autóctonos de California para reverdecer el barrio.

2. El contexto histórico fue analizado a través de *Altar Net,* una pirámide escultura/centro de información interactivo, construida por Armando Nuñez y Victor Ochoa en torno a la historia del Barrio Logan y Chicano Park. Los murales fueron restaurados; y un mural para paseantes fue pintado por Ochoa y Cheryl Lindley. El primer panfleto informativo sobre Chicano Park fue publicado e incluía un ensayo ilustrado de la curadora Gabriela Salgado y diseñado por Ochoa. Se produjo un video; asimismo, la diseñadora ambiental Norma Medina realizó una maqueta del parque. Se ofrecieron clases sabatinas en el parque.

3. El marco mitológico fue invocado por una escultura hecha por Mario Torero que tomaba su forma de una flecha hecha por los indios Kumeaya, quienes habitaron esta zona antes de la llegada de los europeos. Su título *Cabeza de Flecha, Victoria* alude a la primera alianza de las tribus indias Plains en Arrowhead, Arkansas, contra la invasión de sus tierras por los colonizadores blancos de los Estados Unidos.

4. El ciberespacio participó por medio de un ambiente virtual que incluía una página *Web* interactiva diseñada por el equipo padre/hijo de Raul Jaquez y Joaquin Jaquez. El ciberviaje documentaba este proyecto para inSITE y transportaba a quien observaba/leía/escuchaba a través de Barrio Logan y de Chicano Park.

david lamelas

The Other Side El otro lado

EL MUNDO QUE NOS SEPARA

THE WORLD THAT DIVIDES US

fernando arias

FERNANDO ARIAS -----Calle121 # 36 - 76
Santafé de Bogotá, Colombia
Tel s + 57 1 620 4009 - 214 5200 ---------------
Fax + 57 1 620 6114

Febrero 2 1998

Señores
Carmen Cuenca
Michael Kritchman
Installation Gallery
San Diego CA.

Ref: Fotografía subasta

Estimados Carmen y Michael:

Espero que se encuentren bien.

Por favor encuentren anexo una diapositiva hecha especialmente para la subasta de inSITE. Esta debe ser ampliada 40 cms X 50 cms.

La fotografía será única copia y la diapositiva firmada en el marco se le entregará al comprador.

Disculpen la demora.

Atentamente,

Fernando Arias

Contact address until june 98:

Fernando Arias c/o OVA
4 Bellefields Road
London SW9 9UQ Inglaterra
Fax: +44 171 652 3941,

NOTA: FAVOR CONFIRMAR RECIBO DE ESTA. AL FAX EN LONDRES.

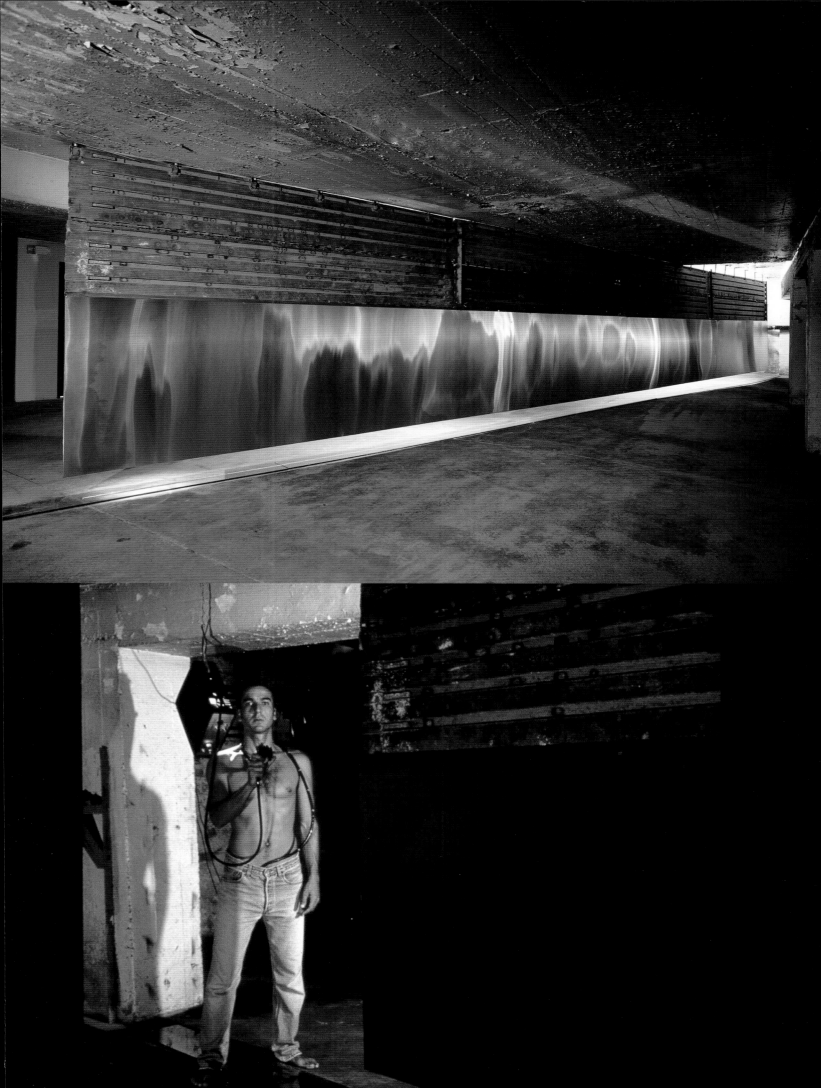

miguel rio branco

Between the Eyes, the Desert Entre los ojos, el desierto

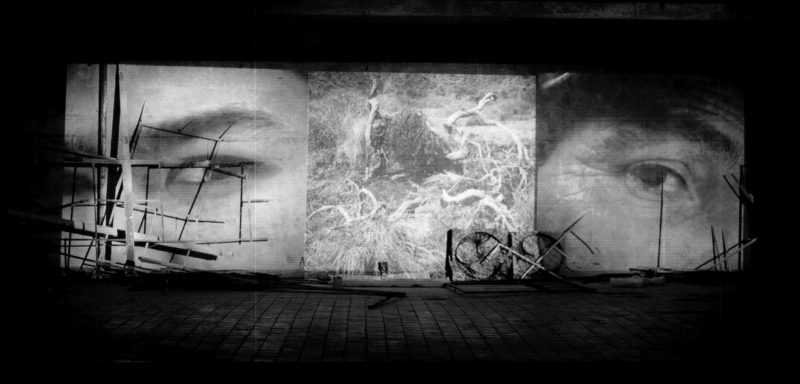

miguel rio branco

Between the Eyes, the Desert Entre los ojos, el desierto

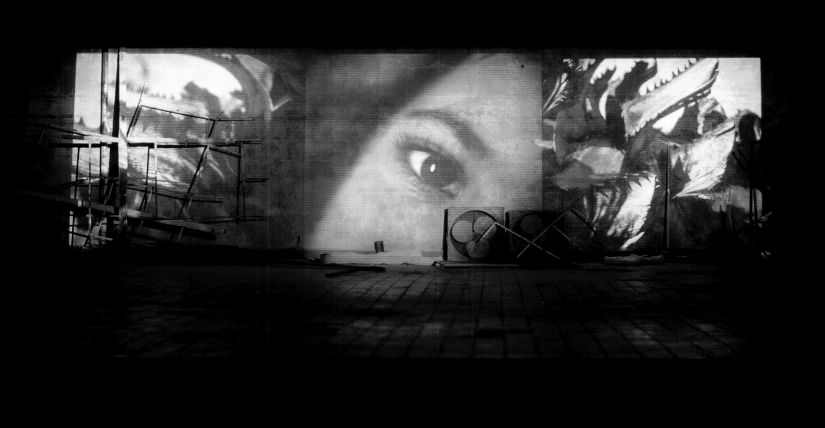

helen escobedo

Milk at the L'Ubre Mooseum

COLLABORATORS COLABORADORES

Alberto Caro-Limón

Armando Lavat

Franco Méndez Calvillo

Three rooms of the derelict Carnation building were our chosen site. The theme was an obvious one. A spoof on what is done to milk to make it an ever more marketable product.

The first room, tiled in white and known as the Launderette, would become the De-Spotting Room where cows must be washed quite white. The next would be the Freez-Dri Room since the walls were lined with rusted coils and the doors lead-lined. The third, a vast loft, contained a huge boiler at one end; this would be the finishing room, the PR Room.

The icy blue frosted Freez-Dri room had a small candlelit altar glowing above the exit door and dedicated to Santa Clara, the purple cow. A sad mooing sound was piped through the coils from a previously recorded tape.

El sitio que seleccionamos fueron tres cuartos del edificio abandonado de la Carnation. El tema era obvio: Una sátira de lo que se le hace a la leche para convertirla en un producto más comercializable.

El primer cuarto, recubierto con mosaico blanco y conocido como la Lavandería, se convertiría en el Cuarto de Desmanchado, en el que las vacas serían lavadas hasta quedar totalmente blancas. El siguiente sería el Congelador ya que los muros tenían la tubería oxidada necesaria y las puertas estaban forradas de plomo. El tercero, un galerón amplio, tenía una inmensa caldera en un extremo; este sería el cuarto de terminado, el cuarto de Relaciones Públicas.

El Congelador azul gélido tenía un pequeño altar con veladoras dedicado a Santa Clara, la vaca morada, arriba de la puerta de salida. Un triste mugir previamente grabado salía de las tuberías.

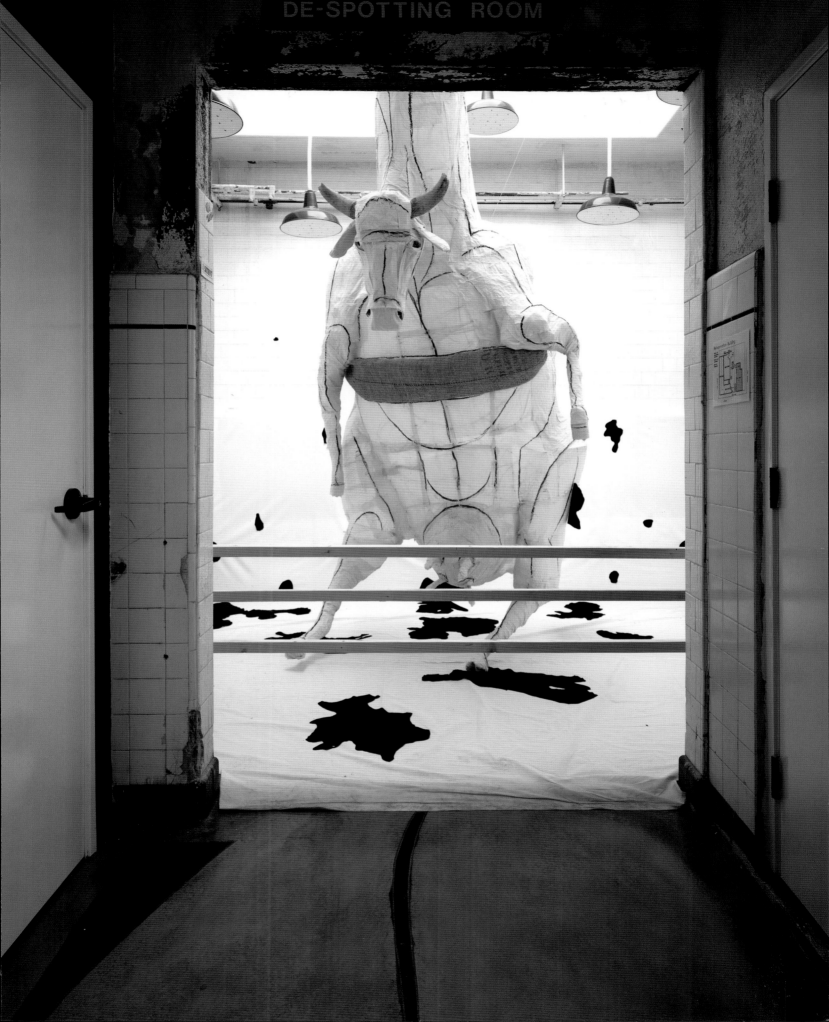

melanie smith

The Tourists' Guide to San Diego and Tijuana
La guía turística de San Diego y Tijuana

One day just before the opening of the show, I was putting the finishing touches to the installation. A tourist came in and began swirling around the postcard stand; he commented to me that the postcards looked kind of dull, "kind of like they could be from anywhere," he said, quite disgruntled, and walked out. He got it, I thought afterwards

Margaritas (holiday recipe)
The most popular drink down Mexico way is the Margarita. Put ice into a mixer, add half-part lime and three-quarter part tequila and blend for thirty seconds until the ice is smooth. Meanwhile turn a Margarita glass upside down and dip the rim in salt. Pour mixture into the glass and enjoy a delicious delight from the heart of Mexico.

Horton Plaza (the Disneyland of shopping)
A fantasy of award-winning architectural forms and colors, covering seven city blocks, Horton Plaza is a visual experience. More than just fulfilling local shopping, dining and entertainment needs, the center is ranked as the third most popular tourist attraction in San Diego.

Mission Beach (San Diego)
Mission Beach is an exclusive beach for those that want to relax in the calm of the moment. With easy parking facilities and public sanitaries, it's an ideal place for all the family.

Extracts from *The Tourists' Guide to San Diego and Tijuana* by Melanie Smith, 1997

El día antes de la inauguración de la exposición le estaba dando los toques finales a la instalación. Un turista entró y empezó a girar el mostrador de tarjetas postales. Me comentó que las tarjetas se veían medio aburridas: "Podrían ser de cualquier lugar", me dijo molesto y se salió. Después pensé que por lo menos había captado mi intención . . .

Margaritas (receta vacacional)
La margarita es la bebida más conocida de México. Para prepararla, ponga hielo en la licuadora, con medio vaso de limón y tres cuartas partes de tequila y mézclelo por treinta segundos o hasta que el hielo se frapeé. Escarche una copa con sal y disfrute la delicia y frescura del corazón de México.

Mission Beach (San Diego)
Mission Beach es una playa exclusiva para aquellos que se quieren relajar en la calma de un momento. Con estacionamiento de fácil acceso y baños públicos, es un lugar ideal para toda la familia.

Horton Plaza (la Disneylandia de las compras)
Horton Plaza, cuya fantasía de colores y multi-premiadas formas arquitectónicas abarca siete cuadras, resulta una verdadera experiencia visual. Más allá de satisfacer las necesidades de compras, restaurantes y entretenimiento, el centro se considera la tercera atracción turística más popular en San Diego.

Extractos de *La guía turística de San Diego y Tijuana* por Melanie Smith, 1997

eduardo abaroa

Sites in downtown
San Diego Sitios en
el centro de San Diego

Cápsulas satánicas black star
Border Capsule Ritual Black Star

El ritual de las *Cápsulas satánicas black star* se llevó a cabo en cinco sitios que definieron una estrella en el mapa de la ciudad. Había una máquina tragamonedas de las cápsulas satánicas en cada sitio.

Un cartel instaba al público a:

Encontrar una máquina tragamonedas satánica en San Diego

Meter una moneda en la ranura

Girar la perilla

Tomar el premio dentro de la cápsula

cuando **Tengan** todos los premios

Hacer su propio ritual satánico

Disfrutar

Mucha gente y algunos niños

hicieron su versión del

ritual satánico en su casa u oficina.

Baño de poder

¡TRUENA LA FRÁGIL SUPERFICIE DE UNA BURBUJA Y DESTRUYE EL MUNDO!

Eat

You and I are it,
Eating cupcakes.
Boring outrage.

Border Capsule Ritual was accomplished in five sites that defined the Black Star
on the city map. There was one satanic gumball machine in each site.

The public was encouraged by a poster to:

Find a Border Capsule Ritual in downtown San Diego

Drop a coin into the slot

Turn knob clockwise

Get prize inside the capsule

Read the note inside the capsule

When you **have** all the prizes,

make your own satanic ritual

Enjoy

Many people and some children
made their own versions
of the satanic ritual
with the prizes at home.

Eso

Tú y yo somos eso,
Comiendo eso,
Agujereando el escándalo.

Power Bath

Pop the thin layer of a bubble and destroy the world!

daniela rossell

The Sound of Music La novicia rebelde

rebecca belmore

Awasinake (On the Other Side) Awasinake (En el otro lado)

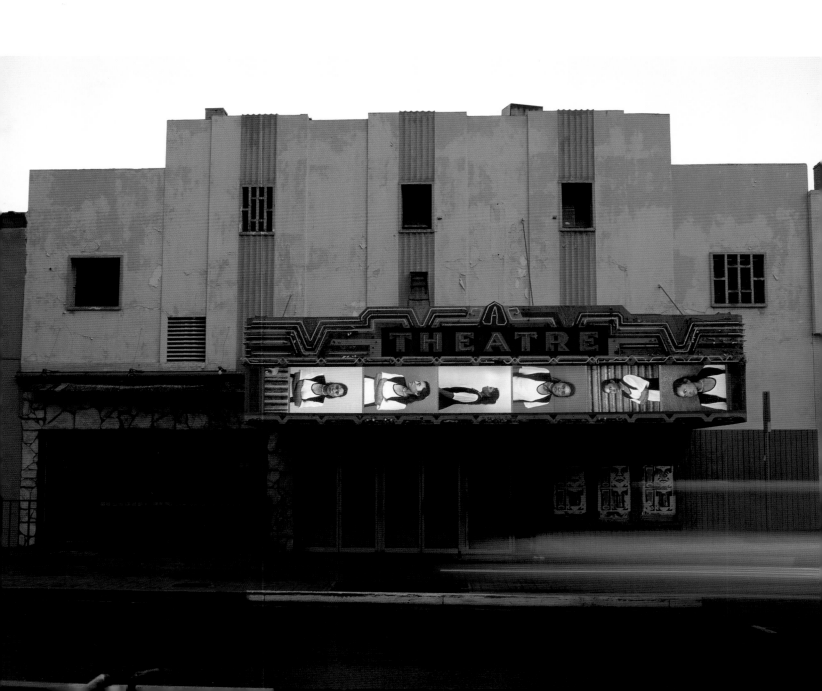

Atravieso hacia el otro lado.
I cross over to the other side.

Reconozco las historias de las
I recognize history in indigenous

mujeres indígenas paradas a la
women standing at the edge of

orilla de un lugar.
a place.

Imagino sus vidas y les doy unos
I imagine their stories and give

cuantos dólares americanos.
them a few American dollars.

Atravieso de regreso hacia un
I cross back to a faraway place.

lugar lejano.

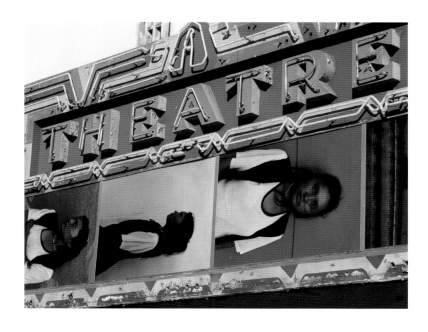

thomas glassford

City of Greens

International
Information Centers,
The ReinCarnation Project,
Children's Museum/
Museo de los Niños
San Diego

Manufacturing Eden, the ball-less wonder: pristine, aloof, seductive. Fabricando el Edén, la maravilla sin pelotas: prístino, reservado, seductor.

James Lawn the ubiquitous land rover and keeper of the greens. James Lawn el ubicuo trotamundos y cuidador de prados.

The pristine nature of his former fairways began to repulse him while the imprisoned garden of his current lay presented new handicaps. La naturaleza prístina de sus antiguos terrenos comenzó a causarle repulsión a la vez que el jardín encarcelado de su disposición actual presentó nuevas desventajas.

Sometimes the pilgrim gets misled in the trajectory. A veces el peregrino se pierde en el trayecto.

After a tortuous interrogation left him green for mulch, Lawn comes to his senses. Después de un tortuoso interrogatorio que lo dejó verde como estiércol, Lawn recupera la razón.

Lawn attempts to conquer, then evade, but essentially remains dominated by his obsession, the pursuit of a complex series of denied gardens of delight. Lawn trata de conquistar, luego evade, pero esencialmente permanece dominado por sus obesiones, la búsqueda de una serie de jardines del edén denegados.

If you paint it green, it's green. Si se pinta verde, es verde.

Trying to avoid the traps and get on the green with as few strokes as possible . . . a hole in one. Tratando de evitar las trampas y llegar al campo en tan pocos golpes como sea posible . . . un hoyo en uno

Hortus concluses sin frontera.

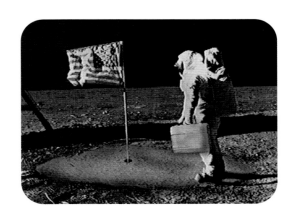

This edenic loss and emasculated vision drives the lost protagonist on to new lands. Esta pérdida edénica y visión emasculada empuja al protagonista perdido a nuevas tierras.

judith barry

Consigned to Border: The terror and possibility in the things not seen
Consignado a la frontera: el terror y la posibilidad en las cosas que no se han visto

This project is a reflection on some relationships that might be posed in a contemporary notion of "landscape." For me, the concept *landscape* functions as a series of signs that frame the dialogues between what used to be called "nature" and "culture." These dialogues, while referring to the long traditions of perspectival space, art history, natural history and geography, also now reflect the largely invisible relations of the flows of capital and technologies of representation. When I began to work on inSITE97 what was most striking was how different the cities of Tijuana and San Diego appear, even though they share essentially the same geography. The project evolved to become an interlocking series of five billboard-size images, functioning as a sign of the relationships between the two, where I used the photographic tradition, particularly collage, to render what might be invisible, more visible.

The five-sided T-shaped sign sets out a number of situations that the viewer can question. The viewer is invited to use the structure of the sign itself to set up a number of antinomies that might be provoked by comparing the various panels.

Panel 1 is the San Diego coast as it exists today in a series of classic "tourist" images—the harbor and the downtown area crossed by the ever-present airplanes.
Panel 2 is the San Diego train going from San Diego to one of the Mexican border crossings in a series of time-lapse photos.
Panel 3 is the maquiladora section of Tijuana, a fast-growing, multinational, industrial area that engages in various kinds of manufacturing. The dissolving images appearing in the panorama that burns out of control are examples of existing forms of land use as they occur along the border.
Panel 4 is a busy pedestrian crosswalk in Tijuana shown as a time-lapse series of photos.
Panel 5 is the Tijuana coastline showing three potential land uses, not yet materialized but certainly on the horizon.

Este proyecto es una reflexión en torno a algunas relaciones que pudieran plantearse en una noción contemporánea de "paisaje". Para mí, el concepto *paisaje* funciona como una serie de signos que enmarcan los diálogos entre lo que solía llamarse "naturaleza" y "cultura". Estos diálogos, aunque se refieren a las antiguas tradiciones de perspectiva espacial, historia del arte, historia natural y geografía, ahora también reflejan las relaciones en gran parte invisibles de los flujos de capital y tecnologías de representación. Cuando empecé a trabajar en inSITE97 lo que más me llamó la atención fue lo diferente que lucen las ciudades de Tijuana y San Diego a pesar de compartir una misma geografía. El proyecto evolucionó en una serie de cinco imágenes tamaño espectacular que funcionan como un signo de la relación entre ambas, donde se pretendía que el uso de la tradición fotográfica, particularmente el *collage*, hiciera de lo invisible algo más visible.

El espectacular de cinco lados en forma de T establece una serie de situaciones que el observador puede cuestionar. Se invita al observador a utilizar la estructura del signo mismo para establecer una serie de antinomias que pueden provocarse por el hecho de comparar los distintos paneles.

Panel 1 muestra la actual costera de San Diego a través de una serie de imágenes "turísticas" clásicas —la bahía y el área del centro, su cielo constantemente atravesado por aviones.
Panel 2 muestra el tren de San Diego que va de San Diego hasta la frontera mexicana a lo largo de una serie de fotos en diversos instantes.
Panel 3 muestra la sección de maquiladoras en Tijuana, un área industrial multinacional de rápido desarrollo dedicada a distintos tipos de manufactura. Las imágenes disolventes que aparecen en el panorama que se incendia sin control ejemplifican formas existentes en el uso del suelo tal y como ocurren a lo largo de la frontera.
Panel 4 muestra un crucero peatonal muy transitado en Tijuana representado a lo largo de una serie de fotografías en diversos momentos.
Panel 5 muestra tres usos potenciales de la tierra a lo largo de la costera de Tijuana que aún no se han materializado pero sin duda están a la vista.

rosângela rennó

United States Estados Unidos

[Hasta que corté una flor de tu jardín . . .]

In the seaboard, Tijuana is the most northern and western city of Mexico, but 50 percent of its population is comprised of immigrants. The thirty-two Mexican states are represented, in a small scale, in the urban landscape that presses itself against the frontier wall—a patch-work of people proceeding from all the states, working, living on charity, or simply waiting. **[Detrás del aparente caos, hay un verdadero desmadre.]** The identity of Tijuana is, at the same time, the lack of identity of a people that desires to be the Other and the strongest manifestation of the *Mexicanidad.* **[De todos modos, Juan te llamas.]**

The physical and economic barrier established between USA and Mexico creates a "zone of density" in the Mexican side, translated by a sensorial storm in Tijuana: profusion of colors, people, flavors, smells, sounds, heat, sex, etc. Tijuana seems to seduce the neighbor through the amplification of its natural attributes **[gallina cacaraquienta es la que se toma en cuenta]**, intentionally exploiting the *naiveté* of the senses of the Other. **[Él se asusta de la mortaja y se abraza al muerto . . .]** This game couldn't be played without all this contingent of working immigrants who make, spice, enjoy, and offer this melting pot. **[¡Ora es cuando, chile verde, le has de dar sabor al caldo; Ojalá sea cola y pegue!]**

Born in Nayarit and based in Tijuana, Eduardo Zepeda, a photographer specializing in wedding pictures, was invited to document the *eternal moment* of immigrants from each Mexican state in their very work places. **[A cada capillita le llega su fiestecita.]** More than a photographer, he was the spokesman of the complexity of the human landscape, transposed to a group of sixteen images that represented the United States of Tijuana. **[Sólo que la mar se seque no me bañaré en sus olas . . .]**

[At last you've noticed this flower in your garden . . .]

En el litoral, Tijuana es la ciudad más al noroeste de la República Mexicana con una población constituida por un 50 por ciento de inmigrantes. En este paisaje urbano que se comprime contra la muralla divisoria están representados, a menor escala, los treinta y dos estados de la República, una mezcla de personas provenientes de todos los estados, que trabajan, viven de la caridad o simplemente esperan. [Behind the chaos you see, lies a pandemonium of unimaginable dimension.] Paradójicamente, la identidad de Tijuana es la falta de identidad de un pueblo que desea ser el Otro y la más fuerte manifestación de la mexicanidad. [Put on airs as you please; you're still just Johnny.]

La barrera física y económica establecida entre los Estados Unidos y la República Mexicana crea una zona de densidad en el lado mexicano, traducida por una tempestad sensorial en Tijuana: profusión de colores, personas, sabores, olores, sonidos, calor, sexo, etc. Tijuana parece seducir al vecino a través de la amplificación de sus atributos naturales [the cackling hen draws the farmer's praise], intencionalmente explotando la naiveté de los sentidos del Otro. [He recoils from the shroud yet he embraces the corpse . . .] Este juego no podría jamás ser jugado sin todo el contingente de trabajadores inmigrantes que hacen, sazonan, disfrutan y ofrecen este calderón cultural. [Now's the time, chili pepper, to spice up the broth; let's hope it's glue and it sticks!]

Nacido en Nayarit y residente en Tijuana, Eduardo Zepeda, un fotógrafo especializado en retratos de bodas, fue invitado a documentar el *eternal moment* de los inmigrantes de cada estado de la República en sus locales de trabajo. [Even the littlest chapel has its feast day.] Más que un simple fotógrafo, Zepeda fue el portavoz de la complejidad del paisaje humano, transpuesta en una serie de 16 imágenes que representan los Estados Unidos de Tijuana. [I'll keep sailing 'til the seas run dry . . .]

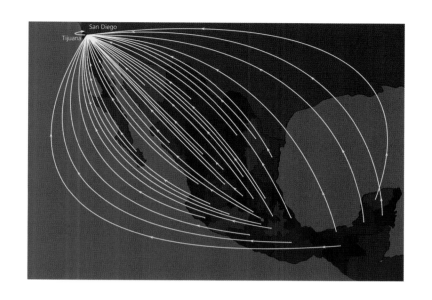

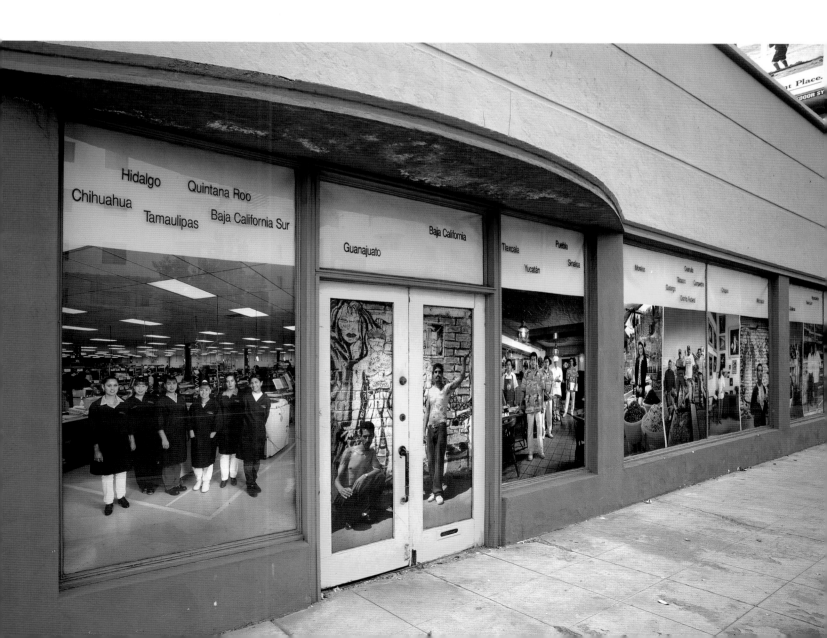

anna maria maiolino

Podría haber muchos más que éstos There Could Be Many More Than These

Esta instalación estuvo realizada por la repetición de la acción del gesto sobre la materia, la arcilla.

El gesto, también es naturaleza, no se repite —en lo similar está lo diferente.

This installation was accomplished by the repetition of the action of the gesture on matter—clay.

The gesture, also being of the realm of nature, does not repeat itself—in the alike, there is the different.

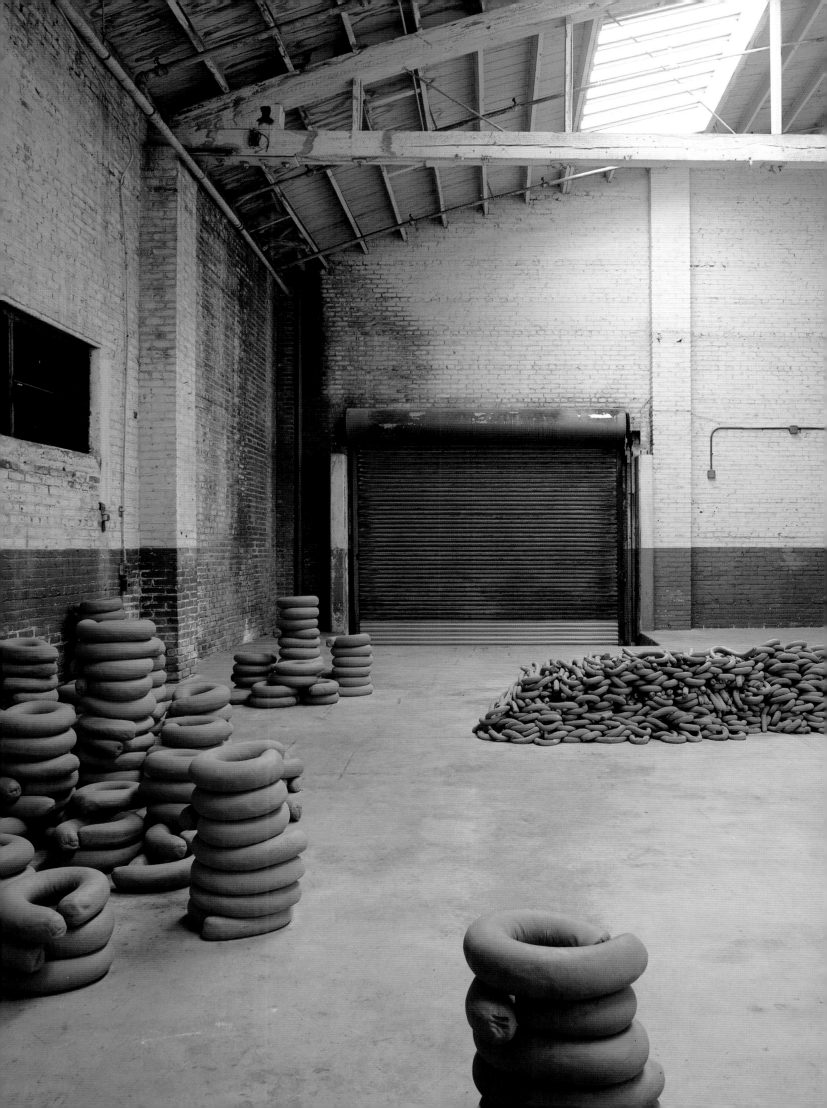

gonzalo díaz

La tierra prometida The Promised Land

Children's Museum/
Museo de los Niños
San Diego

Creo posible que de la sola descripción de los "materiales" —en su sentido más extenso— de esta obra, podría desprenderse algún sistema de análisis para su contextualización relativa al conjunto de obras exhibidas en inSITE97:

1. El título de la obra presuponía la noción de "misión" y hacía resonar aquellos grandes relatos de viajes y migraciones mí(s)ticas ligadas a la sobrevivencia óntica y a la consecuente "búsqueda de la felicidad".

2. El espacio arquitectónico del sótano del Children's Museum/Museo de los Niños, en San Diego, su extensión, su marcada estructura ortogonal y su desconexión atmosférica con la ciudad, era no sólo el soporte de la instalación, sino la determinación de su emplazamiento. Obligaba al espectador a privilegiar la mirada sobre los otros sentidos mientras caminaba por la pieza.

3. La estructura del Viacrucis —reducción conceptual de un viaje mí(s)tico, desplazamiento de un trayecto dividido en 14 estaciones— estructuraba a su vez la disposición, emplazamiento ortogonal que quedaba marcado por la excesiva iluminación de los numerales romanos de bronce.

4. Los 14 nombres de figuras retóricas en neón azul, asignados a cada una de las 14 estaciones, reforzaban esta idea de desplazamiento y torsión. Se referían principalmente al estatuto de la metáfora —*traslatio*— poniendo énfasis en la descripción de operaciones traslativas.

5. Por último, el espectador encontraba en su recorrido por cada columna numerada y titulada con luz, una figura enigmática sobre una repisa —siempre igual y siempre distinta— que insinúa su corporeidad alada, pero a la que sin embargo, nunca podremos asignarle un nombre que traspase su envoltorio brillante y fúnebre.

To my mind, a description of the "materials" in this work—if we understand "materials" in the broadest sense of the word—could in itself constitute a system of analysis for contextualizing the group of works exhibited in inSITE97.

1. The title of the work presupposed the notion of a quest, a vision that resonated with the great sagas of journeys and mystical/mythical migrations that have long been intertwined with ontic survival and thus the "search for happiness."

2. The architectural space of the basement in the Children's Museum/Museo de los Niños, San Diego—vast, orthogonal, and isolated from the city above—not only provided the foundation for this installation but also determined its configuration. It forced the viewer to privilege sight over other senses as he or she traversed the installation.

3. The structure of the Way of the Cross—a conceptual model of a mystical/mythical journey along a trajectory that is divided into fourteen stations—set in motion another displacement, this one of language. Here, as in the traditional Way of the Cross, each station retold a part of the story in a progression marked out by the knife edges of light that illumined a series of Roman numerals in bronze.

4. The fourteen names of the rhetorical figures, one per station, were spelled out in blue neon. They underscored the sense of displacement and torsion and alluded to a metaphorical transmutation, and especially to the processes by which such figurative transformations occur.

5. As the viewer made his or her way past the fourteen numbered and neon-titled columns, he or she found each one crowned by an enigmatic figure—at once both like and unlike the others—that intimates a winged corporeality, an essence that yet can never be named with a name that transcends its brilliant and funereal wrappings.

quisqueya henríquez

Esta experiencia (ya no quisiera denominarla de otra manera), o esta cosa, fue un antilaberinto, fue una estructura arquitectónica cuyo diseño cuadriculado y racional permitió, una vez dentro, salir sin dificultad.

El espacio donde aconteció esta experiencia estuvo dividido en porciones iguales por una cuadrícula que a su vez cumplía las funciones de organizar e inducir los movimientos o desplazamientos de quienes lo penetraban. El sentido de los desplazamientos en este espacio se producía en relación a los puntos cardinales, limitando al mínimo las posibles combinatorias de movimiento.

El antilaberinto estuvo construido a manera de maqueta para apropiarle su cualidad de preexistente, tratando de establecer un juego entre lo real y lo irreal con los espectadores que decidían recorrerlo. Fue una maqueta que respetaba algunos elementos de su conformación habitual como los materiales (provisionales, efímeros) y traicionaba otros como las leyes de la escala.

La altura de cada eje de la retícula no tomaba en cuenta el espacio, estaba determinada a partir de la escala del cuerpo humano. El cuerpo del sujeto penetrador quedaba dividido en dos mitades por los ejes que conformaban la cuadrícula.

Esta experiencia fue acerca del orden, y también del caos. El orden si es que éste existe, es frágil, es efímero, aunque intente regenerarse constantemente. El antilaberinto fue un enigma descifrado, no hubo trampas, se sabía desde un principio donde estaba la entrada y donde estaba la salida, que desde cualquier punto del espacio se divisaban.

El orden sólo se vio afectado por esa amenaza de irrealidad que fue la maqueta, fue un orden ficticio. Fue como si se penetrara un sueño, un sueño blanco, donde no hubo referencias, ni historia, sólo estuvieron los ejes, que también fueron obstáculos, con los que no debíamos chocar para no afectar su alineamiento en el espacio, para no intervenir en su estado perfecto.

This experience (I would rather not describe it any other way) was an anti-labyrinth, an architectural construction that in its rational, cross-sectional design allowed anyone who entered to exit freely.

The space where this "experience" took place was divided into equal quadrants that both ordered and encouraged movement on the part of those who entered. The sensation of spatial shifts in one's orientation to the cardinal points limited the possible combinations of movement to a minimum.

The anti-labyrinth was constructed to resemble an architectural model, removing all clues to any prior existence and setting up an interplay between the real and the unreal. The model respected certain rules of architectural modeling—it made use of temporary, ephemeral materials—but it broke other rules, including the laws of scale.

The height of each axis did not reflect the available space so much as the scale of the human body. Each entrant was divided into two halves by the axes that shaped the cross-sectional space.

The experience was suggestive of order, but also of chaos. Order, if it exists at all, is fragile, ephemeral, even though it tries constantly to assert itself. The anti-labyrinth was an indecipherable enigma. It held no traps or tricks. The visitor knew from the outset where the entrance and exit points were. They were clearly visible from any point.

Yet order was threatened—by the possibility of unreality subsumed in the model. This order was a fiction. It was like trying to enter a dream, a white dream in which there are no reference points, no history, only the axes, and perhaps obstacles that we must avoid for fear of changing their spatial alignment or upsetting their perfect state.

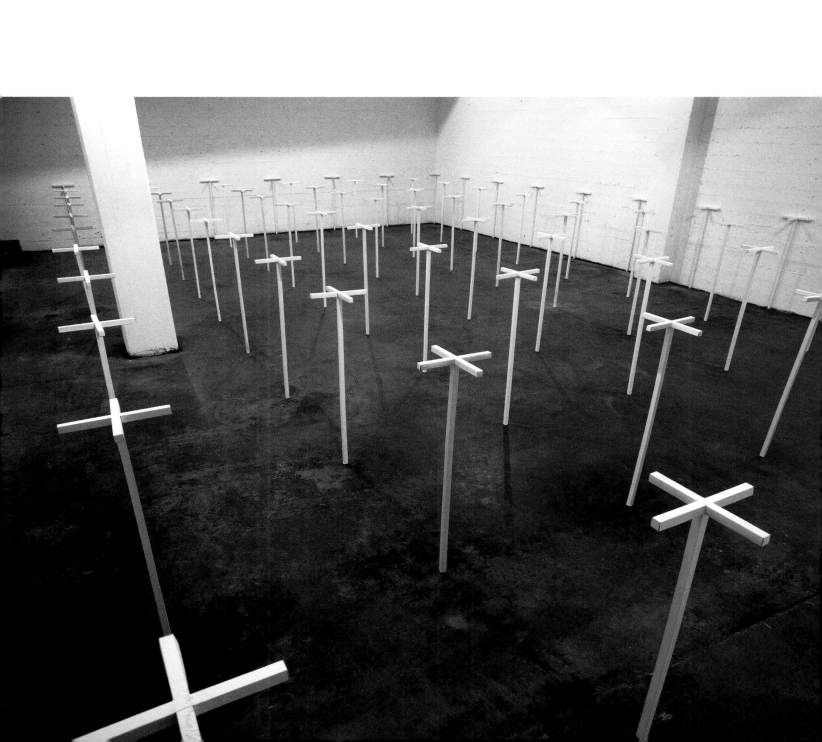

lorna simpson

Call Waiting

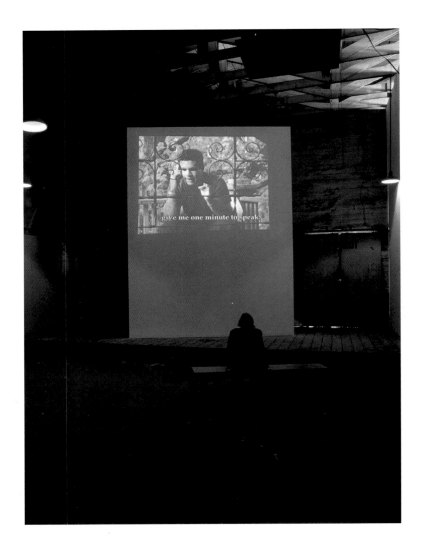

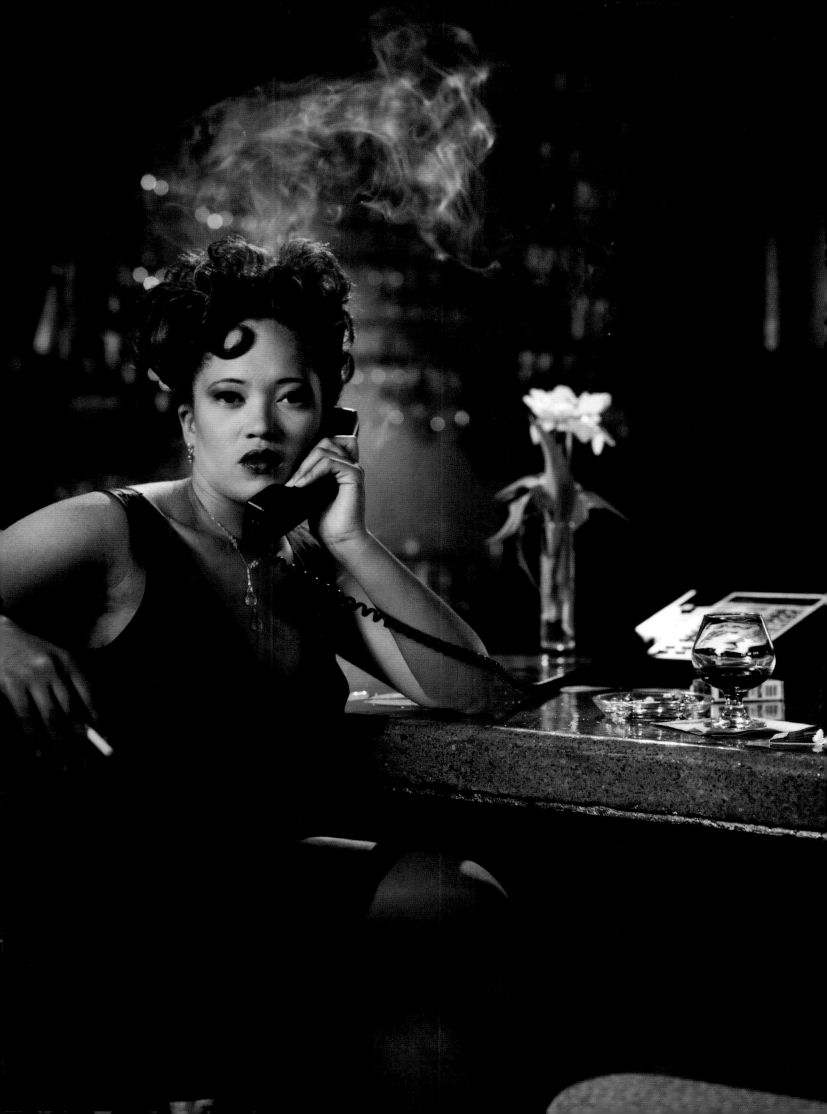

deborah small

Rowing in Eden Remando en el Edén/Peleando en el Edén/Formando Hileras

COLLABORATORS COLABORADORES

William Bradbury

Dana Case

Patricia Mendenhall

Rowing in Eden, an installation and digital multimedia presentation, explores the historical relationship of women and plants, focusing on the herbalists, healers, diviners, and wise women who became known as "witches." Historian Gerda Lerner writes that what has been most important for women in their search for feminist consciousness is a re-establishing of our relationship to the divine, a relationship that was severed with the rise of monotheistic and patriarchal religions. *Rowing in Eden* is part of that search—an attempt to transform narratives into more complex, paradoxical, and ultimately empowering visions of inter-connection and communion.

Rowing in Eden focuses not so much on the persecution of witches and midwives but on the extraordinary powers attributed to them as well as their own sense of power. An exploration of mystical consciousness, the ecstatic and incantatory voices in *Rowing in Eden* speak of luminous moments of insight and epiphanies of inexplicable beauty.

Remando en el Edén/Peleando en el Edén/Formando Hileras es una instalación y presentación digital multi-media que explora la relación histórica de las mujeres y las plantas, enfocándose en las hierberas, curanderas, adivinadoras y mujeres a quienes se conoció como "brujas". La historiadora Gerda Lerner escribe que lo más importante para las mujeres en la búsqueda de su conciencia feminista ha sido el re-establecer nuestra relación con lo divino, misma que fue cercenada con el surgimiento de las religiones monoteísta y patriarcales. *Remando en el Edén* es parte de esta búsqueda y pretende transformar las narrativas en visiones complejas, paradójicas y últimadamente en visiones que faculten la interconexión y comunión.

Remando en el Edén no trata tanto de la persecución de las brujas y parteras, sino de los extraordinarios poderes que se les atribuían así como de su propio sentido del poder. Como exploración de la conciencia mística, las voces estáticas y los conjuros en *Remando en el Edén* hablan de momentos luminosos de toma de conciencia, epifanías de belleza inexplicable.

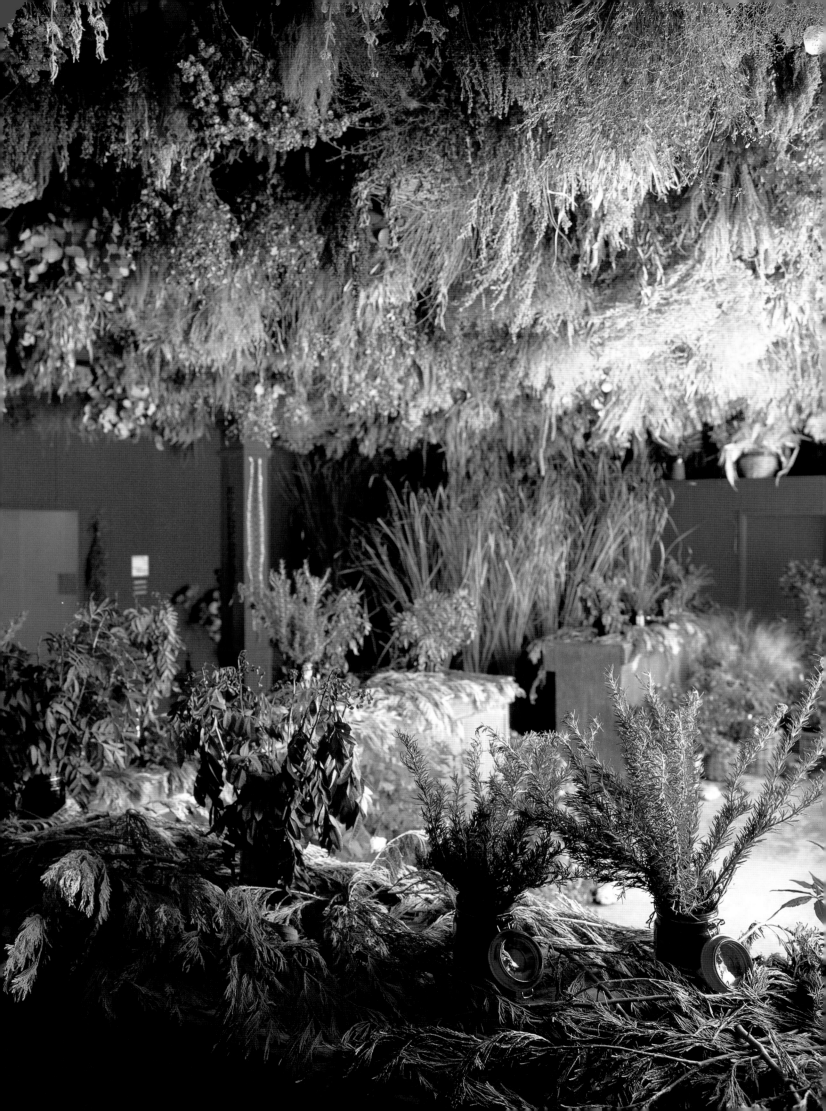

gary simmons

Desert Blizzard Tormenta del desierto

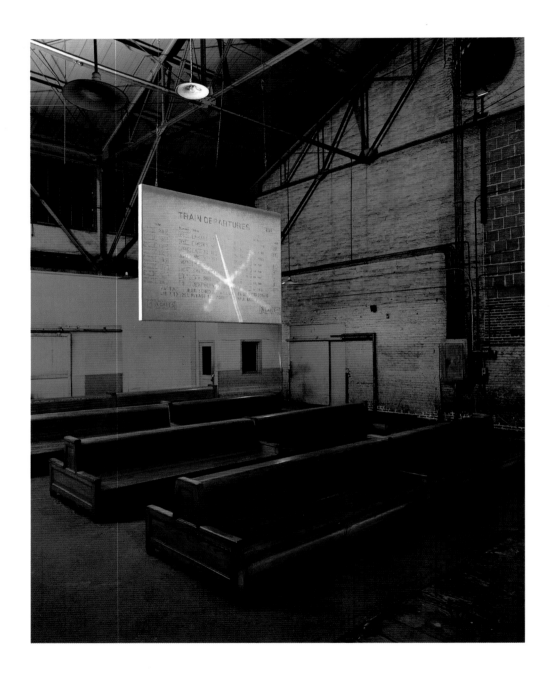

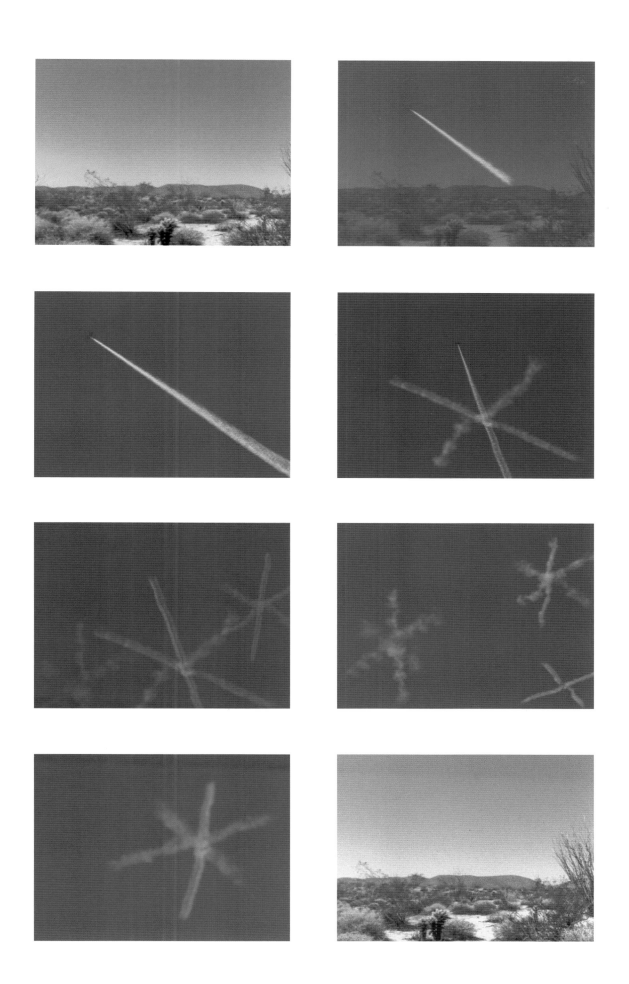

The Old People Speak of Sound: Personality, Empathy, Community

GEORGE E. LEWIS

I'm going to tell a story about community, from a musician's perspective. Along the way I'm going to venture into some uncharted territory—uncharted for me, anyway. Recently I attended a performance of Herbie Hancock and Wayne Shorter at a well-known outdoor venue for jazz in San Diego. Now it must be remembered that Hancock and Shorter, in the musicians' parlance, would be considered "elders" whose utterances must be reviewed with great care, even if we younger musicians aren't always sure what they are saying now.

At this event, the two artists seemed to be experimenting with new approaches to form and materials; what they were playing was considerably different from the music for which they had become known. After the musicians had played their first piece, lasting about eight minutes, a fair number of people rose from their seats and left. One listener, who had waited for months to attend this concert of two innovative giants of improvised music, remarked, "Where are those people going? Is this a bathroom break?"

Of course, it could be said that the people who left "didn't get the message" that Hancock and Shorter were trying to convey. Others might have

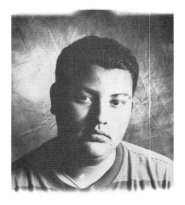

felt that the two artists should have conveyed a different message, one perhaps more "accessible" to that apocryphal creature known as "the listener" or "the audience." Whatever the message, questions concerning the means and conditions of travel that these sonic messages experience along their route have been fundamental to my own experiences, working as I do at the nexus of improvised music and interactive computer music technology.

In African-American improvised musical tradition, personal narrative, or "telling your own story," takes on primary aesthetic significance. In this music, part of learning to tell your own story is developing your own "sound" on an instrument. The improvisor and composer Yusef Lateef tells us that "The sound of the improvisation seems to tell us what kind of person is improvising. We feel that we can hear character or personality in the way the musician improvises." Essentially the same notion was advanced in the 1940s by the improvisor Charlie Parker. In an interview, Parker maintained that "Music is your own experience, your thoughts, your wisdom. If you don't live it, it won't come out of your horn."

The concept of "sound" becomes a metaphorical pointer to deeper levels of meaning, beyond simple, objectified morphologies of pitch or timbre. The construction of one's own "sound" becomes an expression of personality, an assertion of agency, and an assumption of responsibility. Concomitantly, the reception of sound—or "listening"—becomes an encounter with history, memory, identity and personality, where the listener is charged with an equal measure of responsibility.

For the beginner, the process of finding one's own sound almost always commences with the emulation of other improvisors. Dizzy Gillespie was once quoted as saying that beginning improvisors start by "playing exactly like somebody else." In this way, maintains historian Wilmot Fraser, "the prospective improvisor . . . is enculturated into a way of listening and of regarding the environment A way of hearing develops, a preferred musical language, the terms and patterns of which one subconsciously employs to listen to the world."

Las personas mayores hablan de sonido: personalidad, empatía y comunidad

TRADUCCIÓN POR MÓNICA MAYER

Les voy a relatar una historia sobre el concepto de comunidad desde el punto de vista de un músico. En el camino voy a adentrarme en algunos territorios vírgenes, al menos algunos que yo no he explorado. Recientemente asistí a un concierto de Herbie Hancock y Wayne Shorter en un lugar muy conocido al aire libre en San Diego donde tocan jazz. Recordemos que en el lenguaje de los músicos, Hancock y Shorter son considerados "personas mayores" cuyas palabras deben analizarse con cuidado, aun cuando nosotros como músicos jóvenes no siempre estemos seguros de lo que están diciendo ahora.

En este evento, ambos artistas aparentemente estaban experimentando con nuevos enfoques hacia la forma y los materiales; lo que tocaban era considerablemente diferente a la música que los había dado a conocer. Después de que los músicos ejecutaron su primera pieza, que duró cerca de ocho minutos, muchas personas se pusieron de pie y se marcharon. Un melómano que había esperado meses para asistir al concierto de estos dos gigantes innovadores de la música improvisada comentó: "¿A dónde van esas personas? ¿Acaso es un descanso para ir al baño?"

Sin duda se podría afirmar que las personas que se marcharon "no comprendieron el mensaje" que Hancock y Shorter intentaban transmitir. Otros podrían haber sentido que estos dos artistas deberían haber expresado un mensaje diferente, quizá uno más "accesible" a esa criatura apócrifa conocida como "el melómano" o "el público". Cualquiera que haya sido el mensaje, las preguntas relacionadas con los medios y condiciones de viaje que estos mensajes sonoros sufren en su trayecto han sido fundamentales para mi propia experiencia, al trabajar, como lo hago, en el nexo de la música improvisada y la tecnología de la música digital interactiva.

En la tradición afro-americana de música improvisada, la narración personal o el "contar tu propia historia" tiene un significado estético primordial. En esta música, parte de relatar la historia personal implica desarrollar un "sonido" propio a través de un instrumento. El improvisador y compositor Yusef Lateef nos

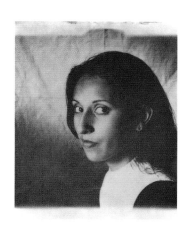

dice: "El sonido de la improvisación parece decirnos qué clase de persona está improvisando. Sentimos que podemos escuchar el carácter o la personalidad del músico en la forma en la que improvisa". En la década de los años 40, el improvisador Charlie Parker esencialmente propuso lo mismo. En una entrevista, Parker afirmó: "La música es tu propia experiencia, tus pensamientos, tu sabiduría. Si no se vive, no sale de tu saxofón".

El concepto de "sonido" se convierte en un indicador metafórico de niveles de significado más profundos, más allá de las sencillas morfologías objetivadas del tono o el timbre. La construcción de un "sonido" propio se traduce en la expresión de la personalidad, en una afirmación del poder personal y el asumir una responsabilidad. Concomitantemente, la recepción del sonido o el "escuchar" se convierte en un encuentro con la historia, la identidad y la personalidad en la que el melómano asume la responsabilidad en la misma medida.

Para el principiante, el proceso de descubrir su propio sonido casi siempre empieza emulando a otros improvisadores. Se afirma que Dizzy Gillespie alguna vez dijo que los improvisadores principiantes tienen que empezar "tocando exactamente igual que otra persona". En este sentido, el historiador Wilmot Fraser sostiene: "el futuro improvisador cultiva y aprende una

This process of modeling amounts to a kind of musical analysis, based in orature, and in the body. It is a kind of listening that is oriented outward, actively seeking to relate the world to one's own experience. You find out who you are by connecting with other people, and by connecting your story with all the others out there.

Powerful support for these musical insights comes from a seemingly distant quarter. The neuroscientists Francesca Happe and Uta Frith, in studying the behavior of people with autism, assert that human beings routinely assume that both physical gesture and verbal utterance are pointers to a person's inner mental state. The two scientists use the metaphor of "reading minds" to describe this parsing and attribution of intention, which for them is fundamental to our ability as human beings to make sense of the world.

For humans to be able to associate gesture with mental intention depends upon a primordial awareness that there are other minds out there besides our own. This, in the view of Frith and Happe, is precisely the difficulty that people with autism face—the inability to theorize the presence of other minds, other sources of agency. Ultimately, the possibility of empathy is difficult to realize.

But it is not only people with autism who are denied the sense of empathy which grounds the full richness of our experience of the world. As we see all too often, a kind of autism of culture afflicts our society at the present time. The inability of people to hear the experience of others, the insouciant willingness to present their own experiences as a measuring rod to judge those of others, is a form of cultural autism that is most often articulated as power—the power of not needing to listen to the experience of difference.

Through the intimacy of duo interaction, Hancock and Shorter were simply following the outlines suggested by African-American musical culture. Here, the recounting of history—by the griot, your parents, or other members of the community—is reinforced through an exchange of narratives, an interaction with other stories, where people learn to listen as a fundamental aspect of what it means to be human. But now, oral culture is just too slow, too inefficient, and too dangerous. We don't have the time to listen, and sound has become "sound-track." We don't need to be aware of those other minds because we already know what they are going to say; we are just waiting for the confirmation of what has already been supplied.

Now that Hancock and Shorter have moved on to other ways of hearing and playing, one wonders what they must think of the heavily scripted media encounters surrounding the recycling and commodification of their previous musical efforts. This minstrelization of a previously transgressive noise—bebop as postmodern parody—now comes securely bundled with a prescriptive aesthetics that seeks to beatify the canned re-production through "can-onization" of its original model.

Thus, the safe confinement of an historical symbology which, in its time, embodied an implicit challenge to systems of domination, is strangely paradigmatic of corporate-mediated culture's capacity for removing—or at least restraining—the inconveniences of interactivity. What ultimately develops is a reassuring (to some) foreclosure of the dangerous possibility that empathetic communication might promote the internalization of alternative value systems—perhaps leading, as it once did, to the formation of strong communities, relatively immune to pressure from corporate-driven agendas.

As a substitute we are provided with the trope of "evocation" or "expression" of emotion—a trope that constructs music as a solipsistic activity centered on personal pleasure. Both musicians and listeners, in this view, become equally self-centered, coming together to celebrate their alienation, while the listener, conditioned through years of commodification to be unaware of music's dialogic power, waits impatiently—yet with utter passivity—for the music to "do it to me." Thus, as interaction is frustrated, personal agency is revoked. Instead of the kinds of sounds for which people have risked their very lives, we receive a faded emblem for our alienated, commodified times.

forma de escuchar y de entender su entorno . . . desarrolla una forma de escuchar, la preferencia por un lenguaje musical, los términos y patrones que uno emplea subconscientemente para escuchar al mundo".

Este proceso de formación equivale a un cierto análisis musical, basado en la oralidad y en el cuerpo. Es una forma de escuchar orientada hacia lo externo que busca activamente relacionar al mundo con la experiencia personal. Uno se descubre a sí mismo al conectarse con otras personas y al relacionar la historia personal con las de los otros.

Estos conceptos en torno a la esencia de la música se han visto confirmados por estudios en un área aparentemente sin ninguna relación. En sus estudios del comportamiento de personas con autismo, las neurólogas Francesca Happe y Uta Frith comprobaron que los seres humanos rutinariamente asumen tanto los gestos físicos como lo que dicen verbalmente son indicios del estado mental interno de una persona. Ambas científicas utilizan la metáfora "leer mentes" para describir cómo se efectúa esta decodificación y cómo atribuimos intenciones, aspecto que consideran fundamental en nuestra habilidad como humanos para interpretar el mundo.

Para que los humanos logremos asociar gesto con intención mental es necesario que tengamos la conciencia básica de que existen otras mentes aparte de la nuestra. En opinión de Frith y Happe, ésta es precisamente la dificultad que enfrentan los autistas: su incapacidad de conceptualizar la presencia de las mentes de otros, otras fuentes con poder de acción. En otras palabras, les es difícil lograr la empatía.

Pero no sólo a los autistas les está negado el sentido de la empatía que fundamenta la riqueza de nuestra experiencia del mundo. Como vemos sucede con demasiada frecuencia, nuestra sociedad actual padece un cierto tipo de autismo cultural. La incapacidad de la gente para escuchar la experiencia de otros, el deseo irreflexivo de presentar su propia experiencia como vara para juzgar a otros, es una forma de autismo cultural que con mayor frecuencia se articula como poder —el poder de no necesitar escuchar la experiencia de la diferencia.

Hancock y Shorter, en la intimidad de la interacción a dúo, simplemente estaban siguiendo los lineamientos sugeridos por la cultura musical afro-americana. En ella, la transmisión de la historia a través del *griot*[1], los padres u otros miembros de la comunidad se ve reforzada por el intercambio de narraciones o por la interacción con otros relatos en los que la gente aprende a escuchar como un aspecto fundamental lo que significa ser humano. Pero ahora, la cultura oral es demasiado lenta, ineficiente y peligrosa. No tenemos tiempo de escuchar y el sonido se ha convertido en "banda sonora". No necesitamos estar conscientes de esas otras mentes porque ya sabemos lo que van a decir y sólo estamos esperando la confirmación de lo previamente establecido.

Ahora que Hancock y Shorter han pasado a otras formas de escuchar y tocar, uno se pregunta qué pensarán de la cosificación y el reciclaje de sus esfuerzos musicales anteriores que han sido tan mediatizados. Como en las antiguas funciones de cómicos disfrazados de negros, lo que anteriormente fue un ruido transgresor —el *bebop* como una parodia posmoderna— ahora llega bien empaquetado en una estética prescriptiva que pretende beatificar la reproducción enlatada a través de la *can-onization* de su modelo original.

De tal suerte que el confinamiento seguro de una simbología histórica de lo que en su momento constituyó un reto implícito a los sistemas de dominación, es extrañamente paradigmático de la capacidad de la cultura corporativa mediatizada para remover, o por lo menos restringir, las inconveniencias de la interactividad. Lo que finalmente se desarrolla es un impedimento reconfortante (para algunos) de que la peligrosa posibilidad de que la comunicación empática pueda promover la internalización de sistemas de valores alternativos y que esto pueda llegar, como alguna vez sucedió, a la formación de comunidades fuertes relativamente inmunes a la presión de los intereses corporativos.

Como alternativa se nos presenta un tropo de "evocación" o "expresión" de emoción. Un tropo que considera a la música como una actividad solipsista centrada en el placer personal. Desde este punto de vista, tanto los músicos como el público están centrados en sí mismos y sólo se reúnen para celebrar su enajenación. Así, el público, condicionado a lo largo de años de cosificación, a permanecer ajeno al poder de diálogo de los músicos, espera impacientemente, aunque con absoluta pasividad, para que la música "lo prenda". De esta forma la interacción se frustra, y se revoca el poder personal. En lugar de la clase de sonidos por los que la gente ha arriesgado sus propias vidas recibimos emblemas desgastados de nuestros tiempos cosificados y enajenados.

A decade after Charlie Parker, Thelonious Monk and many others began their pioneering experiments in real-time music-making, the composer John Cage began to articulate his own, contrasting vision. In his important manifesto, "Silence," Cage described sound—all sound—as having four attributes: loudness, duration, pitch, and timbre. In contrast to Parker and Lateef's understanding that sounds are meaning-rich carriers of identity and history, Cage, by distancing sounds from "taste" and "psychology," presents us with a substantially different notion of our experience of sonic community.

However useful this view of sound might have been as a way of orienting composers toward new vistas, it founders on the shoals of our complex everyday experience. The poverty of sonic experience suggested by this radical reduction of our rich acoustic-psychological ecology to a collection of objective, autonomous morphologies (apprehensible "in themselves") becomes (perhaps unwittingly) prophetic of a world in which relationships between sounds, and between sounds and their environments, become arbitrary, even unnecessary.

Incidentally or not, Cage had much to say—most of it unremittingly negative—about both improvisation and African-American musical culture. As an African-American improvisor, however, my own experience of sound contrasts markedly with that outlined in "Silence." The discursive field outlined by Cage, where sounds lack relationships to culture, history or memory, provides fertile philosophical topsoil for an objectifying commodification of sound, where sound is distanced from interactivity and connectivity, from intentionality and empathy. Sounds become radically devalued—ultimately transformed into worthless trinkets, divorced from time and place.

Our daily lives, however, provide powerful evidence to the contrary. Certainly in my hometown of Chicago (or what the Art Ensemble of Chicago once renamed "Chi-Congo"), a great diversity of highly charged sonic environments is on regular display. One can quickly traverse the distance from the peaceful yet insistent clangor of the University of Chicago's Rockefeller Chapel Carillon to the rude intrusion of gunfire during Sunday church services in Cabrini-Green. Here, even very young children are obliged to learn a particular kind of acoustic ecology, one related to the survival value of parsing sonic utterance. In the words of one parishioner, "you could even hear the gunfire while we were singing."

As improvisors—not only those people who create music in the performative moment, but all of us, at each moment of our lives—we know, apart from all intellect, that sounds do mean, and that behind the mind, the sound announces the soul. Erroll Garner once said that "If you take up an instrument, I don't care how much you love somebody, how much you would like to pattern yourself after them, you should still give yourself a chance to find out what you've got and let that out." What the old people, the elder musicians, were trying to tell us, is that we must not simply let sounds wash over us, in passive submission to distant, disembodied authority.

Many times, in many different ways, I have heard the elders say that hearing sounds is an active, dialogic process, where we present alternatives to what we are hearing. Our task is to establish and facilitate connections between one person and another—to articulate our dual roles as both improvisors and listeners. This is the message of improvised music—working through an awareness of sound toward the affirmation of identity, the assertion of agency, and the formation and nurturance of community.

A version of this essay was presented at the conference *Private Time in Public Space,* organized as part of inSITE97, at the Copley International Conference Center, Institute of the Americas, University of California, San Diego, 21 November 1997.

George E. Lewis, professor of music at the University of California, San Diego, is a composer, trombonist, and computer/installation artist who has worked with artists from Anthony Braxton to Count Basie.

Una década después de que Charlie Parker, Thelonious Monk y muchos otros comenzaron a abrir brecha con sus experimentos en la creación de música en tiempo real, el compositor John Cage empezó a articular su propia visión en sentido opuesto. En su importante manifiesto "Silencio", Cage afirma que el sonido, todo el sonido, posee cuatro atributos: sonoridad, duración, tono y timbre. A diferencia de Parker y Lateef, para quienes los sonidos son portadores ricos en contenidos de identidad e historia, Cage divorcia a los sonidos del "gusto" y la "psicología", nos presenta con una noción substancialmente diferente a la de nuestra experiencia de comunidad sónica.

Por más útil que sea este punto de vista del sonido para encaminar a los compositores por nuevos derroteros, zozobra frente a la multitud de nuestras complejas experiencias cotidianas. La pobreza de la experiencia sonora sugerida por esta reducción radical de la rica ecología acústica-psicológica a una colección de morfologías autónomas y objetivas (entendibles "en sí mismas") profetiza (quizá inadvertidamente) un mundo en el que las relaciones entre los sonidos, y entre los sonidos y sus entornos, resultan arbitrarias e incluso innecesarias.

Casualmente o no, Cage tenía opiniones contundentes, en su mayoría obstinadamente negativas, tanto sobre la improvisación como sobre la cultura musical afro-americana. Sin embargo, mi propia experiencia como improvisador afro-americano, difiere radicalmente con lo que propone "Silencio". El campo discursivo establecido por Cage en el que los sonidos carecen de relación alguna con la cultura, la historia o la memoria, prepara un terreno filosófico fértil para la transformación del sonido en un objeto cosificado en el que el sonido se aleja de la interactividad y conectividad, de la intencionalidad y la empatía. El sonido se devalúa radicalmente y finalmente se convierte en baratijas sin valor, divorciadas del tiempo y el espacio.

Nuestras vidas diarias, sin embargo, evidencian lo contrario. Sin duda en Chicago, mi ciudad natal (o lo que el Art Ensemble de Chicago alguna vez rebautizó como "Chi-Congo"), cotidianamente se puede apreciar una gran diversidad de ambientes sonoros muy cargados. Uno puede pasar rápidamente del tranquilo aunque insistente sonido metálico del campanario en la Capilla Rockefeller de la Universidad de Chicago, a la violenta irrupción de disparos durante los servicios religiosos dominicales en Cabrini-Green. Aquí incluso los niños muy pequeños se ven obligados a aprender una ecología acústica particular, en la que la decodificación de ciertos sonidos implica su supervivencia. Como dijo un feligrés "podíamos oír los tiros incluso mientras cantábamos".

Como improvisadores, y no me refiero sólo a la gente que crea música en un escenario sino a todos nosotros en cada momento de nuestras vidas, lejos de intelectualismos, sabemos que los sonidos sí tienen significados y que nos permiten develar el alma detrás de la mente. Erroll Garner alguna vez dijo: "Si aprendes a tocar un instrumento, no me importa cuánto ames a una persona o que tanto te gustaría parecerte a ellos, aún así deberías darte la oportunidad de saber lo que traes adentro y dejarlo salir". Lo que los viejos, los músicos ancianos estaban tratando de decirnos, es que no podemos simplemente permanecer pasivos y sumisos ante una autoridad distante y anónima que impide que los sonidos nos toquen.

Muchas veces, con distintas palabras, he oído a las personas mayores decir que el sonido es un proceso de diálogo activo, en el que presentamos alternativas a lo que estamos escuchando. Nuestra tarea es establecer y fomentar las conexiones entre una persona y otra: articular nuestro rol doble tanto de improvisadores como de receptores. Este es el mensaje de la música improvisada: desarrollar una conciencia del sonido en pos de la afirmación de la identidad, la aserción de nuestro poder personal, así como la formación y el cultivo de la comunidad.

Una versión de este ensayo se presentó en la conferencia *Tiempo privado en espacios públicos* organizada como parte de inSITE97 en Copley International Conference Center, Institute of the Americas, University of California, San Diego, el 21 de noviembre de 1997.

George E. Lewis, profesor de música de la University of California, San Diego, es un compositor, trambonista, electrógrafo e instalador que ha trabajado con artistas desde Anthony Braxton hasta Count Basie.

1 *Griot* es un tipo de juglar en África Occidental cuyo repertorio incluye historias y genealogías tribales. (Nota de la traductora)

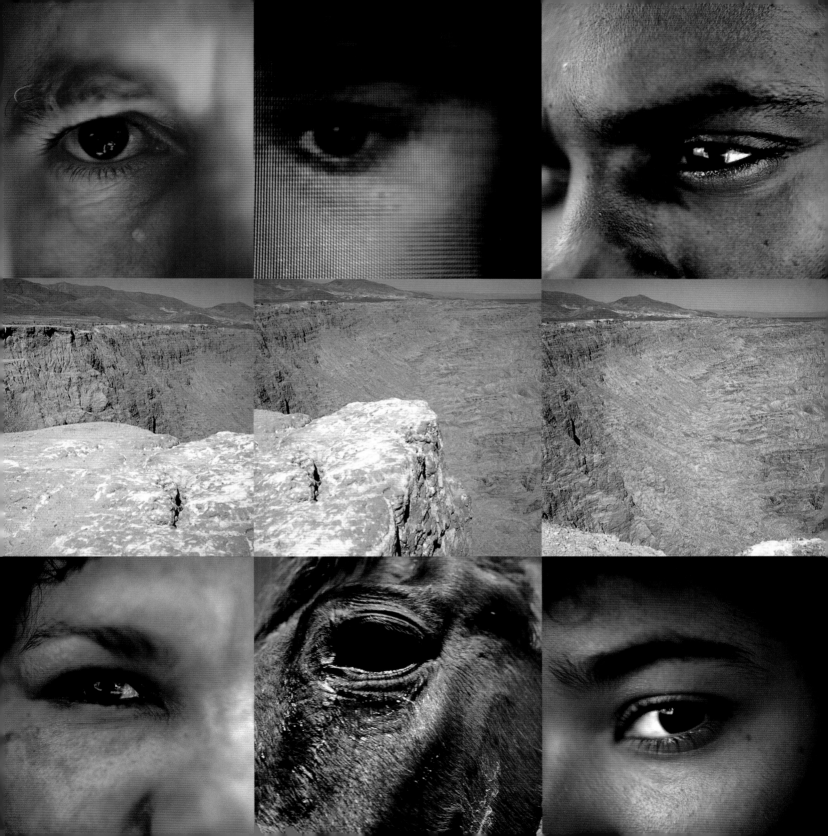

La construcción sociocultural de los espacios públicos

JOSÉ MANUEL VALENZUELA ARCE

En la conjunción de los umbrales finiseculares y de milenio, los debates sobre los procesos culturales conforman nuevas centralidades. Se discuten las perspectivas tradicionales sobre la cultura, lenguaje, las relaciones entre base y superestructura, las determinaciones sociales, las formaciones culturales, el papel de las fuerzas productivas, las relaciones socioculturales que definen los vínculos entre hegemonía y subalternidad, las bases materiales de la actividad cultural, las relaciones entre lo residual y lo dominante, centralidad y marginalidad, lo global y lo local, se redefinen las fronteras e intersticios culturales.

También emergen nuevos actores sociales y nuevas formas de actuar políticamente pues, además de las propuestas y demandas emancipatorias y aquellas que se conforman a partir de la disputa por el poder institucionalizado, cobran visibilidad resistencias culturales difusas, si se les analiza desde las perspectivas tradicionales de la lucha por el poder del estado que centran sus formas de acción en la conformación de umbrales de adscripción/diferenciación fuertemente marcados por el uso del cuerpo como símbolo de referencia (tatuajes, vestuario, actitud gestual), y en la disputa por los sentidos de los espacios públicos mediante murales y *graffiti*. Son formas conspicuas de resistencia cultural que comprenden y trascienden los conceptos de políticas de vida de Anthony Guiddens, o la biopolítica, de Agnes Heller y Feher. Especial interés tiene el análisis de la conformación de ámbitos intersticiales entre los procesos globalizados y los locales, así como la redefinición de los umbrales entre lo público y lo privado, o la transgresión de fronteras rígidas entre las disciplinas artísticas y académicas.

Uno de los grandes cambios de este fin de milenio es la redefinición de los ámbitos públicos y privados. Las explicaciones binarias que dicotomizan los procesos que en ellos ocurren pierden capacidad interpretativa frente a la presencia de nuevas mediaciones, incluida la creciente "colonización" de los espacios domésticos por el mundo sistémico analizada por Habermas[1]; o el retraimiento producido por la violencia excluyente de los espacios públicos que generan imaginarios de violencia desde los cuales se fractura la habitabilidad.

El teléfono, la radio, el correo electrónico, las tribunas públicas y algunos programas de televisión ayudan a la conformación de redes inéditas de participación social donde la población incide en asuntos colectivos desde los ámbitos domésticos. Asimismo, los procesos electorales (asunto público por excelencia) van desdibujando viejos estilos (con recorridos exhaustivos por

The Sociocultural Construction of Public Space

TRANSLATED BY SANDRA DEL CASTILLO

The juncture of century's end and approaching millennium also marks a threshold in discussions of cultural processes. Social and cultural historians and critics are reevaluating traditional perspectives on culture, language, and the relationship between a society's base and superstructure. The conditions of cultural production, the interactions that characterize hegemonic and subordinate relationships, and the links between the dominant and marginalized, between centrality and marginality, global and local are under consideration. At the same time, the nature of borders and of cultural convergence is being redefined.

New social actors and forms of political action are emerging. Groups expressing cultural resistance are gaining visibility on par with those demanding increased autonomy and a share in institutionalized political power. Some recent modes of opposition entail the enlistment of the body as a symbol or reference—differentiated from others through such public markers as tattoos, particular styles of dress, and signs—and display social commentary and/or discontent in murals and graffiti. Analyzed within the framework of the traditional power of the state, these are conspicuous forms of cultural resistance that encompass and transcend the political theorizing of Anthony Giddens and the biopolitics of Agnes Heller. Of particular interest here is the appearance of new interstitial spaces arising at the cross points of globalizing and local processes, the redefinition of the threshold between public and private, and the breaking down of rigid boundaries between artistic and academic disciplines.

Perhaps one of the most important changes in these final years of the century has been the redrawing of the boundaries between public and private space. Binary models that attempt to isolate processes in public space from those in private space lose interpretive power in the face of advances in communications technology, including the "colonization" of the home envi-

ronment by Habermas's world system[1] and the populace's withdrawal from public space when violence (actual and anticipated) negates their perception of public space as "livable space."

The telephone, radio, electronic mail, public forums, and some television programming have generated new formats for social participation through which the individual can influence public business from home. In much the same way, electoral processes (the consummate public activity) are doing away with old-style electioneering (block canvassing and face-to-face contact between the candidate and the voter). The campaigns of today are driven by public relations strategies based on market research, and the candidates deliver their messages via the mass media in a process in which the citizen/elector participates only as audience.

We can discern new strategies of mediation emerging between public and private that will have important repercussions on the processes of social and cultural participation, on the shaping of social action to address issues of collective interest, and on the sociocultural construction of space. Yet the new forms of individual participation that are being created cut people loose from their local moorings, to immerse them in superficial and depersonalized relationships. These are the spaces of solitude, of anonymity, of "solitary contractuality," akin to the "no places" described by Marc Augé,[2] where the individual is only a spectator. It is these environ-

el territorio y la comunicación directa con los ciudadanos) fortaleciendo los rasgos publicitarios mercadotécnicos, y las estrategias electorales se centran en el uso de los medios masivos de comunicación, proceso donde el ciudadano/elector deviene audiencia.

Observamos nuevos campos de mediación entre lo público y lo privado que seguramente tendrán importantes repercusiones en los procesos de participación social o cultural, en la definición de la acción social para dirimir asuntos de interés colectivo y en la conformación sociocultural de los espacios. En estos intersticios, también se crean nuevas formas de participación del individuo, desvinculado de anclajes tópicos fuertes, inmerso en relaciones superficiales y despersonalizadas; son espacios de soledad, de anonimato, de contractualidad solitaria, como los no lugares que describe Marc Augé[2], donde el individuo es sólo espectador. Estos son los espacios que posibilitan el movimiento rápido de personas y bienes, entre los que se encuentran vías rápidas, aeropuertos, grandes centros comerciales. La dimensión del espacio como lugar de tránsito ha recibido una importante atención por diversos autores quienes lo han considerado como sitio del nomadismo y el vagabundeo que Simmel contrapone a la solidaridad comunitaria; el transeúnte, vagabundo o paseante urbano que "se baña en la muchedumbre" de Virginia Woolf[3], o los viajeros urbanos de las grandes ciudades contemporáneas analizadas por Néstor García Canclini[4].

Debemos destacar que se conforman nuevos mapas cognitivos, nuevas cartografías que redefinen las dimensiones tópicas y los referentes locacionales que posibilitan la ubicación de los individuos, pero no erradican al espacio como referente identitario, ni los individuos navegan en limbos virtuales, sino que reconstruyen sus cartografías proxémicas, cognitivas y emocionales. Los análisis urbanos de las últimas décadas han enfatizado la dimensión especular de ciudades que "reflejan" la desigualdad social. Las ciudades "proyectan" relaciones sociales que les subyacen. La desigualdad social habita la condición especular de las ciudades, pero sale de ellas, las trasciende. El espacio, al ser construido socialmente, sólo es entendible en esa compleja relación dialéctica. Esta construcción es histórica, contradictoria, he-terogénea, multisignificante, por ello expresa las desigualdades y contradicciones sociales. El espacio social construido y sus representaciones ideologizadas. Se construye en la vida social, y constituye el ámbito tópico y sociocultural preferente donde interactúan diversos intereses.

La ciudad expresa la división social; es inherente a ella, no es un reflejo especular de las relaciones sociales. Es un espacio sociocultural construido. Con el cuestionamiento a la idea del tiempo absoluto han aparecido posiciones sugerentes que consideran tiempos presentes, múltiples, contradictorios, destacándose la pluralidad del tiempo social. Además de la construcción social de los espacios debemos analizar su construcción cultural, enfatizando los campos de disputa que participan en la conformación de sus sentidos. La construcción cultural de las ciudades se ubica en el campo de conformación de códigos culturales compartidos, pero también en la disputa simbólica, donde el espacio deviene referente tópico de identidades colectivas.

La experiencia social en el mundo contemporáneo se inserta de manera importante en una redefinición de los sentidos sociales, donde los medios masivos de comunicación son uno de sus elementos importantes como productores/producidos de los nuevos sentidos colectivos. Los medios de comunicación conllevan formas de organización del tiempo social, relaciones de poder, vehículos de organización de consenso y conflicto, elementos de socialización, así como nuevas formas de interacción entre el mundo cotidiano y sistémico y entre espacios públicos y privados. Crecientemente, observamos la penetración de los medios de comunicación en los ámbitos cotidianos y genéricos, así como en las esferas públicas y privadas. Los elementos sistémicos invaden los espacios íntimos, redefiniendo sus umbrales y los mecanismos de vigilancia como recurso de poder de los sectores dominantes.

El campo de representaciones de lo público y lo privado se manifiesta de manera clara en las mediaciones de los medios masivos de comunicación, donde cada vez resulta más frecuente la ventilación pública de los que fueron considerados vicios privados. En esto participa una amplia gama de programas *talk shows,* en los cuales se presenta un regodeo patológico en la exhibición de intimidades. Destaca no tanto el hecho mismo de discutir situaciones íntimas o personales, sino la dimensión morbosa que se les imprime. Por otro lado, importantes asuntos públicos se dirimen cotidianamente a través de un diálogo que se construye mediante redes telefónicas o correo electrónico, a través de los cuales la población participa en diálogos colectivos sobre temas y asuntos relevantes para la convivencia comunitaria. Las tribunas públicas, micrófonos abiertos y otras experiencias similares conforman espacios de mediación desde los cuales los individuos se integran desde sus ámbitos privados en un diálogo abierto y público que incide en la vida colectiva. Además de estos ejemplos, podemos citar nuevas formas de vinculación de estos espacios a través de mecanismos como las telecompras o el pago de servicios públicos mediante las computadoras particulares.

ments—superhighways, airports, mega-malls—that enable people and goods to move quickly from place to place. Space as a site of movement has captured the attention of numerous authors. In their work they see space as a place of nomadism and vagabondism, which Simmel counterposes to community solidarity—the transient, vagabond, or passerby who "bathes in the masses" of Virginia Woolf[3] or the urban travelers of the contemporary megacities examined by Néstor García Canclini.[4]

New cognitive maps are taking shape—cartographies that are shifting the local boundaries and familiar markers that give an individual his or her sense of place—but they are not erasing space as a marker of identity. Individuals are not moving about aimlessly in a virtual limbo. Instead, they are reconstructing their own cognitive and emotional cartographies. In recent decades urbanists have emphasized the mirrorlike quality of cities, through which they "reflect" their internal social inequality. Cities "project" their underpinning social relations. Thus social inequality is contained in the city's image, but it also overflows and transcends it. Socially constructed space is only understandable within this complex dialectic relationship. The construct is historical, contradictory, heterogeneous, and many-meaninged—making it fully able to express all of society's inequalities and contradictions. Social space encompasses a local environment and sociocultural referents within which multiple interests meet and interact.

A city expresses its social division, which is inherent and not a simple reflection of the social connections. A city is a socioculturally built space. Hand in hand with questions about the validity of the concept of absolute time have come thought-provoking hypotheses about overlapping, multiple, and contradictory "presents" and, especially, the plurality of social time. Space is not only a social construction. It is also a cultural construction, and cultural struggles contribute much to its meanings. The cultural construction of cities takes place within the arena of shared cultural codes, but it also plays out in the arena of contested symbols where space takes on local overtones of collective identities.

Contemporary social experience plays a significant role in the process of redefining social meaning. The mass media are central in this regard—as producers *and* product of new collective meanings. The media help to structure social time and power relations, to encourage consensus or generate conflict, to serve as socializing elements, and to provide new modalities for interactions between the mundane and the systemic and between public and private spaces. Increasingly, we find the mass media interjected into our daily lives and generic experiences, as well as into both the public and private spheres. The media invade space. In the process, they redefine boundaries and become a resource to be used by dominant sectors.

The media present the full array of what we understand as public and as private. Their coverage is increasingly devoted to the public airing of what might be called private vice. Feeding this frenzy we find a stream of talk shows that serve up their repellent diversions—in essence, putting on exhibit the most intimate details of private life. What strikes us is not so much the frank discussion of personal situations, but the scurrilous way in which this is done. On the other hand, important public issues have become topics of daily debates over telephone and e-mail connections that involve broad sectors of the population. Public forums, open microphones and the like create mediated spaces in which individuals can, from their homes, participate in an open and public dialogue about matters that impact their lives directly. We should also factor in here the networks created through virtual shopping malls and bill paying by computer.

In addition to traditional forms of struggle for the definition of public spaces—drawing the limits of private space, contesting and establishing social policies and housing plans, or creating urban icons and emblems—murals, graffiti, and body art are progressively altering the meanings ascribed to public space. Over the last four decades, societies have been overwhelmed by an onslaught of slogans, murals, and graffiti painted on fences, homes, office buildings, and bridges. Even the most inaccessible surfaces can serve as a canvas for youths who spray paint their affirmations of group loyalties and affiliations. Graffiti converts pristine urban areas to a new use. It is a symbolic challenge to the traditional characterization of public space, and its licit and/or illicit meanings are often readable only by members of the group that creates it. Resurrecting old identity markers and recasting them in a new and different context, young graffiti artists enter into the ongoing dispute that determines the sociocultural construction of space. Likewise, the tattoo becomes a fashion choice that conveys a message to others—a projection of who we are and how we want to be perceived. Using tattoos as markers, an individual signals his or her group affiliations, loyalties, and memberships. Tattoos connote a group identity and, by extension, they also imply exclusion of

Además de las formas tradicionales de lucha por la definición de los espacios públicos: conformación de los espacios íntimos, participación en la definición de políticas sociales y habitacionales, participación en la conformación de la habitabilidad, o la lucha por la definición de íconos y emblemas urbanos, encontramos la creciente resignificación de los espacios públicos a través de murales, *graffiti* y el uso del cuerpo.

Durante las últimas cuatro décadas, las sociedades han incrementado su asombro por la gran cantidad de consignas, murales y *graffiti* que pueblan las paredes, residencias, departamentos o puentes. Los sitios más inaccesibles han sido atrapados por el bombardeo de los botes de spray y las leyendas en las cuales los jóvenes refrendan sus lealtades y adscripciones grupales. El *graffiti* remite a nuevos usos de los espacios públicos que se desarrollaron con la urbanización; involucra una disputa simbólica por la definición del rostro de los espacios, y su connotación legal o ilegal frecuentemente se deriva tan sólo del grupo que lo realiza.

El fenómeno grafitero se inserta de manera importante como parte de la crisis de las identidades sociales. Son jóvenes que reconstruyen viejos referentes de identidad y los ponen a funcionar en un nuevo contexto. De esta manera participan en la disputa cotidiana que establece la construcción sociocultural del espacio.

El tatuaje es una marca de identificación. Mediante el tatuaje el individuo construye límites simbólicos de adscripción, referentes de lealtad, de pertenencia. Conlleva elementos de adscripción colectiva y, por lo tanto, funciona como frontera excluyente. El arte epidérmico y el uso de los vestuarios funcionan como recursos de definición identitaria, como marcas ambulantes que cargan de sentido a los espacios públicos, como murales itinerantes que conforman nuevos sentidos de resistencia biocultural.

El llamado arte público participa en la resemantización de los espacios; incorpora elementos que redefinen sus aspectos significantes y cognitivos, participa en la disputa simbólica por su apropiación. El arte público incide en la percepción y significación de los espacios colectivos, condición que requiere de una mayor vinculación con los actores cotidianos que los habitan y sus códigos culturales. Invitan a una discusión más amplia sobre la conformación de nuevas cartografías cognitivas y la resemantización de los espacios.

El arte de la instalación participa en la resemantización de los espacios públicos y, en ocasiones, en los usos y prácticas definidas desde esos espacios. Sin embargo, más allá de los intereses declarados, podemos identificar diferentes formas de participación entre el artista, la obra y los ámbitos espaciales donde se inscribe.

En la producción consensuada, el artista genera procesos de participación de la comunidad donde se va a instalar la obra. Más allá de la dimensión estética, y, considerando que la obra modificará su paisaje cotidiano, se buscan acuerdos mínimos con quienes, finalmente van a interactuar de manera cotidiana con ella. El polo opuesto a la producción consensuada es el paracaidismo artístico, donde, de la noche a la mañana, la obra "invade" un contexto social donde quienes en él habitan carecen de la mínima información previa. Colonización de los ámbitos cotidianos. Aquí se produce una importante ruptura de los umbrales público-privado, y el artista traslada el arte público, irrumpiendo en los ámbitos íntimos de los supuestos destinatarios de su obra.

La escenificación de la realidad desde las industrias culturales y los medios masivos de comunicación participan en la redefinición de los imaginarios sociales y en la transformación de las fronteras entre vida pública y privada. El campo audiovisual participa en la modificación de los usos de espacios y tiempos. El repliegue en la recepción audiovisual hacia los espacios privados incrementa su importancia en la vida cultural.

Los procesos asociados con la migración, la tranformación de la estructura del mercado laboral, reapropiación y resignificación de los espacios urbanos por parte de las culturas juveniles y la transformación de los elementos de mediación entre los ámbitos públicos y privados, participan en una amplia e intensa modificación de los mapas cognitivos y, al mismo tiempo, prefiguran nuevas formas de relación geoantropológica, como aspectos centrales en la definición de las identidades sociales en el milenio que comienza a tomar la estafeta.

Una versión de este ensayo se presentó en la conferencia *Tiempo privado en espacios públicos* organizada como parte de inSITE97 en El Colegio de la Frontera Norte, Tijuana, el 22 de noviembre de 1997.

José Manuel Valenzuela Arce es investigador en El Colegio de la Frontera Norte, Tijuana.

1 Jürgen Habermas, *Teoría de la acción comunicativa*, Madrid, Taurus, 1987.

2 Marc Augé, "Los 'no lugares': espacios del anonimato", *Una antropología de la sobremodernidad*, Barcelona, Gedisa, 1995.

3 Véase Franco Ferrotti, *La historia y lo cotidiano*, Barcelona, Península, 1991.

4 Néstor García Canclini et al, *La ciudad de los viajeros. Travesías e imaginarios urbanos*, México, UAM/Grijalbo, 1996.

anyone who is not of the group. They mark the boundaries of a "territory." Body art and dress are used to define identity. They are mobile signals that fill public space with meaning, portable murals that generate new expressions of biocultural resistance.

Public art contributes to the "resemantization" of public space. It contains elements that redefine space's signifying and cognitive aspects. It participates in the symbolic struggle to appropriate public space. Public art influences our perception of collective space and the meanings we give to it. It forges a bond with the everyday inhabitants and taps into their cultural codes. Public art draws us into a broad discussion about the shape of new cognitive maps. Installation art can help to redefine the uses and behaviors identified with public space. Yet, even beyond all acknowledged intentions, we can observe additional levels of interaction between the artist, the work, and the space. In a project aspiring to reflect consensus in its defined "community," an artist makes every effort to involve the members of that community who will interact directly with the piece on a daily basis. This approach is the antithesis of the artistic "parachute drop," in which a work "invades" a social context whose inhabitants have been neither informed nor engaged—what we might call the "colonization" of everyday space.

The presentation of reality by the cultural industries and the media contributes to the redefinition of social perceptions and the shifting of boundaries between public and private. The prevalence of the broadcast media in private space augments still further this sector's importance in cultural life. The processes associated with migration, the changing structure of the labor market, the reappropriation of urban spaces by youth cultures and the allocation of new meanings to these spaces, as well as the transformation of mediating elements between public and private all contribute to a broad and trenchant alteration of our cognitive maps. At the same time, they foreshadow new anthropogeographic relationships as central elements in the redefinition of social identities for the new millennium.

A version of this essay was presented at the conference *Private Time in Public Space,* organized as part of inSITE97, at El Colegio de la Frontera Norte, Tijuana, 22 November 1997.

José Manuel Valenzuela Arce is research professor at El Colegio de la Frontera Norte, Tijuana.

1 Jürgen Habermas, *Teoría de la acción comunicativa* (Madrid: Taurus, 1987).

2 Marc Augé, "Los 'no lugares': espacios del anonimato," *Una antropología de la sobremodernidad* (Barcelona: Gedisa, 1995).

3 See Franco Ferrotti, *La historia y lo cotidiano* (Barcelona: Península, 1991).

4 Néstor García Canclini et al, *La ciudad de los viajeros. Travesías e imaginarios urbanos* (México: UAM/Grijalbo, 1996).

Stories from down the block and around the corner: community engagement projects

SALLY YARD

Among the photographs in *Tijuana entre la luz y la sombra,* there is one that looks to be a moment in a quinceañera. A young woman in a white gown, flanked by a young man in a formal dark suit and another woman—an older sister perhaps—pauses on the steps of a church. The girl seems poised, if not for this photographer, then for the appreciative gaze of family and friends. In the embrace of the communal ritual that marks the passage from childhood to emerging adulthood, she is emblematic of the dualities that recur throughout the book as a whole. For the photographs and poems made by the participants in the project *Tijuana-Centro,* devised by Francisco Morales and Alfonso Lorenzana, shift between zones of privacy and of publicity. The solitude of rooftops isolated against the sky registers against the bustling commerce and ceaseless movement of the downtown realm below. The streets are shown largely as a pedestrian affair, in this city caught unawares—its inhabitants en route, in the flux of time. In an image that speaks dispassionately of the intertwining of local cultural forms and global economic forces, a group of donkeys dyed to look like zebras for the tourist souvenir photos staged along Avenida Revolución are led down the street past a Carl's Jr.

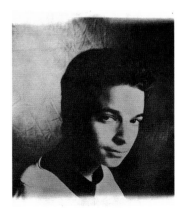

The community engagement projects made for inSITE97 enacted art's capacity to operate as a field of memory and a space of critical reflection, as a zone of attending and an arena of expression. By design the projects were unabashedly participatory and process-oriented. So Carmen Campuzano tenderly mobilized her dispossessed collaborators—children in orphanages and in community centers—to recall family and home, absence and journeys, in effulgent portable murals composed of wood relief and saturated color. Scavenging materials from pathways, beaches and back rooms, the families of the fishing village of Popotla south of Tijuana worked with RevolucionArte to construct an assemblage-mural across the concrete-block wall built by 20th Century Fox to secure the site where *Titanic* was filmed. The luminous imagery of aqueous nature and of domesticity assuages the blunt delineation of ownership separating the *ejido* which opens onto an azure cove from the movie set where the romantic drama playing decadent cad against working-class heartthrob unfolded in a three-quarter scale mock-up of the tragic ocean liner. Contingents of volunteers, Brownie troops, and school groups worked with Cindy Zimmerman like archaeologist-eco-healers in Arizona Street Landfill on the northeastern edge of Balboa Park. Like the Spanish Colonial architecture of the park, the landfill dates back to the Panama-California Exposition of 1915. Reshaping the wasteland into temporary labyrinths and promontories, *The Great Balboa Park Landfill Exposition of 1997* cultivated a habitat for wildlife.

Artists approached the San Diego/Tijuana terrain as both site and subject matter. Searching alleys, restaurants, bus stops, shops, parks and nightclubs in Tijuana, and in San Ysidro to the north of the border, Octavio Hernández and The Sound Hunters recorded material to be composed into the "noise, sound and beat" of a compact disc and radio broadcast. The would-be metropolis conjoining North America and Latin America proves to be as sumptuous in sonic content as it is varied in socioeconomic circum-

Historias sobre nuestra cuadra y la vuelta de la esquina: proyectos de enlace con la comunidad

TRADUCCIÓN POR MÓNICA MAYER

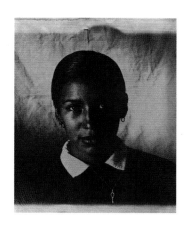

Entre las fotografías de *Tijuana entre la luz y la sombra*, hay una que parece ser el momento importante de una quinceañera. Es una jovencita vestida de blanco parada en la escalera de la iglesia, flanqueada a los lados por un muchacho que viste traje azul obscuro y por una mujer, posiblemente una hermana mayor. La muchacha se ve serena, si no ante este fotógrafo, sí ante la mirada de admiración de su familia y amigos. Inmersa en el ritual social que marca el paso de la pubertad a la juventud, ella es emblemática de las dualidades recurrentes a lo largo del libro en general, ya que los poemas y las fotografías realizados por los participantes en el proyecto *Tijuana-Centro*, ideado por Francisco Morales y Alfonso Lorenzana, transitan entre las zonas de intimidad y las de la publicidad. La soledad de los tejados con sus siluetas demarcadas en el firmamento, contrasta con el centro de la ciudad a sus pies, con su comercio bullicioso y su movimiento incesante. En una ciudad tomada por sorpresa, sus habitantes en tránsito, en el flujo del tiempo, las calles se nos presentan primordialmente como un asunto de transeúntes. En una imagen que refleja con ecuanimidad el entretejido de las formas culturales locales y de las fuerzas económicas globales, un grupo de burros pintados de cebras de los que se usan para las fotos turísticas del recuerdo a lo largo de la Avenida Revolución, es acarreado por la calle enfrente de un restaurante de hamburguesas Carl's Jr.

Los proyectos comunitarios realizados para inSITE97 reflejan la capacidad que tiene el arte para funcionar como un territorio de memoria y un espacio para la reflexión crítica, como una zona para la atención y un campo para la expresión. Por su diseño mismo, los proyectos abiertamente requerían participación y estaban orientados hacia el proceso. Así, Carmen

Campuzano instó con ternura a sus colaboradores desposeídos —niños en orfanatos y en centros para la ceguera— a recordar familia y casa, ausencias y viajes a través de refulgentes murales portátiles compuestos por objetos encontrados y saturados de color. Pepenando materiales de caminos, playas, cuartos de chácharas, las familias de Popotla, el pueblo de pescadores al sur de Tijuana, trabajaron con RevolucionArte en la construcción de un mural ensamblado sobre la pared de concreto construida por la 20th Century Fox para resguardar el sitio en donde se filmó *Titanic*. Las imágenes luminosas en torno a temáticas marinas y domésticas mitigan el obtuso lindero que separa al ejido, con su vista a una ensenada azul, del set cinematográfico en el que se desarrollaba el drama romántico en el que se contraponían una muchacha decadente y un galán obrero y que fuera filmado en una maqueta de tres cuartas partes del tamaño original del trágico crucero. Contingentes de voluntarios, grupos escolares y de guías trabajaron con Cindy Zimmerman como curanderos eco-arqueólogos en el Arizona Street Landfill ubicado en el extremo nordeste de Balboa Park. Al igual que la arquitectura colonial del parque, el terraplén data de la Exposición Panamá-California de 1915. Al convertir este terreno abandonado en laberintos y brechas temporales, *La gran exposición del relleno del Balboa Park 1997* cultivó un hábitat para la vida silvestre.

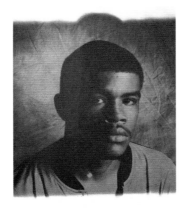

stance. Within a twenty-minute radius of the border crossing, the din of tourist revelers, panhandlers, and merchants along Avenida Revolución jars against the rhythm of schoolyard-basketball played on cracked asphalt side-by-side the Moorish remnants of the Agua Caliente casino. The turnstile of the pedestrian checkpoint and unceasingly reiterated inquiry into nation of citizenship at the threshold of the US coexist with the hum and grunt of electric garage doors to the north, closing to the hushed strains of TV melodramas filtered through screened and shuttered windows at the Whispering Trees condominium complex.

That street corners and neighborhood plazas known in passing might be transfigured into locations of impromptu and enthralling encounter was clear in Ugo Palavicino's *Teatro en acción*. Intervening in the routines of daily life, the itinerant improvisational troupe moved weekly from colonia to Tijuana colonia. *Where I'm From: Voices from the 619* infused axes of transit with personal import, as bus shelter posters, conceived by high school students working with Danielle Michaelis, fanned out through San Diego. One overlay of image and text pondered the resilience of nature in the face of civilization's assaults; another mused over the links between politics, educational opportunity, and social anomie. Displacing, momentarily, the insinuations of advertising, an appeal for empathy rather than skepticism toward teenagers assumed pathos. In the shade of the shelters, the faces of parents, friends and mentors acknowledged as the students' real heroes gazed out— steadfast and modest—toward the peripatetic city dwellers.

Projects at the Children's Museum/Museo de los Niños, Centro Cultural Tijuana, and Centro Cultural de la Raza suggested that the lyrical, clumsy, guileless sociability of children might intimate the origins of utopian idylls and dystopian fever dreams of public life. Amanda Farber's *miniCITY* entailed the cumulative invention of an urban fantasm, as miniature highrises, storefronts, houses, trolley stations, gardens were constructed by visitors to the Children's Museum over the course of three months. Play is deployed in Sheldon Brown's ongoing *Mi casa es tu casa*. Virtual representations of real children who hammer, maneuver a giant screw, roll a ball, dress up, walk, run, or tumble in installations in San Diego and Mexico City register, via the Internet, within the illusionistic realm of a shared cyber-house that metamorphoses, according to their actions, across one of the walls defining each space. Stories, in pictures and in words, circulate between Ernest Silva's *Rain House*, permanently installed at the Children's Museum, and a reading room/imaginary garden/studio space developed by Silva and Alberto Caro-Limón at the Centro Cultural Tijuana for *Family Trees*. Rebuffing high art and defying timelessness, Roberto Salas worked with San Diego artisans and children to fabricate *Piñatas Encantadas*. The papier-mâché symbols of the sacred and the secular were willfully aligned with popular culture, leveler of social and artistic hierarchies.

Covering some 400 arid acres in the eastern reaches of Tijuana, the Poblado Maclovio Rojas is a collection of shanties distinguished by their primary building material: garage doors discarded in southern California. Named for Maclovio Rojas Márquez, a Mixteca Indian from the state of Oaxaca, whose murder at age twenty-four made him a martyr to the cause of fair treatment for farm workers, the community has grown, since its inception in 1988, to include some 1,300 families. While the location of the settlement, adjacent to a site belonging to Hyundai, might account in part for the difficulty of securing legal title to the land, the residents' political activism for fair wages, safe conditions, and the right to an independent union for the maquiladora workers has presumably been a factor as well, contravening as it does the Dickensian practices that persist under NAFTA. Videotaping a 100-mile march to Mexicali protesting the imprisonment of three of the Poblado's leaders, the Border Art Workshop/Taller de Arte Fronterizo in 1996 embarked on a role as witness to the struggles of this vulnerable community. BAW/TAF's part in the construction of a meeting place and cultural center, which includes a living and working area for visiting artists and writers, extends this involvement, securing a structure for the ongoing presence of outside observers.

Los artistas se acercaron al terreno San Diego/Tijuana considerándolo como un sitio y a la vez como una temática. Recorriendo callejones, restaurantes, paradas de camión, tiendas, parques y centros nocturnos en Tijuana y en San Ysidro, justo al norte de la frontera, Octavio Hernández y Los Cazadores Sonoros grabaron material para componer el "ruido, sonido y ritmo" para un disco compacto y una transmisión radiofónica. El contenido sonoro de ésta, la metrópolis que supuestamente une Norte América y América Latina, es tan suntuoso, como variada en su circunstancia socioeconómica. A menos de veinte minutos de la línea fronteriza, el ruido ensordecedor de los turistas jaraneros, mendigos y comerciantes sobre la Avenida Revolución contrasta con el ritmo del baloncesto escolar practicado sobre un asfalto rajado junto a las ruinas moriscas del casino de Agua Caliente. El ruido de las rejas giratorias en el cruce fronterizo peatonal y el incesantemente reiterado interrogatorio en torno al país de origen a la entrada a Estados Unidos coexisten con el zumbido y el ronroneo de las puertas eléctricas de cocheras del lado norte que se cierran al sonido apaciguado de melodramas televisivos que se filtra a través de ventanas protegidas por cortinas y persianas en el complejo de condominios Whispering Trees.

El *Teatro en acción* de Ugo Palavicino confirmó que las esquinas y las plazas de barrio por las que uno pasa habitualmente pueden convertirse en sitios de encuentro improvisados y apasionantes. Esta compañía itinerante de improvisación teatral, semana a semana recorría diferentes colonias en Tijuana, alterando su rutina cotidiana. Por su parte *De donde yo vengo: voces desde el 619* le infundía un significado personal a los ejes viales a través de los carteles diseñados por los estudiantes que trabajaron con Danielle Michaelis y que fueron colocados en paradas de autobús a lo largo de San Diego. Combinando textos e imágenes, uno de ellos reflexionaba sobre la resistencia de la naturaleza ante los embates de la civilización; otro meditaba sobre la relación entre la política, las oportunidades educativas y el abandono social. Al dejar momentáneamente a un lado las insinuaciones de la publicidad, su llamado hacia la empatía para con los adolescentes, más que hacia el escepticismo, asumía un cierto patetismo. Bajo la sombra de las paradas de autobús, los rostros de parientes, amigos y mentores reconocidos como los verdaderos héroes de los estudiantes observaban —firmes y modestos— a los peripatéticos habitantes de la ciudad.

Los proyectos en el Children's Museum/Museo de los Niños, en el Centro Cultural Tijuana y el Centro Cultural de la Raza sugirieron que la sociabilidad lírica, torpe y cándida de los niños podrían insinuar los orígenes de los idilios utópicos y las pesadillas distópicas de la vida pública. *miniCIUDAD* de Amanda Farber, propuso la invención colectiva de una ciudad imaginaria cuyos rascacielos, aparadores, casas, terminales de trolebús y jardines fueron creados por los niños que visitaron el Children's Museum a lo largo de tres meses. El juego fue el principal elemento del proyecto continuo de Sheldon Brown, *Mi casa es tu casa* en el que las acciones de niños verdaderos utilizando un martillo, un enorme tornillo, rodando una pelota, disfrazándose, caminando, corriendo o tirándose al suelo en las instalaciones en San Diego y la ciudad de México, se transmitieron a través del *Internet* y estas representaciones virtuales se proyectaron dentro del ámbito ilusorio de una cibercasa compartida que se transformaba de acuerdo a sus acciones a través de uno de los muros en cada espacio. Entre *La casa de la lluvia* de Ernest Silva, que está permanentemente instalada en el Children's Museum, y el cuarto de lectura/imaginario jardín/estudio desarrollado por Silva y Alberto Caro-Limón en el Centro Cultural Tijuana para *Árboles de familia*, circularon historias hechas por medio de imágenes y texto. Desdeñando el arte culto y retando la intemporalidad, Roberto Salas trabajó con artesanos y niños en San Diego para fabricar *Piñatas Encantadas*. Los símbolos de lo sagrado y lo secular hechos con papel maché se aliaron voluntariamente a la cultura popular, niveladora de jerarquías sociales y artísticas.

El poblado de Maclovio Rojas, ubicado en el extremo oriente de Tijuana en una extensión de cerca de 400 acres desérticos, es una ciudad perdida que se distingue por su materia prima de construcción: puertas de cochera desechadas en el sur de California. Bautizada en honor de Maclovio Rojas Márquez, un indígena mixteca del estado de Oaxaca cuyo asesinato a los veinticuatro años lo convirtió en mártir de las luchas por los derechos de los campesinos, esta comunidad fundada en 1988, hoy incluye unas 1300 familias. Aunque el hecho de que el asentamiento esté situado junto a un predio propiedad de Hyundai pueda ser parte del motivo por el cual existen dificultades para regularizar estos terrenos, aparentemente otro motivo ha sido la movilización política de los residentes en pro de salarios justos, de condiciones de trabajo seguras y del derecho a formar un sindicato independiente para los trabajadores de la maquiladora, ya que todo esto se opone a las prácticas dickensianas que persisten bajo el TLC. En 1996, al grabar en video una marcha de 100 millas a Mexicali en protesta por el encarcelamiento de tres de los líderes de Poblado, los miembros del Border Art Workshop/Taller de Arte Fronterizo asumieron el papel de testigos de las luchas de esta vulnerable comunidad. La participación del BAW/TAF en la construcción de un sitio de reunión y centro cultural que incluye un área habitacional y de trabajo para artistas y escritores visitantes, amplía este compromiso, afianzando la estructura para la presencia constante de observadores externos.

At the core of the workshops organized by Felipe Ehrenberg was the conviction that art is "not universal but . . . is about contexts."[1] The chasm that separates the patched-together Aguascalientes of Maclovio Rojas from the decorous neoclassical Athenaeum Music and Arts Library in La Jolla affirms that civic space likewise operates within the parameters of specific conditions. End papers and interleaves included in *The Individual and Public Space: One and Everyone,* a book made by participants in a project led by Genie Shenk at the Athenaeum, reiterate the gathering momentum of collective discussions. Public spaces are "where anyone can go/a place people congregate for a reason, or no reason/You can be there, but you can't make other people [go] away" But this expansive realm is curtailed by devices of exclusion: "gates/locks/doors/walls/class markers/some people claim space with a look/hedges/shouting/gunshots/blocked views/signs/symbols/permits/IDs/color coding."

For an hour or so on one evening or another, the white stucco facade of Tobacco Rhodas was unexpectedly illuminated by grainy black-and-white footage of the street life of the surrounding neighborhood of North Park—a girl sitting on the front porch steps of a white clapboard house, two stylish young women out for a walk, the mysterious silhouette of a man balancing a suitcase on his head. Beguiled by the enigmatic images of Glen Wilson's *You Are Here/Estás Aquí,* flickering like home movies, passersby watched, filled in narratives, made up stories outside this neighborhood bar that also welcomes its regulars to Thanksgiving dinner.

Centered as it is around a cartographic rift, the megalopolis of San Diego/Tijuana daily enacts the estrangement and reconciliation at the base of urban life in general. For if cities are forged by conflicting interests and uneven apportionments of power, then public space surely is founded on tensions as much as on consensus. The protagonists of the community engagement projects probed the common ground of the city from the vantages of sleuth and flaneur, planner and pedestrian, citizen and disenfranchised evict, commuter, itinerant, migrant. Public space is, it seems, at once imposing and intimate—a domain of formal address and whispered confidences, of opposition and of courtship.

1 Felipe Ehrenberg, "East and West—The Twain Do Meet: A Tale of More than Two Worlds," in Carol Becker, ed., *The Subversive Imagination* (New York: Routledge, 1994), 136.

El eje de los talleres organizados por Felipe Ehrenberg fue la convicción de que el arte "no es universal . . . es sobre contextos"[1]. El abismo que separa el Aguascalientes construido con piezas desechadas de Maclovio Rojas y el decoroso y neo-clásico Athenaeum Music and Arts Library en La Jolla, comprueba que los espacios públicos también operan dentro de los parámetros de condiciones especiales. Los textos finales y los interfoliados incluídos en *El espacio individual y público: uno y todos*, un libro hecho por los participantes de un proyecto conducido por Genie Shenk en el Athenaeum, reiteraban los debates cada vez más candentes: los espacios públicos son aquellos en los que "cualquiera puede ir/un lugar en el que la gente se congrega por una razón, o por ninguna/se puede estar ahí, pero no se puede hacer que otros (se) vayan . . . ". Pero este ámbito expansivo está limitado por ciertas formas de exclusión: rejas/candados/paredes/marcadores/algunos se apropian del espacio con una mirada/cercas vivas/gritos/balazos/vistas/bloqueadas/señales/símbolos/permisos/identificaciones/códigos de color".

Durante aproximadamente una hora, una noche u otra, la fachada de estuco blanca de Tobacco Rhodas se iluminó repentinamente gracias a una película en blanco y negro con el grano reventado sobre la vida en la calle en los alrededores de la colonia North Park: una niña sentada en los escalones del porche de una casa de tablones, dos mujeres jóvenes vestidas a la moda que salen a caminar, la silueta misteriosa de un hombre que equilibra una maleta sobre su cabeza. Seducidos por las enigmáticas imágenes de *You Are Here/Estás Aquí* de Glen Wilson, proyectadas como película casera, los transeúntes miraron, completaron la narrativa o inventaron historias afuera del bar de la colonia que también recibe a sus clientes habituales para cenar el día de Acción de Gracias.

Centrada como está alrededor de una fractura cartográfica, la megalópolis de San Diego/Tijuana diariamente experimenta el distanciamiento y la reconciliación desde la base misma de la vida urbana. Ya que si las ciudades se forjan a la luz de intereses conflictivos y una distribución desigual del poder, de igual forma el espacio público está fundado tanto en las tensiones como en el contexto. Los protagonistas de los proyectos comunitarios sondearon los terrenos comunes de la ciudad desde el punto de vista del estafador o el vago, el planificador y el transeúnte, el ciudadano y el indigente sin derechos, como viajeros, itinerantes, emigrantes. Aparentemente, el espacio público es a la vez imponente e íntimo, es un ámbito de discursos formales y de secretos compartidos en voz baja, de oposición y de cortejo.

1 Felipe Ehrenberg, "East and West—The Twain Do Meet: A Tale of More than Two Worlds", en *The Subversive Imagination*, editado por Carol Becker, New York, Routledge, 1994, pag. 136.

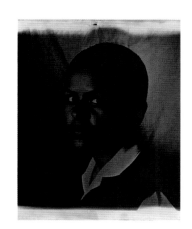

COMMUNITY ENGAGEMENT PROJECTS

LOS PROYECTOS DE ENLACE
CON LA COMUNIDAD

Community engagement projects are arranged according to their primary locations, noted on each page spread beneath the title, moving roughly from south to north. Itinerant projects open and close the section. Statements are by the artists, unless otherwise indicated, and appear first in the language in which they were originally written. Individual project information follows, beginning on page 213. A map of the sites can be found on page 220.

Los proyectos de enlace con la comunidad están ordenados de acuerdo a sus sitios primarios, anotados en cada página debajo del título, acotándose aproximadamente de sur a norte. Los proyectos itinerantes abren y cierran la sección. A menos que se indique lo contrario, cada declaración ha sido escrita por el artista y aparece primero en el idioma en el que originalmente fue escrito. Posteriormente, a partir de la página 213, se incluye información del proyecto específico. En la página 220 se encuentra un mapa de los sitios.

UGO PALAVICINO

Teatro en acción Theater in Progress

Esquinas de calles y plazas en Tijuana
Street corners and plazas in Tijuana

Fue un proyecto en el cual un grupo de actores trabajaron con habitantes de doce colonias de Tijuana, mediante una experiencia interactiva, explorando el significado del espacio público a través del teatro improvisado, callejero, el mimo y la música popular percusiva.

Los actores y su director se instalaron, diariamente y a lo largo de tres meses, en calles, plazas y espacios públicos de tránsito peatonal, una semana en cada colonia, y mediante un juego actoral de *clowns,* mimos, los percusionistas y ensayos al aire libre se expusieron a la curiosidad e interés público sin recurrir al tradicional llamado a presenciar el espectáculo sino que el encuentro y acercamiento fue casual y desinteresado.

El proceso de trabajo consistió en búsqueda y selección de los espacios claves para la realización del evento. Se visitaron alrededor de 200 colonias en Tijuana; contacto con las Delegaciones Municipales de los lugares seleccionados para lograr su participación; selección y preparación de los actores; realización de vestuario, luz, música, instrumentos, etc.

In this project a group of actors performed for and with residents of twelve colonias in Tijuana, via an interactive process in which they explored the meaning of public space through improvisational street theater, mime, and popular percussive music.

The actors and their director set up in streets, plazas and public spaces, wherever there was heavy pedestrian traffic, remaining at least one week in each colonia over a three-month period. Engaging the public through their presentations as clowns, mimes and percussionists, the performers' open-air presentations attracted the curiosity and interest of a public freed from the constraints of the traditional "spectacle." Instead, the encounters generated between performer and audience were casual and uninhibited.

The various stages involved were: surveying locations and selecting the most advantageous spaces for the presentations (approximately 200 Tijuana colonias were visited); contacting local government representatives in the selected sites to invite their participation; auditioning and training the performers; and designing costumes, lighting and music, and selecting instruments.

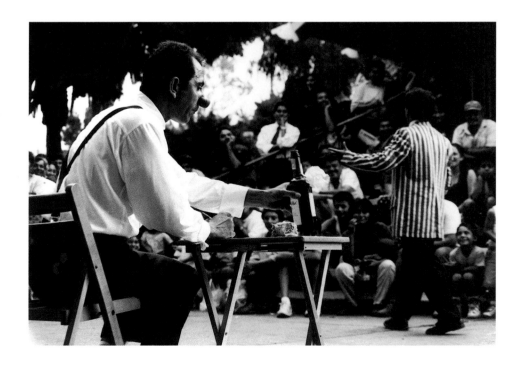

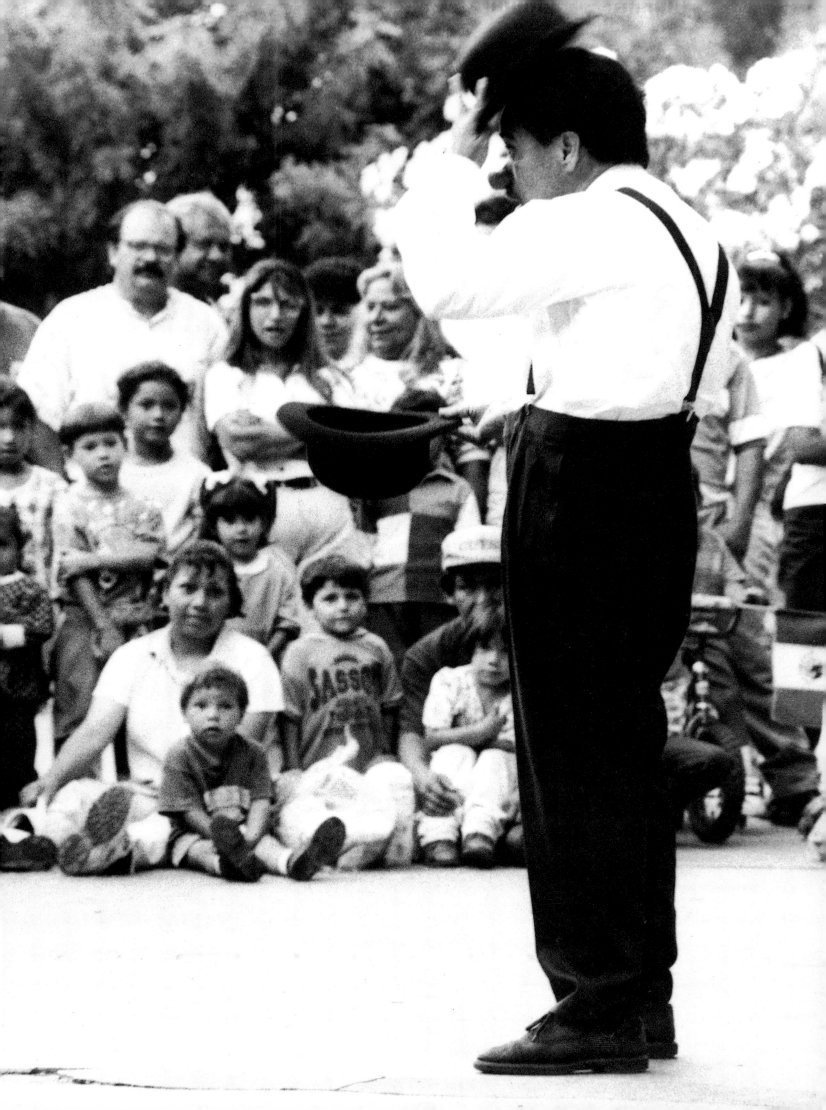

REVOLUCIONARTE

Dorothy Annette

Jim Bliesner

Luz Camacho

Jim Hammond

Ana Maria Herrera

Popotla, Baja California, México

Popotla gets discovered when you get tired of hanging around Rosarito and you start to venture south of town and decide to take side roads that lead to the ocean. In a way you can't miss it because someone has constructed a huge white arch, unique in form, sort of like a small letter "h" with the top bent over. It looks like there is nothing at the end of the road. But if you take it and your shocks hold up you will find a haphazard collection of shanties tucked tightly along a small peninsula, framing a wide bay and a beach of sand. Scattered here and there, just above the waterline are a collection of sixteen-foot boats painted an incoherent palette of bright colors. That's the Popotla fleet.

The buildings are restaurants in which, for a few dollars, you can buy the day's catch, deep-fried, chips, tortillas, and a cold beer.

For an artist, the texture, color, and the chaos provoke delight and anticipation.

At first we painted scenes there. Then we began to notice sculptural vignettes of found objects nailed to walls or stuck on top of a large pole. A panoply of images—homegrown. Then the idea emerged that perhaps our group, RevolucionArte (RevArte), could experiment in this environment, working with found object-environmental sculpture.

We asked the fishermen's collective, who own the space. "Yes, great idea," they responded. A hand-written letter formalized their consent.

Then came inSITE97 and we sought their support. We went to the fishermen and asked them what would they like and when. They pointed in unison at an eight-foot-

Uno descubre Popotla cuando se cansa de estar en Rosarito y se aventura hacia el sur de la ciudad y decide tomar las carreteras secundarias que conducen al mar. En cierta manera es imposible que pase desapercibido porque alguien construyó un gran arco blanco, de forma única que parece una "h" minúscula con la parte superior doblada. Aparentemente no hay nada al final del camino. Pero si decide tomarlo, será sorprendido por una serie de casuchas descuidadas colocadas insertas a lo largo en una pequeña península, enmarcando una amplia bahía y una playa arenosa. Dispersos por aquí y por allá, justo al nivel del agua se encuentra una colección de barcos de dieciséis pies pintados de colores brillantes e incoherentes. Es la flota de Popotla.

Los edificios son restaurantes en los que, por unos cuantos dólares, se puede comprar pescado fresco frito, papas, tortillas y una cerveza fría.

Para un artista, la textura, el color y el caos son una delicia.

Al principio ahí pintamos paisajes. Después empezamos a notar viñetas esculturales de objetos que se encontraban clavados en las paredes o pegados sobre palos altos. Una panoplia de imágenes —de cultivo casero. En ese momento surgió la idea que quizá nuestro grupo RevolucionArte (RevArte), podría experimentar en este ambiente, trabajando con escultura ambiental de objetos encontrados.

Le planteamos la idea a la cooperativa pesquera que es propietaria del espacio y respondieron que les parecía una gran idea. Tenemos una carta manuscrita formalizando su aceptación.

Después vino inSITE97 y solicitamos su apoyo. Fuimos con los pescadores y les preguntamos qué querían y cuándo. Al unísono apuntaron hacia un muro de bloque de cemento de ocho pies de alto y un kilómetro de largo que recientemente había sido construido por la 20th Century Fox para proteger la producción del *Titanic.*

Platicamos sobre el concepto en grupo, comimos pescado, bebimos cerveza y surgió el plan. Durante tres fines de semana consecutivos colocamos papel de estraza sobre las mesas vacías del restaurante e invitamos a todos a dibujar imágenes de Popotla. Los niños llegaron como palomillas atraídas por una luz en la obscuridad y se quedaron con nosotros a instalar el trabajo.

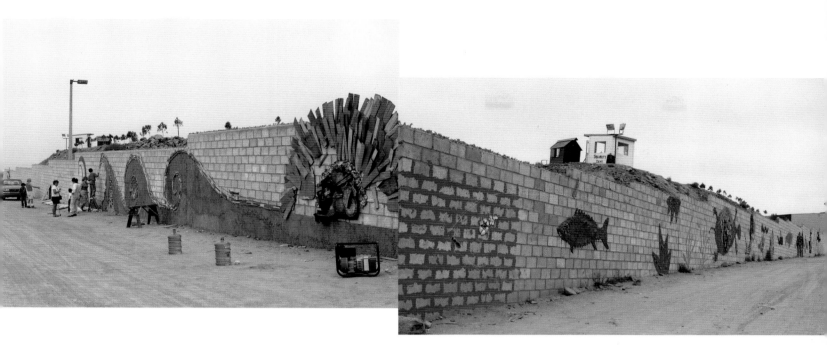

tall, cement block wall, one kilometer long, that had recently been constructed by 20th Century Fox to wall off the *Titanic* production.

We talked, as a group, about the concept, ate fish, drank beer, and the plan emerged. For three consecutive weekends we rolled brown paper across vacant restaurant tables and invited everyone to draw images of Popotla. The kids showed up like moths to a light in the dark night and have stayed with us to install the work.

RevArte sorted the images into three themes—ocean life, buildings, and people. We pasted up a large roll of images and spent a month trying to meet with the movie studio. They consented. The fishermen are in conflict with the studio over the land and the negative environmental impact of discharged, chemically treated water from the studio. It has resulted in the death of sea life in the vernal pools around the village. The conflict is in court. The wall was a symbol of the political division. The art—children's images, bright colors, and free, wild use of form—has melted the formidable barrier.

The Wall is interactive. Week after week we return to find new objects mounted on the work by some passerby. A cross gets added to the wall of a house. A hand-painted sign offers the house facades for rent. A beer can gets put in the hand of a figure.

The fishermen have coalesced to join a third political party for the upcoming Rosarito municipal elections. The party is built around collectives and the string of *ejidos* that hold land along the coast. Their platform is to protect the rights of the *ejidos* and their efforts to create their own communities and their future.

JIM BLIESNER

RevArte separó las imágenes en tres temas: la vida marina, los edificios y la gente. Pegamos un gran rollo de imágenes y pasamos un mes tratando de ponernos en contacto con los estudios cinematográficos. Aceptaron. Los pescadores están en conflicto con el estudio sobre el terreno y los efectos negativos de las descargas de agua tratada químicamente que utiliza el estudio que ha resultado en la muerte de la vida marina en las piscinas vernales cerca del pueblo. El conflicto ha sido llevado a la corte. El muro es un símbolo de división política. El arte, las imágenes de los niños, los colores brillantes y el uso libre y salvaje de las formas se ha integrado a la formidable barrera.

El Muro es interactivo. Semana tras semana regresamos para encontrar que alguien que pasó por ahí agregó nuevos objetos. Le agregan una cruz al muro de una casa. Un letrero pintado a mano ofrece las fachadas de la casa en renta. Una lata de cerveza aparece en la mano de una figura.

Los pescadores han formado una coalición para unirse a un tercer partido político para las próximas elecciones municipales en Rosarito. El partido está conformado por cooperativas y la serie de ejidos propietarios de los terrenos costeros. Su plataforma es la protección de los derechos de los ejidos y sus esfuerzos son para crear sus propias comunidades y su futuro.

BORDER ART WORKSHOP
TALLER DE ARTE FRONTERIZO

Berenice Badillo

Manuel Mancillas "Zopilote"

Lorenza Rivero

Michael Schnorr

Twin Plants: Forms of Resistance, Corridors of Power
Plantas gemelas: formas de resistencia, corredores de poder

Poblado Maclovio Rojas, Baja California, México

The context of the Border Art Workshop/Taller de Arte Fronterizo's (BAW/TAF) project with the Poblado Maclovio Rojas is the community's ten-year struggle against the reluctance of Mexico's state and federal officials to negotiate a fair deal with the more than 1,300 families who have been occupying 197 hectares (about 600 acres). This real estate, located in the southeastern sector of Tijuana, is coveted by industrial and commercial developers seeking to expand their ventures in Mexico, by taking advantage of cheap wages and a nonrestrictive government policy in labor management issues. Samsung City and Hyundai Boulevard are lurking just beyond the beautiful and arid rolling hills of the Poblado's serene and dusty streets. The community was founded in 1987 by a group of forty-five women and continues to be run by women's organizations within the Poblado.

BAW/TAF started this collaboration with the Poblado Maclovio Rojas in February 1996. The community programs consist of ongoing visual art and literary workshops; the construction of the community's cultural and performing center (Centro Comunitario Aguascalientes—Zapata Vive); the installation of several roadside portable commercial modules; and the visual enhancement of El Centro Social de la Mujer, the children's playground and sports area.

El proyecto de Border Art Workshop/Taller de Arte Fronterizo (BAW/TAF) con el Poblado Maclovio Rojas se sitúa en el contexto de la lucha de diez años de esta comunidad contra la indisposición del Estado mexicano y oficiales federales para negociar un acuerdo justo con las más de 1300 familias que ocupan estas 197 hectáreas (cerca de 600 acres). Este terreno, localizado en el sector sureste de Tijuana, es codiciado por inversionistas industriales y comerciales que buscan expandir sus negocios en México y beneficiarse de los bajos salarios y una política de gobierno irrestricta en el manejo de asuntos laborales. Samsung City y Hyundai Boulevard se encuentran al acecho en las inmediaciones de las bellas y áridas colinas por las que corren las serenas y empolvadas calles del Poblado. La comunidad fue fundada en 1987 por un grupo de 45 mujeres y continúa siendo manejada por organizaciones de mujeres de la comunidad.

BAW/TAF comenzó esta colaboración con el Poblado Maclovio Rojas en febrero de 1996. Los programas comunitarios consisten en talleres continuos de artes visuales y literatura, la construcción de un centro para eventos culturales (Centro Comunitario Aguascalientes — Zapata Vive), la instalación de varias tiendas ambulantes y la renovación visual del Centro Social de la Mujer, el parque infantil y el área deportiva.

En agosto de 1994, en el pueblo de La Realidad, en Chiapas, México, se construyó una estructura para hospedar la Primera Convención Nacional Demócrata. A este edificio se le llamó Aguascalientes. La tribuna principal, que parecía un barco —un buque pirata, y una referencia simbólica al Arca de Noé— fue construida con troncos de madera dona-

In August 1994, in a town called La Realidad in Chiapas, Mexico, a structure was built to host the First National Democratic Convention. The building was given the name Aguascalientes. Its main stage, which resembled a ship—a pirate ship, and a symbolic reference to Noah's Arc—was built with logs handed out by the EZLN, the Zapatista National Liberation Army. In April 1997, BAW/TAF secured from the Maclovio's community association a lot, 70m x 50m (210 ft x 150 ft), for the construction of a Centro Comunitario Aguascalientes, which takes its name from the prototype in Chiapas. Maclovio's Aguascalientes' walls, staging areas, and second floor are constructed entirely out of recycled double-car garage doors brought from San Diego.

Eighty-five percent of the more than one thousand homes in the Poblado are constructed of recycled garage doors. The Aguascalientes center serves as the home base for BAW/TAF's activities and for the continuation of the community engagement projects. The space will serve as residency housing for a number of artists, cultural workers, researchers, scholars and interns, who have been invited by BAW/TAF to participate within the community. Racing through the corridor of power towards the third millennium.

In spite of it all—jail, attacks, threats and actions taken against the Poblado—the Maclovianos are committed to moving forward with their community plan. Instead of assisting in the community's development,

the government has fostered internal divisions and responded with direct aggression. On February 28, 1998, the government mobilized a massive force consisting of special tactical forces, state judicial police, federal and state prosecutors, federal highway police, as well as local police, to forcefully evict some of the *pobladores*. The community resisted the attack with stones and sticks, as well as by blocking the federal highway for four hours. The government called off the evictions for the moment. These days the threat to the federal and local governments appears to be not so much the value of the land that Maclovio sits on, but the strength of Tijuana's largest independent community reform movement.

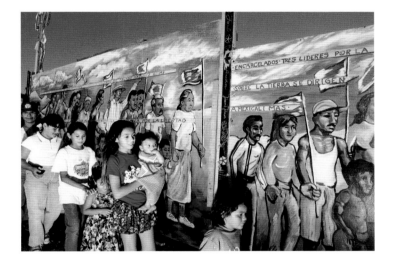

dos por el EZLN, Ejército Zapatista de Liberación Nacional. En abril de 1997, BAW/TAF consiguió de parte de la asociación de la comunidad de Maclovio un lote de 70 por 50 metros (210 pies por 150 pies) para la construcción de su propio Centro Comunitario Aguascalientes, el cual toma su nombre de su prototipo en Chiapas. Las paredes, el escenario y el segundo piso del Centro Aguascalientes, en Maclovio, fueron construidos completamente con puertas de garages dobles traídas de San Diego. Ochenta y cinco por ciento de las más de mil casas del Poblado están construidas también con puertas de garage recicladas.

El Centro Aguascalientes funciona como sede para las actividades de BAW/TAF y la continuación de proyectos de la comunidad. Este espacio está programado para servir como residencia para un número de artistas, trabajadores culturales, investigadores, becarios y asistentes interinos que han sido invitados por BAW/TAF para participar en la comunidad. Compitiendo a través del corredor del poder hacia el tercer milenio.

Pese a todo —cárcel, ataques, amenazas, y acciones en contra del Poblado—, los maclovianos están comprometidos a seguir adelante con los planes de la comunidad. En lugar de ayudar al desarrollo de la comunidad, el gobierno ha promovido divisiones internas y respondido con la agresión directa. El 28 de febrero de 1998, el gobierno movilizó un operativo masivo compuesto por las Fuerzas Tácticas Especiales, la Policía Judicial del Estado, fiscales federales y estatales, la Policía Federal de Caminos, así como la

policía local, para desalojar por la fuerza a algunos de los pobladores. La comunidad resistió el ataque con piedras y palos, así como con el bloqueo de la carretera federal durante cuatro horas. El gobierno canceló las órdenes de desalojo por el momento. En estos días, la amenaza para los gobiernos federal y local parece ser no tanto el valor de la tierra en donde el Poblado Maclovio Rojas se encuentra situado, sino la energía del movimiento independiente más grande en Tijuana.

CARMEN CAMPUZANO

"Memorias" murales rodantes
"Memorias" Murals on Wheels

Albergues infantiles y espacios en Tijuana
Children's centers and spaces throughout Tijuana

Este proyecto tuvo como tema los migrantes, específicamente tocaba el punto de la remembranza, de aquellos seres que salen de su lugar de origen llevando consigo únicamente el equipaje de los recuerdos.

Cerca de 130 niños con edades de 5 a 15 años que viven en Casas Hogar y que integran los Talleres de Artes Plásticas de la Fundación para la Protección de los Niños, IAP, así como el Taller de Invidentes y Débiles Visuales del Instituto de Cultura de Baja California y otro grupo del Centro Comunitario UIA nos presentaron: cinco murales de madera rodantes, ensamblados triangularmente, con una medida aproximada de 2 mts. de altura, acompañados cada uno de una banca de 2.4 mts. de largo.

Los niños adhirieron pequeños trozos de madera a la superficie para dar forma a su paisaje, donde podíamos reconocer espacios propios de su ciudad como el CECUT, la Central Camionera, la Catedral, el Faro, Playas, el Bordo, parques, etc. Hicieron de todo esto una interpretación muy propia. Lo dotaron después de una carga afectiva; el mural podía desplazarse de un lugar a otro, pero nunca perdería su esencia. Aquello que lo hacía ser único e irrepetible eran las vivencias que son como recuerdos que conforman su existencia, equipaje interior que no nos abandona . . . La banca que acompañaba este mural, significaba el descanso anhelado del migrante. Se trabajó exclusivamente con madera, porque representa el mate-

The theme of this project was migrants—or more precisely, the memories that are often the only belongings that migrants leaving their homelands are able to take away with them.

Approximately 130 children between the ages of five and fifteen participated—residents of orphanages, participants in workshops for the visually impaired, and others from community centers. Five wooden structures, each about two meters high and joined triangularly, and five wooden benches were designed by the children. Small pieces of wood were affixed to these surfaces and then painted, to fashion landscapes in which city landmarks were recognizable: the Centro Cultural, the bus station, the cathedral, the lighthouse, the beaches of Tijuana, the border, parks, and so on. What made the project unique and inimitable were the personal experiences of the children that became the bits and pieces that defined its contours, the "baggage" each of us carries within and will never leave behind. The benches that accompanied the structures were representations of the migrants' yearning for rest. Wood was selected as the sole medium for this work because it is the raw material that predominates in working-class neighborhoods in Tijuana.

We began the project in March and completed it for its inauguration on August 19 at Parque México in Playas de Tijuana. The portable murals and sculptural constructions then were moved from one site to

rial que predomina en las construcciones populares de esta ciudad.

Empezamos el proyecto en marzo y terminamos en agosto con la inauguración, trasladando los murales al Parque México de Playas de Tijuana donde sólo permanecieron un día. Cuando al niño se le fomenta el trabajo en equipo, aprende a compartir su espacio creativo, dándole la oportunidad de que su experiencia creadora sea más extensa, ya que a la vez que es portador de ideas, se enriquece con las de sus compañeros. Los pequeños tuvieron la oportunidad de brindar a su comunidad una obra de arte, que además de ser un objeto estético utilitario, aportó algo de su propia identidad, como niños y niñas tijuanenses, que conocen y viven el fenómeno de migración. El involucrar a los niños y niñas en un evento tan importante como inSITE97 fue sin duda una semillita que los motiva a mantener vivo el espíritu de participación.

another. *"Memorias" Murals on Wheels* was a gift of the children to the community.

Working cooperatively on a project teaches children to share their creative space, enriching each child's own creative experience. Each participant brought ideas to the group and was stimulated, in turn, by the ideas of others. The colorful assemblages expressed the identities of these boys and girls of Tijuana who know—and live—the reality of migration. Involvement in an art event of the scope of inSITE97 has suggested to its young collaborators ways in which they can play an active role in their community.

OCTAVIO HERNÁNDEZ

Un proyecto de Octavio Hernández
y Los Cazadores Sonoros
A project of Octavio Hernández
and The Sound Hunters

**Zoo-Sónico: ruidos, sones y latidos en la frontera
de dos mundos Sonic Zoo: Noise, Sound, and Rhythm
on the Border between Two Worlds**

Las calles de Tijuana y San Ysidro
The streets of Tijuana and San Ysidro

Con base en una mezcla de sonoridades, se realizó la cacería de sonidos, de uno y otro lado de esa frontera que divide pero no impide que el murmullo pase, se cuele, y se mezcle con otras estridencias. Sin importar el lenguaje o la procedencia, significa casi lo mismo, porque trae una intensidad semejante. Un equipo de cazadores universitarios y el creador del proyecto se dieron a la tarea de secuestrar y apropiarse secuencias de rutinas sonoras que se dan en cualquier momento, y que hemos dejado de valorar y disfrutar por acostumbrarnos a ellas, pensando que no tienen ya nada de sorprendentes, cuando bien sabemos que son harto disfrutables y maravillosas en sí. El ruido de la ciudad. El latido maquilador. El alarido festivo de fin de semana. La rítmica preparación de los alimentos. El motivador eco del ir y venir del *trolley,* o la furia llantera y motora del *freeway* o la Avenida Revolución. La televisión que traspasa líneas divisorias para acuñar propuestas. El radio que a mansalva crucifica significados a punta de verbo y tonalidad. Los recados telefónicos que son atrapados por la contestadora. Los lenguajes sonoros de los que trabajan en la calle. El lamento camionero de los cantantes en ruta. Los *homeless* y los *street singers.* Los merolicos de aútobus con sus cantaletas de *marketing* y seducción, los vestigios sonoros de la gente que habla sola o con Dios. En fin hay más sonidos que cinta para atraparlos en ambos lados de la barda que nos hace parecer enemigos, cuando nuestra vecindad nos une más cada día. Compartimos el *Trance*-Frontera y un Tijuana-Son a cada instante a veces sin darnos cuenta.

Zoo-Sónico: ruidos, sones y latidos en la frontera de dos mundos, consta de 13 instalaciones sonoras vía disco compacto que muestran el corazón del proyecto, armazones sónicos que van de tres a cinco minutos de duración, y son ilustradas por elocuentes fotografías en blanco y negro y color. Además el disco contiene un pequeño *booklet* con una introducción bilingüe del proyecto. Hay un zoológico de ruidos y sones que se desnuda noche y día. Que va desde la simple respiración del latido urbano al canto gutural de las máquinas y otras bestias. Entre Tijuana y San Diego, más que un cúmulo de diferencias físicas, hay un manantial sonoro que supera al idioma y le da ritmo a la vida.

This project was an expedition in pursuit of sounds from both sides of the border, this line that separates but cannot hold back the whisper that moves across it, hangs in the air, and ultimately joins with other stridencies. Neither language nor point of origin is ruler here, because the signals coming from either side are equally intense. The Sound Hunters included university students and the project's creator. Their goal was to capture the sounds of daily life, sounds we no longer value or enjoy because we have grown overly used to them. We assume they hold no surprises, even though we know full well that they are truly marvelous in themselves. The sounds of the city. The beat of the factory. The raucous cacophony of a Saturday night. The percussive sounds of food being prepared. The trolley's echo as it approaches, then recedes. The furious rumble of tires and engines on the freeway or on Avenida Revolución. The television signals that leap the border to deliver their message. The radio, immune to danger, that crucifies meaning through word and inflection. Telephone messages trapped in answering machines. The rich dialects of the laborers. The moans of the truck drivers. The homeless, the street singers. The sing-song of vendors who troll the buses with their pitches of consumerism and seduction. The faint traces of sound left by those who talk to themselves or speak only to God. There are more sounds than we have rope to trap them with, up against the fence that makes us see one another as enemies, even as we draw physically closer each day. We are continuously sharing the Border-Trance and the Tijuana-Sound, without even realizing it.

Sonic Zoo: Noise, Sound, and Rhythm on the Border between Two Worlds comprises thirteen sound installations on a compact disc; these encompass the core of the project. Sonic armatures lasting between three and five minutes each, illustrated with eloquent photographs in color and in black and white. The CD also includes, in booklet form, a bilingual introduction to the project. There is a "zooful" of noises and sounds that are revealed every day and every night. They range from the simple inhalation and exhalation of the urban core to the guttural song of machinery and other beasts. Overarching the pervasive physical differences between Tijuana and San Diego, there is a ringing fountainhead of sound that rises above the barriers of language to give life its rhythm.

ALFONSO LORENZANA
FRANCISCO MORALES

El proyecto comunitario fotográfico-literario *Tijuana-Centro,* coordinado por el escritor Francisco Morales y el fotógrafo Alfonso Lorenzana, tuvo como finalidad el que un núcleo de miembros de la propia comunidad: estudiantes, profesionistas, trabajadores varios, etc.; hicieran un registro fotográfico de la ciudad de Tijuana, así como crear textos literarios con la misma temática para posteriormente hacer una selección de los resultados y conjuntarlos en el libro *Tijuana entre la luz y la sombra.* Queda este libro como una viva y palpable constancia del trabajo colectivo desarrollado dentro del proyecto comunitario *Tijuana-Centro.*

The community-based photographic-literary project entitled *Downtown Tijuana* was coordinated by writer Francisco Morales and photographer Alfonso Lorenzana. Its goal was to catalyze the formation of a nucleus of community members—students, professionals, workers—to construct a photographic register of their city and to pair these photographs with texts that address themes similar to those portrayed in the visual images. A subset of photos and texts has been published under the title *Tijuana entre la luz y la sombra (Tijuana between Light and Shadow),* which will be the enduring testament to the collective effort of this collaborative undertaking.

Tijuana-Centro

Se esconde de sí misma la ciudad.

Su centro verdadero

se oculta en recovecos, laberintos,

patios particulares florecidos

donde el tiempo,

curioso visitante,

se detiene un momento a reposar sus pasos,

a olfatear brevemente los geranios,

los vástagos de olivo, los nopalitos tiernos.

Downtown Tijuana

The city hides from itself.

Its true essence

is hidden in corners, in labyrinths,

in flower-filled patios,

where time,

a curious visitor,

stops a moment to rest,

to briefly inhale the scent of geraniums,

the buds on the olive tree, the tender *nopalitos*.

ALFONSO GARCÍA CORTÉS

FELIPE EHRENBERG

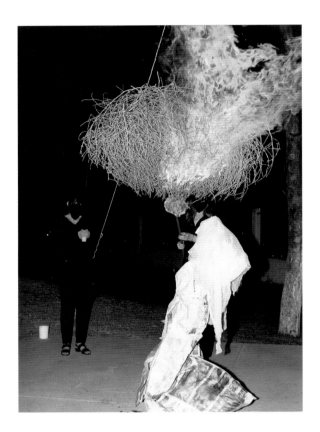

Uno de los aspectos más emocionantes de inSITE es, en mi opinión, su actitud decididamente iconoclasta. Invitado a participar en el proyecto de enlace con la comunidad para impartir en Tijuana un taller sobre la instalación de 20 días de duración, pensé que este mismo espíritu bien podría ser el factor determinante que le permitiera a los participantes hacer contacto efectivo con el nuevo género. (De igual manera, pensé que además de ser didáctico, dicho taller podría ser considerado una obra en sí, parecida a una *performa*, cuyas repercusiones podrían ser compartidas y más duraderas).

Mientras que en países industrializados, los artistas y hasta el público en general están familiarizados con el género, prácticamente todo el conocimiento que tenían de él los participantes mexicanos al taller provenía de lo que conocieron durante la primera edición interna-

cional de inSITE, en 1994. De los artistas que ejercen en la actualidad en Tijuana, muy pocos cursaron estudios formales de arte. Hay entre ellos arquitectos, diseñadores gráficos y autodidactas. Algunos, los más jóvenes y con medios para hacerlo, estudiaron en los EUA. Son entonces magros los conocimientos que tienen del arte contemporáneo, aún el producido en México.

Convencido como lo estoy de que el asunto de la estética se refiere a conocimientos y valores compartidos, lo primero que hicimos en grupo fue enfrentarnos al asunto de referencias.

Procedimos a subrayar los distingos entre la escultura y la tridimensión y a minar ideas en la referencia cotidiana. Esto en México significa desde ver la forma en que los vendedores ambulantes diseñan su puesto en la banqueta y compararla con aparadores de tiendas, a las ofrendas

de Día de Muertos y nacimientos de Navidad, estudiar desde los pequeños altares que erigen los obreros en la fábrica y el taller hasta la forma en que decoramos nuestro hogar.

Las ideas brotaron de inmediato y fluyeron fácil y aceleradamente hasta el final. Un evento que me complace decir fue poco menos que sorprendente: veintiséis artistas (once mujeres y quince hombres) construyeron ¡y financiaron! el mismo número de instalaciones, algunas muy buenas, y procedieron a exhibirlas. Diez obras fueron presentadas en la Casa de la Cultura de Tijuana (lugar donde se impartió el taller), once más fueron expuestas en lugares abiertos públicos como el edificio del Ayuntamiento y el CECUT. Sumando el costo total de la muestra (incluyendo materiales y mano de obra) calculamos que no rebasó la cantidad de $25,000 dólares.

Ha transcurrido casi un año desde que se impartió el taller a la hora de escribir este texto. De entonces a la fecha casi todos los participantes han continuado cultivando el género de la instalación como parte integral de su faena creativa y varios de ellos, incluso, han decidido unir esfuerzos para presentar su obra en Tijuana de manera periódica.

One of the most exciting aspects of inSITE is, in my opinion, its decidedly iconoclastic attitude. Invited to join inSITE's community engagement program with a twenty-day workshop on installation art to be taught in Tijuana, I felt this very spirit could be the decisive factor that would allow the genre to "click" in the participants' minds. (I also felt that the workshop, while pedagogical in function, could also be considered "a work" unto itself, much like a performance piece, only with shared and longer-lasting repercussions.)

Whereas most artists—and often even the lay public—in industrialized countries are familiar with installation art, practically the only knowledge the Mexican participants in this workshop had of it had been acquired during inSITE94 three years ago. Few of the artists working in Tijuana have studied art formally, trained instead as architects or graphic designers, or self-taught. A few—generally younger and more affluent—studied in the United States. I found that knowledge of recent developments in art—internationally, and in Mexico itself, for that matter—is spotty. Convinced as I am that the matter of aesthetics deals with shared knowledge and shared values, the first thing that we worked on was the issue of references. Our discussions of three-dimensionality turned to everyday sources: the ways street vendors arrange their wares on the sidewalk; shop window displays; Day of the Dead altars and Christmas crèches; the ubiquitous small shrines that workers throughout Mexico (and Latin America) place on factory floors; the decor of their own homes.

Ideas emerged from the very beginning and flowed gently but swiftly to the finale. An event that was, I'm very glad to say, little less than astounding: twenty-six artists (eleven women and fifteen men) built— and financed!—an equal number of installations, several of these quite strong works indeed. Ten pieces were presented at the Casa de la Cultura in Tijuana, eleven more were on view in open, public spaces in the city and beyond its limits (bus stops, overpasses, the beach and right at the border fence), and the rest were housed in various civic spaces—the town hall and the Centro Cultural Tijuana. Calculating all our costs, including work time, we figured we spent a total sum of nearly $25,000.

Almost a year has passed, as I write this text, since the workshop took place. Since then, most of the artists have on their own gone on to develop installation pieces and to show them as an integral part of their creative work, and several have decided to close ranks periodically and show in Tijuana as a group.

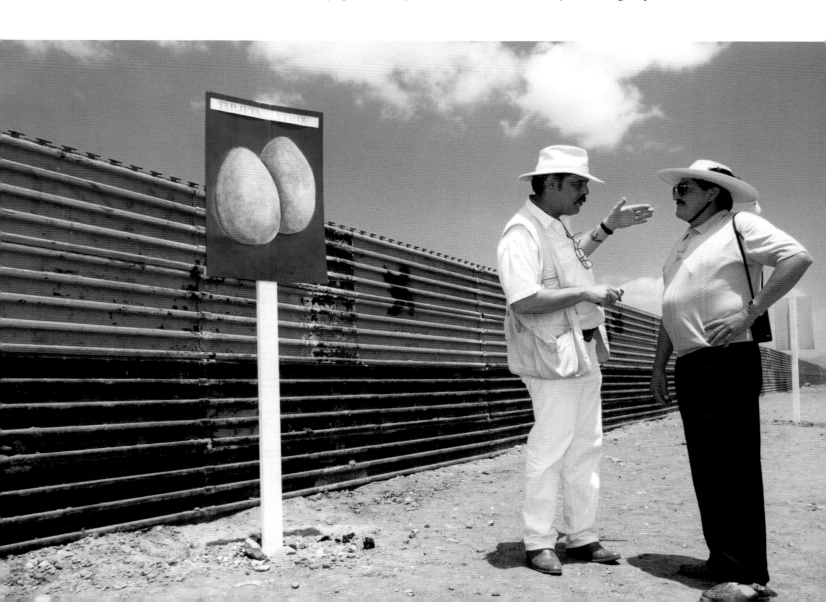

ERNEST SILVA

IN COLLABORATION WITH EN COLABORACIÓN CON

ALBERTO CARO-LIMÓN

Family Trees Árboles de familia

Children's Museum/Museo de los Niños, San Diego;
and Centro Cultural Tijuana

Family Trees is a project linking the Children's Museum/Museo de los Niños in San Diego to the Centro Cultural in Tijuana. Each site of *Family Trees* is a place for children and families to tell stories and make images. Visitors to the installations are invited to write family stories and poems, and to create family portraits.

Both installations are brightly painted and filled with images of birds, trees, houses, birdhouses, picket fences, and children's names. The images are intended to evoke a conversation from one house to another, from one family tree to another. Branches carrying family stories and memories, birds and birdhouses are woven together.

The house at the Children's Museum/Museo de los Niños in San Diego is an actual house. Rain falls continuously on its metal roof. The *Rain House* is part art studio, part reading room, part exhibition space. Workshops are conducted for children to write stories and make paintings and sculptures of their families, paper dolls, and postcards. All of the creative projects are presented in the *Rain House* and then sent to the Centro. Each site, hopefully, is a generative shelter to see, hear, and imagine the other.

The space at the Centro Cultural Tijuana consists of several child-sized houses, tables, benches, bookshelves, picket fences and trees, all constructed of wood and painted. The project is adjacent to the museum's reading room and is part library, reading room, art studio, and exhibition space. Visitors are invited to participate in creative workshops similar to the workshops at the Children's Museum/Museo de los Niños. The poems, stories, paper dolls, postcards, and paintings are shown there and then travel to San Diego to be seen in the *Rain House.*

Árboles de familia es un proyecto que une el Children´s Museum/Museo de los Niños en San Diego al Centro Cultural de Tijuana. Cada espacio es un lugar para que los niños y sus familias puedan contar historias y crear imágenes. Se convoca a los visitantes a las instalaciones a escribir sus historias familiares, poemas y crear retratos de familia.

Ambas instalaciones fueron pintadas con colores brillantes e imágenes de pájaros, árboles, casas de pájaros, bardas de madera y los nombres de los niños. El objetivo es que las imágenes evoquen una conversación que va de una casa a la otra, de un árbol genealógico al otro. Las ramas hechas de historias familiares, recuerdos, pájaros y pajareras están entretejidas.

La casa en el Children´s Museum/ Museo de los Niños en San Diego es una casa de verdad. Constantemente llueve sobre su techo metálico. *La casa de la lluvia* es en parte estudio de arte,

cuarto de lectura y sala de exposición. Se imparten talleres para que los niños escriban historias y hagan pinturas y esculturas de sus familias, muñecas de papel y tarjetas postales. Todos los proyectos creativos son presentados en *La casa de la lluvia* y después se envían al Centro Cultural. Pretendemos que cada lugar sea un albergue generador para ver, oír e imaginar al otro.

El espacio en el Centro Cultural Tijuana consiste en varias casas tamaño infantil, mesas, bancas, estantes para libros, bardas de madera y árboles construidos de madera y pintados. El proyecto está junto a la sala de lectura del museo y es en parte biblioteca, cuarto de lectura, estudio de arte y sala de exposiciones. Se invita a los visitantes a participar en talleres creativos similares a los que se imparten en el Children´s Museum/Museo de los Niños. Los poemas, historias, muñecos de papel, tarjetas postales y pinturas son expuestos allí y después viajan a San Diego para presentarse en *La casa de la lluvia*.

A M A N D A F A R B E R

miniCITY miniCIUDAD

Children's Museum/Museo de los Niños, San Diego

*m*iniCITY was an ongoing participatory project constructed solely by visitors to the Children's Museum/Museo de los Niños. It was a miniature city in which everything was made out of cardboard boxes, wood and cloth scraps, clothespins, bottle caps, and a whole variety of other art materials and odds and ends. Upon entering the exhibition, kids experienced the work other children had already made for the growing city. They in turn had the opportunity to make more buildings, people, animals, trees, or whatever else they thought the city needed. A separate studio-work area was set up as part of the installation.

The *miniCITY* project provided a clear structure and parameters easily understandable to children viewing the exhibition. However, what kids chose to create in response was entirely open-ended. I concentrated on providing only the conceptual framework and context for this installation. As an artist, I was careful not to project my own preconceptions of what the children's contributions should be. The focus of this project was the children's art and not my own.

miniCITY encouraged kids to think about and perhaps discuss their own observations and experiences of city life. The experience of the city, as well as the activity of visiting the *miniCITY* installation, were collective experiences. The process of deciding what to make as an addition to the exhibit, of selecting the materials and working in the *miniCITY* studio were more responsive and independent activities.

*m*iniCIUDAD fue un proyecto de participación construido exclusivamente por los visitantes al Children´s Museum/Museo de los Niños durante el transcurso de un periodo de tiempo. Se trataba de una pequeña ciudad miniatura en la que todo estaba hecho con cajas de cartón, madera, retacería, pinzas de ropa, tapones de refresco y una variedad de materiales artísticos y de desperdicio. Al entrar a la exposición, los pequeños veían el trabajo que otros niños ya habían hecho para la ciudad en expansión. A su vez, ellos tenían la oportunidad de crear más edificios, gente, animales, árboles o lo que consideraran que la ciudad necesitaba. Se construyó un área de estudio independiente integrada también a la instalación.

El proyecto *miniCIUDAD* proporcionaba una estructura clara y parámetros que los niños entendían fácilmente al ver la exposición. Sin embargo, lo que los niños decidían crear en respuesta era totalmente su decisión. Yo me concentré en proporcionar los lineamientos conceptuales y el contexto para esta instalación. Como artista, traté de no proyectar mis propias ideas preconcebidas sobre las aportaciones de los niños. El punto central del proyecto era el arte de los niños y no mi obra personal.

miniCIUDAD motivaba a los niños a pensar y quizá a discutir sus experiencias y observaciones de la vida urbana. La vivencia de la ciudad, así como la actividad de visitar la instalación de la *miniCIUDAD* eran experiencias colectivas. El proceso de decidir qué hacer para agregar a la exposición, de seleccionar los materiales y trabajar en el estudio de la *miniCIUDAD* eran actividades más independientes y basadas en la sensibilidad del participante.

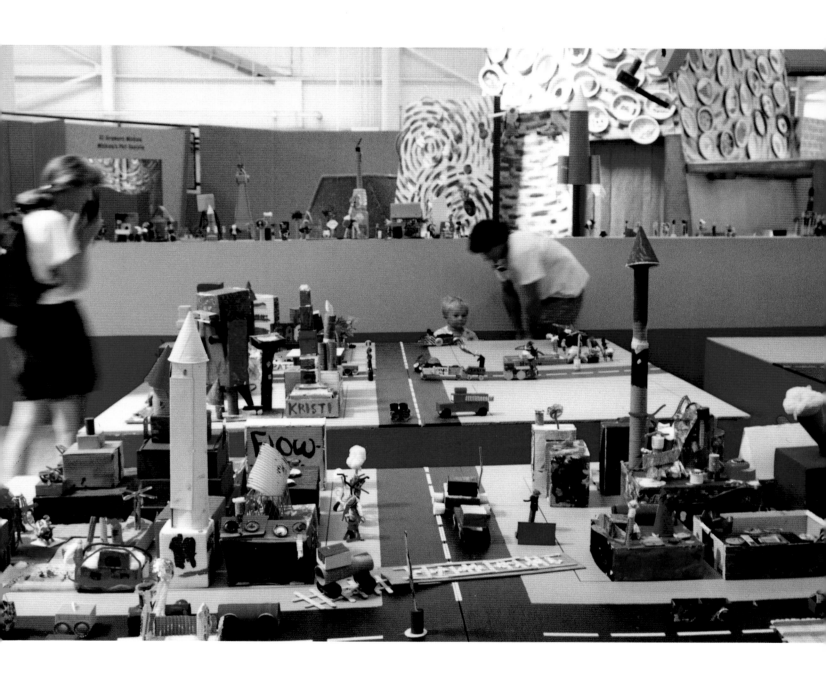

SHELDON BROWN

Mi casa es tu casa/My House is Your House

Children's Museum/Museo de los Niños, San Diego; and
Centro Multimedia del Centro Nacional para las Artes,
México, DF

Children around the world play house—in the process exploring the notions of home, environment, and identity. *Mi casa es tu casa/My House is Your House* is a networked, interactive, virtual reality environment that permits children in San Diego and Mexico City to "play house" together. The project is a long-term installation, continuing for two years. At the sites in Mexico City and San Diego, there are identical physical set-ups. Each room is equipped for a variety of playhouse activities. There is a dress-up area, a building area, and a geography center for exploring the world. As children interact with each other and with these objects in the physical space, their actions are input into a computer via video camera and transducer inputs. These actions trigger events in a shared virtual environment that is a large video projection on one wall of the physical playhouse environment in each city. In this virtual environment kids' positions and actions are mapped to a character that they construct by playing virtual dress up from a virtual wardrobe. As the children move through the physical space their virtual doubles move through the virtual environment, their actions and movements communicated in real time via the Internet. In this way, children in Mexico City and in San Diego play house across national and cultural boundaries.

En todas partes del mundo, como parte del proceso de exploración de nociones de casa, ambiente e identidad, los niños "juegan a la casita". *Mi casa es tu casa/My House is Your House* es un ambiente de realidad virtual interactiva en red que permite a los niños en San Diego y la ciudad de México "jugar a la casita" juntos. Este proyecto es una instalación de larga duración a lo largo de dos años en la que hay construcciones similares en las sedes en la ciudad de México y San Diego. Cada cuarto está equipado para una variedad de actividades para poder jugar a la casita. Hay un área para disfrazarse, un área de construcción y un centro geográfico para explorar el mundo. Cuando los niños interactúan los unos con los otros y con estos objetos en el espacio físico, sus acciones son captadas en una computadora por medio de una cámara de video y conexiones de transductor. Estas acciones desencadenan eventos en un ambiente virtual compartido que es una proyección de video de gran formato sobre uno de los muros del espacio de la casita en cada ciudad. En este ambiente virtual las posiciones y acciones de los niños son registrados por el personaje que construyeron jugando a los disfraces virtuales con un guardarropa virtual. Cuando los niños se mueven dentro del espacio físico, sus dobles virtuales hacen lo mismo en el ambiente virtual y sus acciones y movimientos se transmiten en tiempo virtual a través del *Internet*. De esta manera, los niños en la ciudad de México y en San Diego juegan a la casita, desatendiendo fronteras nacionales y culturales.

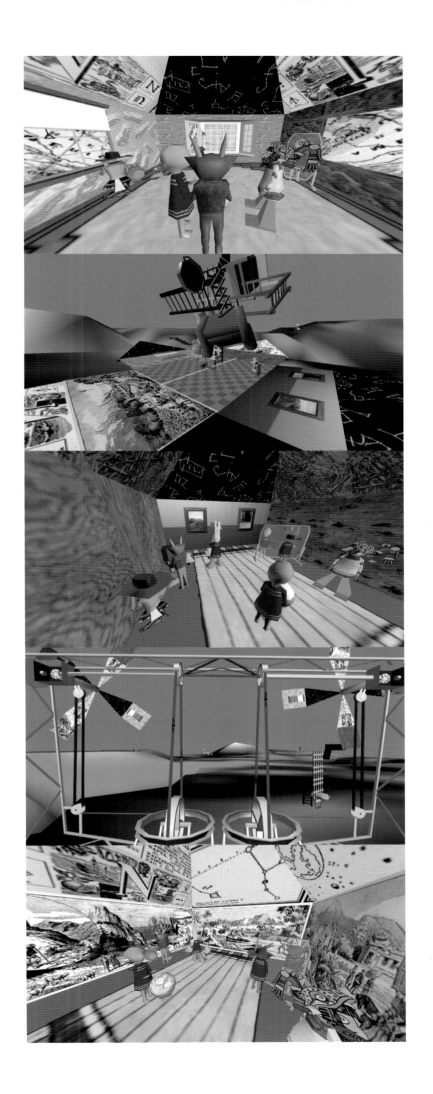

197

DANIELLE MICHAELIS

Where I'm From: Voices from the 619
De donde yo vengo: voces desde el 619

San Diego High School; The ReinCarnation
Project, downtown San Diego; and Bus shelters
throughout San Diego Paradas de autobús en
San Diego

Where I'm From: Voices from the 619 began in January 1997 when I met with students in Shawney Sheldon's advanced art studio class at San Diego High School. For a period of three months, I worked with the students, focusing on installation and public art while teaching basic photography and art-making skills. The results of the project were presented to the public in two ways during October 1997: bus shelter posters in locations throughout San Diego and an installation at The ReinCarnation Project in the city's downtown area.

To motivate students to explore their sense of place within the sub/urban environment of San Diego, they were encouraged to examine ideas about neighborhood, community and space. Students photographed and kept journals about the people, places, and issues relevant to their lives. Working together in groups, they then created four different collages and added text to focus on the ideas they were investigating. These collages, enlarged into posters, were displayed in bus shelters in participating students' neighborhoods.

Voices from the 619 culminated in an installation at The ReinCarnation Project. The installation, designed with the students, mapped out the process of their work and included physical elements echoing the city's environment: concrete sidewalks and paved roads, stone and concrete structures, sandy beaches, carefully planned new neighborhoods as well as older, more patinaed areas. To create the installation, we painted the walls of the gallery gold; students wrote excerpts from their journals across the gilded surface. We hung the bus shelter posters on the walls and designed pathways through the room using stones, sand, and broken glass bottles. Finally, we placed the students' photographs on the stones and in the sand. The colors and materials of the installation, chosen to reflect the unique beauty of urban environments, composed a meditative space for visitors. The visual effects of the space were enhanced by the sound of footsteps as people navigated the twisting, gravel pathways.

De donde yo vengo: voces desde el 619 empezó en enero de 1997, cuando conocí a los estudiantes de la clase superior de arte de Shawney Sheldon en San Diego High School. Durante tres meses trabajé con los estudiantes en torno a la instalación y el arte público, a la vez que les enseñaba fotografía básica y conocimientos de producción artística. Los resultados del proyecto se presentaron públicamente durante octubre de 1997 de dos formas: como carteles para paradas de autobús en diferentes lugares en San Diego y en una instalación en The ReinCarnation Project en el centro de la ciudad.

Para motivar a los estudiantes a explorar su sentido de pertenencia dentro del ambiente sub/urbano de San Diego, los incité a analizar conceptos de barrio, comunidad y espacio. Los estudiantes fotografiaron e integraron bitácoras sobre la gente, lugares y temas de relevancia en sus vidas. Trabajando en grupos, crearon cuatro diferentes *collages,* agregando texto para subrayar las ideas que estaban investigando. Estos *collages,* ampliados a carteles, se presentaron en las paradas de camiones en los barrios de los estudiantes participantes.

Voces desde el 619 culminó en una instalación en The ReinCarnation Project. La instalación, diseñada con los estudiantes, trazaba el proceso de su trabajo e incluía los elementos físicos que reflejaban el ambiente urbano: banquetas de concreto, calles pavimentadas, estructuras de piedra y concreto, playas arenosas, barrios con buena planificación urbana, así como otras áreas con más pátina. Para crear la instalación pintamos las paredes de la galería doradas; los estudiantes escribieron extractos de sus diarios sobre la superficie dorada. Colocamos los carteles de las paradas de autobuses y diseñamos caminos en el cuarto usando piedras, arena y botellas de vidrio rotas. Finalmente colocamos las fotografías de los estudiantes sobre las piedras y la arena. Los colores y materiales de la instalación fueron seleccionados para reflejar la belleza específica del ambiente urbano, integrando un espacio de meditación para el visitante. El sonido de pisadas de la gente caminando por las veredas serpenteantes y arenosas acompañaba los efectos visuales del espacio.

Where Is Nature? We explored the curious way in which the wild adapts to the "technological waste" of our cities, thriving in some cases. Although people push nature and beauty out with our civilization, somehow they survive and creep back in.

¿En dónde está la naturaleza? Exploramos la forma curiosa en la que la naturaleza se adapta al "desperdicio tecnológico" de nuestras ciudades, a veces con gran éxito. Aunque la gente empuja a la naturaleza y a la belleza con nuestra civilización, de alguna manera sobreviven y regresan.

Anna Debon, Tyana Eagle, Marco Martinez, Joshua Perry, Amber Toland

What Makes A Hero? We created a poster of people in our community whom we consider to be our heroes. We wanted to show our appreciation for what they give us and do for us.

¿Qué es un héroe? Creamos un cartel de gente en nuestra comunidad a quienes consideramos nuestros héroes. Queríamos mostrarles nuestro aprecio por lo que nos dan y por lo que hacen por nosotros.

Vadim Asaturyan, Isaac Bahr, Billy Chhoeur, Kristina Morales, Carmen D. Rios, Rath Sy

Things Change. Things change, life changes. You used to be like us. You used to be our age once. You've grown up and something changed along the way. When you see us, instead of remembering the way you were, you look at us with suspicion and fear. Instead of wondering what we think and feel, you think about what we're up to.

Las cosas cambian. Las cosas cambian, la vida cambia. Usted era como nosotros. Alguna vez tuvo nuestra edad. Ahora ha crecido y algunas cosas cambiaron en el camino. Cuando nos ve, en lugar de recordar cómo fue usted, nos ve con suspicacia y miedo. En vez de preguntarse lo qué pensamos y sentimos, se preocupa por lo que podríamos hacer.

Megan Grant, Ramon Lopez

Educational Prosperity Should Not Be Limited. Our focus was to highlight important issues that affect people, especially the future of children. The loss of Affirmative Action closes doors and decreases the number of students of color at universities. Why is California building more prisons than schools and closing down Affirmative Action?

La prosperidad educativa no debe limitarse. Nuestro objetivo era resaltar los temas importantes que afectan a la gente, especialmente el futuro de los niños. La pérdida de Acción Afirmativa cierra puertas y disminuye el número de estudiantes de color en las universidades. ¿Porqué California está construyendo más cárceles que escuelas y cerrando programas como Acción Afirmativa?

Joseph Calsada, Jesus Jimenez

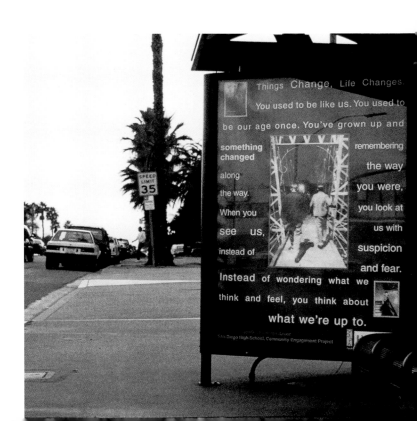

ROBERTO SALAS

Piñatas Encantadas

Centro Cultural de la Raza, Balboa Park

On his fortieth birthday, Roberto Salas dreamed he received a commission to create a fifty-foot-tall piñata suspended from the finger of God on the ceiling of the Sistine Chapel. Greatly distressed, yet haunted by this image, he turned his ambitions closer to home. He foresaw an installation of monumentalized piñatas hanging from the lofty ceilings of the Centro Cultural de la Raza, mounted on the walls like trophies and resting like giant props on the floor surrounded by a sea of color.

Taken with the visual seduction of the festive piñatas, Salas is equally enchanted by the psychology of the piñata mystique: that beauty is ephemeral, destroyed for the gamble of the hidden treasure and the instant gratification of the act. As part of the opening ritual, selected piñatas were annihilated in an explosion of provocative surprises.

As a site-specific muralist, sculptor and designer, Salas's experience working collaboratively with engineers, architects, and community led him to the interactive concept of creating artworks in partnership with the skilled behind-the-scene piñata crafts people. Piñatas designed by Salas were constructed in conjunction with the folkloric artisans allowing for their interpretive liberties.

Cuando Roberto Salas cumplió cuarenta años, soñó que lo comisionaban para crear una piñata de cincuenta pies de altura suspendida del dedo de Dios en el techo de la Capilla Sixtina. Angustiado pero sin poder olvidar esta imagen, dirigió sus ambiciones a un nivel más accesible. Ideó la instalación de piñatas monumentales colgadas de los techos del Centro Cultural de la Raza, montadas sobre las paredes como trofeos, colocadas como enormes piezas de utilería sobre el suelo rodeadas por un mar de color.

Conmovido por la seducción visual de las alegres piñatas, a Salas también le fascina la psicología de la mística de la piñata: su belleza es efímera, destruida al pretender encontrar el tesoro escondido y la gratificación instantánea del acto. Como parte del ritual inaugural, algunas piñatas seleccionadas fueron aniquiladas en una explosión de sorpresas provocativas.

Como muralista para espacios específicos, escultor y diseñador, la experiencia de Salas trabajando con ingenieros, arquitectos y la comunidad lo llevó a un concepto interactivo creando obras de arte en colaboración con los hábiles artesanos de las piñatas, mismos que gozaron de libertad de interpretación.

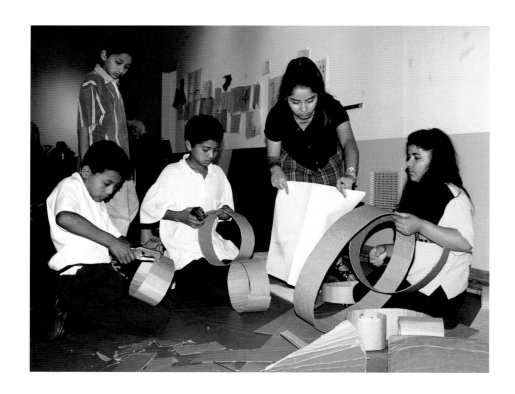

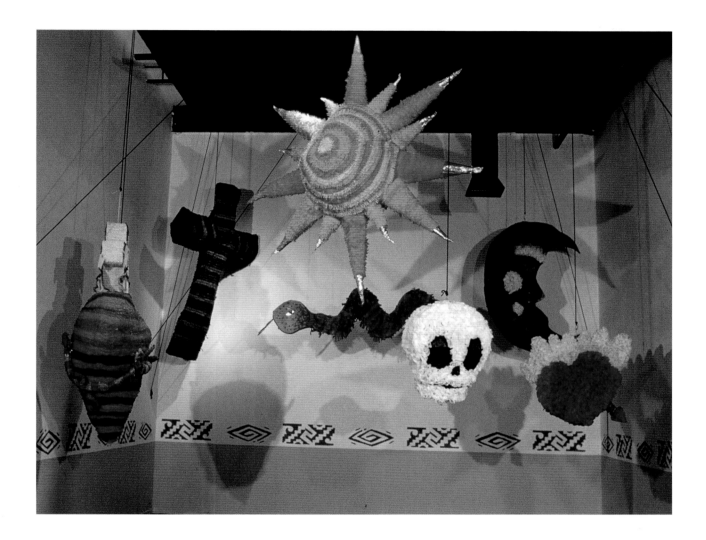

Eclectic in the range of designs, imagery varies from the representation of utilitarian objects to body parts, musical instruments, secular symbols, and cultural icons. All are regarded in equal terms in the piñata form—seductive in its candy color, yet comical in its exaggerated cartoon form.

Piñatas Encantadas represented the collaborative vision of artist Roberto Salas, piñata artisans Rosaleo Hernández of Tijuana, and Sra. Leonor Ochoa, Mari Rodriguez, and Gabriela Gonzalez of San Diego. Workshops held under the guidance of the artist and artisans invited students and community members to design and create piñatas that were included, together with those conceived by Salas, in an exhibition at the Centro Cultural de la Raza. Together, they have reinvented the history and mythology of the Mexican piñata, celebrated its tradition, and reveled in its grandeur.

Eclécticas en el rango de diseños, las imágenes abarcan desde la representación de objetos utilitarios, hasta partes del cuerpo, instrumentos musicales, símbolos seculares e iconos culturales. Como piñatas todas son medidas con la misma vara; sus colores acaramelados son seductores sin perder comicidad por sus formas caricaturescas exageradas.

Piñatas Encantadas fue resultado de la colaboración entre el artista Roberto Salas, los artesanos Rosaleo Hernández de Tijuana, la Sra. Leonor Ochoa, Mari Rodriguez y Gabriela Gonzalez de San Diego. El artista y los artesanos impartieron talleres a estudiantes y miembros de las comunidades en los que se diseñaron y crearon piñatas, junto con las concebidas por Salas y que se exhibieron en el Centro Cultural de la Raza. Juntos, han reinventado la historia y mitología de la piñata mexicana, han rendido un homenaje a esta tradición y revelado su grandeza.

CINDY ZIMMERMAN

From an interview by Entrevista por Dan Erwine, *These Days in San Diego,* produced by producido por Polly Sveda, KPBS Radio, San Diego, October octubre 1997

The Great Balboa Park Landfill Exposition of 1997
La gran exposición del relleno del Balboa Park 1997

Landfill in El relleno en Balboa Park

Child's voice: I'm in Troop 6077. I'm having lots of fun fixing up the ground.

SF: My name is Susan Fields and I'm here with my Brownie Troop 6077 and we've been working on these art projects for . . . this is our third weekend. Today we're helping with the labyrinth and right now I'm collecting rocks for the center of the labyrinth.

CZ: This is the spiral tower and it is the observation area as well. And it is an observation area more for the hawks than for people, although it's a marker for people to know that it's the best viewpoint for seeing the Coronado Bridge and the Islands. I see it also as a place where lizards and rodents and other small creatures could make little burrows and then there will be perches at the top where hawks and other birds of prey, like kestrels, could perch and watch for the smaller creatures and eat them! It's a marker for us humans, but it's trying to be habitat for the animals.

DE: *The Great Balboa Park Landfill Exposition* culminates with a festival this weekend on the site. Cindy Zimmerman has been heading up the project and she joins me today to talk about it. Welcome! What struck you about this property when you first got a look at it?

CZ: I called it unhappy land. It had huge spacious vistas, but was very uneven and mostly barren. Although a few steps away you find the beautiful undisturbed vegetation of Florida Canyon, with all the native plants.

DE: You know that kind of struck me too. People look at the Florida Canyon and they have kind of paradoxical views in fact about the whole east park. They'll say, well, how great that it's being kept in a natural state. But at the same time, they'll say, but what a shame it's not developed for some sort of use. And I wonder if you have to respect those views that seem like they are in conflict.

CZ: Well yes, I think that the word "developed" is the one that I seize on in your statement, because what does that mean? As soon as I hear the word development, I think—building buildings. I think a lot of people do. And that, indeed, will never be possible on the landfill, because it's constantly in a state of sinking. However, if you look at development as something that would make a habitat for the animals or a place where people's dog-walking could be more enjoyable, then I think we can solve that problem. And the irony of the lack of development is that that's what's kept the native plants there in the first place.

Voz infantil: Estoy en la Tropa 6077 divirtiéndome mucho arreglando la tierra.

SF: Mi nombre es Susan Fields y estoy aquí con mi Tropa 6077 de las Guías y hemos estado trabajando en estos proyectos durante . . . éste es nuestro tercer fin de semana. Hoy estamos ayudando con el laberinto y en este momento estoy juntando rocas para el centro del laberinto.

CZ: Ésta es la torre espiral y también el área de observación. Y es más un área de observación para los halcones que para la gente, aunque sirve de señalamiento para las personas que quieren saber cúal es el mejor lugar para ver el Puente Coronado y las Islas. También lo veo como un lugar en donde las lagartijas y roedores y otras criaturas chicas pueden hacer pequeñas madrigueras y habrá ramas hasta arriba en donde los halcones y aves de rapiña, como los cernícalos, pueden posarse para observar criaturas más pequeñas y ¡comérselas! Es una señalización para nosotros los humanos, pero pretende ser el hábitat de estos animales.

DE: *La gran exposición del relleno del Balboa Park* culmina con un festival en el sitio este fin de semana. Cindy Zimmerman ha encabezado este proyecto y está aquí conmigo el día de hoy para platicarnos de él. ¡Bienvenida! ¿Qué fue lo que te atrajo de este terreno al verlo por primera vez?

CZ: La llamé la tierra infeliz. Tenía grandes vistas espaciosas, pero era desigual y casi árida. Sin embargo, a unos cuantos pasos se encuentra la bella e imperturbada vegetación del Florida Canyon, con todas sus plantas autóctonas.

DE: Sabes, eso a mí también me llamó la atención. La gente mira el Florida Canyon y sus opiniones sobre la sección este del Parque son contradictorias. Opinan que es maravilloso que se conserve en su estado natural, pero a la vez consideran que es una lástima que no se desarrolle para darle algún uso. Y me pregunto si se tienen que respetar esos puntos de vista que parecen estar en conflicto.

CZ: Pues sí, creo que el meollo del asunto es la palabra "desarrollar". ¿Qué significa? Al escuchar la palabra desarrollo, inmediatamente pienso en edificios y más edificios. Creo que lo mismo le sucede a mucha gente. Lo cual, por cierto, es imposible ya que este relleno se está hundiendo constantemente. Sin embargo, el problema se solucionaría si por desarrollo entendemos el crear un hábitat para los animales o un lugar más placentero para la gente que saca a pasear a sus perros. La ironía es que en primera instancia, lo que ha mantenido a las plantas autóctonas en su lugar es la falta de desarrollo.

GENIE SHENK

The Individual and Public Space: One and Everyone
El espacio individual y público: uno y todos

Athenaeum Music and Arts Library and
Athenaeum School of the Arts, La Jolla and San Diego

We have worked to recognize individual experience of public space—the known, the implied. The paradox of public life and private identity has been a recurring theme—our lives enriched, played out, in public places—meanings imposed by limitations, expectations, and ownerships. Public space is a mirror for the issues of our time: inequalities, questions of community, harmony with the earth.

The collaborative project was introduced by an open lecture entitled *Public Space and the Visual Book,* and implemented through a series of three summer workshops at the Athenaeum's School of the Arts in La Jolla and in San Diego. Fifty participants were each asked to produce a page of text and image for a work to be printed in an edition of 500. The goal was to provide a forum for exploring the relation of individuals and their milieu. A secondary goal was to experience the dynamics of collaboration, since this is the modality in which most decisions about public space are made.

The first two meetings of each of the three workshops were devoted to the development of text ideas through writing and discussion. Participants responded to a list of questions relating to the concept of public space; then, as material was shared in the group context, thematic ideas and definitions gradually emerged. Guidelines for type style and page layout were determined, and issues of paper choice, book and cover design, titles, fonts, and wording were addressed.

Hemos trabajado para reconocer la experiencia individual del espacio público, lo conocido y lo implícito. El tema recurrente ha sido la paradoja de la vida pública y la identidad privada. Al representar nuestras vivencias en espacios públicos éstas se han enriquecido, sus significados impuestos por limitaciones, expectativas y propiedades. El espacio público es un espejo para los temas de nuestro tiempo: las desigualdades, asuntos comunitarios y la armonía con la tierra.

Presentamos este proyecto en colaboración en una conferencia pública titulada *Espacio público y el libro visual* implementado a través de tres talleres de verano en la Athenaeum School of the Arts en La Jolla y en San Diego. Se le pidió a cincuenta participantes que diseñaran una página con texto e imagen para un trabajo que sería impreso en edición de 500 ejemplares. El objetivo era crear un foro para explorar la relación del individuo y su ambiente. Una meta secundaria era la experiencia de la dinámica de la colaboración, modalidad en la que se efectúan la mayoría de las decisiones sobre los espacios públicos.

Las primeras dos sesiones de cada uno de los tres talleres se dedicaron al desarrollo de ideas a través de la escritura y la discusión. Los participantes respondían a una lista de preguntas relacionadas al concepto de espacio público. Al compartir el material en el contexto del grupo, las ideas temáticas y las definiciones surgieron gradualmente. Se

Everyone was given a roll of black-and-white film for visual investigations relating to the content of their writing. The third meeting was spent looking at photographs and discussing how to proceed in creating pages where text and image functioned together to convey the participants' ideas. At the fourth meeting, the finished pages were collected and assembled in the order in which they were to appear in the book. *The Individual and Public Space: One and Everyone* was added to the library's permanent collection of artists' books.

Experiences of public space shared in the workshops were rich and diverse: idyllic memories of nature; scenes of accident, violence and crime; political and economic confrontation; ecological concerns; the paradoxes of public art; deeply personal alienation, humor, joy; the sense of community; questions answered, questions raised. From this diversity, a thought-provoking continuity of expression emerged, attributable to the creativity of the participants, their care and sensitivity in preparing pages, and the inspiration they provided each other in the process of collaboration.

GENIE SHENK, ERIKA TORRI

establecieron los estilos de tipografía y de diseño, así como la selección de papel, diseño de libro y portada, títulos, fuentes de tipografía y redacción.

Todos recibieron un rollo de película blanco y negro para realizar una investigación visual relacionada con el contenido de sus textos. En la tercera sesión se vieron las fotografías y se discutió cómo crear páginas en las que el texto y la imagen funcionaran conjuntamente para representar las ideas de los participantes. En la cuarta sesión se reunieron las páginas terminadas y se colocaron en el orden en el que aparecerían en el libro. *Espacio individual y público: uno y todos* pasó a formar parte de la colección permanente de libros de artista de la biblioteca.

Las experiencias de espacios públicos compartidas en los talleres fueron de gran riqueza y diversidad: memorias idílicas de la naturaleza, escenas de accidentes, violencia y crimen; confrontación política y económica; temas ecológicos; las paradojas del arte público; enajenación personal profunda, humor, alegría; el sentimiento comunitario; preguntas respondidas, preguntas hechas. De esta diversidad surgió una forma de expresión crítica, atribuible a la creatividad de los participantes, al cuidado y sensibilidad aplicados a la preparación de las páginas y a la inspiración compartida entre ellos durante el proceso de colaboración.

GLEN WILSON

You Are Here/Estás Aquí

Sites in Sitios en North Park

You Are Here/Estás Aquí was a neighborhood-specific project realized in the San Diego community of North Park. Punctuated by two interrelated, experiential components—a series of public film projections and a mixed-media, group installation—the project evolved over a period of six months to reflect both the fleeting and sustained daily rhythms and rituals of North Park through the participation of neighborhood individuals. As an alternative to working with established and legitimated community centers or institutions, I sought community within the constantly shifting boundaries of everyday public spaces.

North Park is one of the city's few neighborhoods where pedestrian life counter-balances the automobile-bound, commuter culture that has come to dominate southern California's urban and suburban landscape. It is also home to an economically, ethnically, generationally, and racially mixed population. Newsstands, bus benches, discount stores, barber shops, sidewalks, alleys and yards are the sites where public and private lives intersect, and where official and unofficial narratives overlap daily. Over a period of weeks, I roamed the neighborhood to create short film sequences depicting everything from neighborhood residents watering their gardens to school kids waiting for the bus. After piecing the sequences together, I commenced with nighttime guerilla projections onto the facades of buildings throughout the neighborhood. Two nights each week for a period of eight weeks, I projected nearly an hour's worth of footage onto blank wall surfaces and empty billboards. These projections usually provoked a range of curious spectators to gather, from lone individuals to small crowds of ten or more.

The films resembled home movies or found footage. Their loosely edited, grainy black-and-white imagery depicted fleeting gestures, movements, and exchanges. Absent of supplied narratives, such projected images tended to provoke individuals from the impromptu audience to insert their own narratives and to supply meanings for the films.

By contrast to the spontaneous filmmaking process, the group installation coalesced primarily through my sustained interactions with individual participants, and the intermingling of individual ideas and processes, rather than organized group strategies. Participants claimed sections of the space to install objects from their homes, photographs, and to paint poems and stories on the walls. The walls reflected off of one another, weaving a fabric of fragments, forging unlikely connections across not only the space of the gallery, but also across the social boundaries of their authors.

You Are Here/Estás Aquí fue un proyecto para un barrio específico, emprendido en la comunidad de North Park en San Diego. Marcado por dos componentes interrelacionados, experienciales: una serie de proyecciones públicas y una instalación colectiva de técnica mixta; el proyecto vinculaba un acercamiento orgánico y colaborativo a la hechura del arte público. Después de un periodo de seis meses, el proyecto se desarrolló para reflejar tanto los efímeros ritmos cotidianos sostenidos y los rituales de North Park a través de la participación de individuos de la comunidad. Como una alternativa para trabajar con centros comunitarios legítimos o establecidos, busqué la comunidad dentro de los límites siempre cambiantes de los espacios públicos cotidianos.

North Park es uno de los pocos barrios de la ciudad, donde la vida peatonal equilibra la cultura del automóvil, que ha venido a dominar el paisaje urbano y suburbano del sur de California. Es también el hogar de una población racialmente mixta, étnica, económica y generacionalmente. Puestos de periódicos, bancas del autobús, tiendas de descuentos, peluquerías, aceras, callejones y patios son los sitios donde las vidas públicas y privadas se intersectan, y donde narrativas oficiales y no oficiales se traslapan diariamente. A lo largo de varias semanas, recorrí el barrio para crear una serie de breves secuencias fílmicas retratando todo, desde vecinos regando sus jardines hasta escolares esperando el autobús. Después de juntar las secuencias, comencé proyecciones nocturnas guerrilleras en las fachadas de los edificios en todo el barrio. Dos noches de cada semana en un periodo de ocho semanas, con un pietaje de casi una hora de duración sobre superficies de paredes blancas y espectaculares vacíos. Estas proyecciones provocaban usualmente a una variedad de espectadores curiosos a reunirse, desde individuos solitarios hasta pequeños grupos de diez o más.

Las películas semejaban caseras o pietaje encontrado. Sus imágenes, libremente editadas, granuladas en blanco y negro retrataban gestos efímeros, movimientos e intercambios. Ausente de narrativas provistas, tales imágenes proyectadas tendían a provocar en los individuos de la audiencia súbita a insertar sus propias narrativas y a darle significados a las películas.

En contraste con el proceso espontáneo de filmación, la instalación colectiva soldó primariamente a través de mis interacciones sostenidas con participantes individuales y la mezcla de procesos e ideas individuales, más que las estrategias colectivas organizadas. Los participantes reclamaban secciones del espacio para instalar objetos de sus hogares, fotografías y a escribir poemas y relatos en las paredes. Los muros reflejaban de uno a otro el tejido de un tapiz de fragmentos, forjando conexiones disímbolas a través de no sólo el espacio de la galería, sino también a través de las fronteras sociales de sus autores.

CATALOGUE OF THE EXHIBITION
CATÁLOGO DE LA EXPOSICIÓN

Works are arranged alphabetically by artist. Artists' names are followed by place and year of birth, city or town of residence, collaborators, project title, medium, and site. Los trabajos aparecen en orden alfabético por artista. A continuación está el lugar y año de nacimiento del artista, así como su lugar de residencia actual, colaboradores, título de la obra, técnica y ubicación.

EDUARDO ABAROA
México, DF, 1968
México, DF

Cápsulas satánicas black star Border Capsule Ritual Black Star

máquinas tragamonedas, cápsulas y esculturas plásticas, carteles, técnica mixta gumball machines, plastic capsules, plastic sculptures, posters, mixed media

Sites Sitios
Cafe Lulu, Master Tattoo Studio, The Gas Haus, William Burgett Booksellers, La Fresqueria, downtown San Diego

ACCONCI STUDIO
Vito Acconci
New York, 1940
Brooklyn, New York, USA
Luis Vera
Caracas, Venezuela, 1960
New York
Dario Nunez
Buenos Aires, Argentina, 1963
New York
Celia Imrey
Cambridge, Massachusetts, USA, 1964
New York
Saija Singer
Vienna, Austria, 1968
New York
Sergio Prego
San Sebastián, España, 1969
New York

Island on the Fence Isla en la muralla

sand or rocks, steel, plastic fabric arena o rocas, hierro, tela de plástico

This project remains unrealized. Este proyecto continúa sin ser emprendido.

Site Sitio
Pacific Ocean and border fence at Oceáno Pacífico y la barda en Playas de Tijuana and Imperial Beach

Acknowledgment Agradecimiento
Austin Design Group

KIM ADAMS
Edmonton, Alberta, Canada, 1951
Grand Valley, Ontario, Canada

Toaster Work Wagon

two 1960s VW bus rear-ends, trailer, children's bicycles, steel, two Karmann Ghia hoods dos partes traseras de combi VW 1960, remolque, bicicletas de niño, hierro, dos cofres de Karmann Ghia

Sites Sitios
Plaza Monumental, Playas de Tijuana; Restaurant La Terraza, Playas de Tijuana; Centro Cultural Tijuana; Chicano Park; The Children's Park; Planet Hollywood; Horton Plaza; US Courthouse; San Diego Aerospace Museum, Balboa Park; San Diego Automotive Museum, Balboa Park; Starlight Bowl; Ocean Beach; Museum of Contemporary Art, San Diego (La Jolla location); Geisel Library Terrace, University of California, San Diego (UCSD); Media Center/Communication Building, UCSD

Documentation at Documentación en el Centro Cultural Tijuana

Acknowledgments Agradecimientos
Beetle Mania; Christiane Chassay Gallery, Montreal, Quebec, Canada; Terri Hughes; Raul Jaquez, Solar Studio Workshop; Oscar Toscano; Wynick/Tuck Gallery, Toronto, Ontario, Canada; Rodrigo Monti

FRANCIS ALŸS
Antwerp, Belgium, 1959
México, DF

The Loop

"evidences" of the fulfilling of the journey: receipts, travel documents, postcards, e-mails, photos, passport "evidencias" del viaje satisfactorio: recibos, documentos de viaje, tarjetas postales, correos electrónicos, fotos, pasaporte

Site Sitio
A route around the globe following the Pacific Rim Una ruta alrededor del mundo siguiendo la cuenca del Pacífico

Documentation at Documentación en el Centro Cultural Tijuana

FERNANDO ARIAS
Bogotá, Colombia, 1963
Bogotá, Colombia and Edinburgh, Scotland

pedazo de la barda del bordo, talco, vidrio, endoscopio, metal piece of San Diego border fence, powder, glass, endoscope, metal

Site Sitio
The ReinCarnation Project, downtown San Diego

Acknowledgments Agradecimientos
Jonathan Colin, Paul Walrath

DAVID AVALOS
San Diego, 1947
National City, California, USA

Paradise Creek Educational Park Project El proyecto del parque educativo Paradise Creek

plywood, hardware, acrylic paint triplay, artículos de ferretería, pintura acrílica

Site Sitio
Paradise Creek, National City

JUDITH BARRY
Columbus, Ohio, USA, 1954
New York

Consigned to Border: The terror and possibility in the things not seen Consignado a la frontera: el terror y la posibilidad en las cosas que no se han visto

multimedia five channel video installation with sound instalación multimedia en cinco canales con sonido

Site Sitio
Children's Museum/Museo de los Niños, San Diego

Acknowledgments Agradecimientos
Carlos Appel; Mike Buchner; Lisa Eilkin; BLINK.fx., New York; Omar Gonzalez; Rita Gonzalez; Adolfo Guzman; Roy Hermanson; John Hessien; Dave Jones; Paul Kuranko; Steven Meyer; Mike Nolan; Aaron Phillips; Dave Sogliuzzo; Rick Spain; Nathan Walker; Jack Young

REBECCA BELMORE
Upsala, Ontario, Canada, 1960
Toronto, Ontario, Canada

Awasinake (On the Other Side) Awasinake (En el otro lado)

photographs fotografías

Site Sitio
Casino Theatre, downtown San Diego

Acknowledgments Agradecimientos
Michael Beynon, photographer; CIM Group

MIGUEL CALDERÓN
México, DF, 1971
México, DF

Death Perra

video, photo album, taxi meter video, álbum de fotos, taxímetro

Site Sitio
Casa de la Cultura de Tijuana

TONY CAPELLÁN
Tamboril, República
Dominicana, 1955
Santo Domingo, República
Dominicana

El buen vecino **The Good
Neighbor**

sierra eléctrica, madera,
hierro, aluminio, chile en
polvo electric saw, wood,
steel, aluminum, chili powder

Site Sitio
Casa de la Cultura de Tijuana

Acknowledgments
Agradecimientos
Alejandro Capellán, Pablo Illescas,
Juan Carlos Marín, Cristina
Rodríguez, Omar Solano

**CHICANO PARK ARTISTS
TASK FORCE**
Raul Jaquez
Detroit, Michigan, USA, 1952
San Diego
Armando Nuñez
Chihuahua, Chihuahua,
México, 1950
Chula Vista, California, USA
Victor Ochoa
Los Angeles, 1948
San Diego and Tijuana
Mario Torero
Lima, Perú, 1947
San Diego

Four Our Environment

mixed media técnica mixta

Site Sitio
Chicano Park

**JAMEX DE LA TORRE
EINAR DE LA TORRE**
Guadalajara, Jalisco, México,
1960 and 1963
Ensenada, Baja California,
México, and San Diego

El Niño

vidrio, espuma plástica, vinilo,
botes de aluminio, peluche,
yeso, metal, madera glass,
foam, vinyl, aluminum cans,
fake fur, plaster, metal, wood

Site Sitio
Centro Cultural Tijuana

Acknowledgments
Agradecimientos
Hilario Barrera, Lucy Goldman,
Nora Moore, Margaret Porter
Troupe

GONZALO DÍAZ
Santiago, Chile, 1947
Santiago, Chile

La tierra prometida
The Promised Land

neón, bronce, luz halógena,
objetos neon, brass, halogen
lights, objects

Site Sitio
Children's Museum/Museo
de los Niños, San Diego

HELEN ESCOBEDO
México, DF, 1934
México, DF and
Hamburg, Germany

Collaborators
Colaboradores
Alberto Caro-Limón
Mexicali, Baja California,
México, 1968
Tijuana
Armando Lavat
Tijuana, 1970
Tijuana
Franco Méndez Calvillo
San Luis Potosí, San Luis
Potosí, México, 1948
Tijuana

Milk at the L'Ubre Mooseum

milk cartons, neon, PVC pip-
ing, cloth, wire, glue, talc,
paper, plastic sheeting car-
tones de leche, neón, tubos
de PVC, tela, alambre, goma,
talco, papel, recubrimiento
plástico

Site Sitio
The ReinCarnation Project,
downtown San Diego

Acknowledgments
Agradecimientos
Ybeth Caro-Limón, David Jekel,
Leche Jersey, Tetra Pak

MANOLO ESCUTIA
México, DF, 1940
Tijuana

*El round nuestro de cada
día* **Our Daily Rounds**

madera, pintura, tela,
plumas, foam, metal wood,
paint, fabric, feathers, foam,
metal

Site Sitio
Palenque, Cortijo San José

Acknowledgment
Agradecimiento
Gilberto Neri

IRAN DO ESPÍRITO SANTO
Mococa, Brazil, 1963
São Paulo, Brazil

Drops

concrete concreto

Sites Sitios
Playas de Tijuana; Casa de la
Cultura de Tijuana; Torre de
Agua Caliente; Catedral de
Guadalupe; Hospital General
de Tijuana, SSA; Palacio
Municipal de Tijuana; Edificio
Comercial ASEMEX; Centro
Cultural Tijuana; Pueblo
Amigo Holiday Inn; Chicano
Park; Granger Building
Lobby; Golden West Hotel;
Children's Museum/Museo de
los Niños, San Diego; Santa
Fe Depot Lobby; Broadway
Pier; Geisel Library Terrace,
UCSD; Media Center/
Communication Building,
UCSD

Acknowledgments
Agradecimientos
City of San Diego Park and
Recreation Department; Port of
San Diego; Seguros Comercial
América, SA de CV

CHRISTINA FERNANDEZ
Los Angeles, 1965
Los Angeles

Arrivals and Departures
Llegadas y Salidas

Colonia Libertad: brass
telescope; copper-plated,
wrought iron armature;
cement telescopio de latón,
armadura de hierro dulce en
cobre, cemento
San Ysidro Bus Depot:
ten-minute video, television
monitors, back-lit Dura-trans
video de diez minutos, tele-
visores, iluminación trasera
para los *Dura-trans*

Sites Sitios
Colonia Libertad and
San Ysidro Bus Depot

Acknowledgments
Agradecimientos
Ricardo Castro; Alex Donis;
Nemesio Fernandez; Freeples
Video; Greyhound Bus Lines,
San Ysidro; Grupo Beta;
Antonio Ogaz

ANDREA FRASER
Billings, Montana, USA, 1965
New York

Inaugural Speech
Discurso Inaugural

Sites Sitios
Performance: The
ReinCarnation Project,
downtown San Diego
Video documentation
Documentación en video:
Children's Museum/Museo de
los Niños, San Diego and
Centro Cultural Tijuana

Acknowledgments
Agradecimientos
Jessica Chalmers, Jason Ortiz,
Gabriela Salgado, Ruben Seja

THOMAS GLASSFORD
Laredo, Texas, USA, 1963
México, DF

City of Greens

astro-turf, antennaes, US flags,
Hi-8 video, the following as
sites: briefcase, helipad, inner-
tube raft, Mercedes-Benz, cel-
lular phone, Mistress Madison's
breasts, and other San Diego
and Tijuana locations pasto
artificial, antenas, banderas de
los Estados Unidos, video en
Hi-8, los siguientes como sitios:
un portafolio, un helipuerto,
una lancha inflable, un
Mercedes-Benz, un teléfono
celular, los pechos de Doña
Madison y otro sitios en San
Diego y Tijuana

Sites Sitios
International Information
Centers; The ReinCarnation
Project; Children's Museum/
Museo de los Niños, San Diego

Acknowledgments
Agradecimientos
Martine Dolmiere, Eloisa
Haudenschild, Edith and Milton
Kodmur, Mistress Madison, Scot
McDougall, Charles Mokiao,
Jennifer Jo Mokiao, Ed Muna,
Rafael Ortega, Sharon A. Reo,
Jorge Romo, Ken Smith

QUISQUEYA HENRÍQUEZ
La Habana, Cuba, 1966
Santo Domingo, República
Dominicana

madera, papel de algodón,
grafito wood, cotton paper,
graphite

Site Sitio
Children's Museum/Museo
de los Niños, San Diego

Acknowledgments
Agradecimientos
Verónica Romano, Gabriela Santana

**JOSÉ ANTONIO
HERNÁNDEZ-DIEZ**
Caracas, Venezuela, 1964
Caracas, Venezuela

Sin Título/Untitled
(Arroz con mango)

aluminio, madera, equipo
electrónico, sonido, bates de
béisbol aluminum, wood,
electronic equipment, sound,
baseball bats

Site Sitio
Casa de la Cultura de Tijuana

LOUIS HOCK
Los Angeles, 1948
San Diego

International Waters
Aguas Internacionales

plaque, tank, pipe, bubbler,
water, mixed media placa,
cisterna, tubo, bebedero,
agua, técnica mixta

Sites Sitios
Sección Monumental, Playas
de Tijuana; and Border Field
State Park

Acknowledgments
Agradecimientos
Delegación de Playas de Tijuana;
International Boundary and Water
Commission, United States and
Mexico; Nina Karavasiles; Art Letter,
Tia Juana Valley County Water
District; Ramón Enrique Luque F.,
Comisión de Servicios Públicos de
Tijuana (CESPT); Eiji Matsumoto,
California State Parks; Janelle Miller,
California State Parks; Peter
Quinlan; Scott Richards

SPRING HURLBUT
Toronto, Ontario, Canada,
1952
Toronto, Ontario, Canada

Columna Serpiente,
Autosacrificio

plaster, cast bones, wood
yeso, moldes de huesos,
madera

Site Sitio
Casa de la Cultura de Tijuana

Acknowledgments
Agradecimientos
Francisco Godínez Estrada, David
Singer, Gidon Singer, Tina Yapelli

DOUG ISCHAR
Honolulu, Hawaii, 1948
Chicago

Drill
Taladro/Adiestramiento

Vent Ventila: shoe box
(altered), closed circuit video
camera, video projection caja
de zapatos (modificada),
cámara de video de circuito
cerrado, proyección de video

Seam Bastilla: white work
shirt with one button
removed, gym shorts with
rabbit's foot in one pocket,
closed circuit video camera,
two video monitors camisa
blanca de trabajo sin un
botón, pantaloncillos de
deporte con una pata de
conejo en un bolsillo, cámara
de video de circuito cerrado,
dos monitores de video

Patient Paciente: four
channel audio surround
"combination lock" sonido
envolvente de cuatro canales
de chapa de combinación

Site Sitio
Dolores Magdalena Memorial
Recreation Center, Logan
Heights

This project was on view
25-27 September 1997. Este
proyecto estuvo en exhibición
del 25 al 27 septiembre de
1997.

Acknowledgments
Agradecimientos
Joe Pickett, John Paul Ricco

DAVID LAMELAS
Buenos Aires, Argentina,
1946
New York and Brussels,
Belgium

The Other Side
El otro lado

drywall, paint, magnifying
glass cartón de yeso, pintura,
lupa

Site Sitio
The ReinCarnation Project,
downtown San Diego

Acknowledgment
Agradecimiento
Orhan Ayyüce

KEN LUM
Vancouver, British Columbia,
Canada, 1956
Vancouver, British Columbia,
Canada

color print, lacquer, alum-
inum impresión en color,
laca, aluminio

Site Sitio
Centro Cultural Tijuana

Acknowledgments
Agradecimientos
Adelina González Cortés, José
Ramírez González, Julia
Schwadron

LIZ MAGOR
Winnipeg, Manitoba,
Canada, 1948
Vancouver, British Columbia,
Canada

Blue Students
Alumnos en azul

orthographic negatives and
cyanotype paper sandwiched
between glass and foamcore
negativos ortográficos y
papel cianotipo montado
entre vidrio y papel espuma

Sites Sitios
Restaurant La Terraza, Playas
de Tijuana; Puesto de Jugos,
Playas de Tijuana; Casa de la
Cultura de Tijuana; Centro
Cultural Tijuana; The
ReinCarnation Project; Balboa
Theatre; Children's Museum/
Museo de los Niños, San
Diego; The Paladion; Santa
Fe Depot

Acknowledgments
Agradecimientos
Centro Educativo Agua Caliente,
Preparatoria Lázaro Cárdenas;
Henri Robideau; Al Rodriguez;
School of Creative and
Performing Arts in San Diego

ANNA MARIA MAIOLINO
Scalea, Italy, 1942
Rio de Janeiro, Brazil

Podría haber muchos más
que éstos There Could Be
Many More Than These

barro clay

Site Sitio
Children's Museum/Museo
de los Niños, San Diego

Acknowledgments
Agradecimientos
David Burke, Tamsin Dillon, Julia
Schwadron, Sally Tallant

RUBÉN ORTIZ TORRES
México, DF, 1964
Los Angeles and México, DF

Alien Toy UCO
(Unidentified Cruising
Object) La ranfla cósmica
ORNI (Objeto rodante no
identificado)

1981 Nissan pickup truck,
customized by Salvador
"Chava" Muñoz, with sixteen
hydraulic systems; video pro-
jector; car sound system pick
up Nissan 1981 arreglado por
Salvador "Chava" Muñoz,
con 16 sistemas hidráulicos,
proyector de video, sistema
de sonido

Site Sitio
1901 Main Street, Barrio
Logan

Acknowledgments
Agradecimientos
Brian Cross, Hip-Hop consultant;
DA Garcia, model cars; Rita
Gonzalez, Pixelvision 1, online
editor; Michael Kowalski "The
Closer," sound editor; Jaimie
Leonarder, UFO research in
Australia; Jesse Lerner, Hi-8 2 and
editing assistant; Dawn Martinez,
Pixelvision 2; Ester Mera, video
special effects; Rhonda Moore,
jarabe tapatío puppeteer and
emotional support; Todd Moore,
graphic design; Salvador "Chava"
Muñoz, car customizing and paint
job; Matthew "Go-go" Nathan,
sound system; Mario Ybarra,
studio assistant

PATRICIA PATTERSON
Jersey City, New Jersey, USA, 1941
Leucadia, California, USA

Collaborators
Colaboradores
Trinidad de León
Nayarit, Nayarit, México, 1934
Rosarito, Baja California, México
Marcia Reséndiz
Tijuana, 1956
Tijuana
David Burke
Oakland, California, USA, 1975
Los Angeles
Erin Coleman
Chico, California, USA, 1973
Cardiff, California, USA
Julia Schwadron
Providence, Rhode Island, USA, 1976
New York
Yesha Tolo
Hartford, Connecticut, USA, 1972
Hartford, Connecticut, USA

Assistants Asistentes
Nicole Andrews
Tamarind Rossetti-Johnson

La Casita en la Colonia Altamira, Calle Río de Janeiro No. 6757, Tijuana

Comex paint, cement, beach stones, drought-resistant plants, soil, patterned oil cloth, lumber, fabric, dishware, etc pintura Comex, cemento, piedras de playa, plantas resistentes al estiaje, tierra, mantel de plástico, madera, tela, vajilla, etc

Site Sitio
Colonia Altamira

MARCOS RAMÍREZ ERRE
Tijuana, 1961
Tijuana

Collaborators
Colaboradores
Hugo Josué Castro Mejía
México, DF, 1956
Tijuana
Francisco Javier Galaviz
Villa Obregón, Jalisco, México, 1952
Tijuana
Armando Páez
Tijuana, 1960
Tijuana
Alejandro Zacarias Soto
Guadalajara, Jalisco, México, 1960
Tijuana

Toy an Horse

madera, hierro wood, steel

Site Sitio
Straddling the US/Mexico border, San Ysidro Port of Entry Montado sobre la frontera México/Estados Unidos, Puerta de Entrada San Ysidro

Acknowledgments
Agradecimientos
Rodolfo de la Torre, Marco Figueroa, NAVA EXPRESS, Jaime Ruiz Otis, TC Townsend

ROSÂNGELA RENNÓ
Belo Horizonte, Brazil, 1962
Rio de Janeiro, Brazil

*United States
Estados Unidos*

photographs (electrostatic prints), vinyl lettering fotografías (impresiones electrostáticas), rotulado en vinil

Site Sitio
Children's Museum/Museo de los Niños, San Diego

Acknowledgments
Agradecimientos
Abarrotes El Faro; Mely Barragán, production assistant; Centro Botánico Paraíso; Sandra del Castillo; Miguel Angel Fuentes, production assistant; Ikon Baja SA; Isabel Jiménez, production assistant; Jorge Mejía Prieto; Mike's Disco; Produtsa; Marcos Ramírez ERRE; Red Creativa; Restaurant La Costa; Daniel Ruanova, production assistant; Yesha Tolo; Antonio Torres; Martín Valencia

MIGUEL RIO BRANCO
Islas Canarias, España, 1946
Rio de Janeiro, Brazil

Between the Eyes, the Desert Entre los ojos, el desierto

486 slides, 6 Ektagraphic projectors, Dove-X system, sound system, sound track 486 diapositivas, 6 proyectores ektagraphic, sistema Dove-X, sistema de sonido, banda sonora

Site Sitio
The ReinCarnation Project, downtown San Diego

Acknowledgments
Agradecimientos
Alden Design Associates, equipment; Pedro Sá, sound track; Rafael Stefan, Promeeting, image program; Ronaldo Tapaojós, sound track; Andrés Torres, assistant

BETSABEÉ ROMERO
México, DF, 1963
México, DF

Ayate Car

carro cubierto de tela de yute, pintura de aceite, rosas secas canvas-covered car, oil paint, dry roses

Site Sitio
Colonia Libertad

Video: Children's Museum/Museo de los Niños, San Diego

Acknowledgments
Agradecimientos
Valdir Camargo; Doña Lupe; Doña Mari; Grupo Beta; Maija Julius; Jean Luc Lenoble, UBIC ART; Marcos Ramírez López; Olivier Reynaud; Agustín, Fidel, y los residentes de Colonia Libertad

DANIELA ROSSELL
México, DF, 1973
México, DF

*The Sound of Music
La novicia rebelde*

mixed media técnica mixta

Site Sitio
Balboa Theatre, downtown San Diego

Acknowledgment
Agradecimiento
Centre City Development Corporation

ALLAN SEKULA
Erie, Pennsylvania, USA, 1951
Los Angeles

Dead Letter Office

19 Ilfochrome prints, mounted on aluminum and framed, consisting of 8 individual images at 27 x 38 x 2.5 inches, 9 diptychs (consecutive exposures) at 25 x 88 x 2.5 inches, and 2 triptychs (consecutive exposures) at 20 x 78 x 2.5 inches, die-cut text essay and captions applied to walls 19 impresiones Ilfochrome, montadas en aluminio y enmarcadas, que consisten de 8 imágenes individuales de 27 x 38 x 2.5 pulgadas, 9 dípticos (exposiciones consecutivas) de 25 x 88 x 2.5 pulgadas y 2 trípticos (exposiciones consecutivas) de 20 x 78 x 2.5 pulgadas, texto de ensayo estampado y cédulas pegadas a las paredes

In addition to the photographs on pages 28-37 and 102-103 the following were included in the exhibition además de las fotografías en las páginas 28-37 y 102-103 las siguientes fueron incluídas en la exposición:

Throwing a line, Ensenada (diptych) *Echando una línea, Ensenada* (díptico)

Ensenada longshoremen loading luggage of passengers bussed in from San Diego to meet the Carnival Cruise ship Tropicale*, bound for Honolulu* (diptych) *Estibadores de Ensenada cargando el equipaje de los pasajeros que llegaron de San Diego en autobuses para embarcar en la nave* Tropicale *de la compañía Carnival Cruise Lines, con rumbo a Honolulú* (díptico)

"Free speech area" outside the Republican convention, San Diego "Zona de la Libertad de Palabra" frente a la Convención Republicana, San Diego

Tuna cannery, Ensenada (triptych) *Enlatadora de atún, Ensenada* (tríptico)

Carnival Cruise Lines ship departing Ensenada for Los Angeles Nave Holiday de la compañía Carnival Cruise

Lines, zarpando de Ensenada para Los Angeles

Site Sitio
Centro Cultural Tijuana

Acknowledgments
Agradecimientos
Camp Pendleton, United States Marine Corps; Fabricantes de Ataúdes Delta SA; Hyundai de México SA de CV; Puerto de Ensenada, Baja California, México; Agroindustries Rowen, El Sauzal

GARY SIMMONS
New York, 1964
New York

Desert Blizzard
Tormenta del desierto

video made from film footage of skywriting in the Anza-Borrego desert project-ed on a wooden arrivals and departures board, wooden benches video hecho de rollos filmados de escritura en el cielo hecha en el desierto de Anza-Borrego y proyectado en la pizarra de madera de llegadas y salidas, bancas de madera

Site Sitio
Santa Fe Depot, downtown San Diego

LORNA SIMPSON
Brooklyn, New York, USA, 1960
Brooklyn, New York, USA

Call Waiting

eleven-minute, black-and-white film, written and directed by Lorna Simpson película de once minutos en blanco y negro, escrita y dirigida por Lorna Simpson

Site Sitio
Santa Fe Depot, downtown San Diego

Acknowledgments
Agradecimientos
Cast: Jasmine K. Aulakh, Donna Berwick, Jaia Chen, Gregory Couch, Christopher M. de Paola, Kimberly Ann Floyd, Kaizdad Navrozo Kotwal
Crew: Jasmine K. Aulakh, trans-lator; Donna Berwick, costumes; Christine Bogenschutz, casting; Jaia Chen, translator; Susan Hamilton, production assistant; Tom Harned, audio recordist; Mazy Hayes, translator; Tom Hayes, director of photography/editor; Bruce Livensparger, gaffer; Janet Parrott, production manager; Larry Young, make-up

DEBORAH SMALL
Mariemont, Ohio, USA, 1948
Rainbow, California, USA

Collaborators
Colaboradores
William Bradbury
Schenectady, New York, USA, 1956
Vista, California, USA
Dana Case
Hanford, California, USA, 1959
Vista, California, USA
Patricia Mendenhall
Jersey City, New Jersey, USA, 1947
Palomar Mountain, California, USA

Rowing in Eden Remando en el Edén/Peleando en el Edén/Formando Hileras

multimedia digital projection with images, text, voice, music: one hour and twenty minutes proyección digital multimedia con imágenes, texto, voz, música una hora y veinte minutos

audio installation with voice and music instalación de audio con voz y música

dried and live medicinal plants and herbs, including yarrow, sage, goldenrod, mistletoe, fennel, belladonna, datura, gardenia, rosemary, basil, mullein, echinacea, stinging nettle, vitex, mint, cedar, rose hips, roses, etc plantas medicinales frescas y secas incluyendo milhojas, salvia, vela de San José, muérdago, hinojo, belladona, datura, gardenia, romero, albahaca, candelaria, echi-nacea, ortiga, *vitex*, menta, cedro, escaramujo, rosas, etc

baskets, jars, canned fruits and vegetables, apples, pomegranates canastas, frascos, frutas y verduras enlatadas, manzanas, granadas

benches, stumps, oak branches bancas, troncos, ramas de roble

Site Sitio
Santa Fe Depot, downtown San Diego

Performance: *Drawing Down the Moon*,
1 November 1997 *Bajando la luna*, 1° de noviembre de 1997, Oceanside Beach, California, USA

MELANIE SMITH
Poole, England, 1965
México, DF

The Tourists' Guide to San Diego and Tijuana La guía turística de San Diego y Tijuana

photographs, mixed media fotografías, técnica mixta

Site Sitio
958 Fifth Avenue, downtown San Diego

Acknowledgments
Agradecimientos
H&R Block; John Polk, Tyd-Pool Marine; Eliza Principe

PABLO VARGAS LUGO
México, DF, 1968
México, DF

Kiosko Esotérico
Esoteric Kiosk

periódicos, hierro, Plexiglas
newspapers, iron, Plexiglas

Site Sitio
Centro Cultural Tijuana

Acknowledgment
Agradecimiento
Rosendo Méndez

NARI WARD
Kingston, Jamaica, 1963
Brooklyn, New York, USA

Untitled Depot
Estación sin título

metal doors, highway barri-ers, bedsprings, rope, rocks, carpet puertas metálicas, barreras de concreto, resortes de colchón, soga, piedras, alfombra

Site Sitio
Playas de Tijuana

Acknowledgments
Agradecimientos
Administración de Aduanas de Tijuana; Guillermo Bezada; Don Celso Zavala; Centro Comercial Pueblo Amigo; Colchones Noroeste; Concretos Preforzados de Baja California SA de CV; Delegación de Playas de Tijuana; María Dolores Guerrero; González de Kinen; Matador José López Hurtado; María Navarro Aguilar; Toros y Deportes de Ciudad Juárez, SA; Margaret Porter Troupe

CATALOGUE OF THE COMMUNITY ENGAGEMENT PROJECTS
CATÁLOGO DE LOS PROYECTOS DE ENLACE CON LA COMUNIDAD

Works are arranged alphabetically by artist. Artists' names are followed by place and year of birth, city or town of residence, project title, location, organizing institution, and project director. Los trabajos aparecen en orden alfabético por artista. A continuación está el lugar y año de nacimiento del artista, así como su lugar de residencia actual, título de la obra, técnica, ubicación, institución que lo organizó y director de proyecto.

BORDER ART WORKSHOP TALLER DE ARTE FRONTERIZO
Berenice Badillo
Michoacán, México, 1974
Del Sol, California, USA
Manuel Mancillas "Zopilote"
Tijuana, 1950
Chula Vista, California, USA
Lorenza Rivero
El Centro, California, USA, 1971
Imperial Beach, California, USA
Michael Schnorr
Honolulu, Hawaii, 1945
Imperial Beach, California, USA

Twin Plants: Forms of Resistance, Corridors of Power Plantas gemelas formas de resistencia, corredores de poder

Site Sitio
Poblado Maclovio Rojas, Baja California, México

Acknowledgments
Agradecimientos
David Bacon; California Resource Recovery Association; Rose Costello; David Harding; Neil Kendricks; Julio Laboy; Anthony Manousos, American Friends Service Committee; James Prigoff

SHELDON BROWN
Greeley, Colorado, USA, 1962
San Diego

Mi casa es tu casa/My House is Your House

Sites Sitios
Children's Museum/Museo de los Niños, San Diego; and Centro Multimedia del Centro Nacional para las Artes, México, DF

Organizing institutions
Instituciones organizadoras
Children's Museum/Museo de los Niños, San Diego; Consejo Nacional para la Cultura y las Artes; Mexican Cultural Institute of San Diego; Centro Nacional de las Artes, México, DF; Centro de Multimedia, México, DF

Acknowledgments
Agradecimientos
Academic Senate, University of California, San Diego (UCSD); The Thomas Ackerman Foundation; AT&T: New Experiments in Art & Technology (AT&T: NEAT); Harry Castle, computer programming; Cole's Carpet, San Diego; Coordinación Nacional de Desarrollo Cultural Infantil, CNCA Alas y Raíces a los Niños; Cox Communications; Fundación Cultural Bancomer; Home Depot, Sports Arena Boulevard, San Diego; Center for the Humanities, UCSD; Wendell Kling, interface construction; Kingston, Inc; Mexican Consulate in San Diego; Multigen, Inc, USA; Ryan McKinley, software design; Praja Inc, USA; John Reed, interface construction; Leah Roschke; The Schoepflin Foundation; Sensormatic Video, USA; Silicon Graphics, Inc, USA and México; SONY Corporation; UC-Mexus, University of California; UFO Fabrics, National City; Mandell Weiss Charitable Trust

CARMEN CAMPUZANO
Tijuana, 1961
Tijuana

"Memorias" murales rodantes "Memorias" Murals on Wheels

Sites Sitios
Albergue Temporal Tijuana, DIF; Casa Hogar Santa Teresita; Centro Comunitario Universidad Iberoamericana Plantel Noroeste (UIA); Fundación para la Protección de los Niños, IAP; Instituto de Cultura de Baja California (ICBC); Orfanatorio Emmanuel; Parque México, Playas de Tijuana; Taller de Invidentes

Organizing institutions
Instituciones organizadoras
Albergue Temporal Tijuana, DIF; Casa Hogar Santa Teresita; Departamento de Cultura Municipal, Tijuana; Fundación para la Protección de los Niños, IAP; ICBC; Orfanatorio Emmanuel; Taller de Invidentes; UIA

Project director
Director del proyecto
Patricio Bayardo

Acknowledgments
Agradecimientos
Olimpia Araiza Caudillo; Patricio Bayardo, ICBC; Jorge Castillo, ICBC; Miguel Cortés Márquez, Taller de Carpintería; Alfredo Cortez; Yolanda Cubillas Lázaro; Jaime Chaidez Bonilla, ICBC; Angel de Alba, UIA; Dixieline Lumber, National City; Roberto Esquivel Campuzano; Ma. de los Angeles Flores Soltero; Socorro Martínez, Sociedad Cooperativa; Colonia Gran Tenochtitlán; Eduardo Méndez; Tania Ortega Ramírez; Francisco Orozco, ICBC; Lili Palomares, UIA; Guadalupe Rivemar; Danae Soto Cerecer; Televisión Azteca Tijuana

FELIPE EHRENBERG
México, DF, 1943
México, DF

Installation Art
Arte Instalación

Workshop Site
Sitio del taller
Casa de la Cultura de Tijuana

Installation sites
Sitios de instalaciones
Casa de la Cultura de Tijuana: salón 4, sótano, jardín frente, jardín, plataforma de concreto enfrente, galería y pasillo segundo piso; Puente peatonal 5 y 10, Blvd Díaz Ordaz y Lázaro Cárdenas; Parque Teniente Guerrero; Camellón Blvd; Paseo de los Héroes frente a Plaza Fiesta; Malecón Playas; cuatro paradas de autobús; Centro de Gobierno; Casa de los Pobres, Colonia Altamira; Antiguo cine Variedades; Línea Internacional: Ave Internacional, Revolución y Panamericana; Playas frente malecón; Línea Internacional Cañón Zapata junto al aeropuerto; y otros sitios diversos de Tijuana

Organizing institutions
Instituciones organizadoras
Casa de la Cultura de Tijuana and Departamento de Cultura Municipal, Tijuana

Project director
Directora del proyecto
Cristina Rodríguez

AMANDA FARBER
New York, 1957
San Diego

miniCITY miniCIUDAD

Site and organizing institution Sitio y institución organizadora
Children's Museum/Museo de los Niños, San Diego

Project director
Directora del proyecto
Lisa Mack

Acknowledgments
Agradecimientos
Chrome, San Diego; Home Brew Mart, San Diego; Mona Mukherjea; Leah Roschke; UFO Fabrics, National City; US Container Corporation, Chula Vista; Yardage Town, San Diego

OCTAVIO HERNÁNDEZ
México, DF, 1957
Tijuana

Zoo-sónico: ruidos, sones y latidos en la frontera de dos mundos Sonic Zoo: Noise, Sound, and Rhythm on the Border between Two Worlds

Site Sitio
The streets of Tijuana and San Ysidro Las calles de Tijuana y San Ysidro

Organizing institution
Institución organizadora
Universidad Autónoma de Baja California (UABC)

Project director
Director del proyecto
Victor Madero

Acknowledgments
Agradecimientos
AJO por su metralla óptica; Frank Barbano por su apoyo gráfico y económico para la finalización del proyecto; Califas Studio de Neto Ramirez en Los Angeles; Los Cazadores Sonoros Universitarios (Liliana, Ana Karina, Humberto y asociados); Pepe M por su sabiduría técnica; Victor Madero, UABC, auxiliares y maestros

ALFONSO LORENZANA FRANCISCO MORALES
Tijuana, 1953
Tijuana
Cananea, Sonora, México, 1940
Tijuana

Tijuana-Centro Downtown Tijuana

Sites Sitios
El Lugar del Nopal y Galería de la Ciudad

Organizing institutions
Instituciones organizadoras
Departamento de Cultura Municipal, Tijuana; El Lugar del Nopal; Galería de la Ciudad

Project director
Directora del proyecto
Ava Ordorica

DANIELLE MICHAELIS
Wiesbaden, Germany, 1969
San Diego

Where I'm From: Voices from the 619 De donde yo vengo: voces desde el 619

Sites Sitios
San Diego High School and The ReinCarnation Project

Bus shelter locations
Paradas de autobús
Balboa Avenue at Moraga Avenue, Black Mountain Road at Gold Coast Drive, Genesee Avenue at Governor Drive, Grand Avenue at Lamont Street, Grossmont Center Drive at Center Drive, La Jolla Village Drive at Regents Road, La Mesa Boulevard at University Avenue, Mira Mesa Boulevard at Black Mountain Road, Mission Boulevard at Sapphire Street, North Torrey Pines Road at Scripps Clinic, Navajo Road at Park Ridge Boulevard, Pacific Highway at Cedar Street

Organizing institution
Institución organizadora
Museum of Photographic Arts

Project director
Directora del proyecto
Tomoko Maruyama

Acknowledgments
Agradecimientos
Outdoor Systems Advertising; Larry Oviatt; Shawney Sheldon, San Diego High School; Students in Shawney Sheldon's Advanced Art Studio Class, Spring 1996, and their friends and families

UGO PALAVICINO
Argentina, 1936
Tijuana

Teatro en acción Theater in Progress

Sites Sitios
Street corners and plazas scattered across the broad reaches of Tijuana Esquinas y plazas a lo largo de la amplia Tijuana

Organizing institution
Institución organizadora
Departamento de Cultura Municipal, Tijuana

Project director
Director del proyecto
Leobardo Sarabia

Acknowledgment
Agradecimiento
Ramón Zepeda

REVOLUCIONARTE
Dorothy Annette
Huntington, West Virginia, USA, 1948
San Diego
Jim Bliesner
Milwaukee, Wisconsin, USA, 1949
San Diego
Luz Camacho
Tijuana, 1953
San Ysidro, California, USA
Jim Hammond
Seattle, Washington, USA, 1944
San Diego
Ana Maria Herrera
Tijuana, 1968
Tijuana

Popotla—The Wall Popotla —El Muro

Site Sitio
Popotla, Baja California, México

Acknowledgments
Agradecimientos
Ron Bliesner; Rubén Bonet; Wayne Buss; Casa Familiar; Christina Chacon, City of San Diego Commission for Arts and Culture; Anna Daniels; Fishing Ejido of Popotla, especially the children; Morena Tile; Nine Winds; Julio Orozco; Park Theatre; Marcos Ramírez ERRE; Gabriela Salgado; San Diego Plastics; Sally Tallant; 20th Century Fox Studios; US-Mexico Fund for Culture supported by: Fondo Nacional para la Cultura y las Artes, Fundación Cultural Bancomer, and The Rockefeller Foundation; Javier Velasco

ROBERTO SALAS
El Paso, Texas, USA, 1955
San Diego

Piñatas Encantadas

Site and organizing institution Sitio y institución organizadora
Centro Cultural de la Raza, Balboa Park

Project director
Director del proyecto
Luis Stand

GENIE SHENK
Montgomery, Alabama, USA
Solana Beach, California, USA

The Individual and Public Space: One and Everyone El espacio individual y público: uno y todos

Sites Sitios
Athenaeum Music and Arts Library and Athenaeum School of the Arts, La Jolla and San Diego

Organizing institution
Institución organizadora
Athenaeum Music and Arts Library

Project director
Directora del proyecto
Erika Torri

Acknowledgments
Agradecimientos
Buffy Fuller, Athenaeum Music and Arts Library and Athenaeum School of the Arts; Kathy Miller, title design; Karen Rhiner, manuscript preparation; Chuck Rhoades, Continental Graphics; Diane Weintraub, manuscript preparation; Liz Zepeda, manuscript preparation

ERNEST SILVA
Providence, Rhode Island,
USA, 1948
La Jolla, California, USA
in collaboration with
en colaboración con
ALBERTO CARO-LIMÓN
Mexicali, Baja California,
México, 1968
Tijuana

Family Trees
Árboles de familia

**Sites and Organizing
institutions** Sitios y
instituciones organizadoras
Children's Museum/Museo de
los Niños, San Diego; and
Centro Cultural Tijuana

Project directors
Directoras del proyecto
Claudia Basurto
Lisa Mack

Acknowledgments
Agradecimientos
David Burke; Esmeralda Carini;
Ybeth Caro-Limón; Jon Flores;
Norma Medina; John Polk;
Melania Santana Rios; Julia
Schwadron; Michael
Weissenburger

GLEN WILSON
Columbus, Ohio, USA, 1969
San Diego

You Are Here/Estás Aquí

Sites Sitios
3814 Ray Street; Chester's
Furniture; Tobacco Rhodas,
North Park

Organizing institution
Institución organizadora
Founders Gallery, University
of San Diego

Acknowledgment
Agradecimiento
UFO Fabrics, National City

CINDY ZIMMERMAN
Oklahoma City, Oklahoma,
USA, 1949
San Diego

*The Great Balboa Park
Landfill Exposition of 1997*
*La gran exposición del
relleno del Balboa Park
1997*

Site Sitio
Landfill in El relleno en
Balboa Park

Organizing institutions
Instituciones organizadoras
City of San Diego:
Commission for Arts and
Culture, Environmental
Services Department, and
Park and Recreation
Department

Project directors
Directores del proyecto
Joe Corones
Gail Goldman

Project assistant
Asistante del proyecto
Jon Flores

Acknowledgments
Agradecimientos
Martha Blane, Bob Bolles,
Ted Briseño, Judy Brown, Richard
Bugbee, Mary Earnest, Lynn
Engstrom, Sue Fouquette, Kari
Gray, Sande Greene, Joe Hensler,
Judit Hersko, Stephanie Heyl
Juno, John Highkin, Brennan
Hubbell, Joe Kennedy, Rev.
Pamela Kilbourne, John Kubler,
Gary Lair, Aida Mancillas, George
Morton, Jr., Anne Mudge, Cheryl
Nickel, Rev. Carolyn Owen-Towle,
Steve Remley, Annette Ridenour,
Amy Rouillard, Mike Ruiz, Melissa
Smedley, Mardi Snow, Lynn
Susholtz, Rev. Lee Teed, Marylou
Valencia

INSTITUTIONAL COLLABORATIONS
COLABORACIONES INSTITUCIONALES

An array of programs were organized by the participating institutions. Among these were the workshops, performances, artists' talks, and symposia noted below. In general, the timing of these paralleled the realization of the exhibition, with programs beginning in winter 1996 and accelerating in the fall. Las instituciones participantes organizaron una serie de programas. Entre ellos estuvieron los talleres, *performances*, conferencias impartidas por artistas y el foro, enlistados a continuación. En general, lo anterior fue programado en forma paralela a la realización de la exposición. Los programas se iniciaron en invierno de 1996, hasta adquirir un ritmo muy acelerado en el otoño.

African American Museum of Fine Arts

Cruce de Sentidos, an exhibition of works by una exposición de Betsabeé Romero, South Chula Vista Public Library

Athenaeum Music and Arts Library

The Individual and Public Space: One and Everyone, a community engagement project by un proyecto de enlace con la comunidad por Genie Shenk

Talks by artists Pláticas impartidas por los artistas Kim Adams, Andrea Fraser, Patricia Patterson, Deborah Small, Glen Wilson

inSITE97 Artists' Concepts, an exhibition of inSITE97 artists' proposals una exposición de las propuestas artísticas para inSITE97

Casa de la Cultura de Tijuana

Installation Art, a community engagement project by un proyecto de enlace con la comunidad por Felipe Ehrenberg

Lecture by inSITE97 curators Conferencia impartida por los curadores de inSITE97 Jessica Bradley, Olivier Debroise, Ivo Mesquita, Sally Yard

Talks by artists Pláticas impartidas por los artistas Miguel Rio Branco, Thomas Glassford

Hosted five exhibition projects Albergó cinco proyectos de la exposición

Centro Cultural de la Raza

Piñatas Encantadas, a community engagement project by un proyecto de enlace con la comunidad por Roberto Salas

Talks by artists Pláticas impartidas por los artistas Rebecca Belmore, Einar and Jamex de la Torre, Marcos Ramírez ERRE

Centro Cultural de Tijuana

Talks by artists Pláticas impartidas por los artistas Eduardo Abaroa, Helen Escobedo, Marcos Ramírez ERRE, Rosângela Rennó, Betsabeé Romero

Lectures by Conferencias por Gerardo Estrada, Carlos Fuentes, Teodoro González de León

Hosted seven exhibition projects Albergó siete proyectos de la exposición

Centro Universitario UNIVER, Noroeste

Internships Servicio social

Children's Museum/Museo de los Niños, San Diego

Family Trees, a community engagement project by un proyecto de enlace con la comunidad por Ernest Silva

Mi casa es tu casa/My House is Your House, a community engagement project by un proyecto de enlace con la comunidad por Sheldon Brown

miniCITY, a community engagement project by un proyecto de enlace con la comunidad por Amanda Farber

Hosted six exhibition projects Albergó seis proyectos de la exposición

City of San Diego: Commission for Arts and Culture, Environmental Services Department, and Park and Recreation Department

The Great Balboa Park Landfill Exposition of 1997, a community engagement project by un proyecto de enlace con la comunidad por Cindy Zimmerman

Departamento de Cultura Municipal, Tijuana

Installation Art, a community engagement project by un proyecto de enlace con la comunidad por Felipe Ehrenberg

Tijuana-Centro, a community engagement project by un proyecto de enlace con la comunidad por Alfonso Lorenzana and Francisco Morales

Teatro en acción, a community engagement project by un proyecto de enlace con la comunidad por Ugo Palavicino

El Colegio de la Frontera Norte

Private Time in Public Space/Tiempo Privado en el Espacio Público, a three-day conference un foro de tres días

Panelists Conferencistas: Susan Buck-Morss, Néstor García Canclini, Johanne Lamoureux, José Manuel Valenzuela Arce

Founders Gallery University of San Diego

You Are Here/Estás Aquí, a community engagement project by un proyecto de enlace con la comunidad por Glen Wilson

Internships Servicio social

Instituto de Cultura de Baja California

"Memorias" murales rodantes, a community engagement project by un proyecto de enlace con la comunidad por Carmen Campuzano

Mexican Cultural Institute of San Diego

Mi casa es tu casa/My House is Your House, a community engagement project by un proyecto de enlace con la comunidad por Sheldon Brown

Nuevas Fronteras, Nuevos Lenguajes/New Borders, New Languages, a writers conference mesa redonda de escritores Panelists Participantes: Alurista, Celia Ballesteros, Larry Baza, Federico Campbell, Olivier Debroise, Victor Alejandro Espinoza, Paul Espinosa, Gerardo Estrada, Guadalupe González, Hugo Hiriart, Norma Iglesias, Richard Alexander Lou, Jorge Alberto Lozoya, Patricia Mendoza, Chuck Nathanson, Arthur Ollman, Vicente Quirarte, Robert L. Sain, Quincy Troupe, José Manuel Valenzuela Arce, Juan Villoro, Veronica Volkow

Lectures by Conferencias por Felipe Ehrenberg, Vicente Quirarte, James Oles, José Manuel Valenzuela Arce

Museum of Photographic Arts

Where I'm From: Voices from the 619, a community engagement project by un proyecto de enlace con la comunidad por Danielle Michaelis

Southwestern College Art Gallery

inSITE97 Community Engagement Programs, an exhibition of proposals and documentation una exposición de las propuestas y la documentación de los proyectos de enlace con la comunidad

Stuart Collection University of California, San Diego

Interpreting Public Spaces, a UCSD Extension mini-course un mini-curso de UCSD Extension

Private Time in Public Space/Tiempo Privado en el Espacio Público, a three-day conference un foro de tres días

Keynote Speaker Orador principal: Vito Acconci Panelists Conferencistas: George E. Lewis, Beatriz Sarlo, Thomas Reese Moderator Moderador: Louis Hock Introductory Remarks Introducción por: Peter Smith

Lectures by Conferencias por Carlos Fuentes, Coco Fusco, Carlos Monsiváis

Internships Servicio social

Sushi Performance and Visual Art

Talks by artists Pláticas impartidas de los artistas David Avalos, Rubén Ortiz Torres

Performances by Laurie Anderson, Joe Goode

Timken Museum of Art

inSITE97 Resource Center Centro de acopio

Universidad Autónoma de Baja California

Zoo-sónico: ruidos, sones y latidos en la frontera de dos mundos, a community engagement project by un proyecto de enlace con la comunidad por Octavio Hernández

Universidad Iberoamericana Plantel Noroeste

"Memorias" murales rodantes, a community engagement project by un proyecto de enlace con la comunidad por Carmen Campuzano

University Art Gallery San Diego State University

Reconstructing Ritual, an exhibition of work by una exposición de Francis Alÿs, Spring Hurlbut, Jamex and Einar de la Torre

HONORARY CO-CHAIRPERSONS
CO-DIRECTORES HONORARIOS

Héctor Terán Terán Gobernador de Baja California

Luis Herrera-Lasso Consul General of Mexico in San Diego

Susan Golding Mayor of San Diego

José Guadalupe Osuna Millán Presidente Municipal de Tijuana

CURATORIAL TEAM EQUIPO CURATORIAL

Jessica Bradley Canada
Olivier Debroise México
Ivo Mesquita Brazil
Sally Yard United States

INSITE BOARD OF DIRECTORS
MESA DIRECTIVA DE INSITE

Gerardo Estrada President/México
Eloisa Haudenschild President/US
Alfredo Alvarez Cárdenas
Sandra Azcárraga
Mary Berglund
Francisco Bernal
Barbara Borden
Patty Brutten
Cathe Burnham
Dolores Cuenca
Karyn Cummings
Rosella Fimbres
Beatriz Gadda-Riccheri
María Cristina García Cepeda
Luis Herrera-Lasso
Jorge Hinojosa
Elly Kadie
Michael Levinson
Claudia Madrazo García
José Luis Martínez
Lucille Neeley Treasurer
Alejandro Orfila
Rodolfo Pataky
Randy Robbins
Leobardo Sarabia
Hans Schoepflin Secretary
David Raphael Singer
Bob Spelman
Eva Stern
Rafael Tovar
Victor Vilaplana

STAFF PERSONAL

Carmen Cuenca Executive Director/México
Michael Krichman Executive Director/US
Walther Boelsterly Director of Projects/México
Linda Caballero-Merritt Associate Director of Projects
Jennifer Crowe Public Relations Assistant
Philip Custer Projects Coordinator/US
Tania Owcharenko Duvergne Publication Coordinator/Exhibition Assistant
Sofía Hernández Executive Assistant/México
Delia Martínez Lozano Projects Coordinator/México
Norma Medina Outreach Assistant/Office Manager
Barbara Metz Public Relations Director/US
Mónica Navarro Public Relations Director/México
Mark Quint Director of Projects/US
Danielle Reo Associate Director/US
Sharon Reo Executive Assistant/US
Melania Santana Rios Projects Assistant/México
Claudia Walls Associate Director/México
Reneé Weissenburger Education Coordinator
Teresa Williams Projects Assistant/US

SITE MAP MAPA DE LOS SITIOS

Popotla
RevolucionArte

Otay
Octavio Hernández ▲

Poblado Maclovio Rojas
Border Art Workshop
Taller de Arte Fronterizo

US/MEXICO BORDER
Puerta de Entrada San Ysidro
Marcos Ramírez ERRE

San Ysidro Bus Depot
Christina Fernandez

Border Field State Park
Louis Hock

PLAYAS DE TIJUANA
Acconci Studio
Nari Ward

Sección Monumental
Louis Hock

Parque México
Ugo Palavicino ▲

Palenque, Cortijo San José
Manolo Escutia

COLONIA ALTAMIRA
Casa de la Cultura de Tijuana
Miguel Calderón
Tony Capellán
Felipe Ehrenberg ▲
Iran do Espírito Santo ▲
José Antonio Hernández-Diez
Spring Hurlbut
Liz Magor ▲

Calle Río de Janeiro
Patricia Patterson

ZONA RÍO
**Instituto de Cultura
de Baja California**
Carmen Campuzano ▲

Centro Cultural Tijuana
Kim Adams ▲
Francis Alÿs
Jamex and Einar de la Torre
Ken Lum
Allan Sekula
Ernest Silva
Pablo Vargas Lugo

TIJUANA CENTRO
El Lugar del Nopal
Alfonso Lorenzana and
Francisco Morales

Galería de la Ciudad
Alfonso Lorenzana and
Francisco Morales

Colonia Libertad
Christina Fernandez
Betsabeé Romero

**National City
Paradise Creek**
David Avalos

**Logan Heights
Dolores Magdalena Memorial
Recreation Center**
Doug Ischar

BARRIO LOGAN
1901 Main Street
Rubén Ortiz Torres

Chicano Park
Chicano Park Artists Task Force

DOWNTOWN SAN DIEGO
Athenaeum School of the Arts
Genie Shenk

The ReinCarnation Project
Fernando Arias
Helen Escobedo
Andrea Fraser
David Lamelas
Miguel Rio Branco

San Diego High School
Danielle Michaelis ▲

958 Fifth Avenue
Melanie Smith

Master Tattoo Studio
Eduardo Abaroa ▲

Balboa Theatre
Daniela Rossell

Casino Theatre
Rebecca Belmore

International Information Centers
Thomas Glassford ▲

The Paladion
Liz Magor ▲

**Children's Museum/
Museo de los Niños, San Diego**
Judith Barry
Sheldon Brown
Gonzalo Díaz
Amanda Farber
Quisqueya Henríquez
Anna Maria Maiolino
Rosângela Rennó
Ernest Silva

Santa Fe Depot
Gary Simmons
Lorna Simpson
Deborah Small

Broadway Pier
Iran do Espírito Santo ▲

BALBOA PARK
Centro Cultural de la Raza
Roberto Salas

Balboa Park Landfill
Cindy Zimmerman

North Park
Glen Wilson ▲

La Jolla
Athenaeum Music and Arts Library
Genie Shenk

▲ These works were located in multiple sites, which are enumerated in the catalogues of the exhibition and community engagement projects.
Estas obras se situaron en diversos sitios, mismos que se enumeran en los catálogos de la exposición y de los proyectos de enlace con la comunidad.

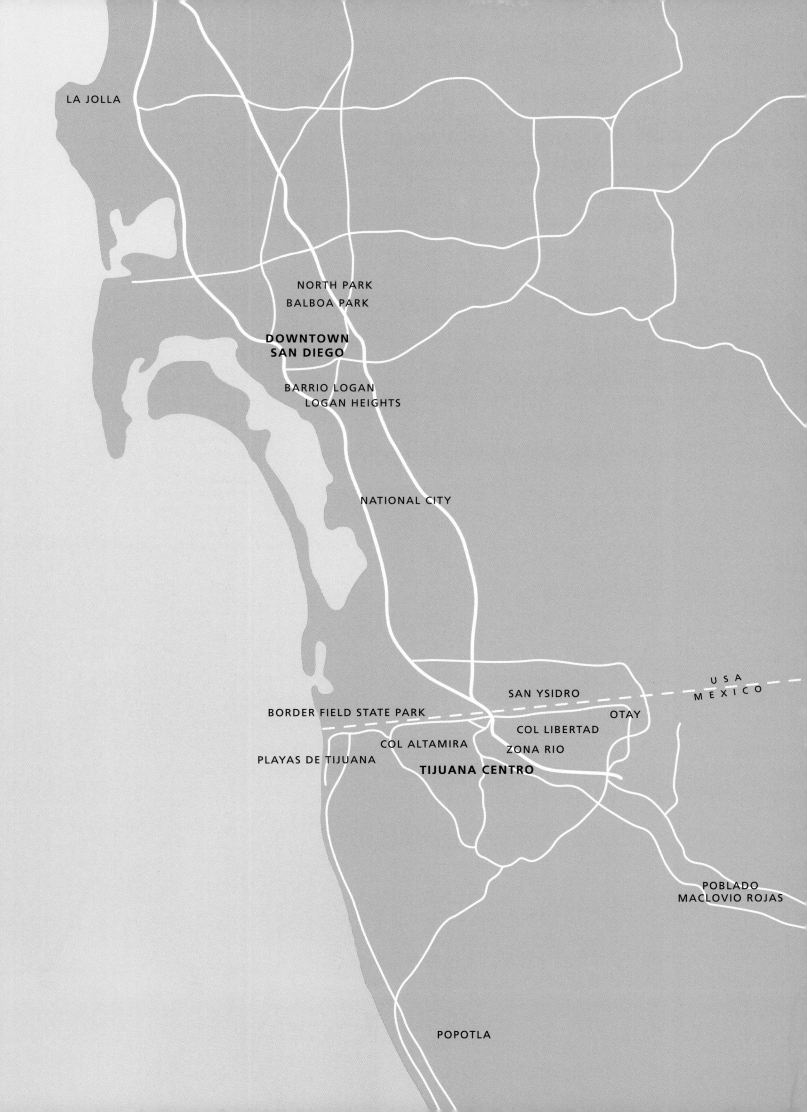

LA JOLLA

NORTH PARK

BALBOA PARK

**DOWNTOWN
SAN DIEGO**

BARRIO LOGAN

LOGAN HEIGHTS

NATIONAL CITY

SAN YSIDRO

U S A
M E X I C O

BORDER FIELD STATE PARK

OTAY

COL LIBERTAD

COL ALTAMIRA

ZONA RIO

PLAYAS DE TIJUANA

TIJUANA CENTRO

POBLADO
MACLOVIO ROJAS

POPOTLA

ACKNOWLEDGMENTS AGRADECIMIENTOS

inSITE97 reflected the collaborative force of a spirited cast of partners too numerous to thank adequately here. We trust that they understand the gratitude felt by all involved and that the pages of this book suggest the reach of their contributions. The members of the Board of Participating Institutions, in particular, were decisive in conceiving and realizing inSITE97 as a whole. inSITE97 reflejó la fuerza conjunta de un entusiasta elenco de socios demasiado numeroso para darle las gracias adecuadamente aquí. Esperamos que ellos estén conscientes de la gratitud que sentimos hacia ellos todos los involucrados y que las páginas de este libro sugieran el alcance de su contribución. En particular, la participación de los miembros del Consejo de Instituciones fue decisiva en la concepción y realización de inSITE97 en conjunto. We wish to note as well the important part played by a number of individuals: También queremos subrayar la importante participación de varios individuos: **exhibition projects proyectos de exposición** José Luis Arroyo Wayne Buss Alberto Caro-Limón Bobbie Cassidy/US Customs Service Gerardo Delgado/Delegado Regional del Instituto Nacional de Migración William Doolittle/Border Patrol Karen Phillis/US Customs Service Beverly Schroeder Yesha Tolo **preparators/project attendants museógrafos y asistentes de proyectos** Darcie Adams Charles Allen Carlos Appel Nancy Baldon Malcom Blair Rubén Bonet Arati Burike Valdir Camargo Tania Candiani Andrew Carlson Scott Coburn Scott Coffin Mariela Covelli Cathy D'Camp Eve Dearborne Brian Dick Leeann Dolbeck Lynn Engstrom Jon Flores Alex Gano Francisco Godínez Estrada Wayne Hebert Elias Hernandez Jorge Jiménez González Isabel Jiménez Helen L'Annunziata Gustavo Martínez Edwin Masters Greg Nasman Julio Orozco Mike Ottombrino Heather Pieters John Reno José Guadalupe Sandoval Brett Schultz Katie Shanley Brian Snodgrass Estanislao Soto Gabriel Terrones Velda Thompson Sergio Vázquez Lisa Venditelli George Watkins Zoe Weslowski **community engagement programs proyectos de enlace con la comunidad** Ybeth Caro-Limón Jon Flores John Polk Michael Weissenburger **school programs programas en las escuelas** Angel Benson Rick Berry Rivian Bodakofer Christine Brady-Kosko Therese Fitzpatrick Fred Lanuza Adriana Lopez Brandi Pack Marie Murphy Singer Kay Wagner **public programs programas para el público** Charles Brayshaw Jesús Flores Campbell Bertha Cea Julie Halter Lawrence Herzog Kathy Hodges Julia Kindy Irma Larroque Pat Ledden Elizabeth Santillanez-Robson Ruben Seja Mary Walshock Yolanda Walther-Meade **tours recorridos** Darcie Adams Rubén Bonet Heather Clugston-Major Olga Margarita Dávila Julio Orozco Ana Luisa Ramírez Recorridos Didácticos Gabriela Santana **marketing/public relations mercadotecnia/relaciones públicas** Alan Guilmette Pedro Alonzo Alicia Bell BuffaloSoft Communications Gloria González Joyce Huey Elly Kadie Dale Kriebel Adriana Mendiolea Miriam Narváez Maximiliano Niederer Emilio Ortíz Francine Phillips Rick Prickett **interns servicio social** Clayton Ballard Regine Basha David Burke Alejandra Canelos Acela Castaños Erin Coleman Phillipa Day Thea Demetrakopoulos Tamsin Dillon Leonardo Francisco Virgilio Garza Rachel Gugelberger Pablo Illescas Maija Julius Juan Carlos Marín Susan Maruska Kimberly McClellan Katherine Paculba Tamarind Rossetti-Johnson Gabriela Salgado Julia Schwadron Omar Solano Sally Tallant Brian Wallace

WALTHER BOELSTERLY, LINDA CABALLERO-MERRITT, MARK QUINT, DANIELLE REO, CLAUDIA WALLS

editor's acknowledgements agradecimientos de la editora This publication has been realized through the indomitable energies of a devoted group. Leah Roschke has designed the book with aplomb and eloquence. Tania Duvergne and Linda Caballero-Merritt have been tireless in assembling and supervising the contents. Mónica Mayer and Sandra del Castillo have translated the essays and artists' statements with elegant precision. Carlos Aranda Márquez—subtle editor of the Spanish text—has proved dauntless in the face of successive onslaughts of material, while Julie Dunn and Danielle Reo have been tenacious editors of the English. Danielle's organizational prowess has been remarkable. Philipp Scholz Rittermann, along with Jimmy Fluker and Paul Rivera, made many of the stunning photographs. Michael Krichman and Carmen Cuenca have offered vital support at every stage. I am grateful for the camaraderie of Mary Beebe, Margaret Porter Troupe, and David Avalos, for the generosity of Vicente Quirarte, the incisive guidance of Jessica Bradley, Olivier Debroise and Ivo Mesquita, and for the clarity and unwavering energy of Hans Schoepflin. We are indebted to the writers and above all to the artists, who answered our relentless inquiries with grace. Esta publicación ha sido realizada gracias a la energía indomable de un grupo muy comprometido. Leah Roschke se encargó del diseño de este libro con su habitual aplomo y elocuencia. Tania Duvergne y Linda Caballero-Merritt han recopilado y supervisado los contenidos incansablemente. Mónica Mayer y Sandra del Castillo han traducido los ensayos y las declaraciones de los artistas con elegante precisión. Carlos Aranda Márquez, el sutil editor del texto en español, ha enfrentado con entereza las oleadas de material, en tanto que Julie Dunn y Danielle Reo han sido tenaces editoras de texto en inglés. La capacidad de organización de Danielle ha sido notoria. Philipp Scholz Rittermann, junto con Jimmy Fluker y Paul Rivera realizaron muchas de las sorprendentes fotografías. El apoyo de Michael Krichman y Carmen Cuenca fue vital en cada etapa. Agradezco la camaradería de Mary Beebe, Margaret Porter Troupe y David Avalos, la generosidad de Vicente Quirarte y la guía incisiva de Jessica Bradley, Olivier Debroise e Ivo Mesquita, y a Hans Schoepflin por su inquebrantable claridad vigor. Nuestro agradecimiento a los escritores y en especial a los artistas que respondieron a nuestras constantes preguntas con amabilidad.

SALLY YARD

CREDITS CRÉDITOS

COVER PORTADA Gary Simmons, *Desert Blizzard Tormenta del desierto*

PHOTOGRAPHS ARE BY THE ARTIST EXCEPT AS NOTED BELOW.
EXCEPTO CUANDO SE ESPECIFICA, LAS FOTOGRAFÍAS SON DE LOS ARTISTAS.

Stephen Callis 115 bottom/abajo; **Steve Crawford** 201; **Jennifer Crowe** 82-83; **Ana Enríquez** 189 top/arriba; **Angélica Escoto** 188; **M. Fallander** 26 bottom/abajo; **Jimmy Fluker** 77 top left and right/arriba a la izquierda y a la derecha, 81, 109, 112-113, 118-119, 124-125; **Adriana Vásquez** 178-179; **Alfonso Lorenzana** ©1997 189 bottom/abajo, 190, 191; **Barker Manning** 200; **Norma Medina** 195; **Armando Nuñez** 117 top/arriba; **Sharon A. Reo** 193; **Philipp Scholz Rittermann** ©1997 14, 17, 72, 77 bottom left and right/abajo a la izquierda y a la derecha, 84-85, 87-88, 90-91, 94-95, 97, 99-101, 104, 106, 121 top, 128-133, 136 bottom/abajo, 139 bottom/abajo, 141-143, 145-146, 149-150, 196, 202-203; **Paul Rivera** ©1997 93, 116-117 bottom/abajo, 121 bottom/abajo, 126, 136 top/arriba, 137, 185 top/arriba; **Gabriela Salgado** 181; **Michael Schnorr** 182-183; **Reneé Weissenburger** 192; **Fred Wilson and Metro Pictures** 22

TRANSLATIONS TRADUCCIÓNES

Carlos Aranda Márquez 207; **Sandra del Castillo** 6, 7, 104, 108, 143-144, 178, 184-185, 187-188, 189; **Olivier Debroise** 28-37, 103; **Hilda Díaz-González** 67, 133, 140; **Mónica Mayer** 8-10, 12-13, 65, 69, 71-72, 75-76, 79, 81, 83, 88, 92, 101, 106, 111-112, 117, 124, 127, 134-135, 137, 148, 177, 180-181, 193-194, 196, 198-201, 203-205, 216-217, 222; **Alejandro Rosas** 182-183

AeroMexico

ampm

Calimax
CENTRAL DETALLISTA, S. A. DE C. V.

CATELLUS

Delta
Air Lines

Qualcomm

leah roschke
DESIGN

RAMADA

TELMEX